細看建築

深度欣賞史上最偉大的建築傑作

細看建築

深度欣賞史上最偉大的建築傑作

菲力普·威金森 **Philip Wilkinson** ／作

陳心冕、王姿云、陳毅澂、楊詠翔／譯

Boulder Media 大石文化

目錄

Penguin
Random
House

細看建築：
深度欣賞史上最偉大的建築傑作

作　者：菲力普‧威金森
翻　譯：陳心冕、王姿云、陳毅澂、楊詠翔
主　編：黃正綱

資深編輯：魏靖儀
美術編輯：吳立新
行政編輯：吳怡慧
發 行 人：熊曉鴿
總 編 輯：李永適
營 運 長：蔡耀明
印務經理：蔡佩欣
發行經理：曾雪琪
圖書企畫：黃韻霖、陳俞初

出 版 者：大石國際文化有限公司
地　址：新北市汐止區新台五路一段97號14之10
電　話：(02) 2697-1600
傳　真：(02) 8797-1736
印　刷：群鋒企業有限公司

2019年（民111）12月初版二刷
定價：新臺幣 990 元

本書正體中文版由2012,2017 Dorling Kindersley Limited
授權大石國際文化有限公司出版
版權所有，翻印必究

ISBN：978-957-8722-65-1（精裝）

＊本書如有破損、缺頁、裝訂錯誤，請寄回本公司更換

總代理：大和書報圖書股份有限公司

地址：新北市新莊區五工五路2號

電話：（02）8990-2588

傳真：（02）2299-7900

國家圖書館出版品預行編目（CIP）資料

細看建築：深度欣賞史上最偉大的建築傑作
菲力普‧威金森 Philip Wilkinson 作；陳心冕、王姿
云、陳毅澂、楊詠翔 翻譯. -- 初版. -- 新北市：大石國
際文化，民108.10　256頁；23.8 x 28.5公分
譯自：Great Building
ISBN 978-957-8722-65-1（精裝）
1.建築物 2.建築史
920.9　　　　　　　　　108016097

A WORLD OF IDEAS:
SEE ALL THERE IS TO KNOW
www.dk.com

觀看建築

建築是人類創造的結構物中規模最大、也最普遍的一類。除了農業之外，所有的人類活動就屬建築對地貌的改變程度最大。世界各地都有不同時代的建築，有的可追溯到數千年前。建築的式樣多得迷人，有簡單的木造教堂，也有華麗的哥德式主教座堂；有宏偉的宮殿，也有極簡的現代別墅。

建築的驚人多樣性，有部分源於世界各地發展出來的不同文化傳統。西方建築歷經古典式到哥德式的風格演變，是最主要的建築傳統之一，影響十分廣泛。而其他文明的建築——如中國、日本、伊斯蘭——也同樣精采。本書將深入介紹這些不同傳統中最具特色的建築，此外也會探索 20 和 21 世紀的創新建築——它們的建築師跳脫了傳統，跨國合作。

觀賞建築是一種個人體驗，但豐富的知識能為這種體驗增色不少——你對建築愈是了解，就會看得愈仔細，注意到的細節和得到的樂趣也就愈多。這本書就像你的隨行解說員，帶著你遊覽 53 座世界偉大建築，每一座都是某個時代或風格最典型的傑出範例。本書建議你透過這樣一套方式來看每一棟建築：先看過整體的樣子，接著從外部慢慢瀏覽一圈，再進到裡面，探索內部空間並觀察細節。我們以這個方式來強調建築的空間感，例如在細心管理、幾乎像劇場一樣的鄉間別墅中，房間之間的動線格局是怎麼樣的。或者在法蘭克・洛伊・萊特（Frank Lloyd Wright）的有機建築中，一個空間如何完美融入另外一個空間。這有助你了解佛寺如何利用空間來體現信仰的本質，當代建築師如何規畫藝廊或辦公大樓的內部空間。了解了建築的組成部分，你就能把建築當成整體來欣賞，包括建築的歷史、目的、空間與形式的利用，以及讓它顯得獨一無二的那些迷人細節，進而對創造出這些偉大建築的建築師、工人與工匠的精湛技藝，發出由衷的讚嘆。

外部形式

每座建築都存在於三度空間中，在外觀上是一個立體的物件。一個結構的三維性質通常稱為「形式」，而建築的形式對觀者的感受有非常大的影響。建築是突顯於背景環境還是融入其中、是高聳還是貼地、立面是對稱還是不規則、是否有中庭等等，這些都是建築形式的不同層面。

緊湊式還是伸展式

就算是兩座用途相似的建築，例如兩棟鄉間別墅，也可能因為屋主和建築師注重的地方不一樣，而呈現完全不同的形式。有些別墅的形式緊湊而對稱，例如帕拉底歐式（Palladio）別墅，以一項中心特徵作為形式焦點，可能是門廊或圓頂。這樣的房屋雖然可以很壯觀而具正式感，但也自成體系，占地不至於太大，目的只是要容納一小批人。然而，有的鄉間別墅完全是另一種形式，建築物占地廣大，往四面八方延伸數百公尺，結合了僕人廂房、中庭、門房，以及其他元素。巴黎郊外的凡爾賽宮（Versailles）是這種建築的著名例子，房子的正立面長而繁複，入口中庭非常寬廣。這種形式上的差異反映了截然不同的生活方式：別墅是避居鄉間的文雅生活，凡爾賽宮則是極盡奢華的生活，容納了眾多家族成員及僕役。如果說別墅是俯瞰整個地景，那麼凡爾賽宮則彷彿以海納百川的形式，征服並統御了整個地景。

形式與信仰

宗教建築也展現了類似的形式對比。清真寺往往結合了寬敞的禱告廳，屋頂有時為拱頂，搭配一座或多座細瘦的喚拜塔（minaret）。大型的清真寺可能還有一個中庭，可通往各個房間和其他建築。許多基督教教堂，尤其是主教座堂和修道院，結合了直指向上的尖塔、角樓和小尖頂，在空間配置上強調縱深。東方的宗教建築，例如佛堂，結構通常比較集中，雖然同樣會向上延伸，但不會有像哥德式大教堂那樣的高瘦尖塔。不同類型的宗教建築形式，是根據空間的使用方式演變而來：清真寺要能容納一群禱告的人，還要有喚拜的地方。主教座堂的尖塔和宏偉的西向立面，除了引導參觀者仰望天際，也指出了通往正門，以及內部幽深的行進空間的方向。至於佛堂或佛寺，可能會有一連串的淺露臺，象徵悟道

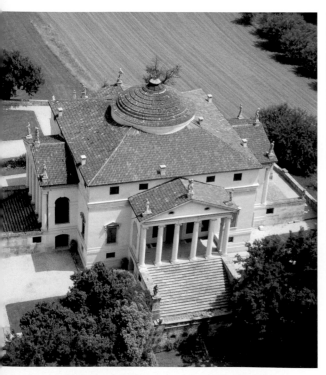
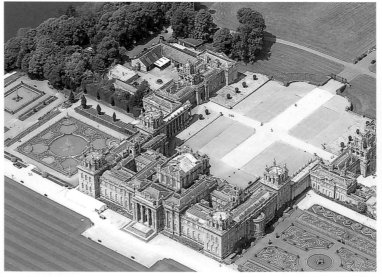
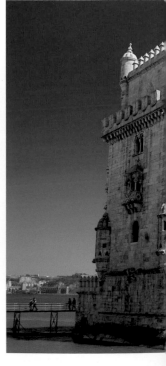

◀▲ **對比的建築設計** 左圖是位於義大利的圓廳別墅（Villa La Rotonda），整體設計較為緊湊、自成體系，以穹頂為中心。上圖的英國布倫海姆宮（Blenheim Palace）占地非常廣，位於一個大型公園中，從公園遙遠的對側就可以清楚看到這座建築。然而，這兩座建築都有正式而對稱的立面，也都運用古典建築的元素來營造出莊嚴的氣勢。

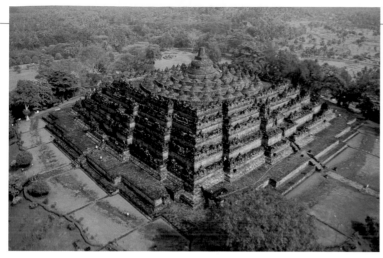

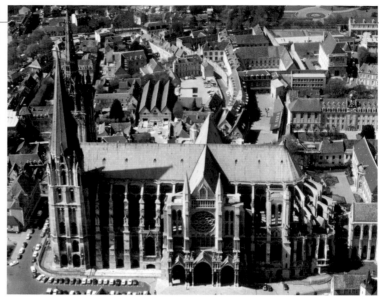

▲▶ **窣堵坡和尖塔** 上圖位於婆羅浮屠（Borobodur）的佛教窣堵坡層層向上、向內縮進，而基督教教堂，例如右圖的沙特爾主教座堂（Chartres Cathedral），則在建築的一端豎起尖塔，強調整體高度。

之路，參拜者徒步爬上來，一路欣賞佛祖生平故事的雕刻，思考他的教誨。

形式和效果

進入一座建築之前，不妨先繞著外面走一圈，因為建築的外觀透露了很多關於形式的資訊，告訴你建造者想要達成的目的。大多數建築的每個立面都不盡相同，形狀和質地的差異可能大得出奇，背面和入口所在的正面往往截然不同。建築外觀的各個部分共同構成一個整體的效果，例如城堡的塔樓和現代摩天大樓都展現出居高臨下的氣勢，目的是讓人停下腳步，讚嘆背後金主的崇高地位。但兩者營造這種效果的方式不同：城堡主要是運用突出的角樓和塔上的陽臺，摩天大樓則是運用「外牆收進」，也就是往高樓層逐步內縮，突顯極度高聳的效果。另外，古典式門廊、門口和窗口的設計、支撐拱等特徵也能增添趣味性。這些結構能打散形式，有時還能創造重複的韻律，賦予外觀額外的視覺變化，如摩天大樓的窗戶，或是中世紀大教堂成排的扶壁。上述特徵都屬於形式的層面，為建築注入特色。

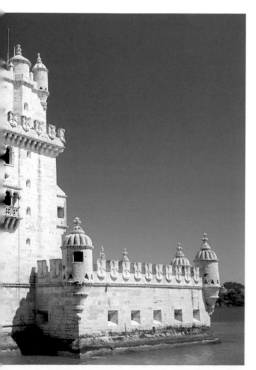

◀▶ **塔樓** 以左圖的貝倫塔（Belém Tower）為例，高聳的中世紀晚期建築特色是一系列的突出結構，讓主建築形式更加複雜而富裝飾性。典型的摩天大樓也是高塔的結構，運用外牆收進的技巧呈現向上內縮的效果。許多建築先驅都採用這種方式設計高樓，其中一例就是右圖的紐約克萊斯勒大廈（Chrysler Building），全球不計其數的摩天大樓都能看到這樣的形式。

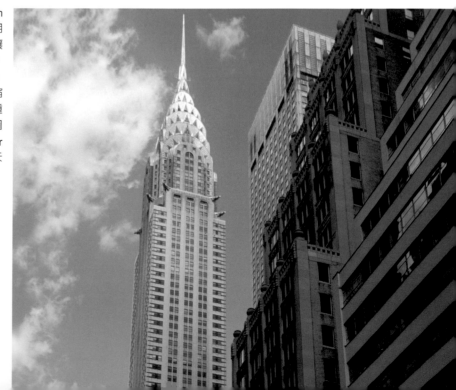

內部空間

建築師通常會將建築物視為一連串的空間：設計一棟新建築時，他們首先會根據建築物的功能安排這些空間，然後運用牆壁、窗戶和屋頂來分隔空間。建築的內部設計也因此有各種型態。

簡單空間與複雜空間

有些建築物在空間上相對單純，你打開門走進去，內部空間就一覽無遺。有些宗教建築就屬於這一類，包括很多寺廟和教堂，一些老建築（如中世紀的廳堂式住宅）也是如此。在簡單空間建築中，居民幾乎一輩子的生活——包括吃飯、工作、睡覺——都在同一個房間內度過。然而大部分建築都是由複合空間構成，不是有各自獨立的房間，就是有分隔明顯的區域，中間由拱門或類似的開口相連。最複雜的建築就是大型宮殿，如凡爾賽宮，有數百個房間，以非常特定的形式化方式排列。房間是成套的，要經過一個空間才能通到另一個。第一個房間通常最大、最正式，例如接見室，最後一個房間最小也最私密，是主人接見密友或同僚的地方。這些房間的邊長比例都會影響空間感，在古典建築中，房間通常是立方體或雙立方體，其他建築則可能有正圓形，或是依照黃金分割等古典公式設計而成的形式。這些基本的幾何形狀，賦予房間一種正式、有秩序的特質，和農舍或小屋的隨性不拘正好相反。

秩序與重複性

另一種空間配置的方法，就是運用大小與形狀都相同的重複元素，例如教堂或大教堂的拱、柱、窗。重複元素會把正式感與結構強度結合在一起。拱尤其能讓建築內部多一個維度，營造出趣味感，甚至神祕感。你在建築內看見拱，就會本能地想要穿過去，看看另一邊有什

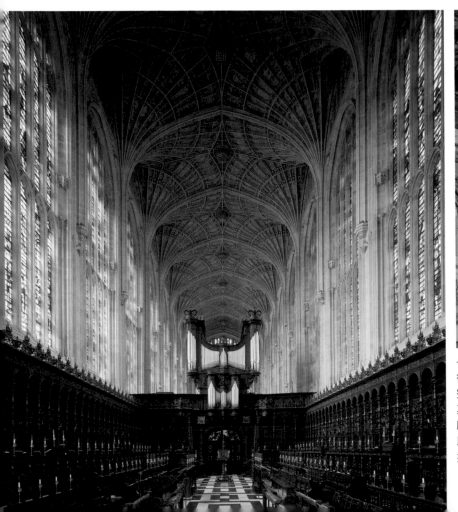

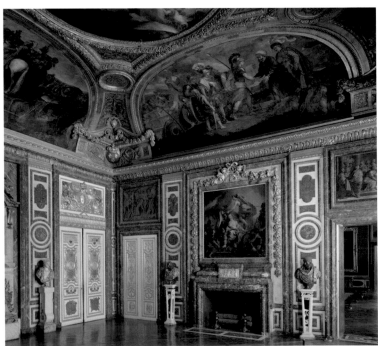

◀▲ **單一或多重空間** 左圖是英國的國王學院禮拜堂（King's College Chapel），從無盡延伸的扇形拱頂天花板到下方精雕細琢的座席，儘管有一個木製屏風把空間一分為二，整個建築的內部設計仍幾乎可以一目了然。內部的裝潢可以極其繁複，但建築空間安排其實非常簡單。在例如法國凡爾賽宮（上）的雄偉宮殿裡，許多房間的內空間都小於國王學院禮拜堂，但這些房間相互連接，你可以窺視相鄰的房間，門後的生動色彩或若隱若現的肖像畫，都讓人想更深入地探索這些空間。

麼。拜占庭建築與哥德式建築中的拱能開啟新的視野，並通往另一個空間，例如在大教堂中，能通往走道或是附屬小禮拜堂等不同用途的空間。如果是室內空間複雜的大教堂，一定都會有一條主要軸線通往祭壇。許多教堂，例如法國的韋茲萊隱修院（Vézelay）和沙特爾主教座堂（Chartres），會透過內部空間的延長來強調這條軸線，引導觀者的視線穿越重重的拱與柱子往祭壇望去。組織這類空間的另一種方式是把內部集中。很多古代教堂，包括伊斯坦堡的聖索菲亞大教堂（Hagia Sophia），都有巨大的中央穹頂，有些現代宗教建築也是，例如巴西利亞（Brasília）的主教座堂。

在這些例子中，建築的內部空間配置非常明確。然而有些建築的空間利用比較自由不拘，當代建築往往是這樣的情形。勒‧柯比意（Le Corbusier）的住宅都是開放

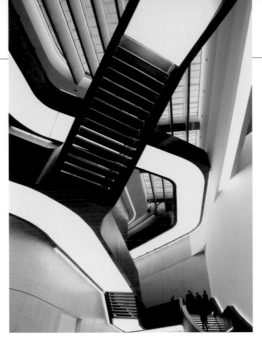

◀ **流動的空間** 左圖是羅馬的MAXXI 21世紀當代美術館，走道和橋梁宛若在其內部空間裡流動，整個建築似乎沿著特異的地形起伏，這些特點加上蒼白彎曲的內牆，呈現一種異於傳統方正藝廊空間的流動感。

式規畫，目的是使空間自然地流動，法蘭克‧洛伊‧萊特也在他的許多住宅設計中採用這種方法。這類建築的典型特色是互相連通的空間、緩坡道，以及連接室內室外的大型陽臺與屋頂露臺。有些現代公共建築的內部空間也是類似的配置。這類建築流動的內部空間擴大了房間的概念，讓我們了解建築可以多麼創新又有趣！

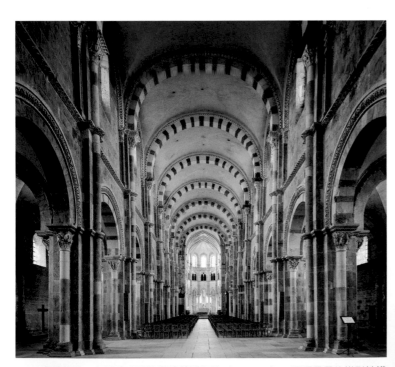

▲▶ **空間安排** 上圖是法國的韋茲萊隱修院（Vézelay），層層疊疊的拱形結構會將你的目光導向這座建築的焦點：主祭壇。在這些拱的架構之下，整個空間正式而方正，穿過側拱則可以一窺側廊和禮拜堂，讓人感覺這個龐大的建築其實是由多個複雜且富巧思的空間組成。巴西利亞（Brasília）的主教座堂（右）也大量採用重複形式，最明顯的是整個建築結構的最主要元素：水泥骨架。和韋茲萊隱修院的拱不同的是，這些水泥骨架在頂端匯聚，形成建築中心的冠狀結構，突顯出這個集中型室內空間的龐大。

建築細節

「上帝藏在細節裡。」這句名言一般認為出自德國現代主義建築師路德維希・密斯・凡德羅（Ludwig Mies van der Rohe），意思是建築的每個面向都很重要，連同最小的細節也一樣。簡言之，光有偉大的構想是不夠的：要化構想為實體，建築師必須確保每一塊磚石都擺對位置，每條窗櫺都確實上漆，每個門把都是他要的形狀——而且細節和細節之間，以及細節和建築之間，都要和諧共存。這種把建築物視為一個整體，每個細節都要各得其所的觀念，一直是建築的核心。

展現信仰

對參觀者來說，仔細觀看建築的細節——不論是拱、有雕飾的柱頭、窗扣、彩色玻璃窗還是溼壁畫——都可以有很大的收穫。這些細節提供了迷人的線索，讓人得以推想創建者對這座建築的想法、使用方式，以及最初使用這座建築的人可能有什麼樣的需求、生活方式和信仰。要欣賞豐富的建築細節，哥德式大教堂是絕佳的例子。中世紀的大石匠和工匠在這些巧奪天工的傑作裡傾注了畢生技藝和心力，建造出他們心目中人間天堂的形象。大門邊和柱頭上的雕刻、彩色玻璃窗、壁畫、唱詩班席位等，讓教堂裡充滿了基督教故事的圖像，營造出啟迪人心的禮拜場所。印度廟和部分佛寺裡也有一樣豐富的圖像。雖然伊斯蘭等宗教或文化傳統禁止形象化藝術，但一間以阿拉伯式紋飾和古蘭經經文瓷磚裝飾的大清真寺，視覺的豐富程度絕對不亞於基督教的大教堂或印度寺廟。

風格與體現

從住宅、宮殿到政府建物，某些非宗教性建築的細節也同樣奢華。宮殿裡可能有大量讚頌王室贊助者的畫作，

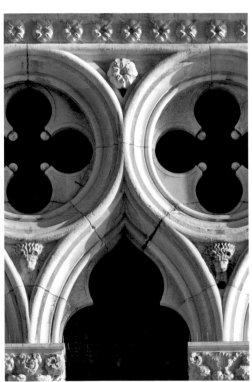

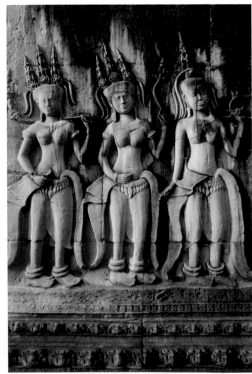

▲ **柱頭** 羅馬萬神廟（Pantheon）的建築風格，可以從這個柯林斯式（Corinthian）柱頭的細節中輕鬆觀察到，它依循的古典建築傳統源自古希臘，進而影響全世界的許多建築。

▲ **哥德式尖拱** 威尼斯總督府（Doge's Palace）瑰麗繁複、精雕細琢的歌德風格，在當地可說是相當獨特，這類奢華的裝飾展現了當年威尼斯領主的雄厚財力。

▲ **高棉浮雕** 柬埔寨吳哥窟（Angkor Wat）等高棉寺廟的浮雕描繪的是印度教的神話人物與故事，反映出建築如何為整個信仰體系提供具體的形象。

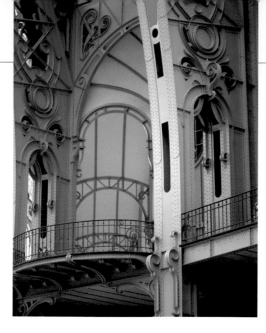

◀ **鐵製素材**　19世紀，鑄鐵開始被廣泛用於建築結構和裝飾上。在這張圖片中，巴黎大皇宮（Grand Palais）龐大的梁柱和桁架上爬滿了鑄鐵弧線和卷飾，建築的細節設計展現濃厚的新藝術風格。

值的公共建築。屬於這些風格的細節，能用來創造出代表虔誠或公民驕傲的形象。到了19世紀末，歐洲的建築師拋開過去，展開了新藝術運動（Art Nouveau）。和當時流行的復興主義不同的是，新藝術風格運用無關歷史的細節，如蜿蜒的植物形態和鞭索曲線。現代主義建築把這個概念推得更遠，有時完全排除了裝飾。然而，即使是這些內斂的建築仍具有顯著的功能性細節，從精心設計的衛浴設備，到比例完美、賞心悅目的門窗都是。

或描繪屋主興趣的圖像、雕刻或石膏壆飾，可能是紋章，也可能是打獵的主題。從古典式的立柱到洛可可式的石膏壆飾，其中有很多細節也透露了建築師的靈感來源和個人愛好。有人遵循古典風格的嚴謹原則，有人則採用巴洛克式較流暢的手法。從裝飾風格也可以看出，建築師心目中適合某一用途的建築應該是什麼類型。例如在19世紀，很多人認為最理想的教堂風格是哥德式，古典風格比較適合用於像市政廳這種體現公民或國家價

從一塊微不足道的地磚，到位於拱頂最高點的石雕凸飾（boss），建築的細節很容易受到忽略，但卻值得用心去發掘。這些細節提醒我們，偉大的建築物不只是非凡的藝術品，也是無數工人、建築師和工匠長期努力的心血結晶。從大片連綿的開闊立面，到窗戶上細小的雕刻或圖像，建築永遠有發現不完的迷人之處與樂趣。

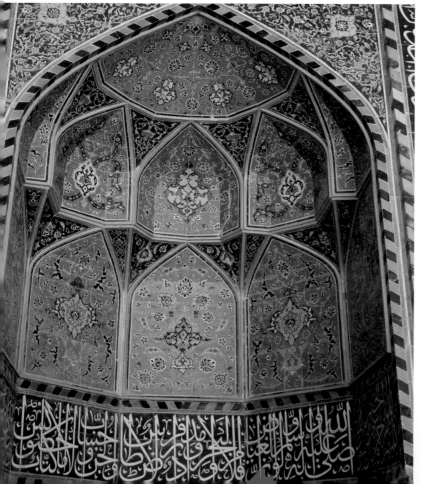

◀ **米哈拉布（Mihrab）**　伊朗國王清真寺（Masjid-i-Shah）的壁龕裝飾繁複，指出聖城麥加的方向，這樣禱告的人才知道要面向哪裡。

▲ **彩繪玻璃**　對大部分建築而言，色彩都是很重要的元素。法國沙特爾主教座堂飾有豐富的中世紀彩繪玻璃，讓內部空間充滿燦爛的光線。

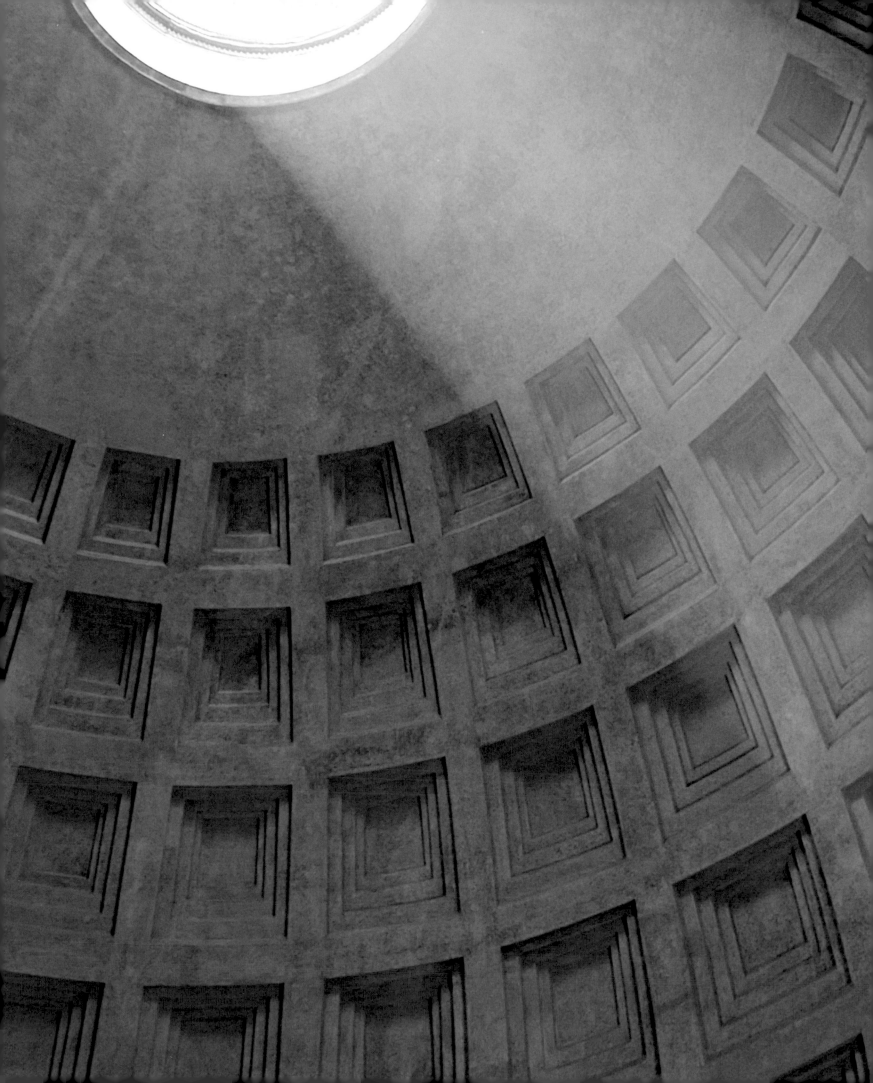

公元前 2500 年—公元 1100 年

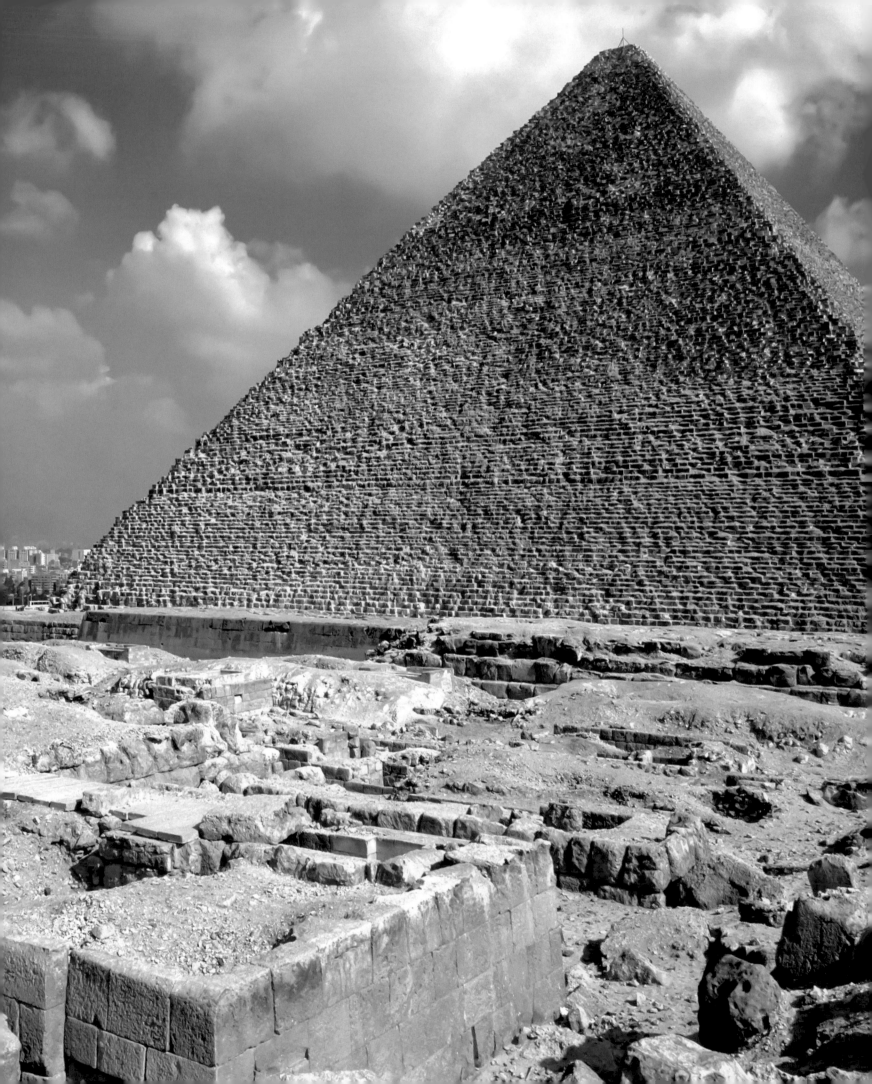

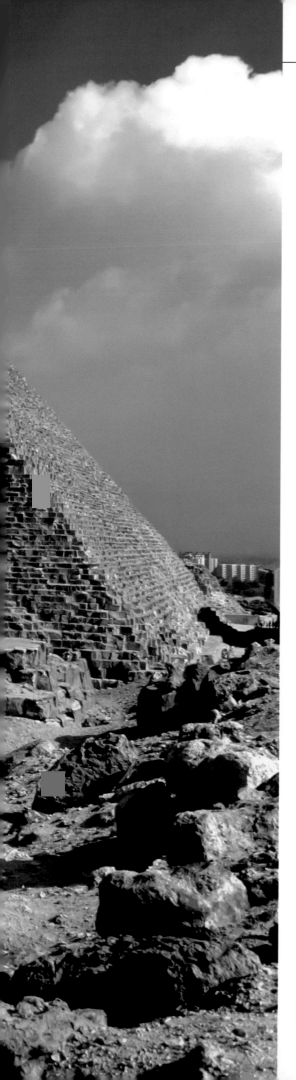

大金字塔 Great Pyramid

約公元前2560年 ■ 陵墓 ■ 埃及，吉薩

建築師：不詳

世界的第一座大型紀念性建築就是埃及金字塔，大約建於公元前2600年到1800年間，是古王國和中王國統治者的陵墓。最有氣勢的金字塔位於開羅西部的吉薩（Giza），為古夫（Khufu）、卡夫拉（Khafra）和曼卡拉（Menkaure）三位法老而建，其中最大的是古夫的陵墓，稱為「大金字塔」。

沒有人真正知道古埃及人為何選擇以金字塔的形式來打造法老的陵墓。有可能是因為三角形代表太陽放射的光線，因此象徵備受埃及人尊崇的太陽神。金字塔也可能代表階梯，讓逝世的統治者能夠拾階而上、前往天堂。又或者，金字塔的造型體現了埃及創世神話中的太古土丘。無論是出於何種原因，金字塔的造型對法老而言顯然意義重大，因此他們動用極大的資源移動數百萬顆石塊，其中不乏重達15公噸的巨石，只為了建造高達146公尺的結構，裡面往往除了一個用來放置王室石棺的小房間，就沒有什麼額外的空間了。這些龐大結構設計得非常精確，大金字塔底層石塊的高度差異不到2.1公分。

大金字塔原本是個大型陵墓區的一部分，但大部分建築都已經消失了。原本的墓區包含了尼羅河旁的一座神廟，國王的遺體就從這裡沿著一條堤道送往陵墓。此外還有御廟、埋葬法老妻妾的小型金字塔，以及法老自己的大金字塔。在金字塔裡，除了最核心的墓室，還有其他幾個小房間、走道和通風井，每個部分都建造安排得很巧妙，但用途不明。儘管造型簡單，這座聳立在沙漠上的龐大建築依舊保留了它最重要的祕密。

古夫

公元前2609-2560年

古夫王是埃及第四王朝的第二任法老，父親斯尼夫魯（Sneferu）是第四王朝的開國君王，總共統治近50年，在美杜姆（Meidum）和達蘇爾（Dahshur）兩個地方打造了三座金字塔。古夫大概20歲登基，在位大約23年，確切統治期間尚無法確定。據稱他是位不仁之君，但其生平鮮為人知，只有記錄他可能曾在努比亞和利比亞等地區發動戰爭。古夫這個名字是庫努牡-古夫（Khnum-khuf）的簡稱，意思是：「庫努牡神（Khnum）是他的守護者」（庫努牡是管控尼羅河水的神祇）。尼羅河每年會氾濫大概三個月，所有農事都會停擺，古夫就命令大約10萬名農工前往吉薩建造大金字塔，並在那裡提供農工住宿。

視覺導覽

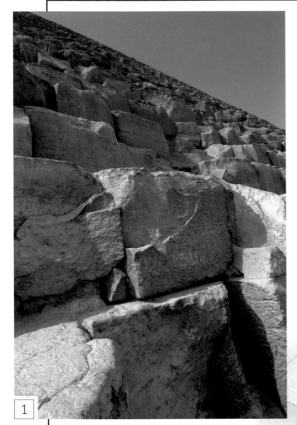

1

▲ **石工**　金字塔的核心由巨大的石灰岩組成，這些石頭來自附近的採石場，平均重量大概有2.5公噸，確切的數字不明，因為我們還無法測量那些埋在金字塔堅實核心內的石塊大小。建築工人將大致切割好的石塊平行層層疊好，然後使用石膏灰漿固定石塊，並填滿岩石間的縫隙。

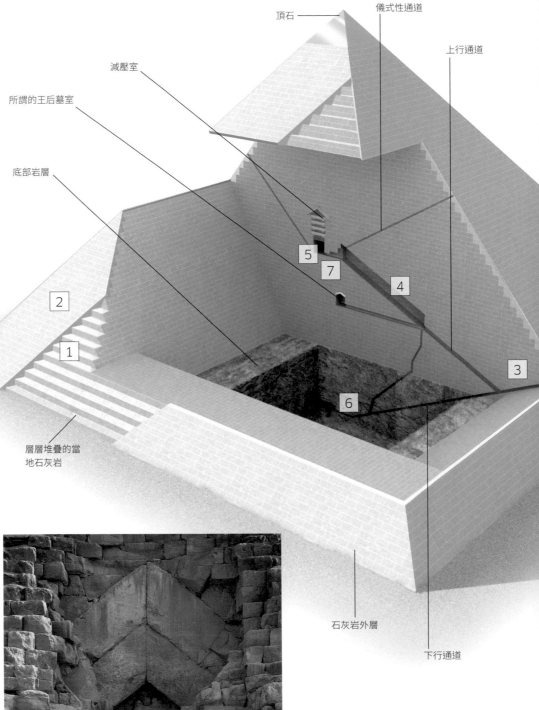

頂石　　　儀式性通道

減壓室　　　　　　　　　上行通道

所謂的王后墓室

底部岩層

5　**7**　**4**

2

1

3

6

層層堆疊的當地石灰岩

石灰岩外層

下行通道

2

▲ **石灰岩表層**　金字塔的白色外層石塊大部分都已經消失，由其他建築回收利用。這些高品質的石頭來自土拉（Tura），位於吉薩南部，尼羅河的另一側，就在今日開羅和赫爾宛（Helwan）之間。為了開採圖拉的石材，採石工人必須往地下深處挖，但石材的品質值得他們付出這些額外的辛勞。工人可能用滑板將石塊一路拖到墓址，然後利用斜坡和槓桿將這些沉重的岩石放到正確的位置。

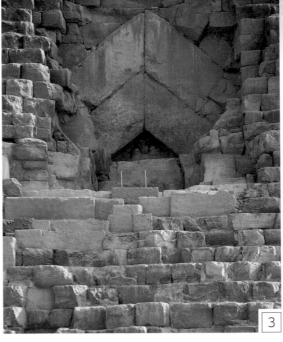

3

◀ **入口**　金字塔的入口頂端有兩對大型石塊，支撐上方磚石的重量。儘管這個入口現在看似很明顯，但當年在法老遺體入葬之後，金字塔的入口是會隱藏起來的。這個入口位於金字塔中軸線以東7.3公尺處，穿過門口後，有一條狹窄的走道向下穿過金字塔的核心，通往底部岩層，前往原本可能設計要來擺放法老遺體的地底墓室。

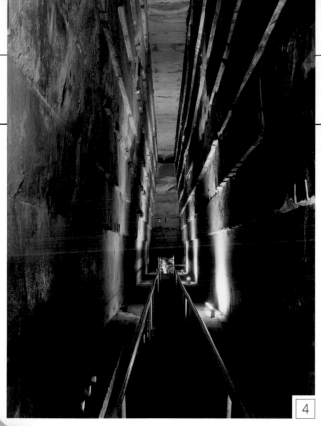

▲ **大走廊** 要前往國王的墓室，必須先穿過狹窄的上行通道，通道盡頭豁然開朗，銜接高8.74公尺、長46.7公尺的莊嚴大走廊。走廊兩側的牆面愈往上愈靠近，因此空間的頂部是尖的。兩側一連串的孔洞本來可能都插有木梁，支撐龐大的石塊，法老下葬之後，工人就移除這些橫梁，讓石塊下滑，堵住上行通道。

▲ **國王墓室** 法老的墓室由巨大的紅色花崗岩塊建成，包含天花板的九塊花崗岩石板，大概5.5公尺寬。建構金字塔的過程中，這些屋頂石板上會出現裂痕，石匠因此在正上方安排一系列的減壓室。墓室的一端是法老的石棺，也由紅色花崗岩製成，但房間裡的其他物品都早被盜墓者給偷光了。

關於**設計**

這座金字塔最大的謎團之一，就是從國王墓室及下方時而稱作皇后墓室的棄置墓穴通往外面世界的細直通道。兩個墓室都有朝著類似方向延伸的通道，但連接棄置墓穴的通道卻還沒抵達金字塔外就中斷了。這些通道非常窄，只有20平方公分，埃及學家一度稱之為「通風井」。當今學者認為這些通道具有儀式性用途，因為它們都指向特定的星座，可能是為國王的靈魂提供一個逃脫路徑，方便他展開前往天堂的最後旅程。

▲ **堵住的通道**
研究者將一個機器人錄影機送入從棄置墓穴延伸出去的通道，發現通道被一塊石灰岩堵住，石灰岩塊上有兩根銅釘。堵住通道的原因不明。

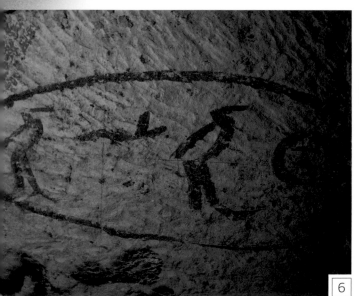

▲ **地底墓室** 這間墓室牆上的象形文字據說寫的是古夫的名字，深深埋在地下30公尺深的金字塔底層岩石內。要前往這個房間必須沿著58.5公尺的下行通道筆直而行，先要穿過金字塔的石灰岩核心，然後穿過底部岩層。這個時期的法老陵寢通常會貼近或低於地面，而這座金字塔的建築者原本可能是把這個地下房間規畫為古夫的安息處，但這個墓室始終沒有完成。

▲ **吊閘** 葬好古夫之後，工人把國王的墓室小心封住，以防盜墓者侵擾。接著他們降下三道沉重的花崗岩石板，阻斷大走廊與國王墓室的連結。這些花崗岩石板原先卡在國王墓室入口上方的溝槽內，之後工人應該是使用繩索，把石板拉下來放好。

關於**地點**

吉薩微微傾斜的石灰岩層很適合大型建築結構，一方面方便取得建築石材，把基底夷平以展開工程也不太困難。第四王朝的法老和建築師非常縝密地規畫出三座大型金字塔，每一座塔的側邊幾乎都精準地指向了正北方，金字塔、御廟和附近的建築都是精心排列，可能富有星象意涵，但確切意義仍然不明。

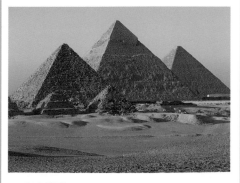

▲ **金字塔群**
由於吉薩的金字塔都是對齊排列，所以它們反射陽光的方式也都一樣，呈現出巨大的光影效果，十分震懾人心。

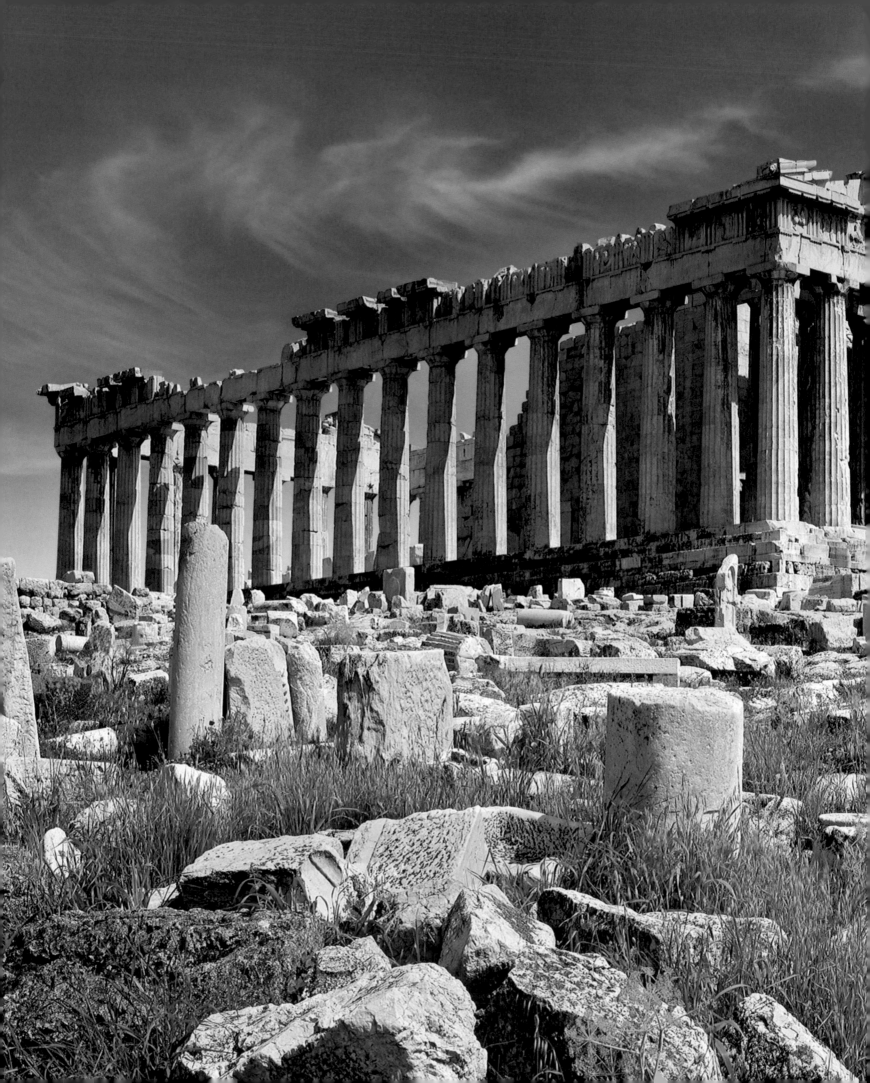

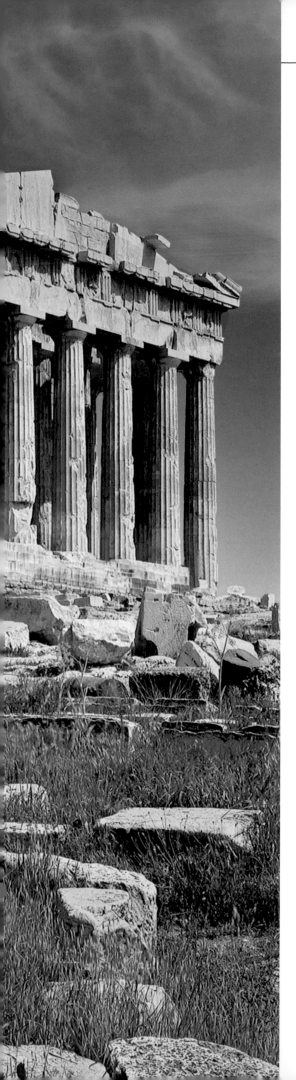

帕德嫩神廟 The Parthenon

公元前447-438年 ■ 神廟 ■ 希臘，雅典

建築師：卡利克拉提斯與伊克提諾斯 Kallikrates & Iktinos

公元前5世紀中葉，雅典是希臘最強大的城市，也是古代世界主要的文化中心之一。公元前447年，希臘人開始重建雅典山丘衛城（Acropolis）上的神殿，這些建築在波希戰爭期間被嚴重毀損。最大型的新建築是祭拜雅典守護神雅典娜的帕德嫩神廟。建築的核心是象牙和黃金打造的龐大女神像，位於人稱內殿（cella）的神龕之內。

帕德嫩神廟的完美比例和豐富的雕刻裝飾，讓這裡迅速成為最有名的希臘神殿，建築設計備受推崇和模仿。建築師卡利克拉提斯和伊克提諾斯修改了希臘最簡單的多立克柱式（Doric，見23頁），在建築周圍加上有雕刻的橫帶結構，這在希臘的多立克式建築中很不尋常。他們也運用了視覺技巧，讓建築的比例看起來十分完美。神廟所立的平台微微凸起，柱子微微傾斜——據說這兩種作法都有欺騙眼睛的效果，讓人覺得建築物是完美筆直的。

帕德嫩神廟並非一直都被當成神廟使用。1687年，當時統治希臘的土耳其人在跟威尼斯打仗期間把它用來存放軍火。威尼斯人攻擊並炸毀了這座神廟，還搶走了建築物中的一些雕塑。19世紀早期，英國大使額爾金伯爵（Lord Elgin）買下了其他許多雕塑，至今仍收藏在大英博物館中，但希臘已經建好一座新的博物館，期待有朝一日能讓這些雕刻作品物歸原主。即使已經成為廢墟，帕德嫩神廟仍然是世界上最令人稱奇的建築之一。

關於**地點**

在帕德嫩神廟落成之前，衛城有大概1000年的時間都是很重要的宗教地點。除了氣勢凌人的帕德嫩神廟，希臘人在公元前5世紀還建了其他三座重要的建築，分別為伊瑞克提翁神廟（Erechtheion）和尼基神廟（Temple of Athena Nike）兩座宗教建築，以及一座大型的儀式用入口——山門（Propylaea）。這些建築位於希臘歷史和神話的中心，許多遭波斯人摧毀的古老建築殘跡仍保留在原地。而根據傳說，雅典娜和波賽頓當年就是在伊瑞克提翁神廟的所在地點互相較勁、搶著擔任雅典的守護神。

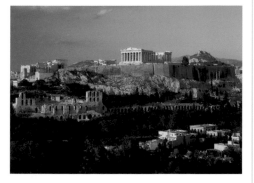

▲ **雅典衛城**，最高處就是帕德嫩神廟

視覺導覽

1

▲ **多立克柱式** 帕德嫩神廟的外層立柱採用多立克柱式，這種柱式是在有凹凸紋飾的石柱上方，擺放一塊毫無裝飾的方形石板，也就是所謂的柱頂板（abacus）。這種簡單的建築造型能妥善運用光線，在地中海的豔陽下，看起來清楚而美麗。柱頂板上方有一組橫放的石頭，構成柱頂楣構（entablature）：首先是毫無裝飾的石塊，稱作楣梁（architrave），然後是由較有雕刻的石塊組成的橫飾帶（frieze）。

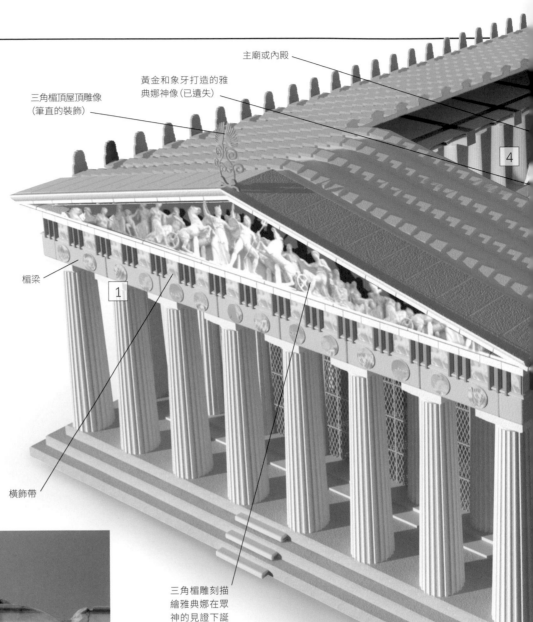

主廟或內殿

黃金和象牙打造的雅典娜神像（已遺失）

三角楣頂屋頂雕像（筆直的裝飾）

4

楣梁

1

橫飾帶

三角楣雕刻描繪雅典娜在眾神的見證下誕生（已遺失）

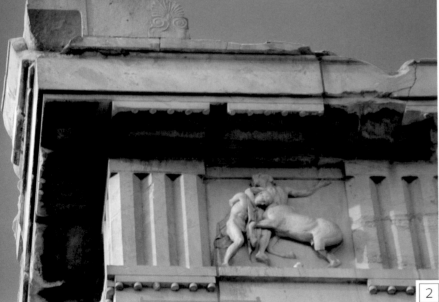

2

▲ **南邊的橫飾帶** 神廟的橫飾帶由三豎花紋裝飾（triglyph，三豎線條構成的簡單紋樣），以及稱為板間壁（metope）的下方浮雕交錯組成。儘管許多板間壁已經被移除了，有一些還留在原處，包含上圖的雕刻。這是一整套浮雕當中的一個，描繪希臘的拉比斯人（Lapith）和半人馬族之間的一場戰爭。半人馬族是半人半馬的神話生物。這類雕刻的目的是要展現希臘文明如何戰勝蠻族。它們出自偉大的雅典雕刻家菲狄亞斯（Phidias）或他的學徒之手。

▼ **西側板間壁** 神廟西邊的板間壁描繪雅典人和亞馬遜女戰士的傳奇戰役。這個主題對雅典娜的神廟而言尤其重要，類似的場景也可以在女神的盾牌上看到。戰勝亞馬遜人也是在展現希臘文明的勝利。

3

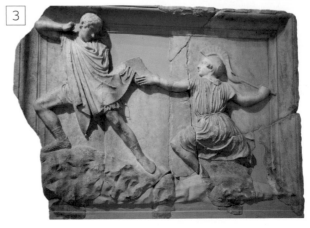

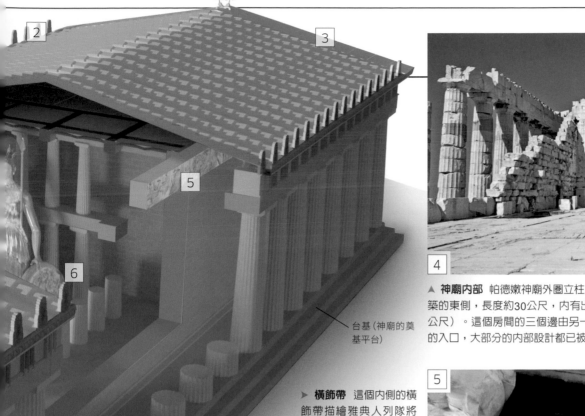

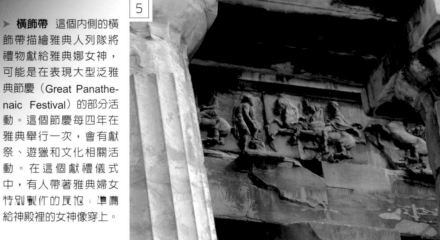

▲ 神廟內部　帕德嫩神廟外圈立柱之內的空間分為兩部分，比較大的部分位在建築的東側，長度約30公尺，內有出自菲狄亞斯之手的巨大雅典娜神像（高12.8公尺）。這個房間的三個邊由另一圈立柱圍住，但除了房間底側的牆面和高大的入口，大部分的內部設計都已被摧毀。

台基（神廟的奠基平台）

▶ 橫飾帶　這個內側的橫飾帶描繪雅典人列隊將禮物獻給雅典娜女神，可能是在表現大型泛雅典節慶（Great Panathe-naic Festival）的部分活動。這個節慶每四年在雅典舉行一次，會有獻祭、遊獵和文化相關活動。在這個獻禮儀式中，有人帶著雅典婦女特別製作的反恩，準備給神殿裡的女神像穿上。

▲ 帕德嫩神廟的重建圖，呈現內殿、神像和其他雕像的位置，這些雕像如今已經不在。

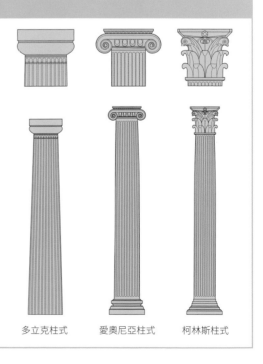

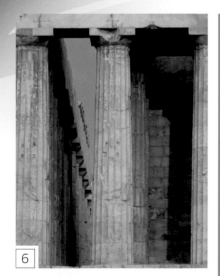

▲ 柱廊　比起帕德嫩神廟內的其他柱廊，角落的立柱排列稍微緊密一些。設計上略為不一致，讓神廟的立面更有變化和韻律感。

關於構造

古希臘人研發出一系列的變化風格，稱為柱式，他們依照這些樣式排列石柱以及由立柱支所撐的結構，用於神廟、紀念碑和其他建築。希臘柱式主要有三種，每一種都有詳細的建築元素規範。這些柱式影響深遠，羅馬人和之後的其他文明紛紛採用，並延續發展。

　最簡單且最早的是多立克柱式，具有凹凸條紋的立柱，柱頂簡單放上兩塊石頭：鐘型圓飾（echinus）和矩形的柱頂板。愛奧尼亞柱式的裝飾比較多，柱頭飾有螺旋卷渦。最後一種也是裝飾最豐富的為柯林斯柱式，柱頭上會雕刻葉薊（acanthus）這種植物的卷曲葉片。愛奧尼亞式和柯林斯式都有基座，在立柱和地面之間安置一個較寬的區塊，而多立克柱式則沒有基座。

多立克柱式　　　愛奧尼亞柱式　　　柯林斯柱式

大競技場 Colosseum

公元69-81年 ■ 圓形競技場 ■ 義大利，羅馬

建築者：不詳

古羅馬時期最受歡迎的娛樂活動可能是格鬥比賽，格鬥士互相廝殺到死，或與獅子、老虎之類的野獸角力。舉行這些活動的場地是圓形競技場（amphitheatre），通常是巨大的建築，周圍有一層層觀眾席，中央的格鬥空間以沙土覆蓋地面，可吸收犧牲者的鮮血。最偉大的圓形競技場是羅馬的大競技場，於羅馬皇帝維斯巴辛（Vespasian）的統治期間（公元69-79年）開始建造，並在他兒子提多（Titus）任內（公元79-81年）完工。

大競技場的原文名稱應該是得自附近的尼祿皇帝巨型雕像，但也有可能是指這座建築的規模：這是一座188乘156公尺的橢圓形龐大結構，最多可容納5萬5000名觀眾。從外面看起來，這座橢圓形的龐大競技場有著石灰華立面，由三列圓拱堆疊而成，每一列有80　個圓拱，最上層則是一排簡單的牆面。從下排的圓拱走進去，是一面由通道和階梯構成的巨大網絡，就在支撐競技場石椅的拱頂下方。整座建築的設計就是為了讓眾多觀眾可以快速找到座位，且就座後能有清晰的視野。

建造大競技場是個大工程，建築立面使用了10萬立方公尺的石灰華，地基和拱頂也使用了大量的水泥，部分隱藏的牆面還需要用到磚石和軟質石灰華。雖然只有大概一半的外牆以及多條入口通道和格鬥場下方的空間完整保存下來，但這些遺跡仍然足以展現原本建築的規模，以及建造牆面、圓拱及拱頂所運用的絕佳工程技術。

維斯巴辛

約公元9-79年

維斯巴辛是成功的軍事領袖，在公元43年羅馬入侵英國時一戰成名，並在66　年平定猶太人的革命。公元68年，維斯巴辛在耶路撒冷時，羅馬暴君尼祿自殺，之後的幾個月都由一連串軟弱無能的皇帝接續統治。隔年維斯巴辛獲得軍隊和議院的支持，成為羅馬皇帝。他是個腳踏實地的人，對建築充滿熱情，在任內完成了克勞地亞斯神殿（Temple of Claudius），並開始建造羅馬的和平神廟（Temple of Peace）。他也是個精明的政治人物，明白他需要設法為羅馬人提供娛樂，所以下令建造大競技場，作為娛樂中心，地點就在尼祿其中一座宮殿旁的人工湖，以向羅馬人傳達一個訊息：尼祿的暴政已經終結。維斯巴辛去世後，皇位由他的兒子提多（Titus）繼承，大競技場也由他建成。

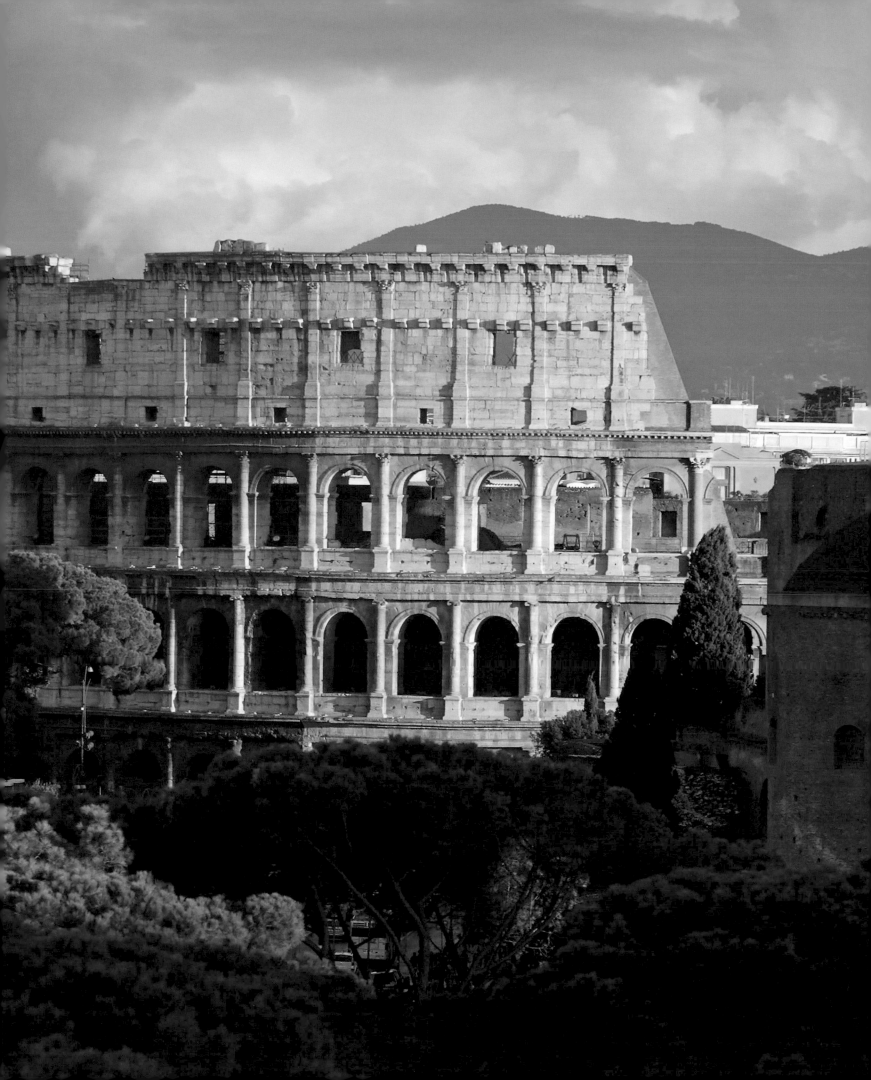

視覺導覽

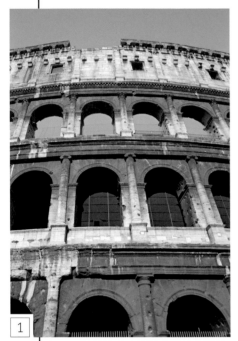

推測為遮篷的支架

給低階級觀眾的上排座位

壁龕中原本有雕像

6

5

1

2

3

▲ **立面** 大競技場外層的半圓拱兩側豎立著不同古典柱式的半長立柱，底部是由羅馬人發展出來的托斯坎柱式（Tuscan），風格簡單。中間是愛奧尼亞柱式，最上層則是華麗的柯林斯柱式，柱頭有葉薊雕刻。這種設計依循的是多數古典建築中常見柱式階層（見23頁）：最簡單的柱式位於底部，裝飾最豐富的柱式在最上方。最上兩排的圓拱上本來都有雕像。

▼ **有編號的出入口** 除了保留給皇帝和首長的兩道拱門以及兩個表演者專用的入口，每道拱門上方都刻有一個羅馬數字，觀眾可以找到門票上的數字，從對應的拱門入場，經過階梯和通道，去到自己的座位。這精巧的設計確保大競技場的人可以快速入場和清場，把排隊及延遲開場的情況減到最少。

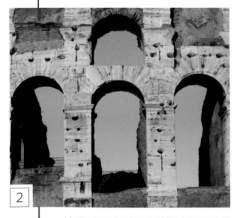

▲ **坑洞** 圓形競技場的建築者使用鐵鉗（總共約300噸重的鐵），來固定建築立面和其他地方的石塊。之後在文藝復興時期，上面大部分的石塊都被移作他用。建築上的這些坑洞標記著這些鐵鉗本來的位置。

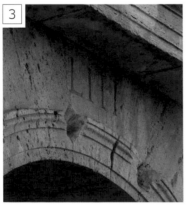

▶ **環狀走廊** 大競技場的座位下方有四條環型走廊，連接不同的通道和台階。這些走廊旁都有巨大的圓拱。羅馬人並不是拱形結構的創始者，卻是最早把這種建築造型發揮到極致的人，從輸水道到競技場等大規模建築工程裡都看得到。大競技場的拱支撐上方觀眾席的龐大重量，並為下方的走廊留下足夠的空間。這些環形走廊的開闊空間，方便競技比賽的主辦者能為觀眾安排最有效率的入場路線。

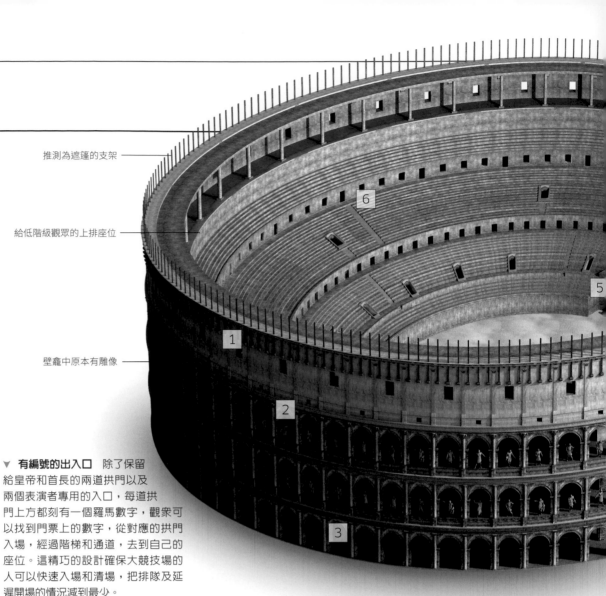

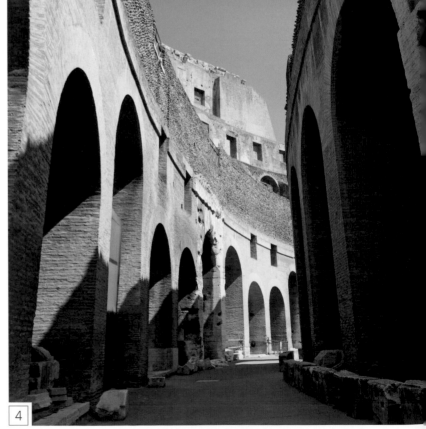

柯林斯式立柱

愛奧尼亞式立柱

托斯坎柱式立柱

建築脈絡

考古學家認為大競技場下方的巨大區域有設計抬升籠子的機關,可以直接將動物放入場內,另外也有絞車,可以控制暗門、升起布景。義大利南部的卡普阿韋泰雷(Capua Vetere)有一個圓形競技場,地板和暗門都大致保存完整。有些暗門位於走廊上方,可能由格鬥士所使用,其他則連到野獸用的升降梯。

▲ **卡普阿韋泰雷競技場** 這個建築共有64個暗門,大競技場可能有更多。

5

▶ **座席** 原本的座位都沒有保存下來,但考古學家找到許多碎塊,因此可以重建第二主層座位(maenianum secundum immum)其中一個區塊的幾排座位。每個座位大概44公分高、61公分寬,石塊在這個區塊遠端的一側疊成階梯,方便觀眾入座。羅馬元老院的成員會坐在墩座上,位在大競技場的最底層,靠近格鬥場。和競技場中的其他座位不同的是,墩座上沒有石椅,只有一個平台,讓元老院成員可以放上自己的凳子或椅子。

6

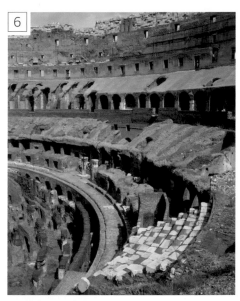

▶ **階梯** 很多階梯都跟觀眾席下方的結構一體成形,也因此完整地保存了下來。圖中這道完好的階梯穿過稱為「vomitoria」的出入口,直接通往一排座位。vomitoria這個字暗示觀眾能快速地從競技場出去,和嘔吐(vomit)沒什麼關係。

◀ **格鬥場下方** 圖中的格鬥場下層由走道和小房間或隔間的網絡組成,格鬥士就會在這些小間裡等待上場,娛樂觀眾。裡面還有另外32 個拱頂的小房間,可能是當作獸籠使用。這些結構所使用的石材也同時支撐可能為木造的格鬥場地板。在羅馬時期,格鬥場下方的結構曾經過多次修改,但大多時候可能都安置了可以升起暗門或推動其他機關的裝置,另外還有各種斜坡及階梯,供格鬥士進出。

7

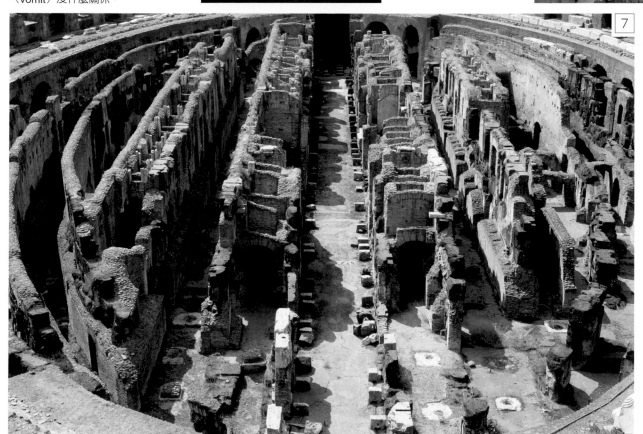

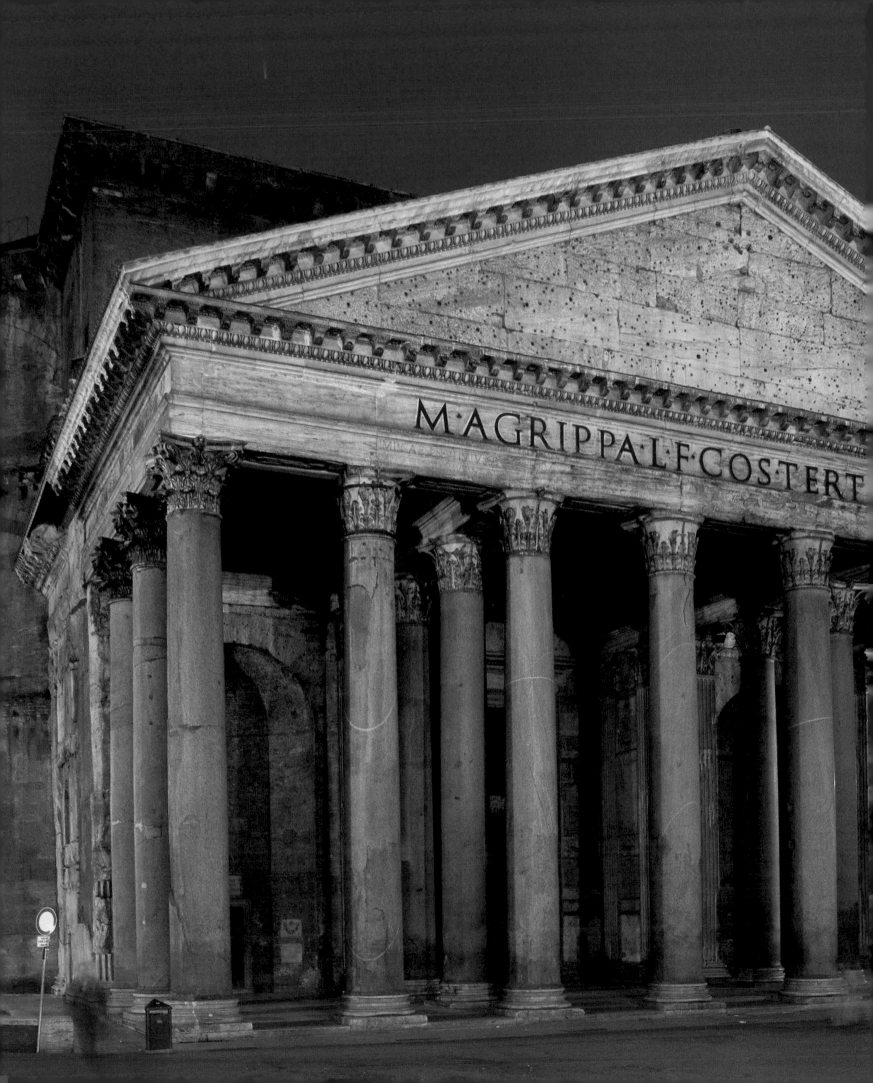

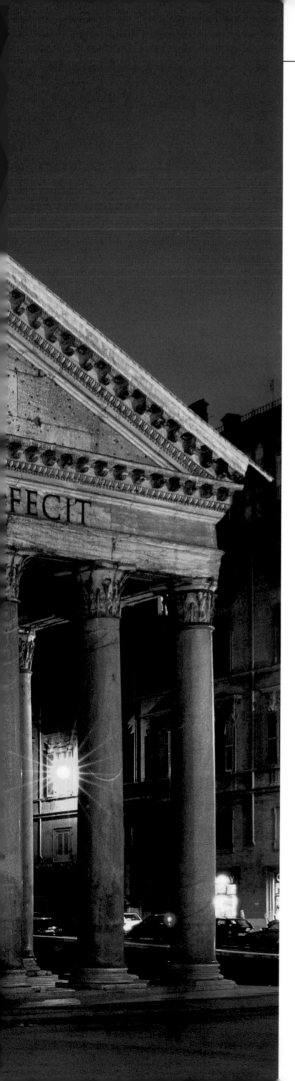

萬神廟 Pantheon

公元110-124年 ■ 神廟 ■ 義大利，羅馬

建築者：不詳

保存最好的羅馬式神殿就是位於羅馬的萬神廟，最著名的就是它入口龐大的柱廊和巨型環狀穹頂。這個穹頂是當時最大的穹頂結構，現今也依然是全世界最大型的未加固穹頂。萬神廟建於一座遭大火摧毀的神廟舊址上，歷史學家過去認為萬神廟建於羅馬皇帝哈德良（Hadrian）的統治期間（公元117-138年），由他手下的建築師打造。但近期的考古研究卻發現，部分磚石其實年代更久遠，建築工程可能在圖拉真皇帝（Trajan）時期（公元117-138年）就開始了，然後在哈德良統治期間完工。

大部分羅馬式神廟都是矩形，四周由立柱環繞，類似帕德嫩神廟等希臘式建築（見20-23頁）。但萬神廟卻與眾不同，它的柱廊連接到一座矩形的前庭，後面是一個比例完美的圓形大廳（rotunda），直徑與高度吻合，都是43.4公尺，等於150羅馬呎。我們並不知道這座建築的設計為何如此獨特，但球狀造型可能代表統合，因為萬神廟正是獻給眾神的神殿。

這座建築不僅比例特出，穹頂也展現高超的建築工藝，而且還保存得特別完整。在基督教時期，萬神廟變成教堂，因此也受到妥善維護，大理石包覆的內部空間等建築特色，都沒有遭到移除，建材也未曾挪作他用，和其他大部分的羅馬建築不同。萬神廟通過時間的考驗，影響了其他建築師，打造出無數有穹頂和古典柱廊的建築。

關於**構造**

萬神廟的穹頂由水泥打造，這是羅馬人廣泛使用的建材，尤其常用於拱頂、穹頂和曲型的牆面。這個穹頂是最令人印象深刻古代建築屋頂，外觀簡單且目的明確，內部則優雅精緻。

建築師用心設計了穹頂，外部殼層在邊緣處比較厚，愈往頂端愈薄，最上方的部分只有大約1.2公尺厚。建築師也在打造穹頂上方時將水泥與軟質石灰華和浮石混合，減輕頂部結構的重量，穹頂的底部則是混合使用水泥與軟質石灰華和磚塊。這個聰明的建築方式減輕了穹頂的重量，將支撐牆所需承受的壓力減到最低。穹頂的最頂端是一個環形的洞，稱為眼窗（oculus），讓自然光線能從天空照進建築中心。

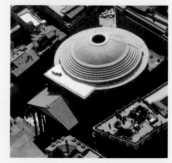

▲ **穹頂** 從上方可以清楚看出穹頂的階梯型設計和頂端的眼窗。

視覺導覽

眼窗直徑8.2公尺,為
建築內部提供照明

穹頂愈往高處愈薄,
可減少重量

5

3

4

6

1

▲ **柱廊** 萬神廟的柱廊前端由八根柯林斯式立柱組成。這些石柱高12公尺,等於40羅馬呎。立柱支撐著簡單的柱頂楣構,上方則是一個大型三角楣,現在這個結構看起來很簡約,但本來這裡應該有一些雕塑,可能是隻老鷹,周圍環繞著一個花環。雕塑的材料可能是鍍金青銅,搭配下方保存至今的銅門。

外牆上層協助支撐穹頂,
穹頂外觀呈碟型,從內部
看起來卻是半球狀

2

◄ **柱頭** 柱廊的柱頭雖然磨損嚴重,但還是看得到柯林斯柱式的葉薊雕刻。柯林斯柱式由希臘人發明,羅馬人則加以模仿。這種精緻的裝飾彌補了整體建築立面較為單調的設計,產生不同的視覺效果,同時也為高大的花崗岩柱提供了優雅的收尾。

地板由花崗岩板、
大理石板和斑岩板
組成

神廟原本高於地面,要透過
台階才能進入

3

◄ **輔助拱** 萬神廟圓形大廳的外牆由水泥和磚石建成,儘管環狀造型十分簡單,牆面的建築方式卻很複雜,地基也很深,這樣才能承受上方大型穹頂產生的壓力和張力。讓外牆更堅固的設計是一連串的大型磚造輔助拱,牆面每一層都可以看到這樣的設計,最上層最明顯,同時隱藏並強化了萬神廟穹頂的下層部分。

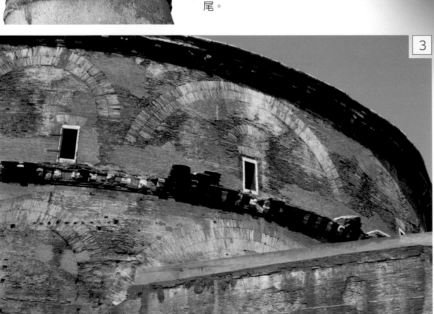

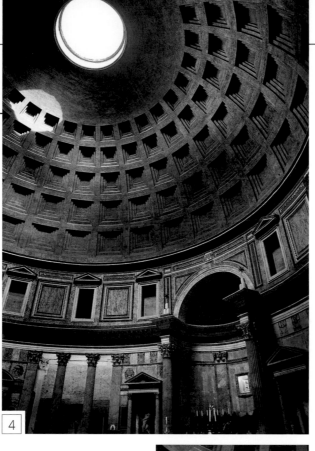

▶ **室內穹頂** 萬神廟圓形大廳的花格穹頂、壁龕紋樣以及牆面上的開口，是保存最好的大型羅馬式室內空間。內牆完美結合建築與工程技術：壁龕及穹頂不僅看上去美觀，也是建築結構的關鍵元素，有助於扶助牆面並支撐穹頂的重量。

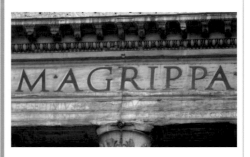

▲ **穹頂花格** 五排稱為花格的矩形凹槽沿著穹頂內層延伸，它們不僅是賞心悅目的建築結構，更是降低穹頂重量的一種方式。穹頂中心原本有灰泥裝飾。

▶ **壁龕和祭壇** 八個壁龕環繞著圓形大廳，其中一個是入口。每個壁龕兩側都是一對大理石柯林斯式立柱。原本這些壁龕中或許放置了羅馬神像，但後來變成了基督教祭壇。

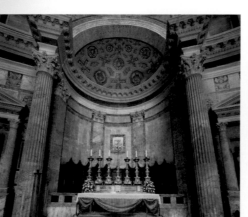

關於**細節**

羅馬人美麗的大寫字體銘文很出名，造型至今仍持續影響印刷專家和石匠。這些銘文出色之處在於筆畫寬度的細微變化，不僅賞心悅目，也易於閱讀。羅馬大寫字體的銘文會出現在墓碑、紀念碑和凱旋門及其他公共建築上。萬神廟的銘文出現在柱廊的柱頂楣構上，紀念這裡的前一座神廟，由羅馬將軍和政治人物阿格里巴（Agrippa）於公元前1世紀所建。哈德良（Hadrian）和圖拉真（Trajan）兩位羅馬皇帝將萬神廟視為前一座神廟的重建，而不是他們自己的建設。

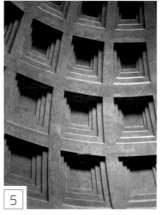

▲ **柱廊銘文** 例如此圖的銘文在萬神廟上紀念瑪爾庫斯·阿格里巴。羅馬人的大寫字母銘文設計趨近完美，今天仍在使用。

建築**脈絡**

羅馬人運用水泥打造出各種結構，不僅是類似萬神廟的大穹頂，還有拱門和拱頂。他們時常用於大型建築的結構是截面呈半圓形的桶形拱頂，對於大型公共建築或皇室建築而言，這類型的屋頂可以成功營造出建築師心目中的莊嚴感。水泥拱也特別適合浴場，因為木製屋頂很容易因潮溼空氣而受潮毀損。

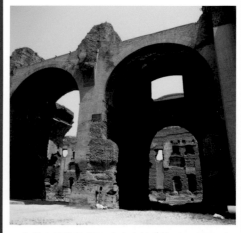

▲ **卡拉卡拉浴場** 羅馬皇帝卡拉卡拉（Caracalla）在公元3世紀建造的浴場有許多穹頂和筒形拱頂。

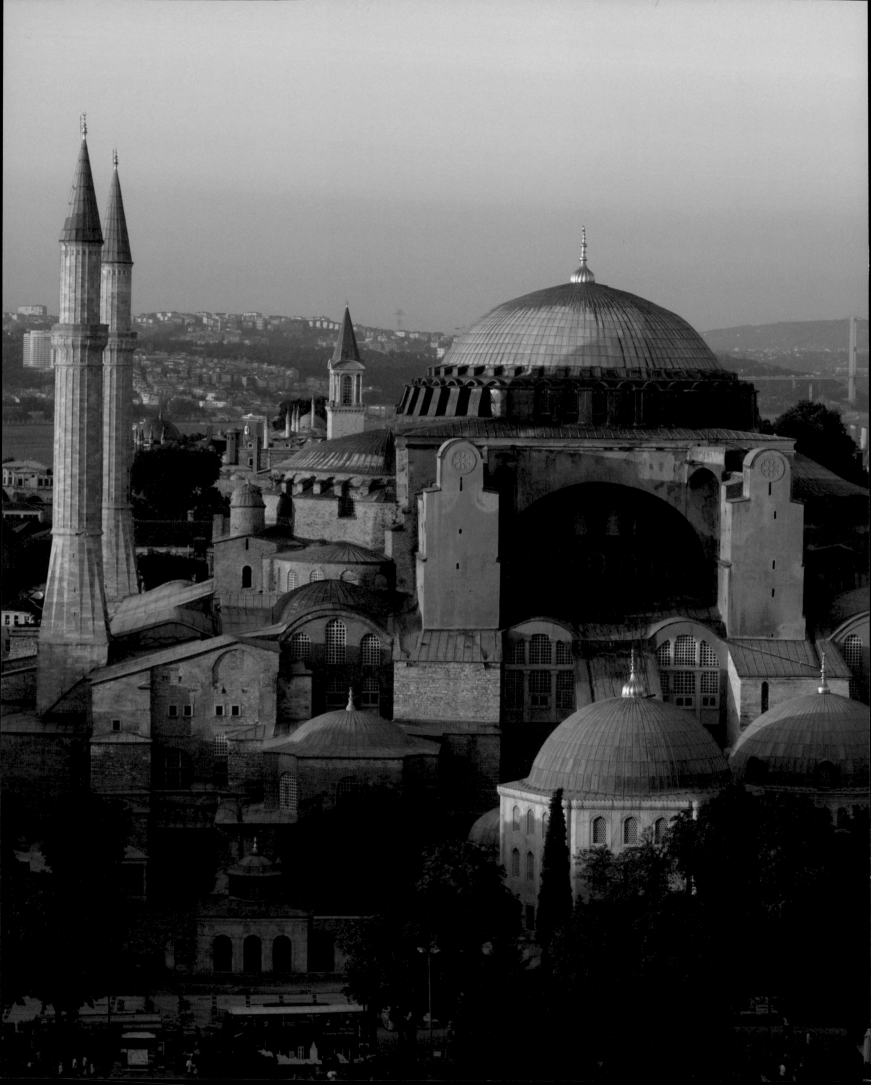

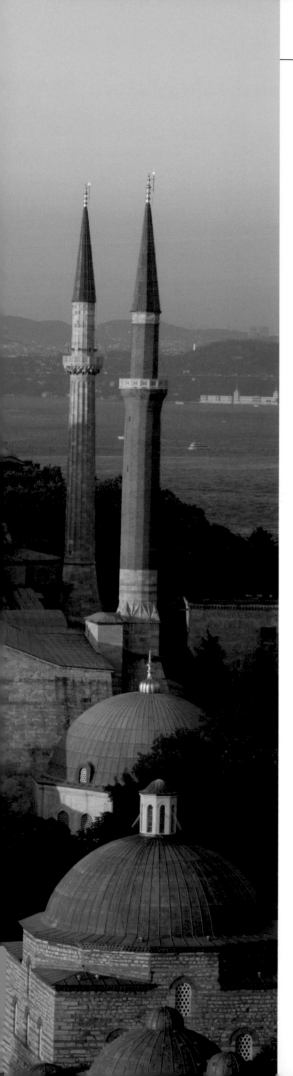

聖索菲亞大教堂
Hagia Sophia

公元532-537年 ■ 教堂 ■ 土耳其，伊斯坦堡

建築者：伊西多爾與安提莫斯 Isidorus & Anthemus

羅馬帝國在公元5世紀衰落之後，帝國東半部存續下來，持續由首都君士坦丁堡（今日伊斯坦堡）的基督教皇帝統治。這個政權後來稱為拜占庭帝國，以首都早期的名稱命名。這個地區發展出的獨特建築風格最容易在教堂中看到，部分是羅馬式的長方形大會堂，但很多則是穹頂建築，具有震懾人心的中心空間，牆面覆蓋著大理石，天花板則以閃閃發光的馬賽克裝飾。

這些教堂中規模最大的是聖索菲亞大教堂。這座位於君士坦丁堡中心的神聖智慧教堂於公元532-537年由查士丁尼一世（Justinian I）所建，最明顯的建築特色是直徑32.5公尺的穹頂，是古代世界的工程奇蹟。這座穹頂兩側是一對半圓穹頂，尺寸相似，營造廣大的空間感，僅由外部的扶壁和內部的立柱及拱門支撐。

這座令人印象深刻的建築在公元558年的地震後重建，大部分的結構保存了下來，包含大理石覆蓋的壁面，以及精雕細琢的立柱柱頭等繁複裝飾。然而這座建築精美的馬賽克卻只剩下碎片。殘留下來的馬賽克品質都非常好，上面可以看到耶穌基督、聖母瑪利亞、基督教聖人，以及皇室重要成員的圖像，展現建築者如何運用從窗戶照入的光線，營造出穹頂和上方牆面的魔幻效果。絕美的室內空間設計結合精緻的裝飾性細節，讓聖索菲亞大教堂成為全世界最偉大的建築之一。

查士丁尼一世

公元483-565年

查士丁尼大帝出身低微，步步高昇成為皇帝，與他的妻子狄奧多拉（Theodora）一起於公元527年接受加冕。他任命的軍事領導都很優秀，戰無不勝，建立了龐大的帝國，但他最偉大的成就還是重修羅馬法律，影響了幾乎所有的歐洲國家。查士丁尼大帝是一位重要的建築者，統治期間在君士坦丁堡和義大利的拉芬納（Ravenna）打造了好幾座教堂。他委任米利都的伊西多爾（Isidore of Miletus）及特拉勒斯的安提莫斯（Anthemius of Tralles）建造聖索菲亞大教堂，兩位建築師都以計算和幾何能力聞名。要設計和建造聖索菲亞大教堂這種複雜的穹頂結構，這些技術十分重要。

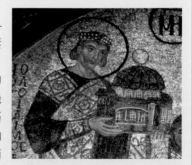

▲ **查士丁尼大帝** 皇帝的手裡拿著聖索菲亞大教堂的模型。

視覺導覽：外觀

◀ **中央穹頂**　這座穹頂以大型磚塊建成，磚塊底面積為610到686平方公釐，厚約50公釐。磚塊以灰泥堆砌，穹頂相當淺，只比下方支稱的磚石高出15.2公尺。兩邊的半圓穹頂也協助支撐這個巨大沉重的結構。

這座建築在15世紀變成了清真寺後，增建了四座喚拜塔

大型磚石扶壁

穹頂洗禮堂

4

6

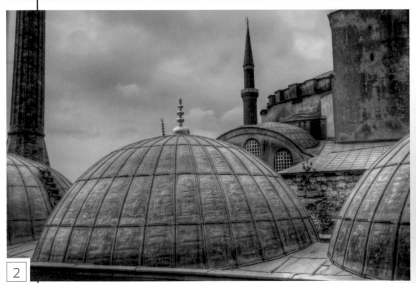

▲ **小型穹頂**　教堂的邊緣和周圍有各種小型結構，大多是後來增建的，這些結構上方也有穹頂。這些後來建造的穹頂展現出拜占庭建築長久以來對伊斯蘭建築師的影響，伊斯蘭建築師建造了許多穹頂清真寺，他們也偏好選擇以穹頂作為各種建築的屋頂，包括墳墓及浴場。

▶ **東側**　從東側取景的這張照片中可以看出，教堂由一系列的結構組成，從前景的半圓形後殿到後方的大型穹頂，一個比一個更寬、更高，前方的結構支撐著後方的結構。這座建築的重量與磚石結構都經過精心設計，讓建築師能夠建造許多窗戶，若是沒有這麼仔細地讓它們平衡，窗戶將會弱化結構。所有窗頂都是半圓形，這種窗戶形式跟羅馬建築相似，可見羅馬風格對建築師的影響。

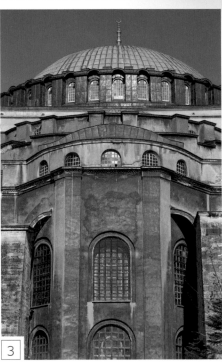

3

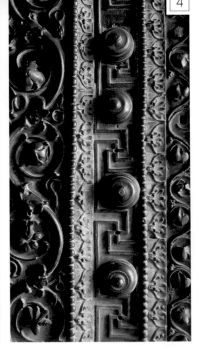

4

◀ **帝國之門**　教堂的主要入口之一是一扇巨大的青銅門，通往西南側的走廊。這個大門並非原本就有，而是來自拜占庭時期，上面有9世紀刻上的花押字。裝飾以帶狀的飾物組成：飾釘、蛇狀曲線、非寫實風格的花朵，以及古希臘人大量運用的鎖飾圖案──全都環繞著中央樸素的平板。這樣的裝飾組合獨一無二。

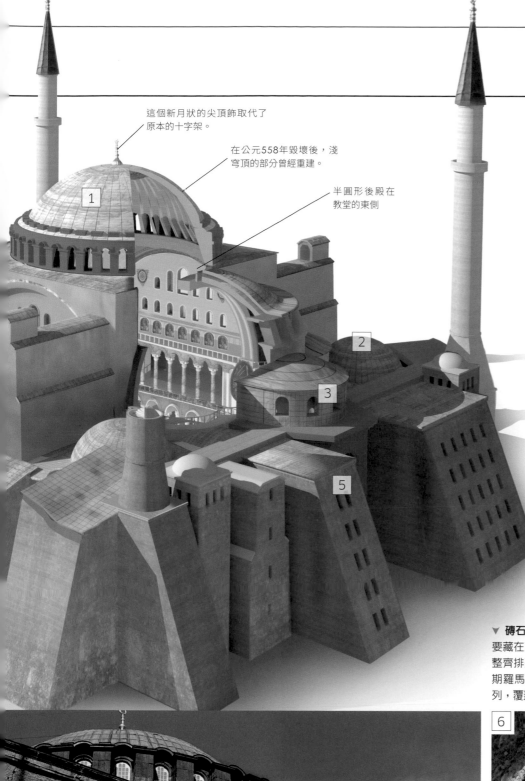

這個新月狀的尖頂飾取代了原本的十字架。

在公元558年毀壞後，淺穹頂的部分曾經重建。

半圓形後殿在教堂的東側

關於**改造**

1453年，穆斯林鄂圖曼帝國在穆罕默德二世（Mehmet II）的帶領下，征服了君士坦丁堡。這座城市成了鄂圖曼帝國的首府，聖索菲亞大教堂則被改造為清真寺。因此，鄂圖曼人改造了這座建築的一些部分。

改建的過程很長，包括加上四座喚拜塔（minaret）、移除基督教徒禮拜用的裝潢，並打造了用來指出聖城麥加方向的壁龕：米哈拉布（mihrab）。鄂圖曼人也蓋掉了大部分的馬賽克，但改造的過程極為緩慢，在18世紀的圖畫中，還可以看到拱頂上原有的馬賽克。直到1934年，這座建築都還是清真寺，就在那一年，現代土耳其的國父凱末爾（Kemal Atatürk）將聖索菲亞大教堂開放並改為博物館。之後考古學家又復原了更多馬賽克，但部分清真寺的元素，包括壯觀的布道壇，還是獲得了保留。

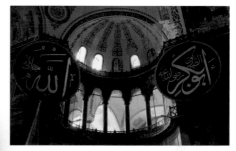

▲ **銘文** 這座建築改為清真寺後，鄂圖曼人在裡面放上寫有《古蘭經》銘文的板子，高高掛在中殿四周的尖塔上。

▼ **磚石細節** 雖然根據設計，聖索菲亞大教堂大部分的磚造結構都要藏在灰泥之下，但施工過程一點也不馬虎，所有磚塊都仔細地整齊排列，以高品質的石灰泥混和磚粉砌成。這建造得比許多晚期羅馬建築都好，因為晚期羅馬建築中的磚造結構經常隨意排列，覆蓋著內部的一堆瓦礫。

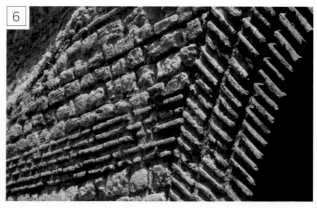

◀ **扶壁** 在建築周圍，扶壁支撐著牆壁，將穹頂造成的壓力及張力分散到地面。許多扶壁就是一道拱，將巨大的磚石構造連結到牆壁，這種結構稱為飛扶壁。常有人說這種形式是中世紀西歐的哥德式石匠發明的，但早在幾個世紀前，飛扶壁就支撐了聖索菲亞大教堂不凡的結構。

視覺導覽：內部

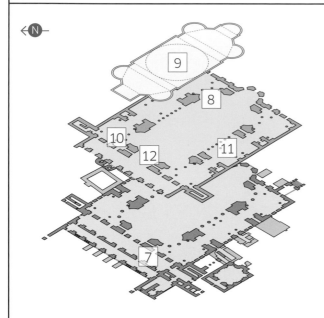

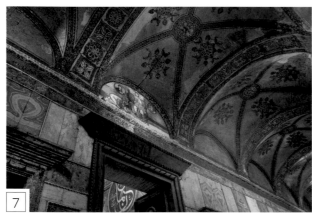

7 教堂前廳 訪客經由前廳進入教堂，前廳很長，沿著建築的其中一側而建。這個空間有個拱頂天花板，分割成一系列的間隔，牆上覆蓋著大理石，門廊則有簡單的古典簷口。

▼ 迴廊內部 上方的迴廊環繞教堂的南、西及北側，讓教會有更多的會議空間，從迴廊上能看到中央的大型空間。站在迴廊上，信徒能看到下方舉行的儀式以及原本裝飾在牆壁及穹頂上的馬賽克。

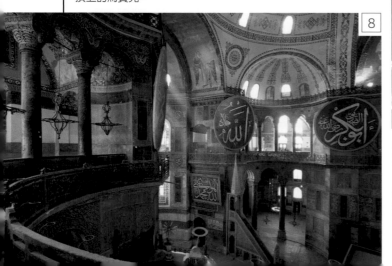

8

9

▲ 中殿內部 巨大的中殿上方有穹頂，下方則是半圓穹頂及拱券。穹頂底部有一圈小窗戶，穹頂只經由窗戶之間的石造拱肋連結到帆拱（下方的三角形大型石造結構）。當時的人，例如拜占庭歷史學家普羅科匹厄斯（Procopius），都讚嘆穹頂似乎漂浮在下方的石造結構上，支稱的結構很少。

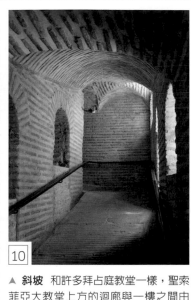

▲ **斜坡** 和許多拜占庭教堂一樣，聖索菲亞大教堂上方的迴廊與一樓之間由緩坡連結。這些斜坡有著整齊的磚造拱頂，讓穿著長袍的拜占庭神職人員能夠輕易進入上方空間。當鄂圖曼蘇丹穆罕默德於1453年征服君士坦丁堡時，據說他就騎著馬從其中一個坡道走上去，展現勝利的姿態。

關於**設計**

聖索菲亞大教堂原本以非人物的馬賽克裝飾，當時的作家說內部因為飾有黃金而閃閃發光。9世紀起，拜占庭帝國流行在教堂中使用以人物為主題的裝飾。藝術家開始用宗教主題和皇家成員的馬賽克點綴教堂。在接下來的幾個世紀，建築中的馬賽克裝飾一直增加，但聖索菲亞大教堂變成清真寺後，由於伊斯蘭文化將人物藝術視為禁忌，馬賽克就被塗上灰泥。

　　不過後來的學者已經復原了一些基督教馬賽克，主題包括聖母及聖子，以及例如約翰一世（John Chrysostom）及安條克的依納爵（Ignatius Theophorus）等聖人，還有查士丁尼及君士坦丁等君主。皇家的服飾及珠寶，以及十字架和《聖經》等神聖象徵，都以豐富的色彩呈現。最美麗的馬賽克是〈祈禱圖〉（Deisis，祈禱或祈求之意），圖中描繪的是耶穌基督、聖母瑪利亞和施洗約翰，使用的馬賽克磚能呈現細微的光影漸層。馬賽克工匠經常讓金色的馬賽克磚以微小的角度傾斜，這樣每塊磚就能以不同方式反射光線，使整體更加閃亮。

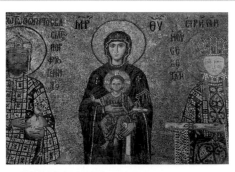

▲ **聖母及聖子** 兩旁是皇帝與皇后

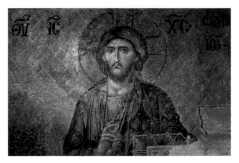

▲ **南側側廊祈禱圖中的耶穌基督。**

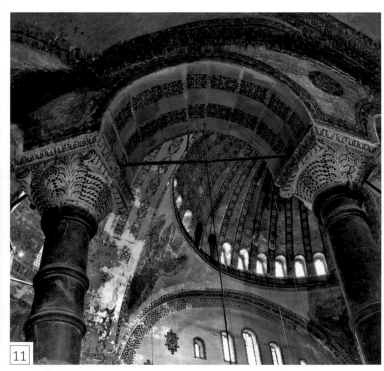

▲ **上層拱** 灰色大理石圓型立柱支撐著迴廊中的拱，這些立柱的柱頭顏色較白，上面有複雜的雕刻，展現了拜占庭石匠的手藝。柱頭的設計各有不同，不過多數裝飾是小型漩渦造型，還有由曲線型葉子和蕨葉組成的非寫實葉飾。石匠將裝飾雕刻得很深，形成強烈的光影效果。

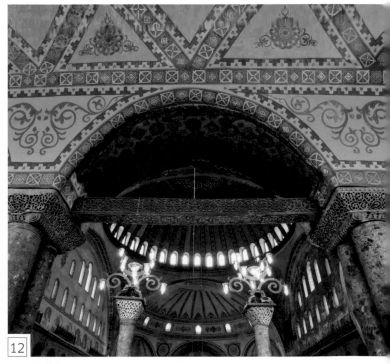

▲ **皇后包廂** 教堂西側的迴廊是一個帶有拱頂的狹長空間，在教堂前廳正上方。這裡保留給皇后和她的同伴，因此有時稱為皇后包廂。這個空間能以絕佳視角俯瞰教堂東側，教堂東側是崇拜儀式的重點，原本放置著祭壇及聖像屏（屏風）。

碑銘神廟
Temple of the Inscriptions

約公元615-683年 ■ 神廟 ■ 墨西哥，帕倫克

建築者：不詳

碑銘神殿有很長一段時間都藏在墨西哥的雨林中，是中美洲馬雅文明古典時期宗教建築的最佳代表。這座大型階梯金字塔高達21公尺，塔頂有座神殿。金字塔結構共有九層，中央的樓梯通往塔頂的神殿。原本金字塔上有許多色彩鮮豔的灰泥裝飾，雖然這些裝飾大多已經脫落，這座金字塔依然壯觀，矗立在帕倫克（Palenque）這座古城的中央廣場上。

不過，這座建築最傑出的部分從外觀看不出來。金字塔內部是帕倫克的統治者巴加爾（K'inich Janaab' Pakal）的墓室，他統治了帕倫克將近70年，直到在公元683年逝世為止。這位國王的石棺有沉重且雕刻華麗的棺蓋，墓室中有包括玉製首飾等手工藝品。這座紀念碑於巴加爾統治末期開工，在他兒子強・巴魯姆二世（Kan B'alam II）繼位後完成。

跟大多數的馬雅金字塔一樣，碑銘神廟非常高。考古學家認為，建造者的用意是讓金字塔從遠方觀看依然醒目，並讓神廟直通天際。共有五道門通往聖殿，門旁的支柱上有浮雕及碑文紀載巴加爾統治的歷史，這座建築也因此得名，然而這些雕刻只是讓這座結構物如此出色的原因之一。

關於**地點**

公元800年之後，帕倫克逐漸衰落，湮沒在附近的叢林之中。這座城市只有當地人知道，直到神父羅倫佐・德・拉・納達（Lorenzo de la Nada）在1560年代重新發現了這裡。18世紀，考古學家著手調查遺址，發現碑銘神廟在一座巨大的建築附近，他們認為這座巨大建築是位於主要廣場上的王家宮殿。附近有其他神殿、房舍以及瑪雅蹴球的球場。碑銘神廟相當靠近王宮，顯示出它的重要性。有學者指出，國王會從王宮的高塔上俯瞰神殿。在冬至那天，站在高塔頂端這個制高點上，能看到旭日與神殿連成一線。

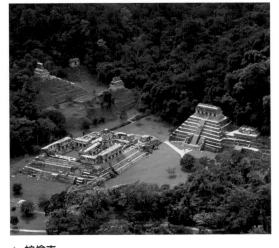

▲ 帕倫克

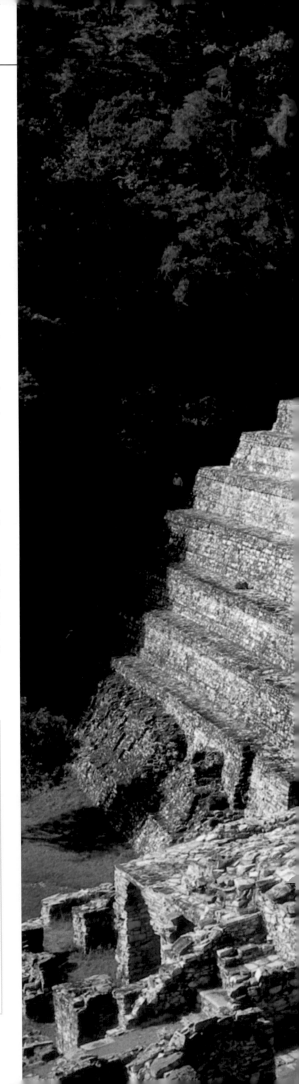

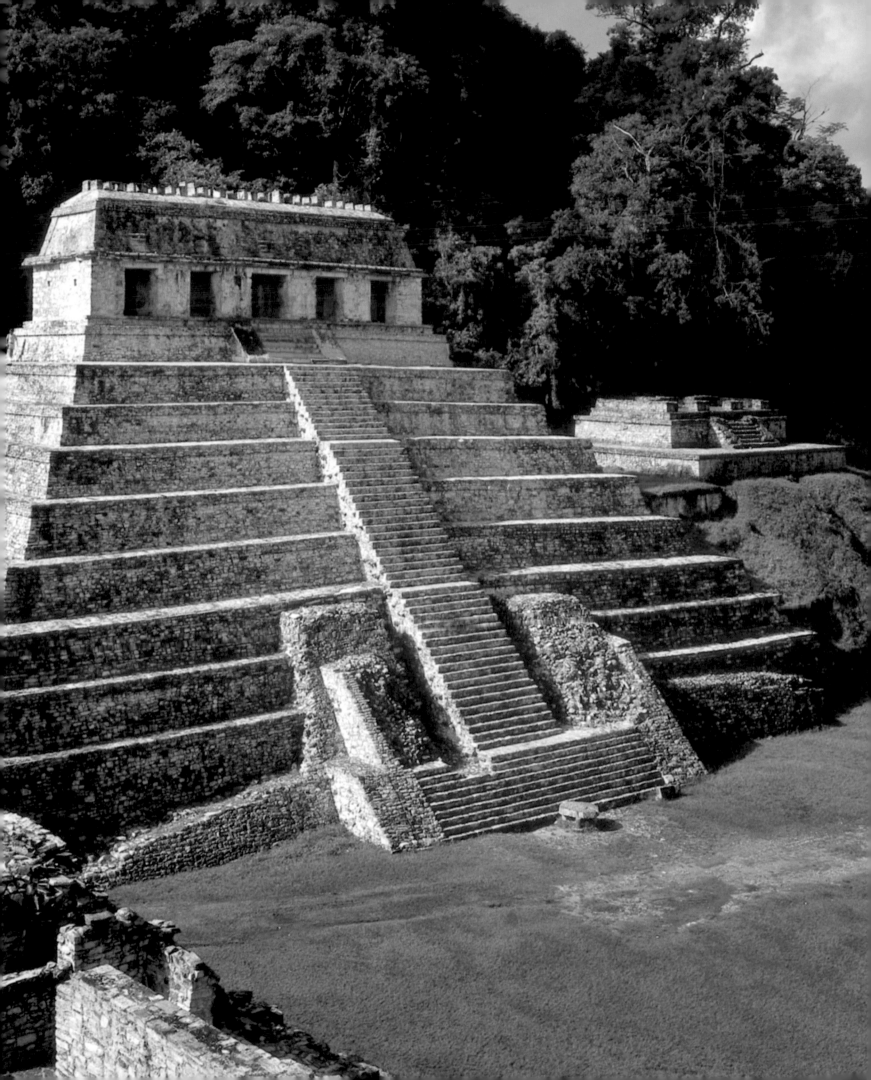

視覺導覽

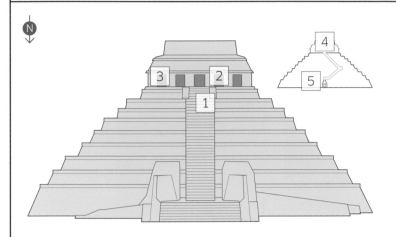

▼ **支柱** 神殿前方的四個支柱上原本有富麗的灰泥浮雕，現已磨損得相當嚴重，浮雕上似乎是站立的人像，每個人像的手上都有神像，神像的一條腿是蛇。有人認為這些浮雕描繪的是馬雅的遠祖，站立的人像手上的神祇則是馬雅的光明之神卡維爾（K'awiil）。他能把一條腿變成大蛇，象徵的是王室權勢與再生。因為馬雅的王以神權統治，這種雕像很適合用於國王墓室所在的神廟。

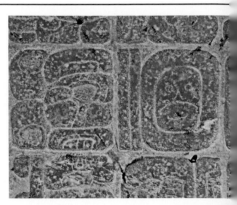

▼ **樓梯** 寬廣的石砌台階陡峭地向上延伸，從地面通往金字塔頂的神殿。雖然階梯寬廣，但使用階梯的人卻可能不太多。這座聖殿有五個入口，是神聖的場所，可能只有馬雅祭司及王室成員能夠進入。樓梯之所以造得這麼寬大壯觀，是為了強調這座建築的重要性，並在祭司登上台階舉行儀式時，能有一個夠氣派的場景。

3 ◀ **銘文** 神殿中最大的銘文刻在內牆上的三個大石碑上，這些銘文為淺浮雕，以馬雅文字刻成。馬雅文字以半圖示的字符構成，這些字符稱為象形文字。在現存可辨識的馬雅銘文中，這段共有600多個象形文字的銘文是最長的。翻譯這些磨損嚴重的象形文字並不容易，銘文講述的是巴加爾的一生。在帕倫克遭到敵對的馬雅軍隊入侵並破壞後，年僅12歲的巴加爾登基。他統治得相當久，重建帕倫克，並監督這座城市擴張。銘文的結尾是國王的死訊，接著宣布繼位者的名字是強・巴魯姆二世。他將會繼承巴加爾偉大的建築計畫。

▼ **墓室入口** 神殿中有往下的狹窄石砌階梯，穿越金字塔堅硬的石材，一路通往金字塔底部的墓室。這座陡峭樓梯兩旁的牆壁做工並不精細，樓梯只有在將國王安放進墓室時才會使用。一旦國王下葬，樓梯就會被封死在神殿地板中央的石板之下。樓梯跟墓室於1952年出土，一名考古學家發現石板上有幾個洞，這幾個洞是鑽好之後再用石栓塞起來的。巴加爾下葬後，工人想必是用繩子穿過這些洞，小心地放置石板。石板放到定位後，他們便將洞塞住，從此墓室有千年都不曾受到侵擾。

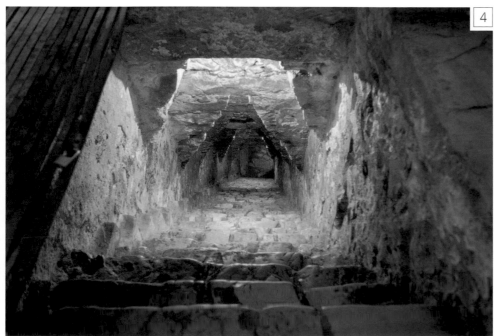

4

5 ◀ **墓室** 金字塔底部的小房間是國王最後的安息之處。精心設計的傾斜牆面跟厚實屋頂是為了承受石材的重量。將巴加爾安放於石棺，接著就以巨大的石板密封，石板上有年輕男子的圖像。學者對這幅圖像的詮釋眾說紛紜，不過共識是年輕男子代表國王的神格化形象，也象徵他通往來生的旅程。巴加爾的下葬儀式中，五名隨從被用於獻祭，接著把隨從的屍身、玉器、貝殼及陶器留在墓室中，以礫石塞滿樓梯之後就將入口密封。

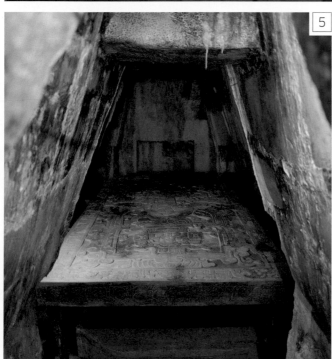

關於設計

建造馬雅金字塔及墓穴是浩大的工程，需要數以百計的工人、石匠及技藝精湛的藝術家參與。另外還有數種專家參與其中：雕刻匠雕刻銘文、石棺棺蓋以及裝飾石藝；灰泥工製作浮雕石板，在附近發現的雕刻也出自他們之手；畫師用鮮豔的色彩彩繪神殿，現在還看得到上色的痕跡。巴加爾的死亡面具相當引人注目，也是偉大的工藝品。它先是以木材為骨架，接著貼上玉片，眼睛則是用貝殼及黑曜岩製成。國王佩戴的玉製手鐲及項鍊可能出自同一位技藝精湛的工匠之手。

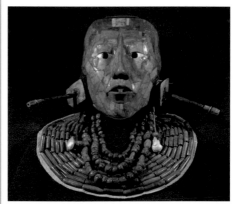

▲ 巴加爾的死亡面具

建築脈絡

帕倫克城在公元599年的戰爭中遭破壞，巴加爾登基時仍有大量的重建工作尚待完成。巴加爾展開了重建，並由他的兒子繼承，他的兒子完成了碑銘神廟，並監督墓室的工程，以及墓室當中雕刻精巧的石棺。他也透過結盟跟征戰提高帕倫克的勢力，讓他有資源能夠繼續重建工程並完成大多數的紀念建築。

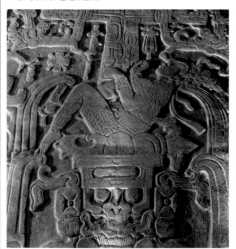

▲ 雕刻石棺棺蓋上的人物。

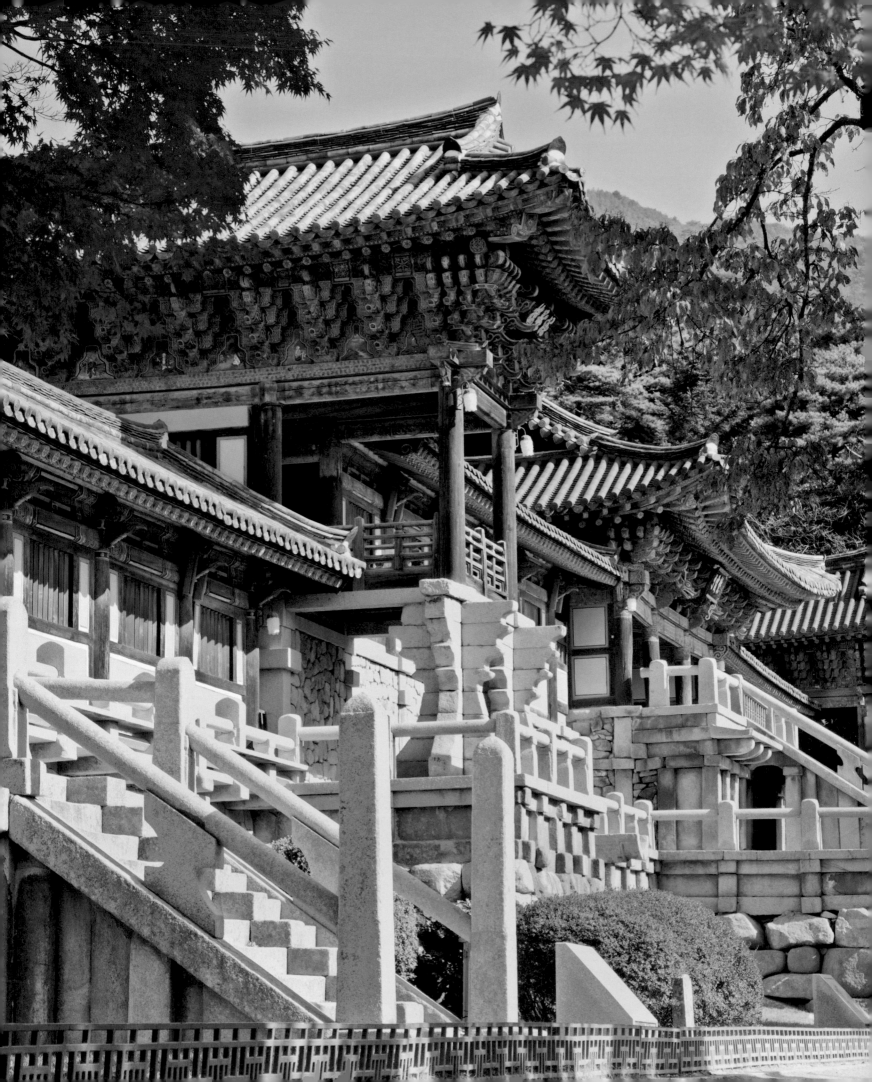

佛國寺
Bulguksa Temple

公元751-774年 ■ 寺廟 ■ 南韓，進峴洞

建築者：金大成

佛國寺是韓國建築瑰寶，建於8世紀新羅王朝統治期間，新羅後來於668年統一朝鮮半島。佛國寺是新羅王朝在國都慶州的建築計畫之一，是以木造建築為主的建築群，當中也有石造結構錯落其間。佛國寺的建築風格受到中國唐朝國都長安的影響，也受到描繪淨土及西方極樂世界的佛教繪畫影響，西方極樂世界是信眾得道之處，他們希望能在旅途的最後階段獲得新生。

　　佛國寺中許多建築包含木造主殿及石造佛塔，另外還有許多稱為「橋」但其實是樓梯的結構。佛國寺有幾個中庭，主殿大雄殿位於其中一個中庭，這些殿閣是低矮的木構架建築，鋪瓦的屋頂外延且上翹，類似傳統中國建築形式。殿閣漆上的顏色鮮豔，空間開闊，出入方便。和許多韓國寺廟一樣，這些殿閣沒有用到一釘一鐵，僅靠木造梁柱的榫卯結構支撐建築構造，還能拆解搬運。中國、日本及韓國的許多木造建築都佛國寺一樣，幾個世紀以來都根據原本的設計與格局部分重建。所以這些建築依舊算是極為古老的建築結構，表現傳統木工技藝與原先建築的美學巧思。

建築**脈絡**

佛國寺是大乘佛教的寺院，大乘佛教主要流行於中國、日本及韓國。大乘佛教的信徒追隨佛陀的教導，不過許多宗派也尊崇一些悟道的人物，在寺院中可以看到他們的雕塑和繪畫。這些悟道者是佛陀的弟子及菩薩，菩薩已經走上成佛的道路，卻選擇留在人間幫助眾生悟道。觀世音菩薩是其中一個重要的菩薩，他的形象出現在佛國寺的觀音殿中。這個佛寺群也供奉毗盧遮那佛（有時也稱為「大日如來」），以及阿彌陀佛（又稱「無量光佛」）。神佛及神話人物具有相當豐富的傳統，有些人物以雕刻形式出現在寺院中，其中包含名為「四大天王」的四位護法以及其他護法神。

▲ 四大天王之一的持國天王負責護持國土。

視覺導覽

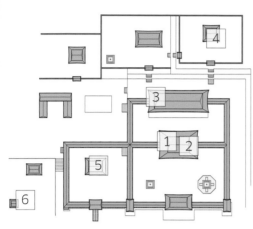

> **大雄殿** 大雄殿位於佛寺建築群的中心，也是主要的殿閣，供奉釋迦牟尼的佛像。從外觀看，延伸上翹的屋頂是建築的特徵，木柱結構的每一側都有巨大的懸垂和樸素的屏擋牆，環繞著內部空間。殿閣建於石造平台上，讓建築更顯高大雄偉。

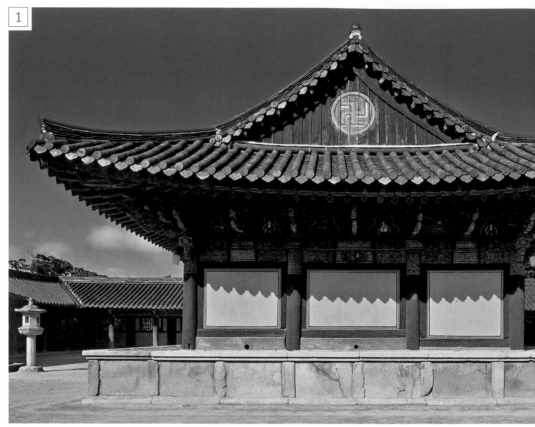

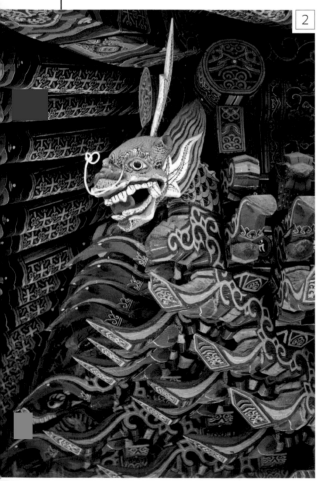

◄ **大雄殿屋頂裝飾** 大雄殿的外觀中最華麗的裝飾就屬外延屋頂的下緣，通常在傳統韓國佛院建築中，這裡是最為華麗的部分。屋頂的表面及支撐的梁柱上都有抽象的圖樣。梁柱上的圖樣特別引人注目，而圖樣的設計強調波狀的構圖。屋頂的角落有龍的雕像，配色相同。一般認為龍能夠變換形體，還能跨越天上人間，所以藝術家常以龍來代表佛陀的本質。

> **無說殿** 這座殿閣的名稱「無說殿」是要表達佛陀的教導無法單靠言傳。在殿閣外部的柱廊上有漆成紅色的支撐柱，跟支撐殿閣的木製橫梁架構相同。雖然佛國寺的許多建築數個世紀以來已經過重建，但據說無說殿是當中最古老的殿閣，可追溯至7世紀。

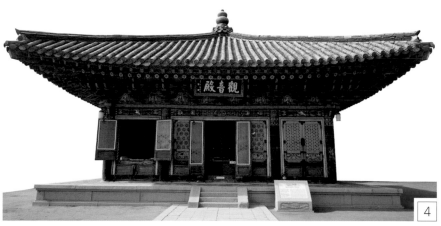

▲ **觀音殿** 佛國寺裡有一座祠堂供奉觀世音菩薩，也就是大慈悲的菩薩。雖然觀音殿略小於其他殿閣，它位於整個寺院群中最高的地方，因為底部的巨大石製地基，高度又更高了，外延的屋頂也讓觀音殿更加醒目。

◀ **屋頂細節** 跟許多傳統韓國建築一樣，佛國寺的屋頂以陶土磁磚鋪成，形狀有圓形及弧形兩種。圓形磁磚覆蓋彎曲磁磚之間的曲型連接處，屋脊明顯，沿著屋頂延伸，並在轉角處形成複雜的造型。

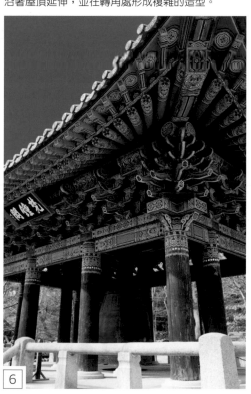

▲ **鐘亭** 建築群中有許多開放式建築，例如這座亭子，寺廟的鐘就放在亭中。亭子的結構像大雄殿，但沒有直立柱子之間較薄、非結構性的屏擋牆。亭子堅固的木造結構，強度足以支撐巨大的鐘，上方的屋頂也極為精細。

關於**構造**

佛國寺有兩座佛塔，分別是釋迦塔與多寶塔，兩座塔均以石材建成，可追溯至公元751年。兩座塔相當不同，釋迦塔的設計很簡單，方形的樓層隨高度升高而縮小。多寶塔則複雜得多，底部是有樓梯的方形地基，接著四根方形柱子位於底層，上面則有一系列華麗的八角形樓層，由石造的竹子狀柱子支撐。不同的建造方式反映的是佛陀的教導，看似複雜，本質其實是統一的。

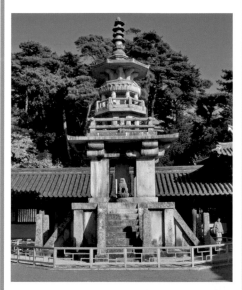

▲ **多寶塔** 這座10.4公尺高的佛塔有著一系列雕刻精細的樓層，呈現韓國佛教建築中罕見的複雜設計。

關於**構造**

佛國寺的橋（其實是石梯頂端的平台）可以通往這個寺廟群的許多建築。部分橋梁的年代可追溯到8世紀，較為樸素，有些的樓梯則有相當華美的裝飾，例如蓮花。這些結構中都藏有象徵意義：例如其中一座樓梯有33階，反映的是佛教中通往頓悟的33個階段，或者說33重天。

▲ **青雲橋與白雲橋** 青雲橋與白雲橋是通往寺廟群的入口。

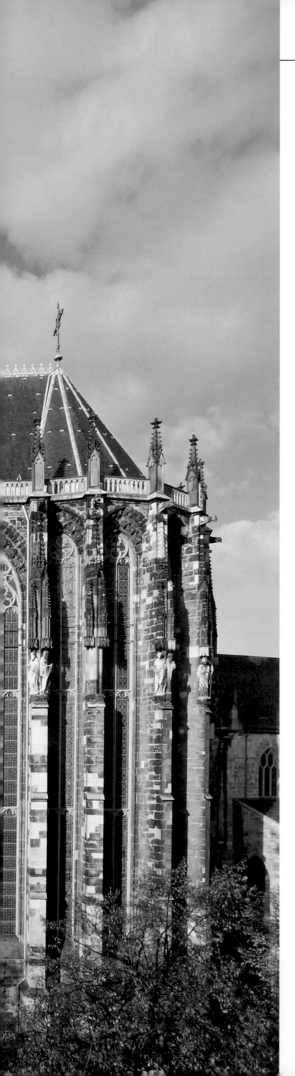

巴拉汀禮拜堂
Palatine Chapel

公元792-804年 ■ 禮拜堂 ■ 德國，亞琛

建築者：麥茲的奧多 Odo of Metz

巴拉汀禮拜堂由法蘭克國王查里曼（後來成為神聖羅馬皇帝）下令建造，是他在亞琛（Aachen，又叫Aix-la-Chapelle）建造的大型宮殿群中的一部分。雄偉的巴拉汀禮拜堂成為這位皇帝最終安息的地方，之後也成為登基加冕的地點。查里曼的宮殿現在已經不復存在，但禮拜堂留了下來（不過曾在14到15世紀間擴建），是所謂「黑暗時期」歐洲建築的最佳典範之一。

查里曼和他的建築師為這座禮拜堂選擇了一種不尋常的設計：有16個面，最終以八角穹頂收攏。這位建築師可能是「麥茲的奧多」，早期的銘文中曾提到過他。這種以穹頂為中心的建築設計受到拜占庭教堂影響，例如君士坦丁堡（今伊斯坦堡）的聖索菲亞大教堂（見32–37頁），以及義大利拉芬納（Ravenna）的聖維塔教堂（San Vitale）。查里曼透過模仿拜占庭（東羅馬）基督教統治者的建築設計來表現他王權的正當性：他在公元800年的聖誕節受到教皇加冕。

雖然巴拉汀禮拜堂受大型拜占庭教堂所影響，但它的規模並不大，穹頂直徑只有14.5公尺。建築師使用的是拜占庭風格的簡化版本，也參考早期羅馬建築風格。16面迴廊的頂部是筒形拱頂及交叉拱頂，中央的穹頂亦由交叉拱頂支撐。這些空間中的裝飾豐富卻又節制，為樸素的風格增色。拱門色彩豐富的磚石，上色的大理石牆面，加上拱頂上的馬賽克、豪華的青銅工藝及黃金，都加強了這種效果。富麗的裝飾在窗外灑入的日光中和燭火的微光中都能閃閃發光，創造出輝煌而魔幻的內部空間。

查里曼

公元742-814年

查里曼是法蘭克人的統治者。法蘭克人是來自萊茵蘭（Rhineland）的日耳曼民族，在5到8世紀間擴張領土，占領了今日法國、德國及荷蘭的大部分地區。查里曼在東邊的民族（例如被他打敗的薩克遜人）攻來時守住了自己的領土，還併吞了北義大利的大片領土，建立了自羅馬帝國以來最大的歐洲帝國。由於征服義大利，他成了教皇的保護者，教皇也將他加冕為皇帝。雖然查里曼死後不久，這個帝國就分裂了，但它倒是留下了深遠的影響：接下來幾個世紀，許多日耳曼統治者都給自己冠上神聖羅馬皇帝的頭銜，立志要取得掌控整個歐洲的大權。

視覺導覽

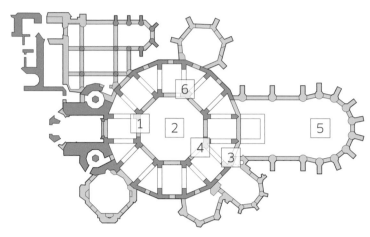

2

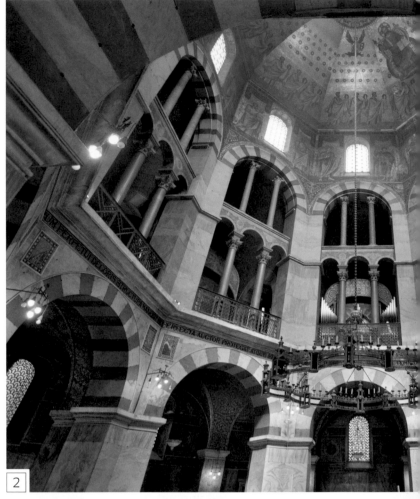

▲ **穹頂內部** 八支大理石支柱組成了色彩豐富的拱門，支撐穹頂的重量。這個空間採挑高設計，建築師以《啟示錄》中對「新耶路撒冷」的描述來設計內部空間的比例與大小。從地板到穹頂頂端的距離是36公尺。

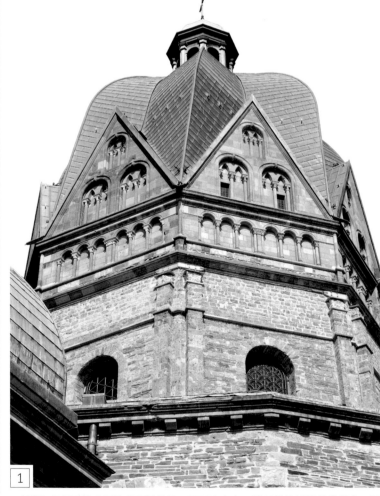

▲ **穹頂** 八角形的穹頂位於環繞著的16面迴廊之上。禮拜堂的外牆相當樸素，低層有簡單的拱型窗，角落則有壁柱（牆面上細長、垂直的突出物）。上方的山牆比較有裝飾，但是風格依然統一，山牆上面有上圓下方的盲拱，以及非常小的窗戶。樸素的外觀是典型的早期基督教建築風格，然而牆面外觀雖然樸素，內部卻極為華麗，原因是建造者認為外部代表「世俗」，必須與神聖的內部空間有所區別。

◀ **布道壇** 這座布道壇是神聖羅馬帝國皇帝亨利二世送給禮拜堂的禮物，他於公元1002年在這裡接受加冕。亨利二世登基的正當性剛開始受到爭議，他可能透過捐獻布道壇來表達謝意，感謝禮拜堂的支持讓他得以登基。布道壇以銅鎏金製成，鑲滿各種寶物，包括象牙浮雕、水晶以及半寶石。

3

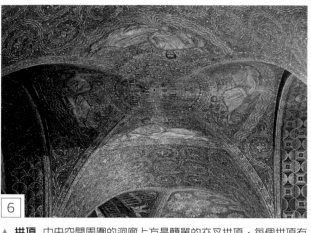

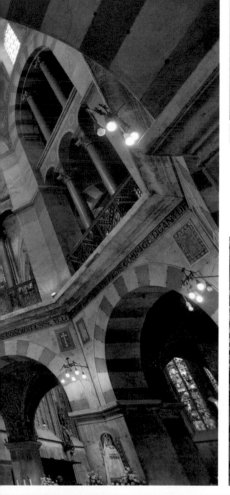

▲ **拱頂**　中央空間周圍的迴廊上方是簡單的交叉拱頂，每個拱頂有四個約呈長方形的隔間，隔間上有馬賽克裝飾。從拱窗中灑落的自然光原本能讓金色的馬賽克磚散發耀眼光芒，但增建的小禮拜堂破壞了原本的自然採光，讓這種效果打了折扣。

▲ **聖祠**　存放查里曼遺骸的聖祠可以追溯到12世紀晚期。其中有一個2公尺多的橡木櫃，上面覆蓋著銀及鍍金製成的裝飾，包括聖母瑪利亞、查里曼及許多繼任皇帝的金色雕像。

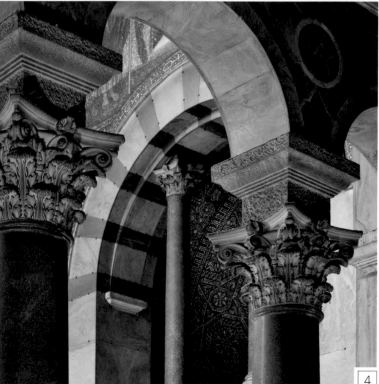

◀ **立柱與柱頭**　半圓形拱門由細長的垂直立柱分隔開來，立柱上方有雕刻精巧的古典柯林斯式柱頭。這些立柱並非重要結構，但具有重要的象徵意涵。有些柱子以斑岩製成，查里曼從拉芬納及羅馬把這些柱子帶到禮拜堂。在古代，斑岩只用於皇家建築，查里曼透過使用斑岩，宣示自己是神聖羅馬帝國的領導者。

關於**構造**

到了14世紀，巴拉汀禮拜堂的地位已經等同於大教堂，想到查里曼的聖殿參拜或想去參觀加冕儀式的民眾大批湧入，讓空間不敷使用。為了增加空間，大教堂新建了哥德式的大型唱詩班席（指教堂內的狹長的空間，可能有後殿，或是末端呈半圓形）。唱詩班席的邊緣及後殿都有彩繪玻璃窗，整個空間的上方是尖尖的石造拱頂。窗戶高27公尺，幾乎與石造拱頂同高。它們創造出珠寶般的環境，恰能襯托皇帝的鍍金聖殿，中世紀時朝聖者絡繹不絕。

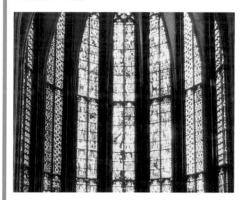

▲ **彩繪玻璃**　二次大戰期間，這座建築因炸彈轟炸而損毀，唱詩班席的窗戶玻璃是後來裝上去的，但效果不減。

建築**脈絡**

拉芬納的聖維塔教堂於526年開始興建，一般認為巴拉汀禮拜堂及其他圓形或多角形的教堂是模仿聖維塔教堂。那是一座八角形的建築，以拱支撐上方的穹頂，再以豐富的馬賽克裝飾。羅馬帝國衰亡後，西羅馬帝國建都於拉芬納，這座城市後來便成為拜占庭帝國的重鎮，巴拉汀禮拜堂的建造者自然會從聖維塔教堂尋求靈感。

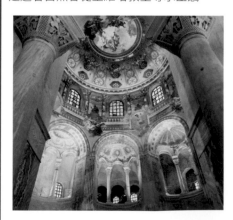

▲ **義大利拉芬納的聖維塔教堂**　雖然圓形立柱跟柱頭的形式這類細節不同，但聖維塔教堂跟查里曼的巴拉汀教堂的形式與規畫是相似的。

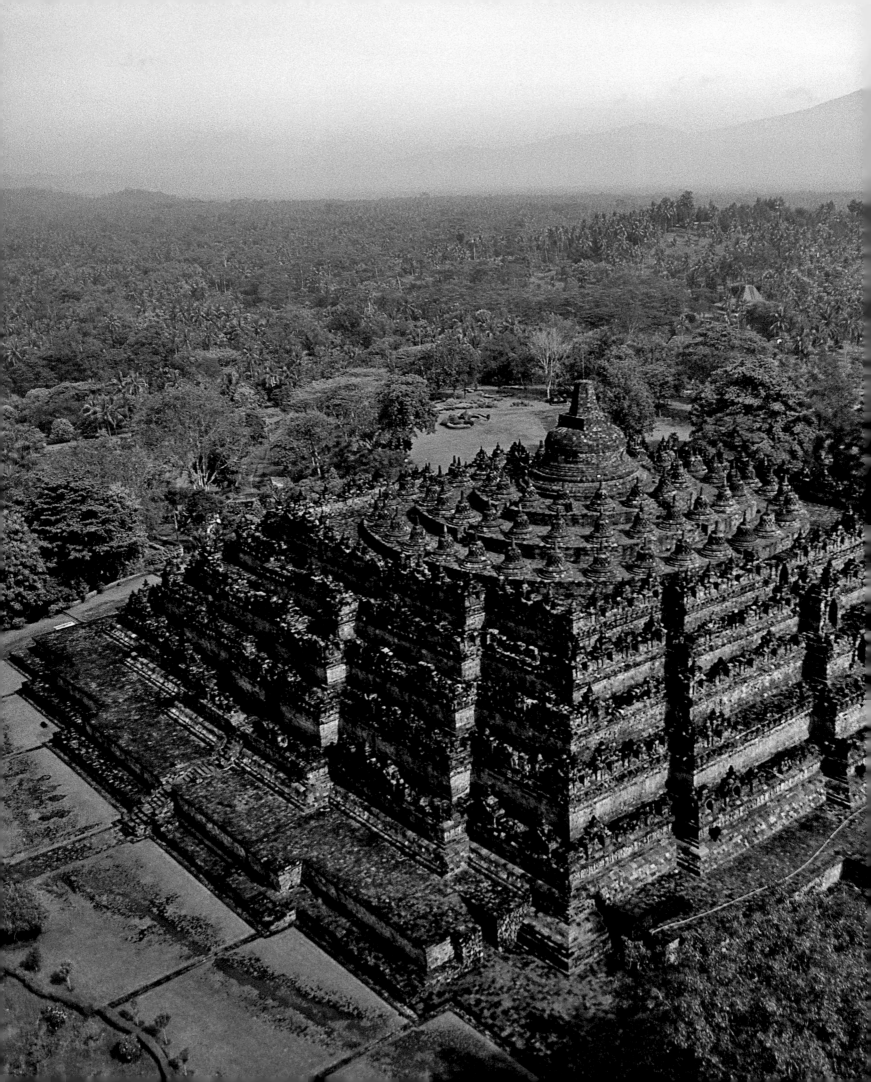

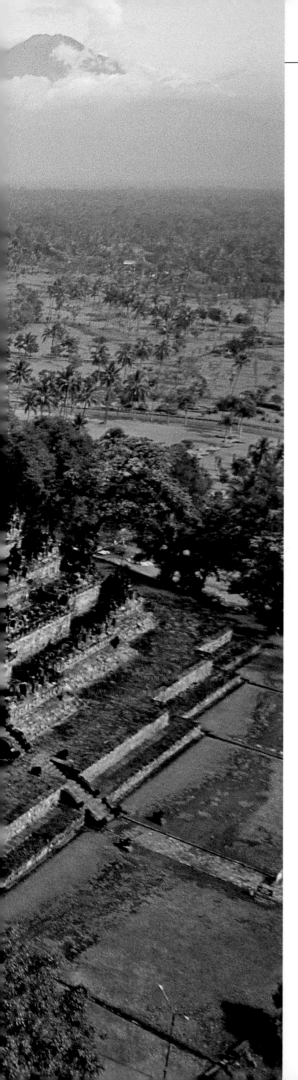

婆羅浮屠 Borobudur

公元825年 ■ 寺廟 ■ 印尼，爪哇馬格朗

建築者：不詳

世上最大的佛教建築婆羅浮屠是建於9世紀的巨大寺廟，它既是窣堵坡（佛塔）、信眾的朝聖地，也是佛教信仰的三維立體象徵。婆羅浮屠是一座建於山丘上的巨大金字塔，上面有繁複的浮雕裝飾，供奉釋迦牟尼的佛像。

沒有人知道婆羅浮屠建造於何時、由誰建造，不過它可能於825年左右竣工，當時由夏連特拉（Sailendra）王朝當政，這個掌權的統治家族提倡大乘佛教。他們的建築師以當時就存在的佛教建築——佛塔——為基礎，並加以發展。

傳統的佛塔是藏納佛舍利的土墩。婆羅浮屠的佛塔有一座小山丘那麼大，由一連串開放的石砌平台或迴廊組成，將這座紀念建築分成

一階一階，每階都象徵佛教宇宙觀中的各個界或存在狀態。最底層象徵芸芸眾生身處的「欲界」，接下來的五層方形平臺代表「色界」，克服欲望的佛教徒才能抵達色界。這個部分刻有浮雕，講述佛陀一生的故事，浮雕的其他主題則從佛教經典取材。之後三階圓形迴廊是最後一個階段，代表「無色界」，是佛教徒嚮往的涅槃境界。這個區域有72座佛像，佛像上有穿孔的石製頂蓋，每個頂蓋都是佛塔的形狀。

朝聖者沿著固定的路線，繞著塔的底層走，仰視浮雕雕刻，在登上更高的階級之前吸收佛陀的故事。變動的迴廊以及簡潔的石雕讓朝聖者渴求走上悟道之路，以脫離欲界，上升到更高的境界。

關於**構造**

婆羅浮屠沒有內部空間。它底下就是個土丘，支撐著平台，這些平台也沒有屋頂。為了建造這些平台，建築者從當地開採了許多石材。他們逐塊雕刻磚塊，把它們像拼圖般組合起來，堆砌過程中沒有使用灰泥。在施工的某些階段，設計遭到了更改，最底層的塔基距離主結構有一段距離，是後來增建的。19世紀末，重建者在後來建造的石製構造之下發現原本的塔基，上面有浮雕裝飾。沒有人知道為何原先的結構遭到隱藏，可能是因為結構需要補強，也可能原本的成品有宗教方面的瑕疵。

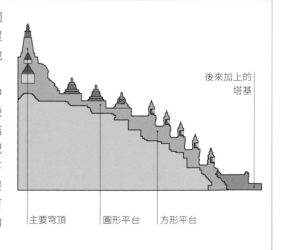

後來加上的塔基

主要穹頂　　圓形平台　　方形平台

視覺導覽

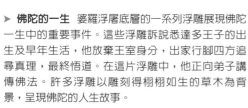

▼ **護衛獅** 婆羅浮屠有幾頭雕刻石獅，以護衛之姿站在寺廟裡和周圍。雖然雕刻得生氣蓬勃，但說不上栩栩如生。印尼不產獅子，雕刻家可能從未親眼看過獅子，所以雕刻的作品風格相當獨特。獅子象徵勇氣，也讓人聯想到忠誠。在婆羅浮屠的浮雕中，有些王座上也可以看到獅子。有些人說，佛陀的聲音有如獅子。

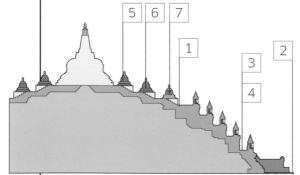

▲ **卡拉拱門** 這座大門設計成卡拉（Kala，「時間」的梵文）的臉部，卡拉在印度及佛教神話裡都出現過，是一種複雜的生物。佛教傳說裡，卡拉能吞掉悟道之路上的障礙。印度神話中，卡拉是名叫羅睺（Rahu）的惡魔，他從眾神手中偷走不死仙露，毗濕奴（Vishnu）將他的頭砍下，但因為他已經喝了有神力的仙藥，所以還是存活了下來。卡拉就此成了不死的象徵，臉上的珠寶及裝飾象徵萬能妙藥。卡拉的臉經常出現在曼陀羅上。曼陀羅是以圓形及其他形狀為基礎的神聖圖樣，用於冥想及靈修。從上方俯瞰，婆羅浮屠以圓形、方形及各種圖形組成，跟曼陀羅相當像。

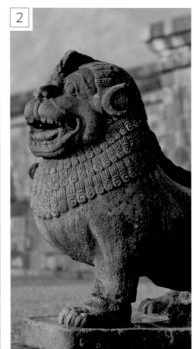

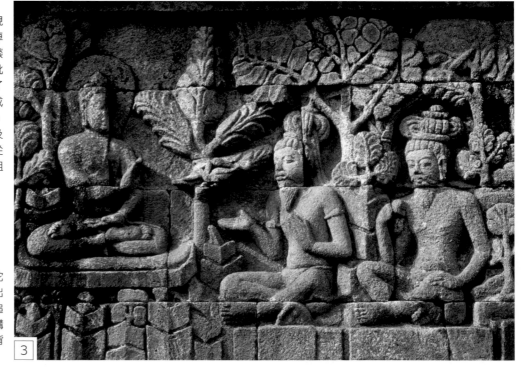

▶ **佛陀的一生** 婆羅浮屠底層的一系列浮雕展現佛陀一生中的重要事件。這些浮雕訴說悉達多王子的出生及早年生活，他放棄王室身分，出家行腳四方追尋真理，最終悟道。在這片浮雕中，他正向弟子講傳佛法。許多浮雕以雕刻得栩栩如生的草木為背景，呈現佛陀的人生故事。

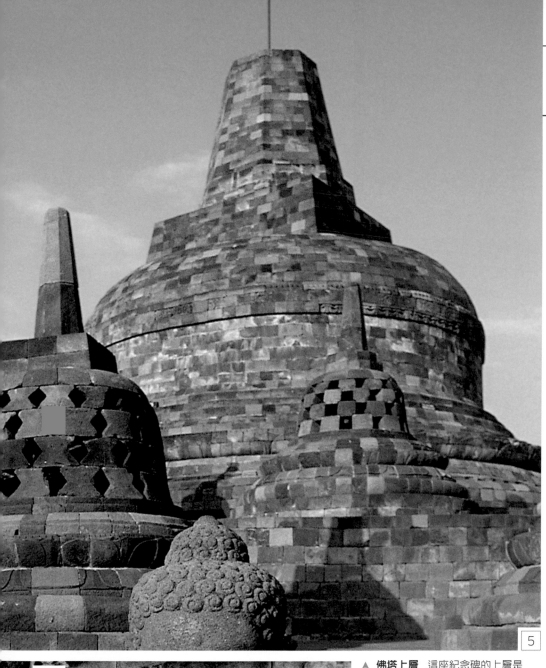

▼ **佛像** 婆羅浮屠所有的佛陀雕刻看起來都很像，但是手印（mudra，手部的象徵性姿勢）各有不同。在上層，佛像的手印是象徵轉法輪的「法輪印」。法輪印源自佛陀第一次說法，某些佛教傳統認為佛陀第一次說法是在須彌山頂。佛陀手結法輪印是要提醒大家，了解佛陀的話語並追隨他的道路便能獲得救贖。

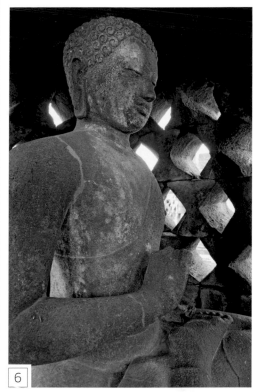

5　6

▲ **佛塔上層** 這座紀念碑的上層是小型的鐘狀佛塔，上面有稜形開口，可以看到裡面的佛像。最上方則是一個大型佛塔，樣式類似印度佛塔。這個頂點被稱為「須彌山」，在大乘佛教的世界觀中，須彌山就是世界的中心。這是要提醒人們，婆羅浮屠是宇宙的象徵，建造者則是有「山王」之稱的夏連特拉王朝（Sailendra）。

▼ **脫落的佛塔** 有些鏤空的佛塔上層現已不復存在，因此訪客更能清楚看到內部的佛像。上方的鐘狀結構脫落後，佛塔底層的那圈石塊清晰可見，我們也因此得知佛塔的石材如何經由底座上的孔洞組合在一起。

7

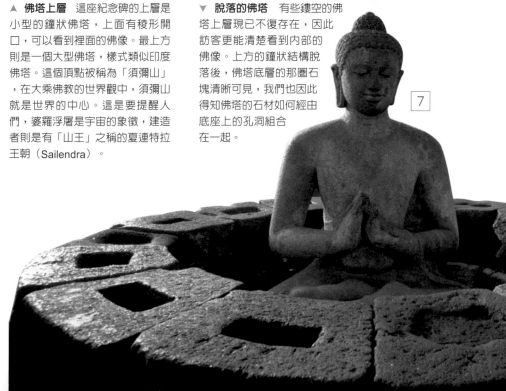

4

▲ **船** 這個浮雕描繪了當時的許多生活細節，包括家具、王宮裝飾，以及在叢林及海洋的生活。繁複的帆船雕刻展現了婆羅浮屠建造時，水運已經發展成熟。這艘船刻在第一層迴廊的牆壁上，跟許多東南亞船隻一樣，船有好幾面帆及一根舷外浮桿。

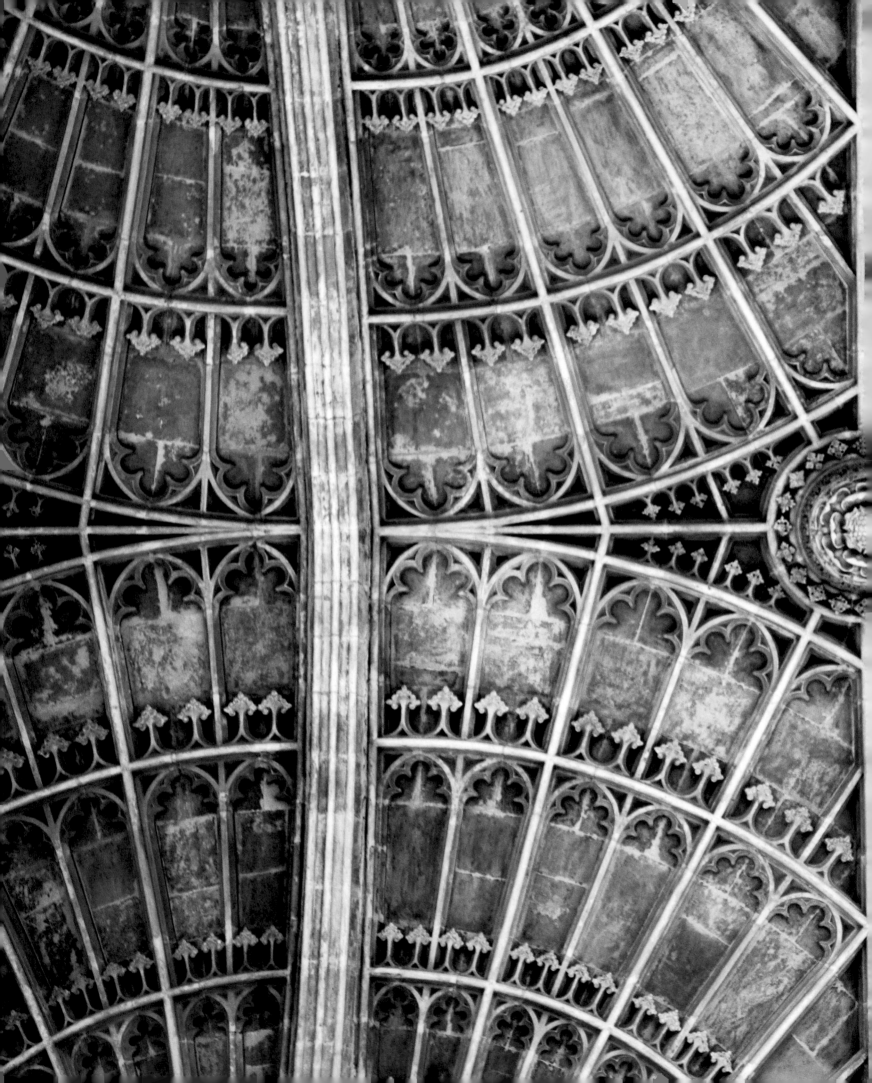

公元 1100—1500 年

吳哥窟 Angkor Wat

公元1150年 ■ 寺廟 ■ 柬埔寨，吳哥

建築者：不詳

吳哥窟位於9到14世紀統治柬埔寨的高棉王朝首都吳哥的核心地帶，高棉王朝孕育的文明與眾不同，12世紀在國王蘇利耶跋摩二世（Suryavarman II）統治下達到高峰，他為王國開疆闢土，建造大型都市以及宏偉的寺廟。蘇利耶跋摩二世統治期間，吳哥城也許是工業化前世上最大的都市。吳哥窟的建造始於1120年，原本是供奉印度教神祇毗溼奴的神廟，後來變成高棉「神王」蘇利耶跋摩一世的聖祠，同時也是他的陵墓，有五座獨特的蓮花型尖塔立在層層疊疊的平台上，受到印度教建築很大的影響。跟許多印度寺廟一樣，高棉寺廟的中心有一座聖祠，聖祠的頂端有高聳的尖頂，象徵聖山須彌山——諸神的居所。但是在吳哥窟，建築的龐大規模與布

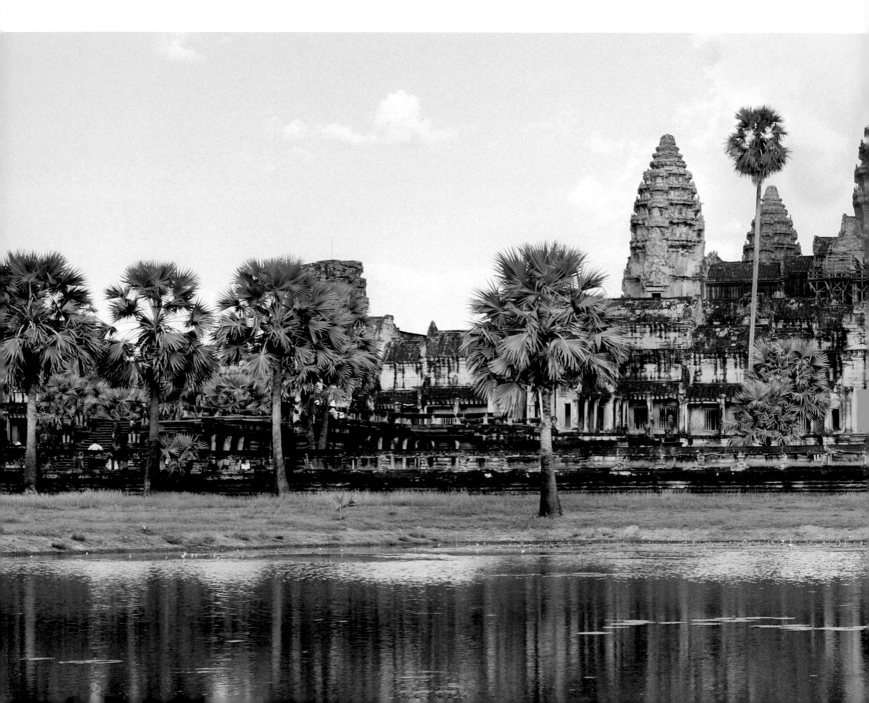

局都呈現獨特的高棉風格。除了中央的尖頂外，還有四個較小的屋頂，這些構造都是須彌山頂的象徵。寺廟有三套迴廊環繞，外層還有城牆和護城河，將內部1500公尺長的建築群包圍起來。

高棉的雕刻師在吳哥窟的寺廟上雕滿了雕刻，講述偉大的印度史詩以及高棉文化的宇宙觀。光是迴廊就有上千幅這樣的雕刻，訪客若想漫步欣賞所有的雕刻，就要走上21公里。

建築脈絡

14世紀高棉帝國衰敗後，許多高棉都市跟紀念碑都被叢林淹沒。木造房舍遭毀壞，不過許多石造寺廟的遺跡得以留存，吳哥窟這樣的大型結構也都保存了下來，這很大部分要歸功於吳哥窟的大型護城河。法國探險家亨利・穆奧（Henri Mouhot）於19世紀中葉抵達吳哥窟之前，西方人都對這座寺廟一無所知。穆奧發表了吳哥窟的描述，他的文字鼓勵了歐洲人和柬埔寨學者調查及保存吳哥窟，並研究高棉的歷史。最後，長久以來都是柬埔寨國家象徵的吳哥窟，終於成了世界知名的建築。

▲ **法國探險家**路易・德拉波特抵達吳哥窟遺跡，圖片出自1874年的《畫報》（L'illustration）。

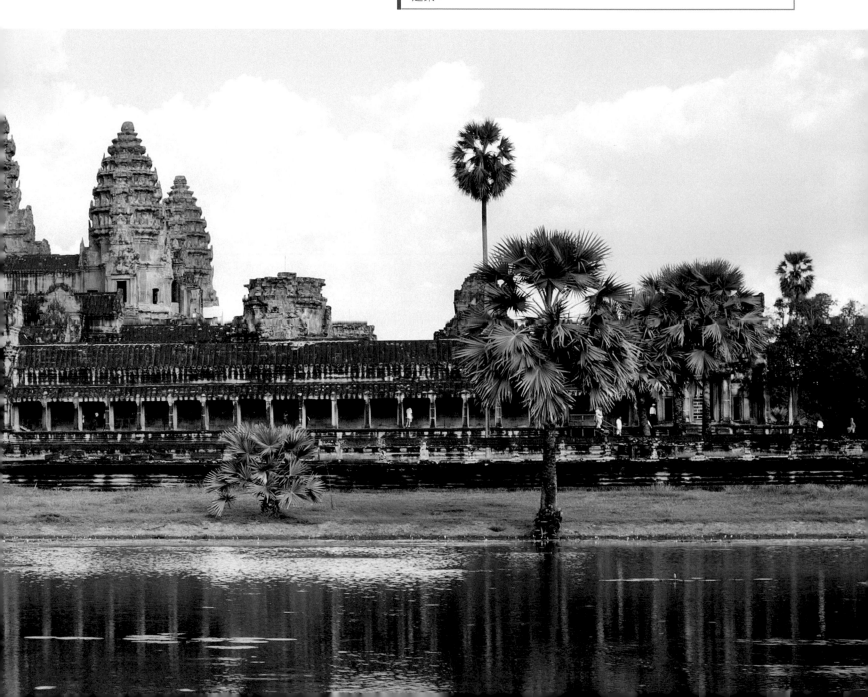

視覺導覽

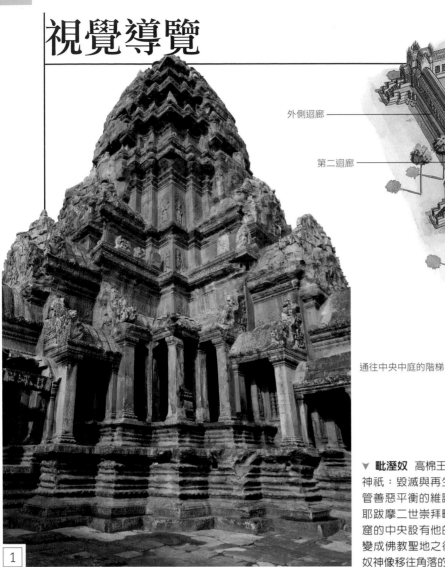

外側迴廊

第二迴廊

通往中央中庭的階梯

藏經閣

1

▲ **塔樓**　內吳哥窟五座精雕細琢的塔樓賦予了這座建築獨特的輪廓，參天的高聳屋頂形狀像是拉長的金字塔。建築工人建造屋頂時使用的工法稱為「梁托」，每一輪的石磚都漸漸變小，所以結構愈往高處愈窄。塔高43公尺，但因為有平台為基座，從地面量起頂端高65公尺。

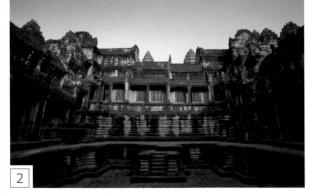

2

▲ **內部中庭**　吳哥窟有一系列的中庭，每座中庭都有一座門道，角落常有較矮的塔樓或角樓。每座中庭都有迴廊包圍，迴廊一面開放、一面有牆。這些迴廊高度比中庭高，階梯及柱子的設計能營造分隔感。造訪吳哥窟的朝聖者會沿著這些迴廊漫步，欣賞牆上的浮雕。

▼ **毗濕奴**　高棉王朝崇拜兩位印度教的神祇：毀滅與再生之神溼婆，以及掌管善惡平衡的維護之神毗濕奴。蘇利耶跋摩二世崇拜毗濕奴，原本在吳哥窟的中央設有他的神像。後來吳哥窟變成佛教聖地之後，守護者便將毗濕奴神像移往角落的塔樓。

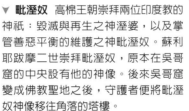

3

▼ **藏經閣**　這個建於平台上、周圍有階梯環繞的長型建築稱為藏經閣。許多寺廟只有一間藏經閣，但吳哥窟有兩間，在外部中庭的兩個角落遙相對望。沒有人能確定這些「藏經閣」的用途為何，可能是附屬的聖祠，也可能用於收藏宗教文獻。

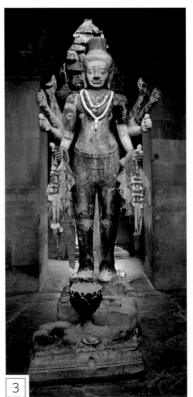

4

角落的塔樓

通往入口的走道

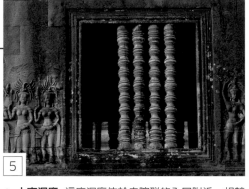

5

▲ **十字迴廊** 這座迴廊位於寺院群的入口附近，相較於主庭院的長迴廊，它是較小、較隱密的空間。跟其他迴廊一樣，這裡的牆壁上也有浮雕裝飾。這座迴廊有個與眾不同的特徵，就是某些開口上有石造欄杆。這些欄杆看似經過車床加工。

▶ **飛天仙女與立姿仙女** 吳哥窟的浮雕上有許多飛天仙女（apsara）與立姿仙女（devata），她們是印度神話中的女性人物。在吳哥窟浮雕上，她們頭戴複雜的頭飾，經常展現翩翩起舞的姿態。雖然這兩種仙女都曾出現在《吠陀經》及《摩訶婆羅多》等印度教文獻中，但在柬埔寨藝術裡卻經常以不同的樣貌呈現，出現在寺廟迴廊與聖祠的牆上與柱子上，作為裝飾性或「守護」性的圖像。飛天仙女被描繪為舞者，立姿仙女呈靜止站姿，負責守衛。

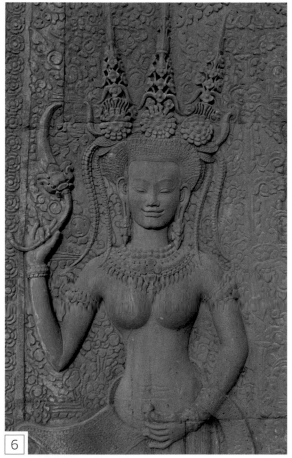

6

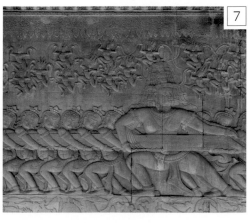

7

◀ **印度教傳說** 其中一座迴廊上的浮雕描繪毗濕奴家喻戶曉的故事：善神與惡神一同攪拌乳海，把蛇王蘇婆吉（Vasuki）當成繩子纏繞在曼陀羅山上。他們拉扯著蘇婆吉，讓山快速攪動，但後來山開始下沉，於是毗濕奴就化身成巨龜俱利摩（Kurma），將山背負在背上。

關於**改建**

12世紀末，高棉帝國開始衰弱，印度教信仰以及對蘇利耶跋摩二世的崇拜也隨之弱化，因此國王決定建造吳哥窟。吳哥窟從未遭到遺棄或破壞。闍耶跋摩七世（Jayavarman VII）皈依佛教，在他的統治期間（公元1181–1215年），吳哥窟被改為佛教寺院。毗濕奴像被移除，或是移到次要的地方，換上佛陀圖像。闍耶跋摩統治結束後，印度教復興，許多佛像遭到損毀。14世紀佛教再度成為柬埔寨的主流宗教，從此之後，吳哥窟就一直是佛教寺院。

▶ **佛陀** 老樹的枝幹之間，可以看見微笑的佛像，見證了吳哥窟永恆的信仰。

關於**設計**

高棉人以石材建造寺廟，以木材建造房舍及其他建築。房舍已經傾頹，所以我們對高棉建築的了解主要來自寺廟。歷史上，高棉人曾建造有牆垣及迴廊的中庭，並在庭中建造塔狀的寺廟。這些寺廟是龐大的建築，格局對稱，指向四個方位，且附近通常有大量的水。吳哥窟完工之後，寺廟陸續添了更多的裝飾，也變得更複雜，不過建築工法依然簡單：很多時候都沒使用灰泥，只靠石材本身的重量以及精準的石工來保持牢固。

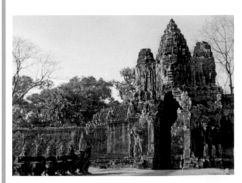

▲ **吳哥百因廟** 這座華麗的寺廟建於13世紀早期，外面雕刻著佛陀的頭像。原本的藍圖包含六座內部的小神龕以及許多塔樓。

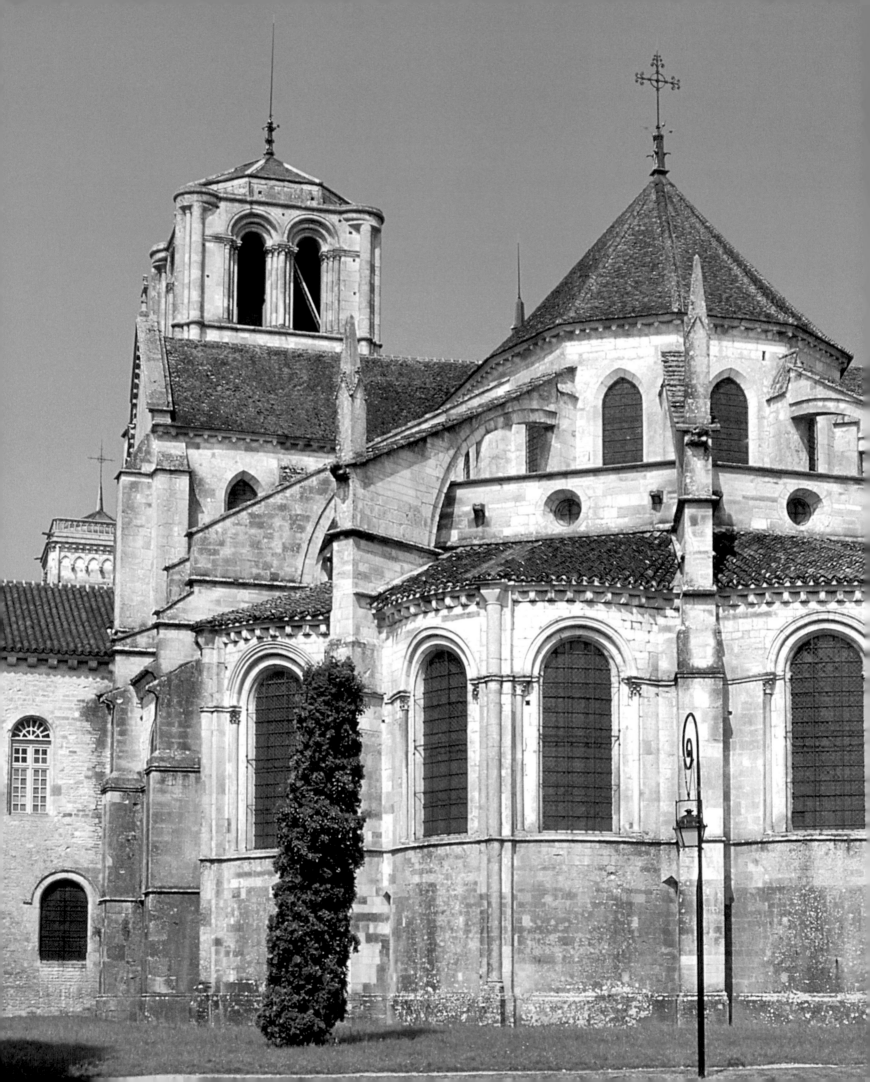

聖瑪德蓮修道院
Abbaye de Ste-Madeleine

公元1120-1138年 ■ 教堂 ■ 法國，韋茲萊

建築者：不詳

位於韋茲萊的聖瑪德蓮修道院是羅馬式建築最鮮明的例子。這種風格部分受羅馬建築影響，11、12世紀在歐洲蔚為風尚。為了創造這種風格，石匠從羅馬人和後來仿效羅馬人的早期基督徒建築師身上取經。

在他們汲取的元素中，最重要的是「長方形會堂」（basilica）的概念。長方形會堂中有一個狹長的中殿，中殿兩旁有側廊，以成排的半圓拱券分隔。他們還從相同的建築傳統中借用了沒有花飾窗格的穹頂窗以及樸素的拱頂天花板，然後加上他們自己的元素，包括東側容納主祭壇的聖殿。羅馬式教堂的東側常常有半圓形後殿，有時還有迴廊（通道），迴廊旁有幾個附屬小禮拜堂。中殿和聖殿較高，迴廊及禮拜堂較低，兩者的組合形成了兩種不同的空間，一種高聳空曠，另外一種低矮隱密。羅馬式建築也以繁複的雕刻裝飾聞名，柱頭及門框上都有雕刻裝飾。勃艮地地區的這類雕刻特別多──韋茲萊的修道院以及歐坦（Autun）的大教堂都以美麗的雕刻裝飾聞名。

聖瑪德蓮修道院建於1096年，當時修士獲得的聖髑據說是從抹大拉的馬利亞（Mary Magdalene）墓中取出的。1120年，聖瑪德蓮修道院在火災中毀壞，接著便經歷了20多年的重建。這座修道院雖然在接下來幾世紀飽受戰火摧殘，但19世紀曾進行過一次大型的重建，這次重建由法國學者兼建築師歐仁·埃馬紐埃爾·維奧萊-杜克（Eugène-Emmanuel Violletle-Duc）領導，他以高超的技藝保存了這座偉大建築中壯麗的空間與脆弱的雕刻。

建築脈絡

羅馬式風格廣泛出現在整個歐洲，特別是應用在教堂建築，這種風格之所以遠播，原因之一是11、12世紀修道院制度的發達。在法國，這個時期的建築特別多。勃艮地有著名的教堂，法國南部也有巧奪天工的教堂，北部的建築則比較樸實，例如在康城（Caen）的兩座諾曼式修道院。諾曼人在1066年征服英國後，也將諾曼風格傳入英國。達拉謨（Durham）及彼得伯勒（Peterborough）的大教堂將英國羅馬式建築（常稱為諾曼式建築）演繹得淋漓盡致，這些建築經常在支柱及拱上使用繁複的鑄型以及抽象的雕刻，將這些建築元素處理得一絲不苟，英國小型教堂的建造者也紛紛模仿這種風格。在德國，沃姆斯（Worms）及斯派爾（Speyer）的大教堂也以更恢弘的規模展現類似的風格，有好幾座塔樓及尖塔，輪廓具有張力，外牆以幾列半圓形的盲拱裝飾。

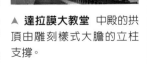

▲ **達拉謨大教堂** 中殿的拱頂由雕刻樣式大膽的立柱支撐。

視覺導覽

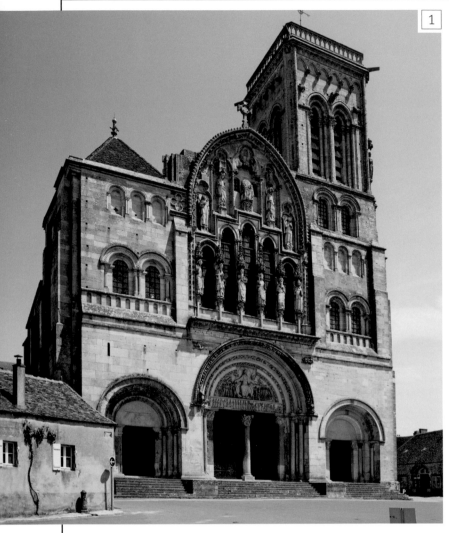

1

◀ **西側** 這座教堂竣工之後，經歷了幾次改建及整修，西面的一些細節呈羅馬式風格（圓形拱），其他細節則是晚期哥德式風格（尖拱）。羅馬式風格的建築細節還包括三座門、門上的兩對窗戶，以及更高樓層上的三連盲拱。塔樓較低部分保留原本的設計，不過較高的部分則採哥德式設計，例如建築正面中央偏高處的五座窄窗及雕像。許多中世紀的大教堂也是這種綜合風格。

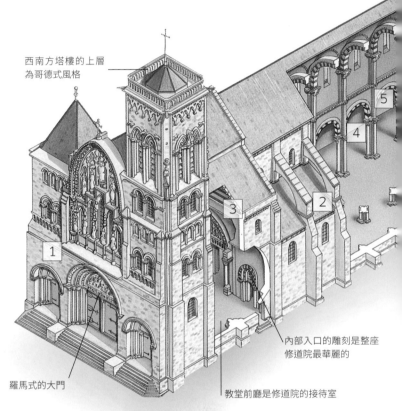

西南方塔樓的上層為哥德式風格

羅馬式的大門

內部入口的雕刻是整座修道院最華麗的

教堂前廳是修道院的接待室

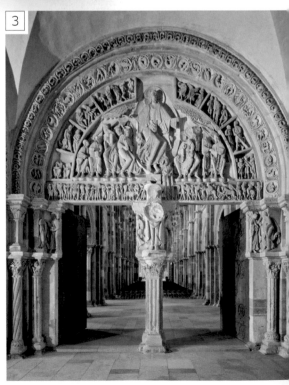

◀ **中殿的窗戶** 12世紀的窗戶通常相當小，在韋茲萊的這座教堂，側邊的窗戶就不大。在這個時期，玻璃造價昂貴，石匠也尚未發展出高度精細的扶壁系統，難以建造有大型窗戶及沉重石拱的建築。12世紀的建築者通常仰賴非常厚的牆壁以及小型扶壁來支撐建築結構。

▶ **中殿的正門** 中殿的內部正門有一層雕刻，半月楣上的雕刻特別華麗（半月楣是門上的半圓板）。這裡的雕刻以耶穌基督為中心人物，數道光線從祂張開的雙臂射出，照到兩側的使徒身上。使徒頭上有兩道四分之一圓的帶狀浮雕，浮雕中呈現的是世人。更外圈的小圓窗則描繪黃道十二宮及每年的歲時節俗，例如獅子座（7到8月）的旁邊是收割穀物，天秤座（9到10月）的旁邊則是採收葡萄。

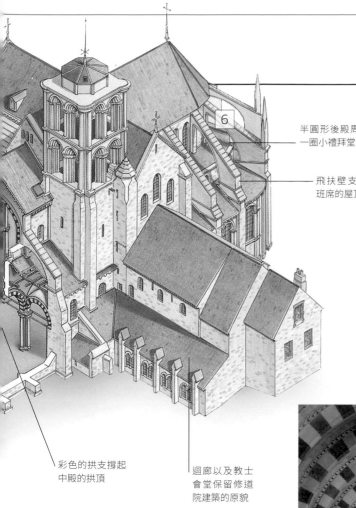

6

半圓形後殿周圍有
一圈小禮拜堂

飛扶壁支撐唱詩
班席的屋頂

彩色的拱支撐起
中殿的拱頂

迴廊以及教士
會堂保留修道
院建築的原貌

關於**細節**

中殿及側廊的支柱總計有將近100個柱
頭，每個柱頭都刻有獨特的場景。主題包
括《聖經》中的故事及人物，從亞當夏娃
到使徒的生活，尤其著重於描繪舊約人
物，例如挪亞、以撒、雅各、大衛及摩
西。另外也有一些象徵性的雕刻，例如和
魔鬼與蛇怪戰鬥。蛇怪是傳說中的怪物，
可能象徵邪惡或死亡。許多柱頭講述完整
的聖經故事，最有故事性的是描繪摩西的
柱頭：摩西從西奈山上拿著刻有《十誡》
的石板走下來，發現他的子民正在祭拜金
牛犢。

▼ **中殿天花板上的拱**　這張從高處拍攝
的特寫呈現出一排橫向的半圓拱，支
撐著中殿的拱頂。這些拱以白色及深
棕色的石頭交替砌成，創造出一種目
眩神迷的條紋效果，這在中世紀法國
建築中並不多見。每道拱上可以看到
更細的雕刻石環帶，精緻的環帶與粗
獷的條紋形成對比。

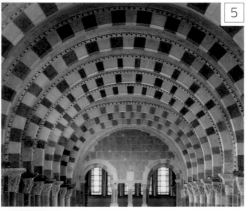

5

▲ **摩西**　摩西手上拿著刻有律法的石板，擊打金
牛犢，有個魔鬼從金牛口中逃竄出來。

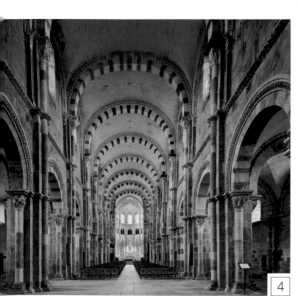

4

▲ **中殿內部**　中殿兩側的拱券形式相當簡潔，跟較晚
期的教堂不同，沒有複雜的鑄型。但支撐拱券的支
柱較有裝飾性，上面有好幾根附牆柱，有些附牆柱
直通教堂的頂端，支撐中殿天花板大型拱券的重
量。

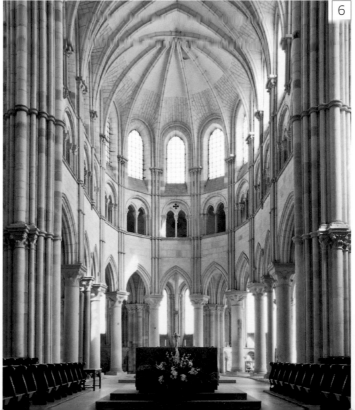

6

◀ **唱詩班席與半圓形後殿**　唱
詩班席、半圓形後殿以及迴
廊（主祭壇後方通道）的建
造時間比教堂的其他元素相
晚，採用早期哥德式風格，
有較尖窄的拱、圓型支柱，
以及肋拱頂。這裡的窗戶比
中殿的窗戶來得大。哥德時
期的石匠將日光視為上帝之
光的具現，因此努力建造有
大型窗戶的教堂，好讓日光
能灑進來。

騎士堡 Krak des Chevaliers

公元1142-1192年 ■ 城堡 ■ 敘利亞，荷母斯附近

建築者：不詳

敘利亞沙漠中，一塊高聳的岩石露頭上，雄偉的騎士堡俯瞰著荷母斯隘口（Homs Pass）。直到在敘利亞內戰中遭砲擊以前，騎士堡都是中世紀城堡中最精緻、保存狀況最佳的一座。11到13世紀間，歐洲統治者發動十字軍東征，展開了一連串慘烈的行動，企圖從穆斯林手中奪回他們統治的聖地，宣稱要確保從西方出發的基督教朝聖者能夠安全抵達耶路撒冷。遠征途中，十字軍建造了一系列城堡作為軍事基地，位於現在的敘利亞、黎巴嫩、以色列及約旦境內。騎士堡是這些戰略前哨站之一，保衛著從地中海往聖地的主要路線上的荷母斯隘口。

　　大約從1030年開始，這個地點就有一座城堡。十字軍兩度取得這個軍事據點，最後在1142年將它交給醫院騎士團（Knights Hospitaller）。醫院騎士團是一個軍事暨宗教

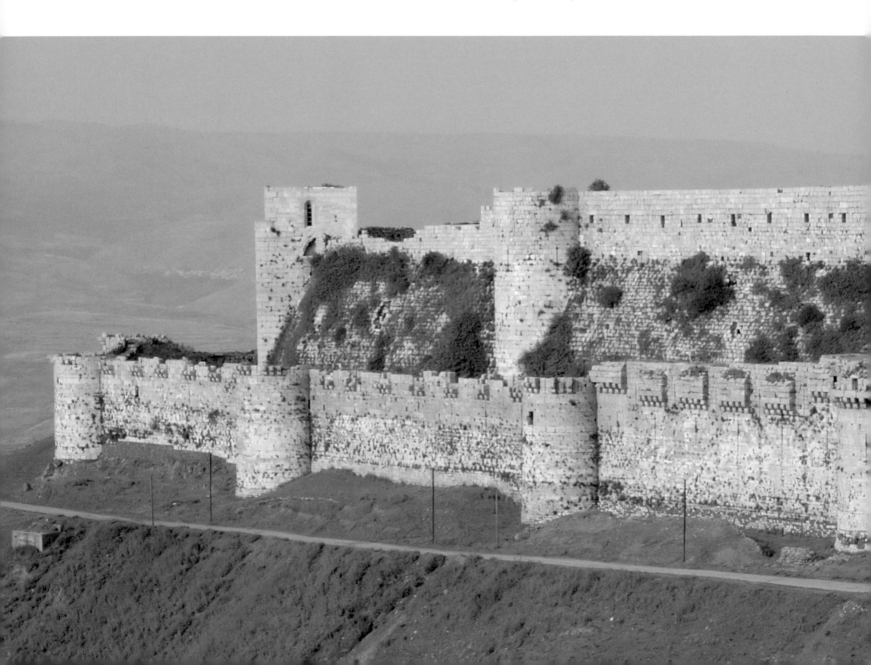

組織，成立宗旨是保衛中東的領土，並保護歐洲的朝聖者前往耶路撒冷。騎士團一直占領這座城堡到1271年，當時馬木留克王朝的蘇丹拜巴爾一世（Mamluk Sultan Baibars）經過數次圍攻，終於拿下了它。

在醫院騎士團占領期間，他們重建並擴建城堡，強化防禦，讓城堡能容納達2000人的大型軍力。他們建造出來的建築物是中古時期集中型城堡的現存最佳案例，有兩道防衛牆。基於這些巨大的石牆、高大的塔樓，以及能俯瞰四面八方的絕佳地點，它幾乎不可能被攻下。阿拉伯的勞倫斯稱騎士堡為「世上最令人全心敬佩的城堡」。

建築脈絡

第一棟石造城堡在11世紀由諾曼人所建，以稱為城堡主樓（donjon）的大型塔樓為基礎。後來的城堡建造者，特別是十字軍，意識到就算是最大的城堡主樓都易於遭受攻擊，所以他們加上了防禦構造——環狀外牆、堅固的門樓、壁塔以及外堡（外圍的防禦構造），好讓城堡更加易守難攻。

建造者知道挑選地點的重要性，所以他們把城堡建在山丘跟岩石露頭頂上，這樣防禦者就可以看到接近的敵人。在十字軍中，如醫院騎士團（Knights Hospitaller）以及條頓騎士團（Teutonic Knights）等軍事教團都特別擅長建造城堡。醫院騎士團建造了騎士堡、錫利夫凱（Silifke）和馬格特（Margat），條頓騎士團則是蒙福特（Montfort）的領主。

▲ **卡拉克城堡**　這座固若金湯的方塔城堡位於敘利亞，在歷經八個月的圍城後終於被攻陷。

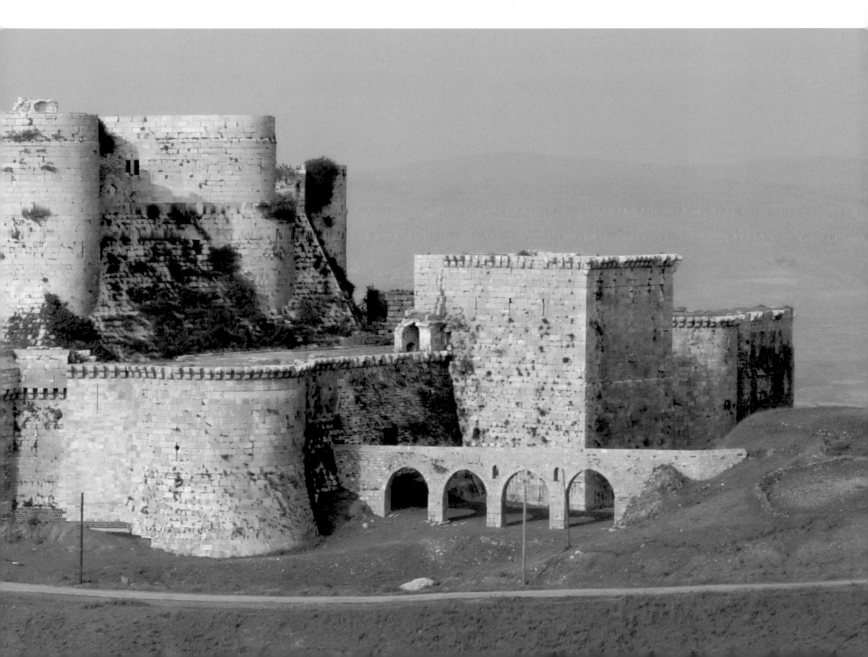

視覺導覽

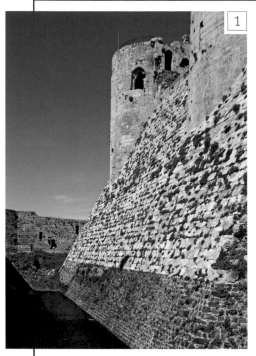

1 ◀ **斜面牆** 騎士堡的外牆基底比頂端厚，因此城牆有著平滑傾斜的外觀，稱為斜面牆（talus，「斜坡」的法語）。這讓外牆更加穩固，也更能抵禦攻城塔這類武器的攻擊。防禦者也可以從斜坡上將重石投向下方的敵人。這些石頭有時會碎成尖銳的碎片，讓攻擊者受傷，阻礙進攻。

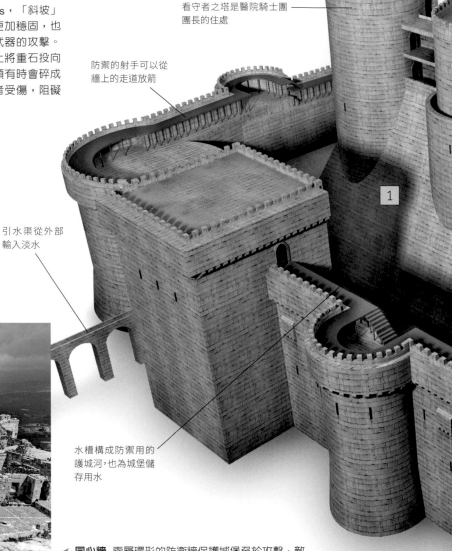

看守者之塔是醫院騎士團團長的住處

防禦的射手可以從牆上的走道放箭

引水渠從外部輸入淡水

1

水槽構成防禦用的護城河，也為城堡儲存用水

◀ **同心牆** 兩層環形的防衛牆保護城堡免於攻擊，敵軍必須穿過兩道牆才能到達城堡內部的生活區。這幾乎是不可能的任務，特別是他們還要面對牆後射手的攻擊。站在牆頭上的射手攻擊範圍很廣。向外突出的壁塔讓射手能朝不同方向攻擊，例如瞄準正在攻擊城牆基部的敵軍。

3 ◀ **王女之塔** 這座塔樓位在城堡一角，視野絕佳。塔樓較低部分的哥德式尖拱由十字軍所建，後來占領這座城堡的馬木留克軍隊則打造了塔的高層。

4

▶ **內院** 中庭（或稱內院）是城堡保護得最嚴密的地方，一些最重要的建築都位在這裡，包括騎士的會議廳、祈禱室，以及容納重要物資的房間——有一棟貯藏補給品的大型建築，還有可以容納1000匹馬的馬廄。

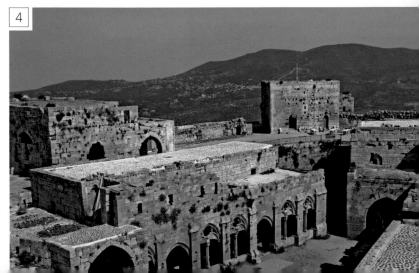

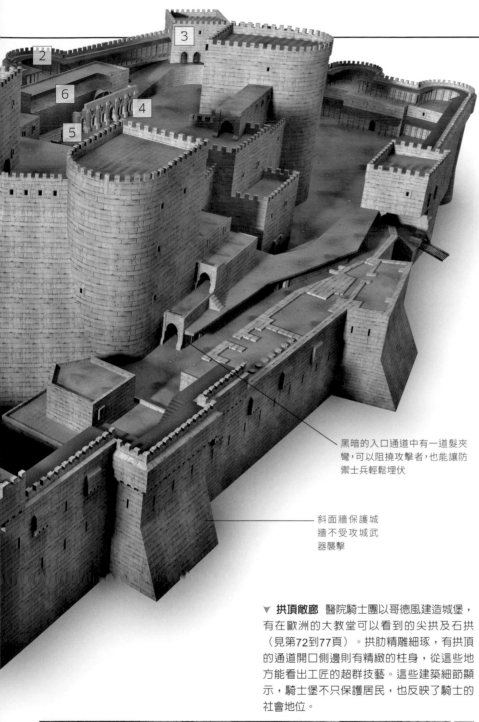

黑暗的入口通道中有一道髮夾彎，可以阻撓攻擊者，也能讓防禦士兵輕鬆埋伏

斜面牆保護城牆不受攻城武器襲擊

5

▲ **大廳** 內院迴廊旁邊就是這個宏偉的哥德式室內空間，這裡可能當成會議室與接待室使用，醫院騎士團大團長就在這裡接見政要。歐洲住宅中，這種房間經常是木造屋頂，但這座大廳採用石造拱頂，保護這座建築免於遭受火攻，不過這也是為了彰顯騎士的社會地位。

關於**構造**

這座城堡的所有特徵，從山丘頂端的位置到高聳的塔樓，都是為了要讓這座建築堅固且易於防守。同心牆高達24公尺，而且很厚，據說牆的基部厚達30公尺。內牆上有箭孔，射手能透過箭孔瞄準目標。城牆上也有城垛，防禦的射手能在射箭的空檔找掩護。許多城牆的頂端有堞眼，堞眼是能保護防禦士兵的突起物，讓士兵能夠朝下方的敵人投擲砲彈。任何試圖闖入城堡的人都要經過蜿蜒曲折的超長通道，有些通道的天花板上有洞口，防禦的士兵可以從洞口朝他們射箭。攻擊者的生存機會渺茫。

▼ **拱頂敞廊** 醫院騎士團以哥德風建造城堡，有在歐洲的大教堂可以看到的尖拱及石拱（見第72到77頁）。拱肋精雕細琢，有拱頂的通道開口側邊則有精緻的柱身，從這些地方能看出工匠的超群技藝。這些建築細節顯示，騎士堡不只保護居民，也反映了騎士的社會地位。

6

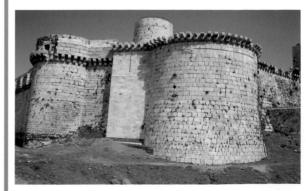

▲ **堞眼** 某些塔樓的上層向外伸出（例如圖中左上），讓防禦士兵更容易沿著堞眼向底下的攻擊者丟擲岩石或傾倒沸水。

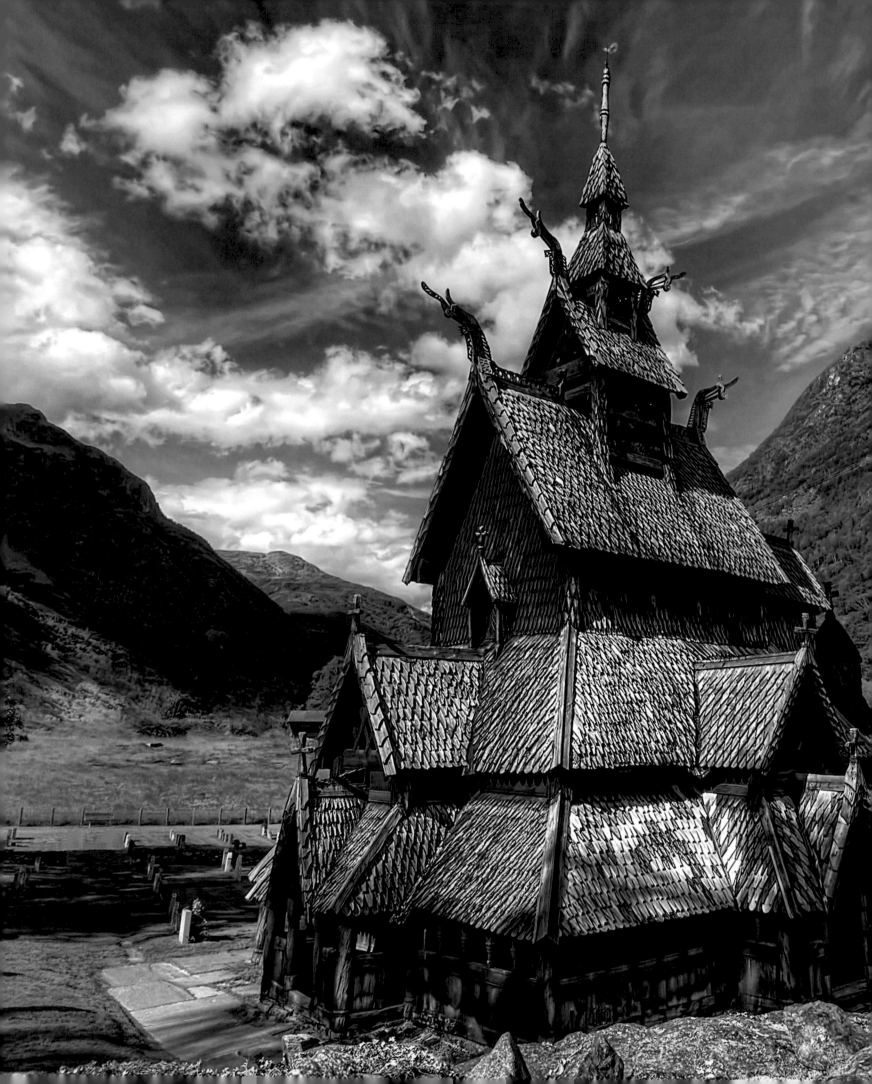

博爾貢木板教堂
Borgund Stave Church

公元1180年 ■ 教堂 ■ 挪威，萊達爾

建築者：不詳

挪威的木板教堂是建築瑰寶，幾乎全以木材建成。當中最佳的例子是高聳而且屋頂層層疊疊的教堂，例如挪威西南部的博爾貢教堂。基督教在挪威國王「好人哈康」（Haaken the Good）統治期間傳到挪威，之後木板教堂就出現了。當時斯堪地那維亞半島的大部分建築都是木材建造的，於是這個地區的第一批教堂建造者就利用他們的傳統建材來建造敬拜上帝的場所，營造出獨特的氛圍。

起初，挪威早期的基督徒在建造教會時，會將成排的柱子垂直打入地面當成牆壁，但到了12世紀，基督徒發展出更為成熟的建築形式。他們把木造骨架建在低矮的石頭基座（地基）上，讓教堂遠離潮溼的地面，以免木頭腐壞。基於建造時所使用的木板（垂直的板子），這類建築被稱作木板教堂，尖聳的屋頂上常常有木造的尖塔。

博爾貢木板教堂可追溯至12世紀。這所教堂的中殿很高，木板及支柱的木工精細，裝飾在屋頂上的雕刻龍頭尖頂飾，這些都是這座教堂的著名之處。雖然博爾貢教堂採傳統的教堂設計，中殿旁有走廊，祭壇位於東側的後殿，但它對垂直空間的強調、木頭建材以及裝飾風格，卻讓博爾貢及挪威其他類似木板教堂的外觀及氛圍都有別於其他基督教堂。

建築脈絡

中世紀早期，北歐國家可能有數千座木板教堂，但留存下來的卻所剩無幾——在挪威約有30座，其他地方則有零星幾座。留存下來的教堂中有許多是「單一中殿式」教堂。這些教堂是簡單的建築，跟許多歐洲石造教堂的設計一致，有一座中殿以及較小的聖壇，而且這兩個空間都呈長方形。雖然有些有尖塔，但這種教堂通常不會很高。

另一種教堂較為華麗，例如博爾貢教堂及哈達爾教堂（Heddal）。這些教堂比單一中殿的教堂還要高，有許多長而直立的柱子支撐主屋頂。屋頂較低的側房依附在主建築旁，走道就在其中。建造者運用當地松木，將樹幹去皮做成柱子，以木板為直立的牆板，再以小木片為瓦板。從這些驚人的應用方式中可以看出木匠是多麼地多才多藝。

▲ **挪威哈達爾**的木板教堂。

視覺導覽

1

▲ **龍頭尖頂飾** 屋頂上凸出的四個角上有四個尖頂飾，類似維京船隻的船首，基督教傳教士採納了這種當地異教文化遺留的元素。尖頂飾也許是為了要保護教會及教徒免受惡靈侵擾。和哥德式大教堂的怪誕裝飾一樣，尖頂飾也可能象徵俗世，基督徒一旦進入教堂的神聖空間，就脫離了俗世。

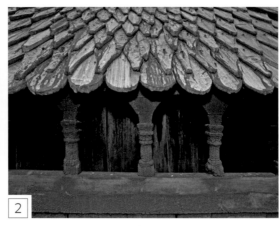

2

▲ **屋頂** 教堂上以木瓦板覆蓋的屋頂既美麗又實用。許多木瓦板呈稜形，讓屋頂看起來像魚鱗，不過建造者在屋頂邊緣使用了圓形收邊的木瓦板，讓屋頂邊緣呈美觀的圓齒狀。木瓦板緊密重疊，可防止水滲入，且所有屋頂都有寬大的屋簷，讓雨水及雪水不會落到教堂的木製牆壁及走道上，有助保持乾燥。

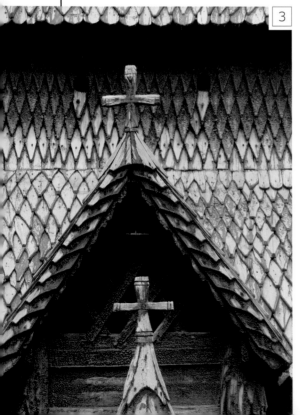

3

◄ **山牆** 教堂北側、南側及西側的三個入口上方都有山牆，與最高的山牆相互呼應。小型山牆曾經向外稍微延伸，形成三座雨庇。若下雨或下雪，雨庇能讓教徒在進入教堂時有遮風擋雨的地方。木瓦板包覆在山牆的邊緣作為裝飾，頂端則有十字架。

木造尖塔

1

7

山牆底部覆蓋著木瓦板

突出的西側門廊

6

3

4

2

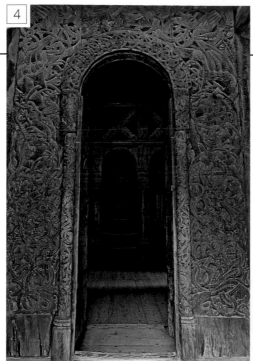

▶ **西側門廊** 在主要入口，木製牆壁上的雕刻非常華麗。半圓拱旁邊有抽象設計，上方及門廊兩側則有浮雕，浮雕上有鳥獸，包括大象的頭，雕刻者想必只能從書上猜想大象的樣貌。動物旁邊是繁複盤旋的葉飾。

教堂東側有一個圓形的後殿

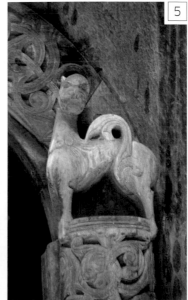

◀ **動物雕刻** 除了門廊周圍的浮雕外，另外還有些動物雕刻引人注目。這個雕刻昂首站在南側門廊旁邊的壁柱上，很可能就是12世紀挪威雕刻師心目中的獅子形象。

教堂外部是環繞中殿的迴廊

南側門廊

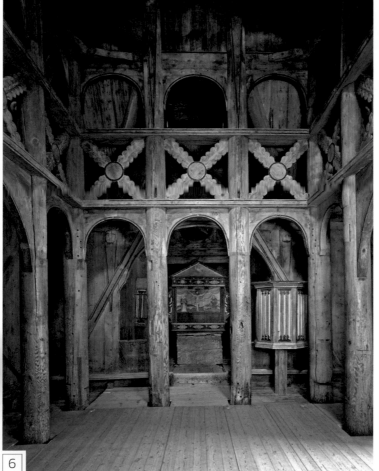

▲ **中殿** 教堂內部的中心是中殿，中殿垂直的柱子從地板直達屋頂，構成這座建築的主要結構。這些柱子由交叉木材支撐，並由半圓形拱連接，賦予框架額外的強度和穩固性。在地板下面，柱子是立於水平的木製檻板上，從底部固定在一起，以提高強度。檻板則放在石造地基上。

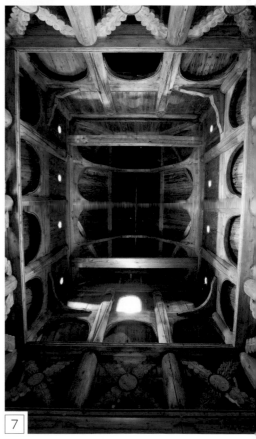

▲ **屋頂及牆壁** 仰望屋頂，可以看到大型直立柱子之間的區域，是透過拱相互連結，或者以木材填充構成牆壁。窗戶數量很少，只有小小的圓形「風眼」，讓少量光線與空氣進入教堂。在頂端，柱子再次以水平木材連結再一起，屋頂置於水平木材上，結構清晰可見。

沙特爾大教堂
Chartres Cathedral

公元1194-1223年 ■ 主教座堂 ■ 法國，沙特爾

建築者：不詳

1194年6月10日晚間，災難降臨法國北部城市沙特爾，火舌吞噬城市街道。這座城牆環繞的城市許多地區都遭到破壞，沙特爾大教堂損毀嚴重，只有西面及地窖保留下來。重建計畫幾乎馬上展開，並根據原本的底層平面圖進行重建。新的大教堂在1223年就大致完成。接著它又歷經了幾次大型衝突，包括法國大革命，但多年來進行過的各種重建工程都沒有改變教堂設計本質上的一致性。這座建築依舊是中世紀大教堂的傑出例子。

沙特爾大教堂是哥德式建築。12世紀，法國發展出哥德風，接著它便以各種不同的形式一直流行到15世紀末。尖拱、大窗、對高度的重視，都是哥德式建築的典型特色。沙特爾大教堂及其他哥德式教堂的尖塔及高拱向上延伸，彷彿指向天堂，巨大的窗戶讓日光照進內部空間，在中世紀的建築師及信眾心中，這是上帝存在的象徵。

雖然沙特爾大教堂的建築者遵循先人的哥德風格，但建築方法仍有其創新之處。他們採用巨大的上層窗戶，給予彩繪玻璃的技師最大的發揮空間。沙特爾大教堂的石匠善於雕刻，特別是大教堂三個主要入口的雕刻，論精細程度與規模，任何中世紀大教堂都難以與之匹敵。從石造尖塔到雕像乃至彩繪玻璃，沙特爾大教堂的所有元素一同組成了壯麗又和諧的藝術作品。

建築脈絡

中世紀的沙特爾城裡，從教堂到商人及工匠的店鋪都是建築在厄爾河（River Eure）旁的高地上，以堅固的石牆保護。沙特爾城坐擁幾座教堂，但沙特爾大教堂絕對是其中規模最大的，傲視整座城市。沙特爾大教堂的中殿寬敞、尖塔高聳，較高的尖塔高115公尺，從東南方的肥沃平原上遠遠眺望，就能看到這座建築的身影。這可能是大多數沙特爾居民看過最巨大的建築。

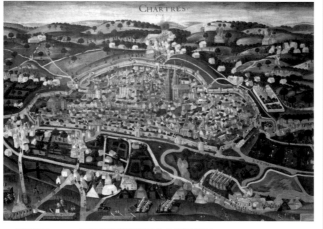

▲ **沙特爾** 1568年的插圖描繪這座中世紀城市

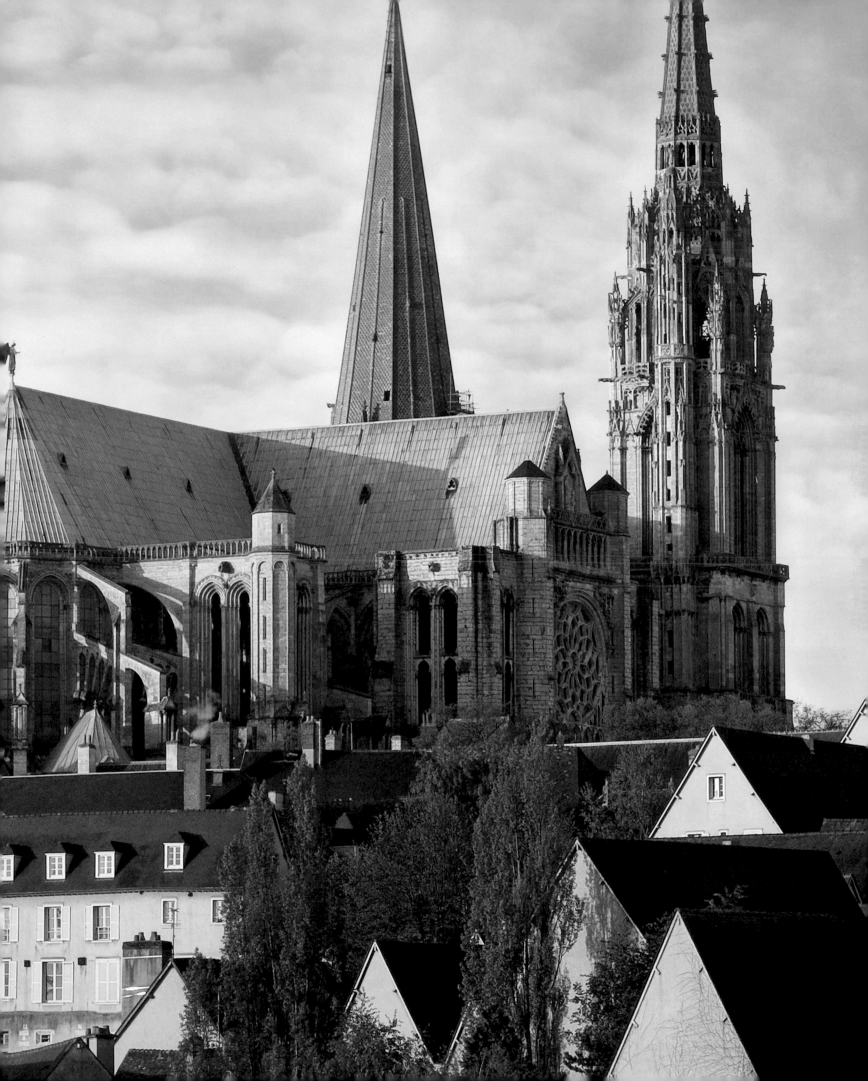

視覺導覽：外部

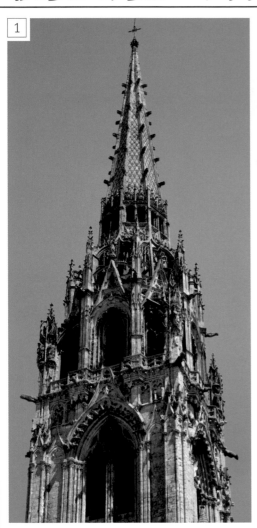

▲ **西北側尖塔** 原本的西北側尖塔於1503年毀於火災後，就開始了重建工程。石匠大師傑翰·德·博思（Jehan de Beauce）將這座尖塔設計成哥德後期的「火焰式風格」：由小尖塔及扶壁組成像蕾絲的網絡。

◀ **西南側尖塔** 這座尖塔是原先建築保留下來的，跟西北側的尖塔比起來較為樸素。簡單的八角形結構從四周高狹的山牆和細長的尖拱中間升起，跟西面較低的塔相似。

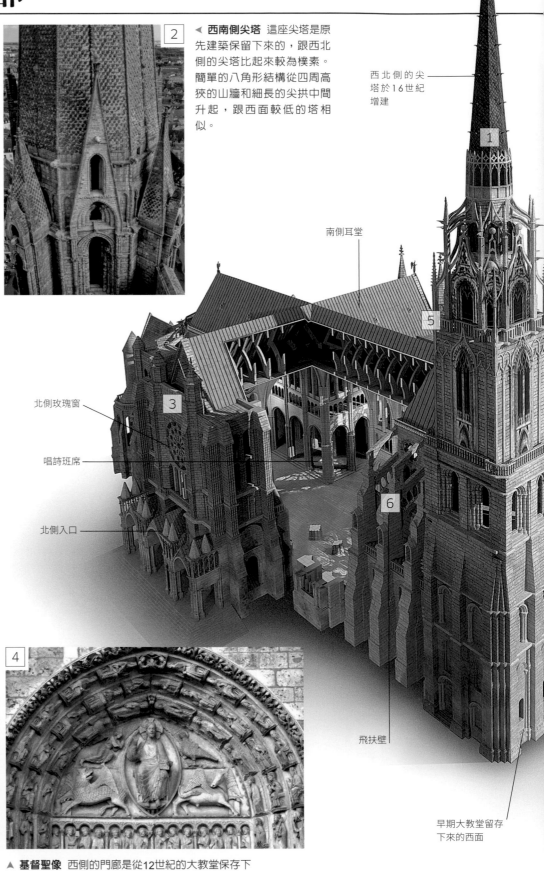

西北側的尖塔於16世紀增建

南側耳堂

北側玫瑰窗

唱詩班席

北側入口

飛扶壁

早期大教堂留存下來的西面

▲ **北側耳堂** 在玫瑰窗的花飾窗格下，北側耳堂有個令人驚嘆的走廊，走廊上有三道門廊。這些雕刻在13世紀初完成，許多描繪聖母瑪利亞的一生。

▲ **基督聖像** 西側的門廊是從12世紀的大教堂保存下來的，在中央的門廊上，有雕刻的半月楣（拱下方的區域），描繪基督身旁環繞著四福音書作者的象徵物。

西南側的尖塔可以追溯到12世紀

5

◀ **滴水獸**　為了避免損害石造物，石雕的排水口會把雨水導引到不會危及大教堂結構的地方。傳統上，中世紀的石匠把這些滴水獸（gargoyle）雕刻成怪誕的獸頭，為大教堂外牆上的神聖雕刻帶來一點幽默趣味。

2

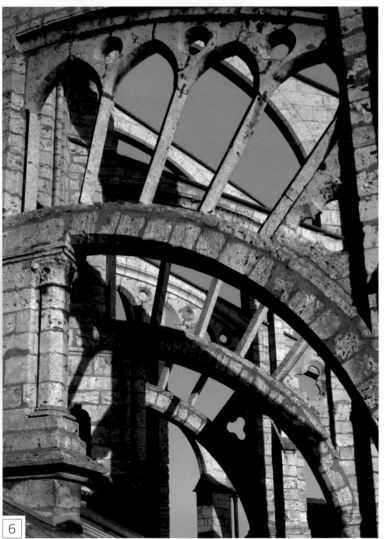

西側入口

6

▲ **飛扶壁**　建築兩側及東端都有飛扶壁，將大教堂沉重石造拱頂的向外推力引導到地面（見右側說明方塊）。飛扶壁上有精緻的石雕鏤空裝飾，由成排相連的小拱建成，能減輕巨大半拱券的負擔。

關於**細節**

西側的雕刻是早期大教堂遺留下來的，12世紀中期的風格既莊嚴也相當呆板。許多人物出現在這些雕刻中，有國王、王后、舊約時代的統治者，還描繪耶穌再臨。北側入口的雕刻於13世紀完成，當中的人物是先知與聖人，南側入口的雕刻則是耶穌及門徒的一生。

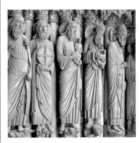
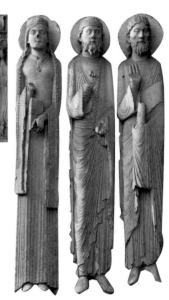

▲ **13世紀的雕像**　這些人物為（從左到右）：以賽亞、耶利米、抱著聖嬰的西門、施洗約翰，以及聖彼得。

▶ **12世紀的雕像**　猶大王國的王后以及兩名舊約聖經中的人物，展現出早期的雕刻風格。

關於**構造**

在哥德式大教堂中，大型窗戶減弱了牆壁的強度，因此要支撐天花板上沉重的石造拱頂，就需要外力相助。拱頂的重量造成一股向外推力，會將高聳的牆壁推離彼此，若沒有額外的支撐，就會造成結構不穩定。為了補強這種狀況，中世紀的石匠發明了飛扶壁。這些巨大的拱形石造結構從外部支撐建築。沙特爾大教堂的飛扶壁做工特別精細，每道飛扶壁都有以堅固石塊固定的三個半圓拱。

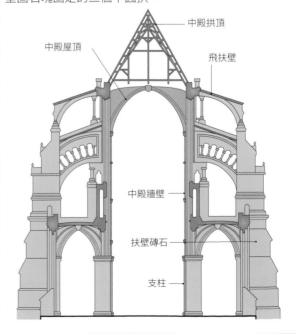

中殿拱頂

中殿屋頂

飛扶壁

中殿牆壁

扶壁磚石

支柱

視覺導覽：內部

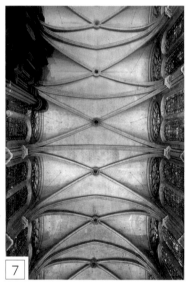

7

▲ **中殿拱頂** 沙特爾大教堂有個四軸拱頂（彎曲的石造天花板），表示每個穹頂隔間或垂直區塊都有四個三角形空間。這種配置比許多哥德式大教堂的六軸拱頂簡單。所有的拱肋都從分隔每個穹頂隔間的梁升起，對角的兩條拱肋交會處則有大型凸飾（裝飾性的球狀物）。

▶ **中殿** 中殿高聳的拱頂塑造出高得令人頭暈目眩的整體印象。支柱、尖頂拱窄窗和拱券等垂直結構會將人的目光引導到天花板上，同時水平視角又會讓人把注意力集中在主祭壇上。教堂西側地板上的大型迷宮圖樣，象徵朝聖者前往耶路撒冷的旅程，以及靈魂通往天堂的道路。

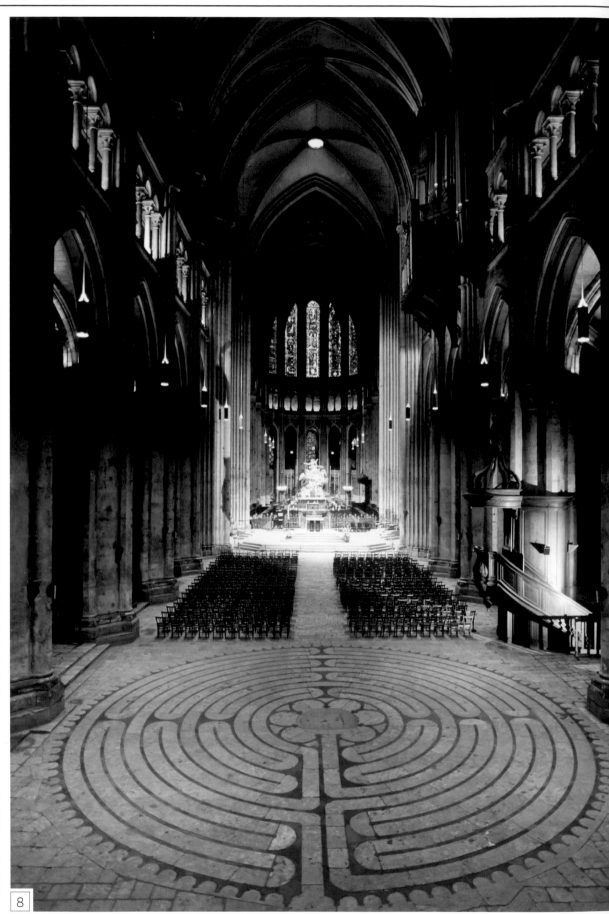

8

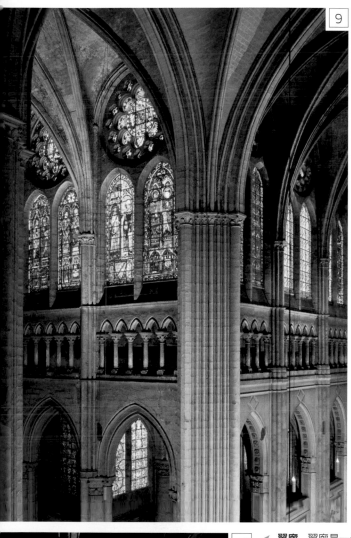

9

◄ **高側窗** 哥德式教堂內的色彩與光線部分取決於高側窗。高側窗是中殿及耳堂內位於拱券上方的窗戶。在許多早期的法國教堂裡，拱券上方的迴廊很高，因此剩下的空間只能建造小型的高側窗。不過沙爾特教堂沒有迴廊，大型高側窗從拱的底部向上延伸，讓彩繪玻璃工匠能有空間安排許多聖人及先知的肖像。

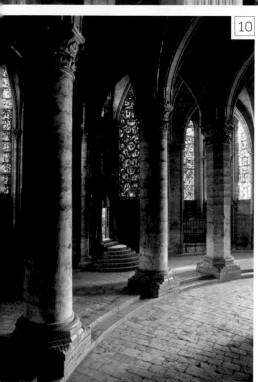

10

◄ **翼廊** 翼廊是一條有拱頂的通道，從聖殿周圍和主祭壇後方繞過。這個空間是為禮拜儀式中的各種遊行而準備的，也通往大教堂東側的禮拜堂和祭壇。

11

▲ **翼廊圍屏** 雕工精細的石製圍屏分隔翼廊與唱詩班席，由石匠大師傑翰．德．博思設計，於16世紀初期開工，41幅場景描繪聖母瑪利亞及耶穌基督的生平事蹟。

關於**設計**

12世紀的大教堂原本華麗古老的彩繪玻璃幾乎全都保留了下來。珠寶般的窗戶描繪聖經人物、聖人、黃道十二宮的圖樣，還有一年四季的生活。窗戶上描繪的人物從王公貴族到木匠、輪匠、屠夫、鞋匠到藥劑師都有，涵蓋範圍之廣，不僅顯示教堂觸及了社會的所有階層，也反映了中世紀法國的生活。彩繪玻璃上豐富的色彩是添加金屬氧化物製成的，可能是在玻璃製造的過程中以灰的形式將氧化物加入。當陽光穿透巨大的窗戶，變成彩色的光線灑落，大教堂內部就熠熠生輝。

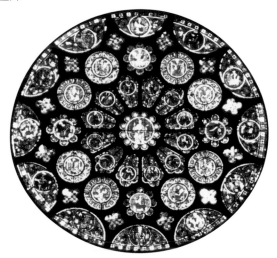

▲ **南側玫瑰窗** 窗戶中央是基督的坐像，周圍環繞著繪有天使的小圓窗。較大的小圓窗及半圓形描繪《啟示錄》中的24位帶冠長老。

▲ **黃道窗** 南側迴廊上的這扇窗戶將黃道12宮的符號與四季活動搭配。2月的圖像（左方）描繪一名男子在火旁暖手，9月圖像（右方）中的人物則在採收葡萄。

▲ **挪亞窗** 北側走道的這扇窗戶描繪挪亞砍下木材建造方舟，他的其中一個兒子則拿著樹幹。

▲ **道成肉身窗** 這扇西面的窗戶包含了上方耶穌誕生的場景，有瑪利亞、約瑟夫以及襁褓中的小耶穌。

布格豪森城堡
Burghausen Castle

公元1255-1490年　■　城堡　■　德國，布格豪森

建築者：不詳

這座位於巴伐利亞的巨大堡壘長度超過1公里，是歐洲最長的中世紀城堡，也是中世紀晚期的經典建築。它的前身是一座木造的要塞，在中世紀經歷了大規模的改建，尤其是在13到15世紀間，當時這個地區的統治者是巴伐利亞的蘭修特公爵世家（Bavaria-Landshut）。城堡的許多建築都建於這個時期，且屬於哥德式風格。

布格豪森城堡聳立在一條狹長的山脊上，俯瞰兩邊的河水。城堡基本上是由一連串稱為中庭的封閉空間組成，有主城堡（即內部中庭）及五個外部中庭。每個中庭之間原本都以護城河、橋梁和吊門分隔，以加強城堡的防衛。在戰爭期間，攻擊者必須依序穿過每座中庭，抵達建築群內最深處的內部中庭，才能占領那裡的公爵宅邸。在和平時期，每座中庭都被賦予不同的角色，例如用作馬房或是供應食物飲品。這種實用的安排方式表示城堡內的人完全能自給自足，就算遭到敵人包圍，也能存活下去。

布格豪森城堡的霸氣風格、高聳的石牆，以及能俯瞰周遭鄉間的瞭望塔，都體現中世紀的哥德風格。較低矮的巨大城牆幾乎沒有窗戶，看起來彷彿從岩石地基上生長出來的。數個世紀下來，有些哥德式特徵被取代，小小的中世紀窗戶也被擴大，但城堡原本的環狀城牆（它的第一道防線）則大多保持完整。

關於**地點**

城堡建在岩脊頂端的制高點，一邊俯瞰沙烏納赫河（Salznach），另一邊俯瞰牛軛湖：沃兒喜湖（Wöhrsee）。中世紀的建築者喜歡把城堡建在水邊，因為河流與湖泊不僅是有效的防禦障蔽，也是有用的運輸通道。在中世紀，想要運輸建造大型城堡所需的大量石材，最簡單也最經濟的方式就是船運。

布格豪森城堡位置較高，不僅讓敵人難以攻克，也確保從周遭鄉村就能輕易看到城堡。這樣的建築象徵巴伐利亞歷代公爵的權力，他們的統治範圍寬達200公里，直抵多瑙河以南。

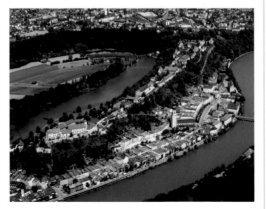

▲ **鳥瞰圖** 城堡坐落在布格豪森鎮旁，西邊則是沃兒喜湖。

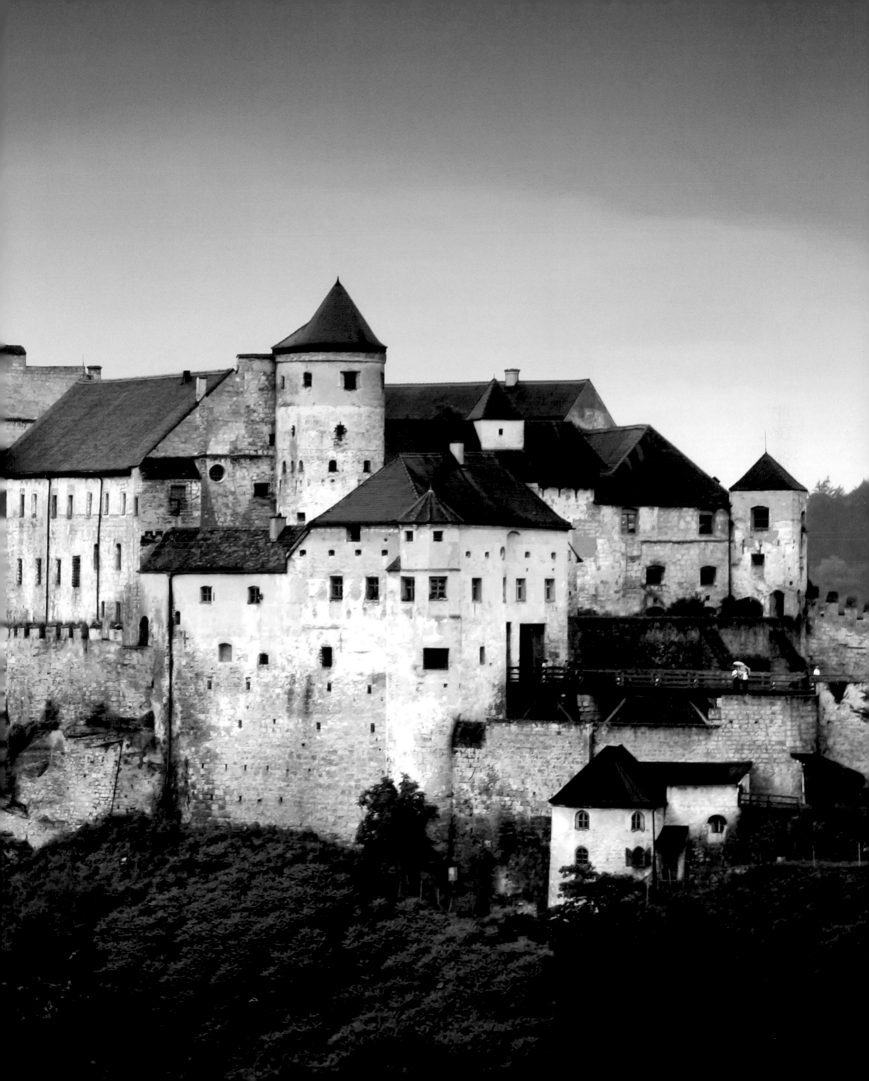

視覺導覽

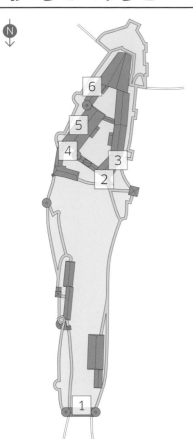

▼ **喬治之門**　這座橋通往城堡外部中庭的門樓：喬治之門，橋身橫跨約27公尺的護城河。戰爭期間，窄橋有助妨礙敵人進攻，攻擊者無法在武力上占優勢。門樓的圓形角樓給予防禦者絕佳的視野，能夠看到任何接近的人。如果有人企圖爬上城牆，角樓的射擊範圍也很廣。

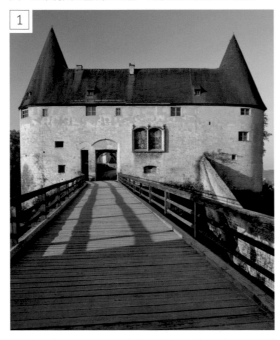

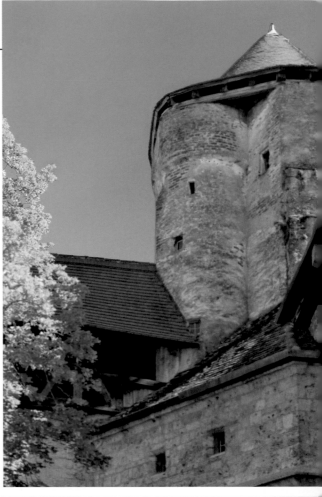

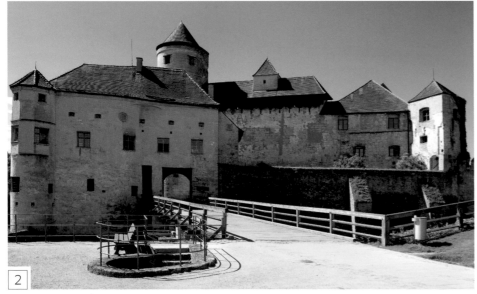

▲ **外部中庭**　這個加強防禦的區域通往城堡主要的內部中庭。這裡的建築包括城堡的釀酒廠跟麵包房，有樸素的牆壁及斜屋頂。基於安全考量，這些房舍本來窗戶很少，後來又加了一些，中世紀過後為了採光，又把這些窗戶加大。左側的角樓跟右側的方形塔樓也具有防衛功能，上面有瞭望哨和射擊點。哨兵跟士兵可以輕易擋住小小的門道，封鎖這個中庭，保護後面的公爵宅邸。

▶ **內部中庭**　這座中庭位於城堡中央，貴族一家人就住在這裡，此外還有騎士大廳、女眷住所，以及一間小禮拜堂。圖中的外部樓梯通往二樓的起居間。傳統上，一樓是儲藏空間，例如食物倉庫和酒窖，有時候也有其他功能，例如工作坊。頂層的居所有空橋連接，人不必下到中庭就能在建築物之間通行。

◄ **城堡主樓** 城堡主樓緊鄰著騎士大廳的北側，這座巨大的城堡主樓是城堡中最高的建築，在戰爭期間可能當成軍事總部使用。公爵從高樓從可以監視整座城堡及周遭地區，對下屬下達命令。如果敵人真的攻破外部城牆及城堡中庭，城堡主樓就是最後的庇護所。

▼ **騎士大廳** 騎士大廳在主要中庭的東側，是駐紮在城堡裡的騎士和披甲戰士開會與用餐的房間。這個房間雖然樸素，卻十分壯觀，有早期哥德式風格的簡單石造拱頂，類似於聖伊莉莎白禮拜堂（St Elisabeth's Chapel，圖六）。一排樸實的圓形支柱支撐著石造的天花板，將房間分成兩個平行的空間。

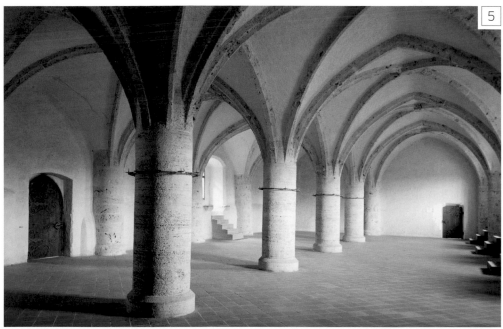

關於**構造**

跟許多中歐的城堡一樣，布格豪森城堡建在懸崖頂端，且長度很長。岩質的露頭為城堡的外部防禦工事和內部中庭圍牆提供了安全的基礎。

　　五座外部中庭中的建築物都有自己特定的功能。有工作坊、辦公室，僕役的房間則在最外層的第五個中庭。第四個中庭中有禮拜堂、花園、園丁的房舍。馬廄在第三個中庭，軍械庫在第二個中庭，釀酒廠、烘焙坊以及更多的馬廄則在第一個中庭。第一中庭最靠近城堡的主要中庭，也就是公爵的住所。所有的中庭都有厚實的城牆及塔樓，守衛可以從塔樓上不斷監視周遭地區。這些塔樓被暱稱為「胡椒罐」，其中很多後來都變成裝置大砲的地方。

▲ **防禦城牆** 第二中庭的外圍建有高聳堅固的城牆與塔樓。

▲ **聖伊莉莎白禮拜堂** 城堡裡共有兩個禮拜堂，聖伊莉莎白禮拜堂比較靠近公爵的房間。這間禮拜堂建於13世紀中期，有著簡單的尖頂拱窄窗（形狀狹長尖細的窗戶），是典型的早期哥德式風格。禮拜堂多邊形的末端，天花板由石造拱頂支撐，拱肋從窗戶之間的梁托（projections）延伸向上，拱肋下方的壁龕中供奉著聖人雕像。

關於**細節**

一般認為中世紀城堡是實用性的建築，樸素的石牆用於防禦，內部則有簡樸的房間。不過城堡也是君王及貴族的住所，建築物有一部分是用於展現主人的身分及地位。其中一個方法是透過紋章，在布格豪森城堡的城牆上可以看到紋章的圖樣。喬治之門上的一對紋章（下圖），其中一個繪有獅子和藍白格紋，這是巴伐利亞公爵的紋章。另外一個則繪有老鷹，代表的是波蘭王室 —— 因為波蘭公主海德薇（Princess Hedwig）於1475年與巴伐利亞的喬治公爵結婚。

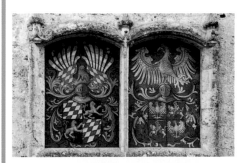

▲ **紋章** 喬治公爵與海德薇公主的紋章繪於喬治之門附近牆上的壁龕中。

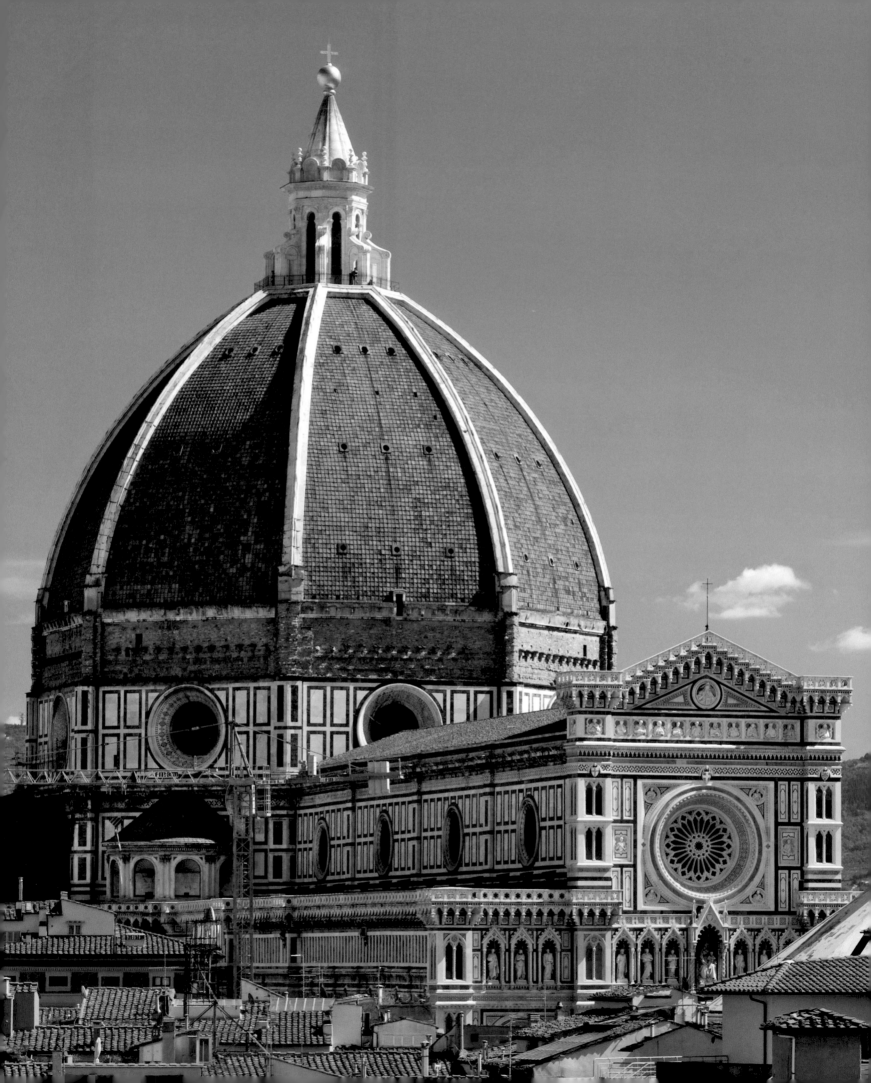

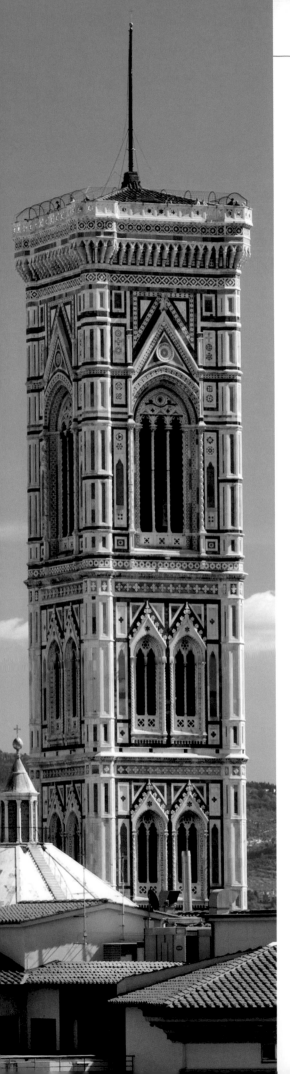

聖母百花大教堂
Florence Cathedral

公元1296-1436年 ■ 主教座堂 ■ 義大利，佛羅倫斯

建築者：多位建築師

佛羅倫斯是中世紀晚期最富裕的義大利城市。在13世紀末，佛羅倫斯議會決定要蓋一座又大又新的大教堂，取代舊的聖雷帕拉達教堂（Santa Reparata）。議會指派建築師阿諾佛·迪·坎比奧（Arnolfo di Cambio）負責，於1296年開工，但工程因坎比奧於1310年去世而中斷。1330年起，不同的建築師交替負則建築工程，其中還包括偉大的建築師喬托（Giotto）。接下來十年，大教堂的建築進展緩慢，最後主要結構都完成了，只剩下穹頂。

建造穹頂是個艱鉅的任務，因為穹頂橫跨的空間達42公尺寬，且建築藍圖無法增加支撐的扶壁。1418年，當局宣布舉辦競賽，找出解決問題的方案。兩名主要參賽者都是金匠，分別是洛倫佐·吉貝爾蒂（Lorenzo Ghiberti）以及菲利波·布魯內萊斯基（Filippo Brunelleschi）。最後贏家是布魯內萊斯基，他提議以磚塊建造穹頂，且以他的方式，建造過程中不需要用木材臨時支撐。不論是在工程上還是美感上，他的設計都很成功，這個結構也一直是世上最大的磚造穹頂。

聖母百花大教堂象徵中世紀和文藝復興時期之間的過渡，這座建築採用義大利式的哥德式風格，有著尖拱及石造拱頂，但法國哥德式建築所重視的高度、小尖塔及尖塔，都不是這座建築的重點。布魯內萊斯基用這種方式打造穹頂，其實是把文藝復興的元素加到了哥德式結構之中。

接下來幾個世紀，這兩種風格和諧共存，同時裝飾大教堂的工作也一直在進行。文藝復興藝術家喬爾喬·瓦薩里（Giorgio Vasari）及費德里科·祖卡里（Federico Zuccaro）於16世紀在穹頂的內部繪畫。19世紀，建築的西面則以義大利哥德式風格重新翻修。

菲利波·布魯內萊斯基

1377-1446年

布魯內萊斯基生於佛羅倫斯，一開始是金匠及雕刻師。他與吉貝爾蒂競爭設計打造大教堂洗禮堂的青銅大門一職，兩人的設計都獲選，但布魯內萊斯基拒絕與吉貝爾蒂共事，所以由吉貝爾蒂獨自負責這項任務。大概在1418年，布魯內萊斯基參與建造大教堂穹頂的工作。他也曾在比薩重建了一座橋，並設計了佛羅倫斯的聖神大殿（San Spirito）及聖羅倫佐教堂（San Lorenzo），還有佛羅倫斯的孤兒院（Ospedale degli Innocenti）及歸爾甫派宮（Palazzo di Parte Guelfa）。布魯內萊斯基的建築帶來巨大的影響，其中以孤兒院的設計影響最為重要，歷史學家有時將這座建築稱為第一座文藝復興建築。歸爾甫派宮成為義大利貴族建造住宅的典範，大教堂的大型穹頂則啟發了羅馬的聖彼得大教堂。

視覺導覽：外部

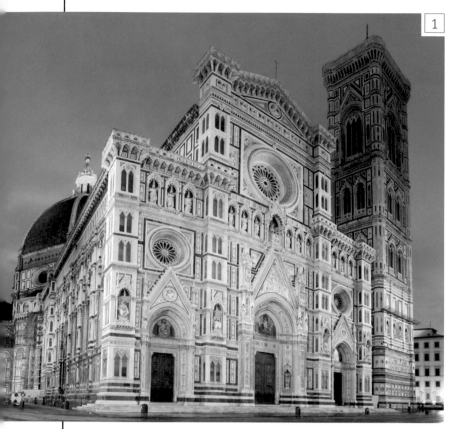

▲ **西面**　大教堂的西面採用山牆，這在許多中世紀後期的義大利教堂上都看得到，中央較高，兩側較低，內部分別是中殿及兩側的側廊。有拱的門廊、圓形窗，以及尖窄的小型開口（不同於英法大教堂的西側有大型窗戶），都是典型的義大利風格。原本的面飾並未完成，之後遭到移除。現在覆蓋西面的白色、紅色和綠色大理石是19世紀加上去的。雖然一旁的鐘樓建於中世紀，但這些大理石與鐘樓的牆壁並不衝突。

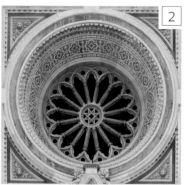

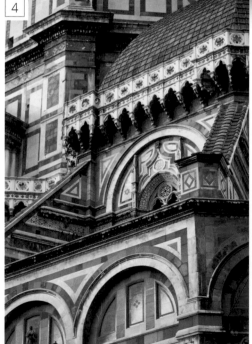

▲ **圓窗**　西面上的圓型窗戶深深嵌入牆中，花飾窗格非常簡單，基本的構成元素是中央的圓圈，以及幅射狀的石製輻條，類似輪子的輪輻。法國的哥德式玫瑰窗有更複雜的花飾窗格，義大利建築師受到羅馬式風格建築中較樸素、線性的設計風格影響。

喬托原本計畫設置尖塔的地方現在是女兒牆及屋頂

鐘台的開口很大，方便鐘聲傳遞出去

大理石外層在19世紀替換過

▶ **鐘塔**　這座鐘塔的設計者是喬托，建於1334到1357年，高達84公尺，令人震撼。喬托本來想在塔頂加上尖塔，但他死於1337年，設計後來遭到修改。放置大鐘的頂層現在以平坦的女兒牆收尾。這座鐘塔至今依然壯觀——四個樓層都有水平的束帶層，牆壁以閃亮的大理石覆蓋，上面三層的開口與樸素的牆面形成鮮明的對比。

◀ **石工**　這是大教堂東面的石工細部圖，不同顏色的大理石勾勒出各式各樣的建築圖案。有些裝飾使用半圓拱，這種特徵不僅與哥德式建築之前的風格相仿，也是文藝復興風格的先驅。在一些拱內部，磚石由一對垂直的帶狀結構隔開，在羅馬浴場與長方形會堂也可以看到類似的設計。

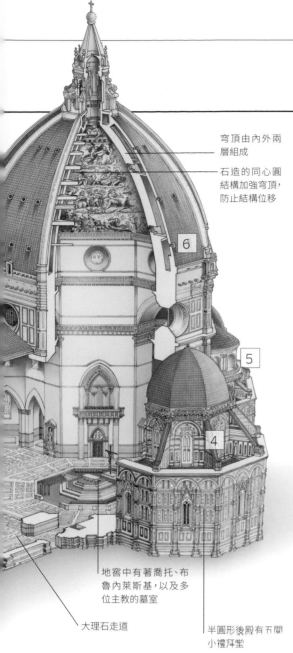

穹頂由內外兩層組成

石造的同心圓結構加強穹頂，防止結構位移

6

5

4

地窖中有著喬托·布魯內萊斯基，以及多位主教的墓室

大理石走道

半圓形後殿有五間小禮拜堂

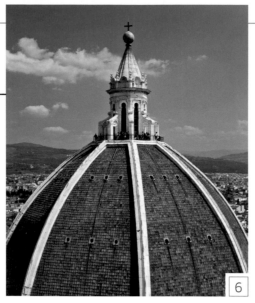

6

▲ **穹頂**　穹頂的磚石以數條石製拱肋及其間的磚砌結構組成。布魯內萊斯基指示建築工人將磚塊以人字形工法鋪設。這種結構讓新鋪上的磚頭重量轉移到鄰近的石製拱肋上，也就代表在鋪上灰泥時，工人不須架設臨時的木造結構支撐磚石。穹頂的頂端是一扇燈籠式天窗，這扇天窗完成於布魯內萊斯基去世後的1461年。

▼ **東側**　大教堂東側的布局很不尋常。三個半圓形後殿環繞著穹頂，每個後殿都設計成半八角形，以半圓穹頂為屋頂。每座半圓形後殿都有五座小型禮拜堂，禮拜堂中光線從狹長的哥德式窗戶灑落。這些窗戶從外側就可以看到，周遭環繞著尖尖的頂蓋。這種布局讓建築東側的外觀看上去極為複雜，重複的圓頂拱以及形式相同的半圓穹頂讓一切有整體感。

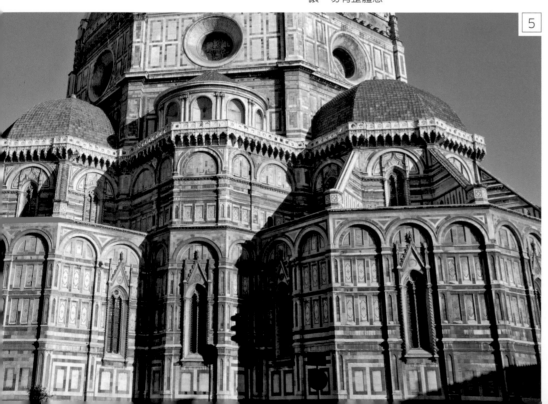

5

關於**設計**

就像圖片和照片中可以看到的，穹頂覆蓋大教堂中央的大部分空間，不過最精巧的結構從外觀上看不出來。穹頂周圍共有九個環形結構，像木桶的金屬箍一樣將結構固定住。每個石環大小約60乘90公分，它們一起發揮效用，防止穹頂上的磚石向內崩塌或向外位移、破壞結構。使用這種構造代表不需要用扶壁來固定穹頂。

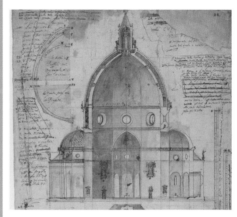

▲ **穹頂橫切面**　這張穹頂的橫切圖在1610年由路德維科·西哥里（Ludovico Cigoli）所繪，但當中並沒有畫出支撐的環狀結構，因為畫家並不知道有這個結構。

建築脈絡

鐘塔上的一系列浮雕主題廣泛，包括《創世紀》中的故事，以及農耕活動和工藝場景，例如建築和紡織，另外也有與古典學術有關的人物，包括畢達哥拉斯（Pythagoras），以及文法等學科的擬人化呈現。傳統上認為，這些美麗的六角形石板出自偉大的雕刻家安德烈亞·皮薩諾（Andrea Pisano）之手，雖然沒有人知道他是親自雕刻還是負責設計。這些石板也許是要呈現佛羅倫斯的虔誠信仰以及成熟的藝術表現。

▲ **夏娃的誕生**　這是鐘塔雕刻的聖經場景之一，原作現存於主教座堂博物館（Duomo Museum）。

視覺導覽：內部

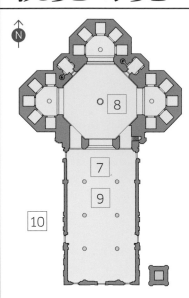

▶ **穹頂** 穹頂內部的面積很大，中央的燈籠式天窗將內部照亮。布魯內萊斯基的設計是要以金色鑲嵌物（小型方塊）鋪成馬賽克，反射照入的自然光線，但科西莫·德·麥地奇一世（Duke Cosimo I de'Medici）在16世紀否決了這個設計，改成委託喬爾喬·瓦薩里（Giorgio Vasari）繪製末日審判的壁畫。這幅巨型壁畫由瓦薩里的後繼者完成。

▼ **十字、聖殿與拱** 穹頂由非常樸素的尖拱支撐，立在巨大的支柱上，後方的聖殿兩側則是較小的拱，以較細的立柱支撐。這些特色和白石內牆、不複雜的拱頂天花板和許多的窗戶合在一起，讓內部空間更感明亮。

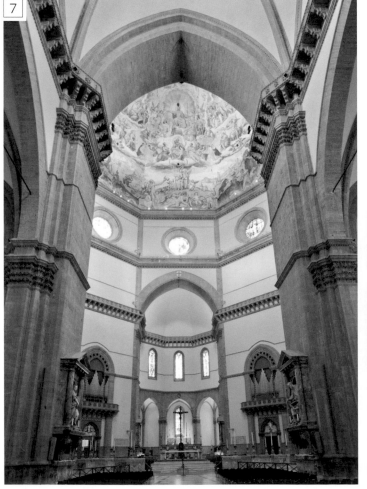

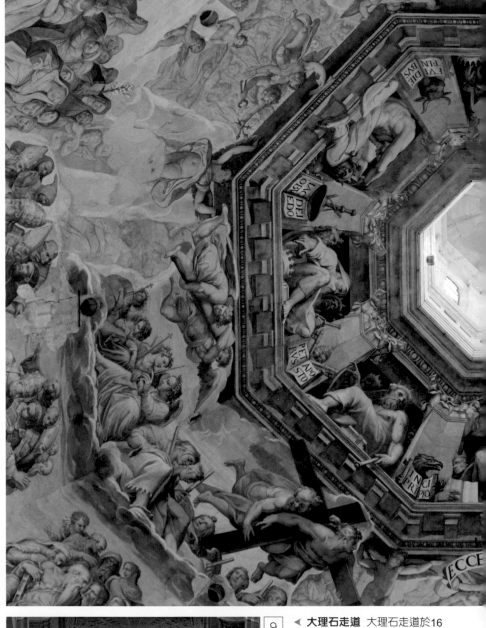

◀ **大理石走道** 大理石走道於16世紀在麥第奇家族的贊助下鋪設。當時，西側過時的哥德式大理石外層遭移除，拆卸下來的石料就用來鋪這個走道。這可能出自佛羅倫斯著名的達·桑迦洛（da Sangallo）建築世家之手。

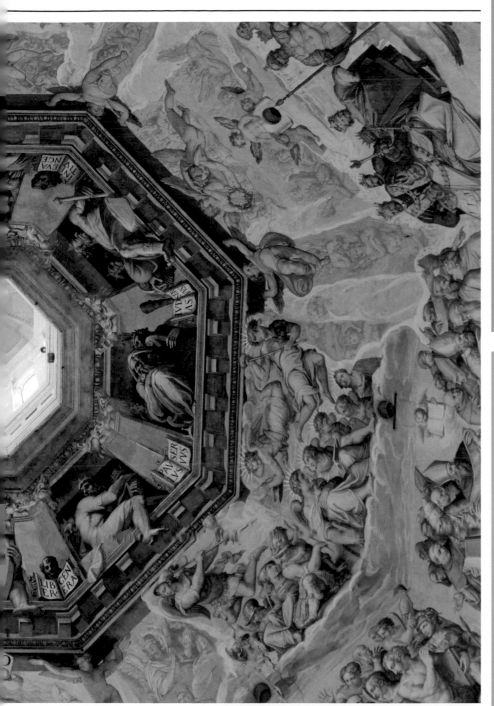

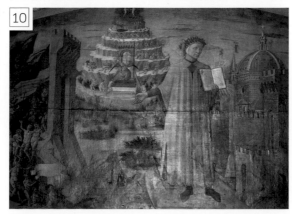

▶ **但丁肖像畫**　大教堂中的其中一幅繪畫是多梅尼科·迪米凱利諾（Domenico di Michelino）於1465年繪製的詩人但丁肖像，畫中但丁正在講解他的傑作《神曲》。背景是1465年的佛羅倫斯，大教堂的穹頂剛完成不久，畫中可以看到穹頂在詩人的右邊。

關於**細節**

大教堂西側的洗禮堂是一座八角形建築，歷史比大教堂本身還要悠久。14到15世紀時，洗禮堂有三扇著名的青銅大門，其中一扇是安德烈亞·皮薩諾的作品，另外兩扇則是洛倫佐·吉貝爾蒂的作品。皮薩諾的作品及吉貝爾蒂的第一件作品是描繪聖經場景的深浮雕，外圍是哥德式的外框。吉貝爾蒂製作的第二扇門上是一系列淺浮雕，主題是《舊約聖經》場景，風格更為寫實。

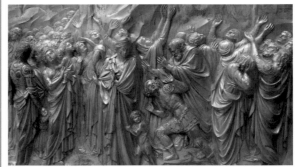

▲ **以色列人**　在吉貝爾蒂設計的第二扇門上，摩西的追隨者從他手上接過律法。

關於**設計**

洗禮堂天花板上的馬賽克可以追溯到1225年，是好幾名藝術家的作品，比旁邊的大教堂還要古老，所展現的工法就是布魯內萊斯基對大教堂穹頂的計畫，其中的主題也跟大教堂壁畫相同。馬賽克底部的一扇小圓窗中有耶穌基督的畫像，小圓窗兩旁則是描繪末日審判的石板。基督右邊的人獲得救贖，左邊的人則下地獄遭魔鬼折磨。馬賽克的其他部分圍繞著中央的燈籠式天窗，形成同心的八角形，最中心的描繪大使以及《舊約》場景，外圍則描繪《新約》中耶穌基督、聖母瑪利亞以及約瑟的生平事蹟。

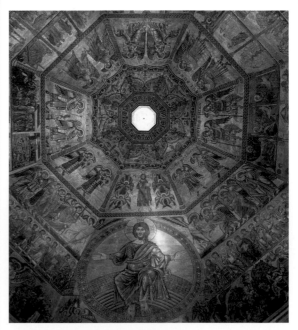

▲ **洗禮堂**的馬賽克天花板（佛羅倫斯）

阿罕布拉宮 Alhambra

公元1232-1390年　■　防禦型宮殿　■　西班牙，格拉納達

建築者：不詳

阿罕布拉宮（「紅色堡壘」之意）是防禦型宮殿，矗立在高地城市格拉納達（Granada）的一座山丘上，是伊斯蘭式建築瑰寶。阿罕布拉宮在13到14世紀，由西班牙南部的伊斯蘭統治者——納斯里王朝（Nasrid dynasty）——建成。遠遠看去，紅色的城牆磚石交錯，這座建築也因此得名，大型雉堞塔樓從牆中升起，看起來樸素而森嚴。越過高牆，會發現這座宮殿是世上裝飾最為繁複的建築，連拱廊、立柱、天花板、門以及拱道都體現了伊斯蘭藝術無盡的巧思，以及伊斯蘭工匠精湛的手藝。

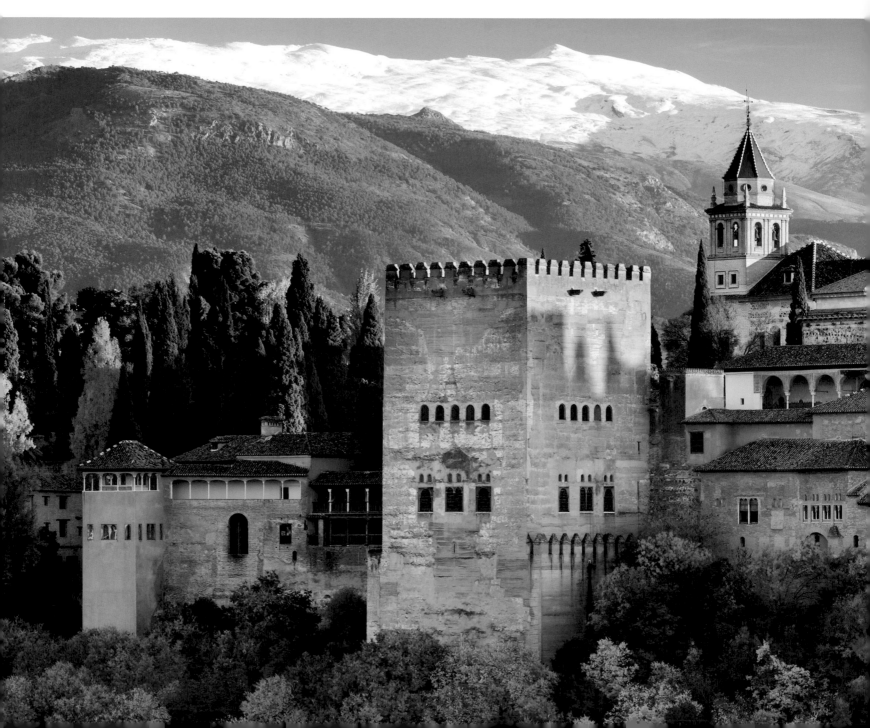

納斯里王朝是西班牙最後一個穆斯林王朝，統治西班牙南部格拉納達、馬拉加（Malaga）及阿美里亞（Almeria）附近的一小塊地區。西班牙的基督教統治者從北部往南推進，領土逐漸擴張，因此對納斯里王朝來說，建造安全的要塞基地至關重要。所以阿罕布拉宮這座要塞原本包含一系列建築：工人的房舍、手工作坊、王家鑄幣廠、兵營、公共浴場、數座清真寺以及雄偉的宮殿本身，這些建築組成固若金湯、自給自足的社群。大多數輔助建築已經消失，被後來建造的東西取代，例如基督徒皇帝查理五世（Charles V）於16世紀於在阿罕

布拉宮西南方建造的文藝復興皇宮。西班牙穆斯林建築的特色是設計仔細、裝飾華美，現在這裡存留下來的納斯里王朝建築就是最佳的例子。阿罕布拉宮有幾座中庭及花園，花園有自身的灌溉系統。中庭裡面設有拱券，既典雅又有遮蔭，有池塘及湧泉可供欣賞，大家愜意來去。最令人驚豔的莫過於天花板，有些天花板上以「鐘乳石檐口」為裝飾，繁複的石膏墁飾垂掛下來，如同鐘乳石。這些鐘乳石檐口能夠捕捉日光，創造出斑駁的光影效果。

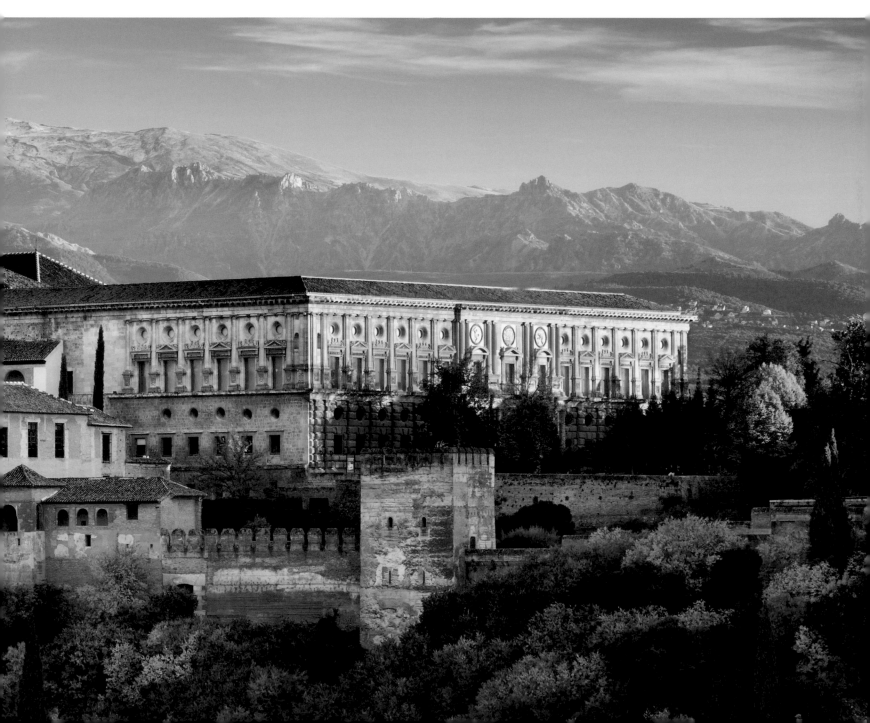

視覺導覽：外部

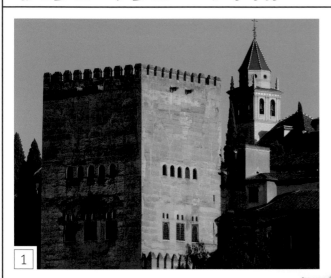

1

▲ **科瑪萊斯塔** 科瑪萊斯塔（Comares Tower）高45公尺，是阿罕布拉宮中最高的建築，宮殿中一些最重要的房間就位在這裡，包含大使廳。這座塔樓的厚實石牆讓穩固安全，高度能提供良好的視野。在屋頂上巡邏的守衛能從城垛之間向外俯瞰，城垛上的尖頂裝飾是16世紀加上去的。

大使廳
小船廳
鍍金房間
演講廳
磁磚屋頂
雉堞女兒牆
拱廊

1
2
3
4

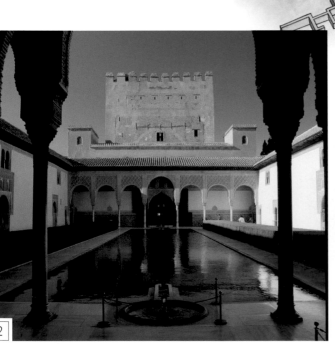

2

▲ **桃金孃中庭** 這座長型中庭通往王室家族的私人房間，中間是一個大型的長方形水池，水池由兩座噴泉供水，並有大理石走道環繞。兩側的對稱拱廊映照在水池的水面上，拱廊由細長的立柱及高聳的拱頂組成，上方的牆壁精雕細琢，精緻的細節與後方大型科馬列斯塔堅固的城垛牆面形成強烈對比。

3

▲ **牆面裝飾** 桃金孃中庭（Court of Myrtles）的裝飾細節令人眼花撩亂，包括鑄型而成的流線型經文裝飾、以環形與曲線構成的抽象對稱設計，以及層層相疊的小型拱。在外牆以及拱廊下，這些圖樣能捕捉許多自然光線，讓牆面的質地更為豐富。

4

▲ **門廊** 西班牙的穆斯林建築師運用數種形式的尖拱，例如桃金孃中庭的這個尖拱：兩側直長，頂端以淺淺的曲線收尾。最複雜的雕刻就在拱本身的周圍，細工裝飾著拱頂的曲線，讓拱的輪廓在大量精緻的細節中變得模糊。

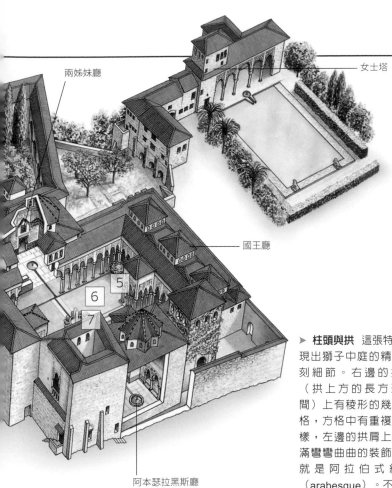

兩姊妹廳

女士塔

國王廳

阿本瑟拉黑斯廳

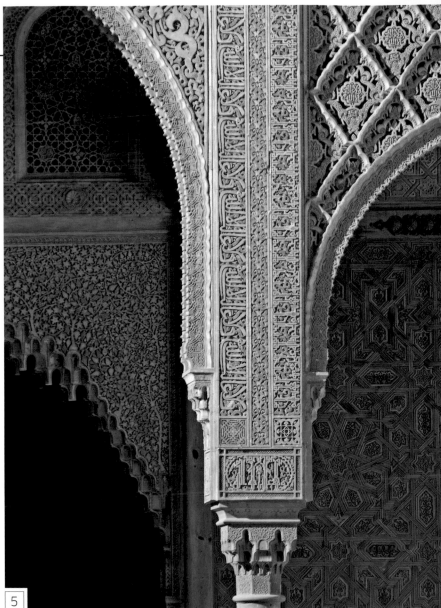

▶ **柱頭與拱** 這張特寫呈現出獅子中庭的精緻雕刻細節。右邊的拱肩（拱上方的長方形空間）上有稜形的幾何方格，方格中有重複的圖樣，左邊的拱肩上則充滿彎彎曲曲的裝飾，也就是阿拉伯式紋飾（arabesque）。不過覆蓋牆壁的複雜圖樣還有很多。

5

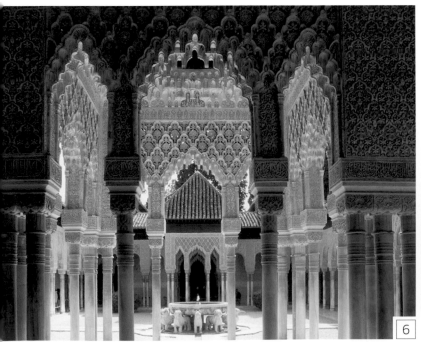

6

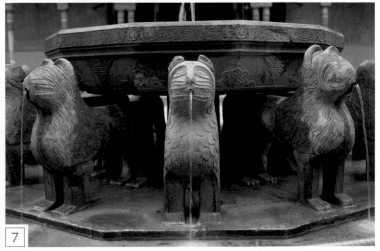

7

▲ **獅子中庭** 獅子中庭（Court of Lions）是阿罕布拉宮兩座主要中庭中裝飾較為華美的一座，緊鄰著幾個大型公共房間。四周環繞的拱廊以多葉拱組成，這是典型的伊斯蘭形式，拱的每一邊都分割成一系列的小型曲線。一簇簇細長的立柱支撐著拱，與幾乎覆蓋所有表面的雕刻裝飾加在一起，讓這座中庭彷彿閃閃發光。

▲ **噴泉** 獅子中庭因為中央的噴泉四周有12隻風格獨特的獅子而得名。四條直直的水道朝拱廊流去，將中庭分割成四個等分，這四等分是伊斯蘭花園的基本元素。塵世的伊斯蘭花園就象徵著《古蘭經》中所說的天堂，四道水道代表四條生命之河，分別流著水、酒、蜜與奶。

視覺導覽：內部

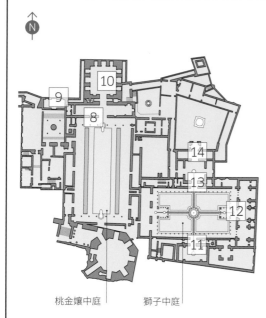

桃金孃中庭　　獅子中庭

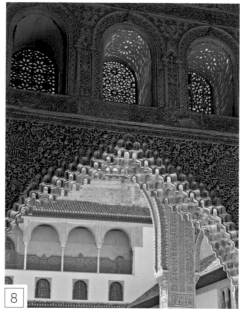

8

▲ **小船廳**　小船廳的名稱是因為弄混了阿拉伯語「baraka」（意為「祝福」，刻在天花板的筒狀拱頂上）以及西班牙語中的「barca」（意為「船」）。這個房間的窗戶開口上有扁平的拱，是典型的伊斯蘭風格。

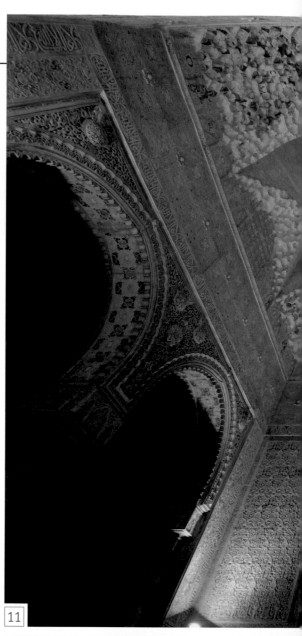

▶ **阿本瑟拉黑斯廳**　據說有一群阿本瑟拉黑斯家族的騎士在這裡遭到斬首──根據傳說，地板上的紅色汙漬就是當時留下的痕跡。這個房間的天花板是整座宮殿中最壯觀的，穹頂內部全是鐘乳石檐口，中央還有一個誇張的星形開口。穹頂底部有幾個小窗戶，能讓光線投射在鍍金的裝飾之上，讓它們閃閃發亮，突顯出精緻的細節。

11

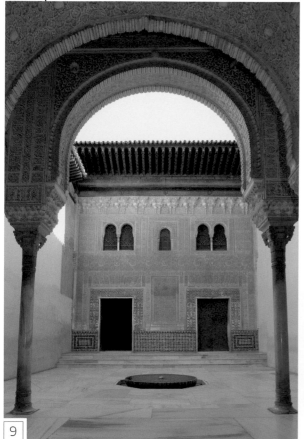

9

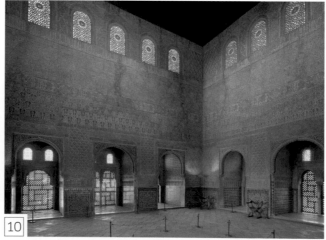

10

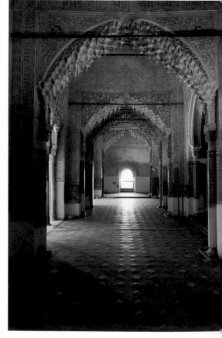

▲ **鍍金房間與中庭**　鍍金房間位於桃金孃中庭的一個角落，這是一個私密的空間，有漆上金漆的木頭天花板以及華麗的拱門。這個房間外面有一個小小的半開放中庭，是另一個讓宮殿中人享受平靜、獨處、乘涼的戶外場所。

▲ **大使廳**　大使廳是科馬列斯塔中的方形大廳，是納斯里蘇丹的觀見室。天花板由好幾千個木塊精心拼成，蘇丹的寶座就在底下，周圍的牆上裝飾著抽象圖樣的淺浮雕。日光從窗戶照進房中，灑在鏤空的隔屏上，過濾光線，讓日光不那麼刺眼。

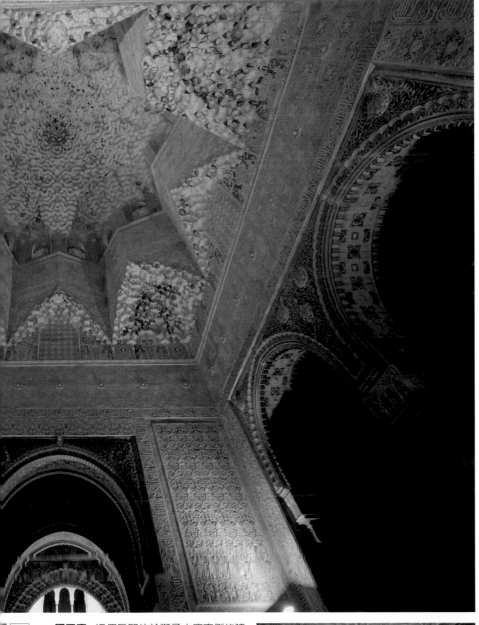

關於細節

牆壁上、天花板上和拱上都能看到伊斯蘭裝飾的每一種典型形式，包括阿拉伯式紋飾、幾何圖樣、彩繪磁磚、書法、葉飾，而且透過重複的三維形式加以強化，例如鐘乳石簷口。這些裝飾形式都由技藝高超的藝術家及工匠設計製作，他們善用宮殿裡任何可用的光線，不管是直射的日光、透過鏤空的隔屏照射進房間的天光，還是從水池表面反射的光線。

▼ **圖樣與色彩**　阿罕布拉宮中的許多房間都有以磁磚鋪設的護壁板，上面有強烈而色彩豐富的圖樣，與上方牆壁單調的雕刻形成鮮明的對比。

▲ **書法**　即使是阿罕布拉宮這樣的世俗建築，《古蘭經》中的經文銘文依然是整體裝飾中很重要的一部分。

▲ **葉飾雕刻**　雕刻或鑄型的植物紋式，例如精緻的花朵、捲曲的莖蔓等，似乎都將欣欣向榮的花園帶進建築裡。

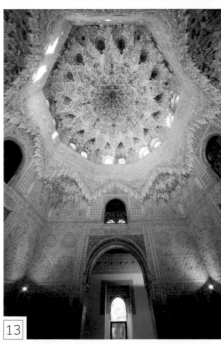

12　◀ **國王廳**　這個房間位於獅子中庭東側的建築群內，天花板畫著納斯里王朝的早期君主，因而得名。裡面的一系列拱券特別出名，它們其實是非常巨大的結構，但繁複的鐘乳石簷口裝飾卻讓它們看起來沒那麼笨重。

▶ **兩姊妹廳**　兩姊妹廳樸素的地板上有兩塊特別大的石板，這座房間也因而得名。牆面上覆蓋著精緻的石膏裝飾，但最引人注目的還是穹頂。跟阿本瑟拉黑斯廳的穹頂一樣，這裡也有一系列小窗戶照亮穹頂上的鐘乳石簷口，呈現出光影變化。

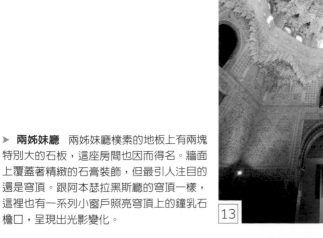

13

14

▲ **達拉塞瞭望台**　這個小房間作為觀景亭使用，是個室內空間，人們可以從這裡觀賞外面的中庭花園。雖然後來住在宮殿裡的基督徒重新設計過花園，但這座觀景亭還是展現了原本的設計師想要連結內外的野心。

總督府 Doge's Palace

公元1309-1424年　■ 宮殿　■ 義大利，威尼斯

建築者：喬凡尼・邦和巴托羅梅歐・邦
Giovanni & Bartolomeo Bon

從第7到18世紀，威尼斯市都是個獨立的共和國，由選舉選出的貴族擔任首長，也就是總督，而負責制訂與通過法律的議會則給予總督建議。1297年，威尼斯人修法，增加了立法議會中的貴族人數，於是總督決定擴建聖馬可廣場旁的總督府，這樣大型會議就可以在那裡舉行。1309年，新宮殿開工，這棟熠熠生輝的美麗建築將會成為世界最偉大的住宅之一。

宮殿最早完工的部分緊靠著潟湖，而最有名的部分則建於下一個世紀，俯瞰聖馬可廣場。後來幾個世紀裡，宮殿又歷經了幾次改造，先是哥德風，後來是文藝復興風。

總督府最為著名的是哥德式的立面與細節。威尼斯人發展出了自己的哥德式風格，在威尼斯運河沿岸的幾座宮殿上都可以看得到。這是一種裝飾繁複的風格，有一排排的尖拱、華麗的雕刻、多彩的磚石，建築頂端還有精緻的女兒牆。帶拱門的敞廊（開放迴廊）俯瞰廣場與運河，讓光線與空氣能夠進入內部。16世紀，總督府連續發生幾場火災，造成建築損毀，雖然哥德式的外觀保留了下來，但整修過的內部卻反映了文藝復興風格。

總督府不僅是威尼斯統治者的豪華住所，還有一個宏偉的會議廳、一個作為法庭使用的空間，甚至還有一座監獄。因此，這座多功能的建築是威尼斯人的生活核心。今日，總督府那如蕾絲般複雜的立面，以及位居中心的地理位置，都讓它成為威尼斯這座城市的永恆象徵。

建築脈絡

威尼斯的運河沿岸保留了許多貴族的房屋。其中最美麗的是黃金宮（Ca' d'Oro），於15世紀為康達里尼家族（Contarini）所建。黃金宮有著與總督宮相似的拱、敞廊和窗戶，建築結構極為精巧，似乎就浮在大運河上。英國評論家約翰・拉斯金（John Ruskin）常在文中讚美威尼斯的哥德式建築，並加以宣揚，這種建築風格也在19世紀的歐洲廣受模仿。

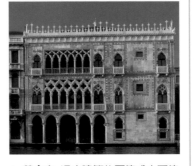

▲ **黃金宮** 這座建築的哥德式立面俯瞰大運河

為了建造這樣的宮殿，建築工人必須將一堆木樁深深插入潮溼的土中，在木樁上方用木材和石頭建造平台，作為地基。他們在這個平台上建造牆壁，牆壁上有著許多開口，重量其實很輕。水線上方的無孔石材有助於建築物保持乾燥。

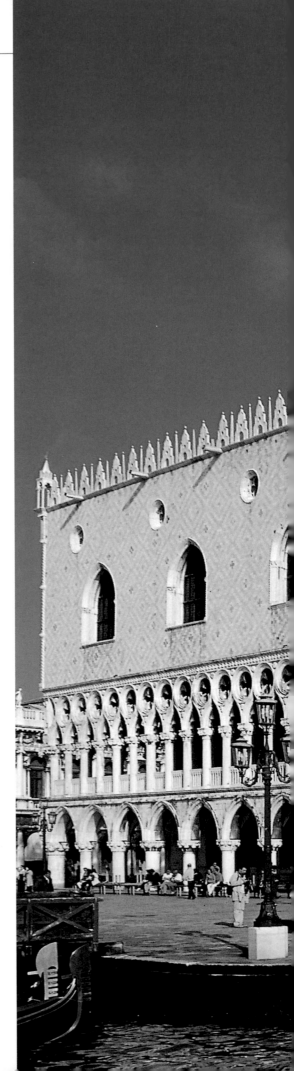

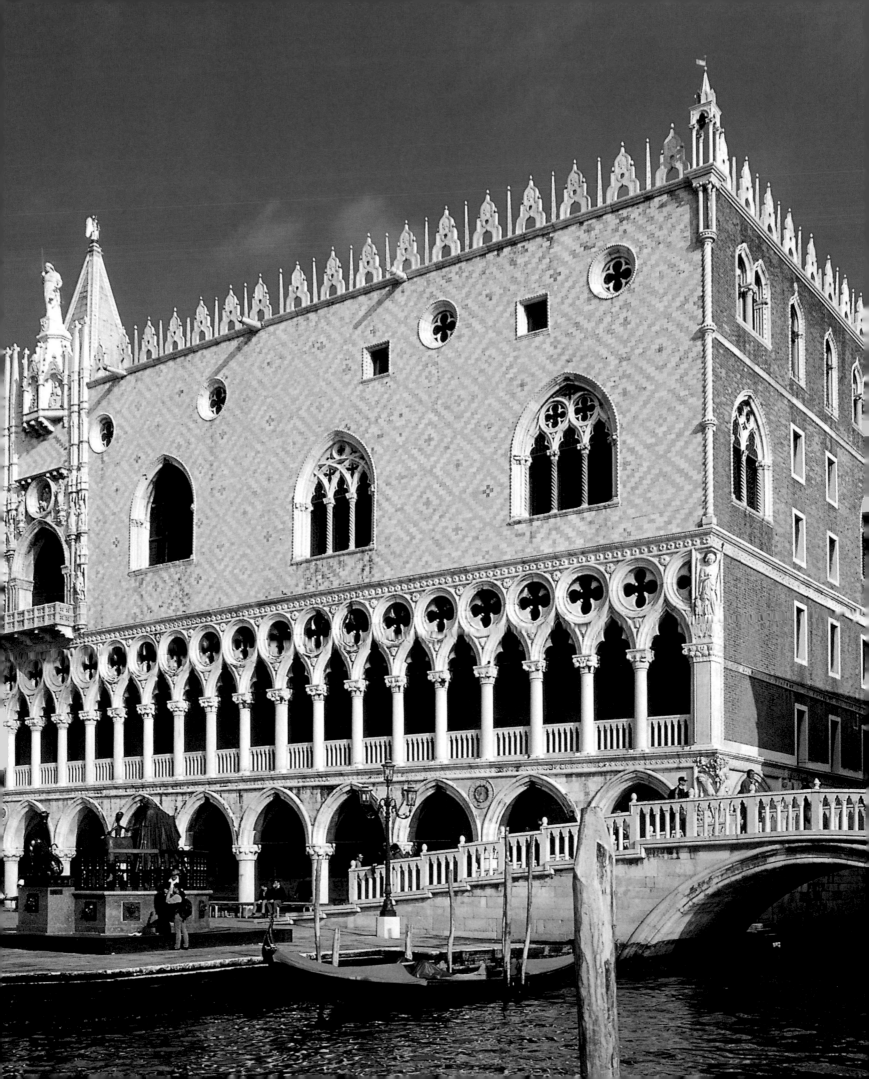

視覺導覽

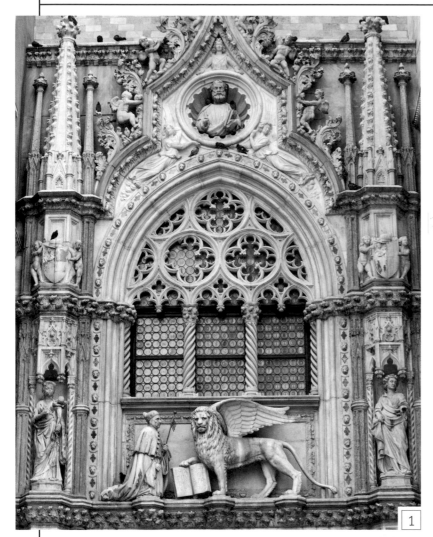

中央中庭

傾斜的屋頂被華麗
的裝飾遮蔽

這座陽台是16世
紀增建的

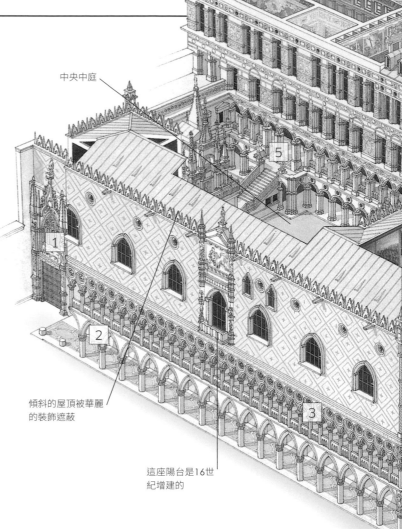

▲ **卡爾特門** 這個裝飾位於宮殿的主入口上方，有哥德式窗戶、尖塔和雕刻，大部分細節都出自15世紀威尼斯建築師兼雕刻家巴托羅梅歐·邦之手，是典型的威尼斯哥德式風格——尤其是窗戶中的螺紋軸、鏤空花窗，以及雨庇周圍的豐富雕刻。威尼斯的主保聖人是聖馬可（St Mark the Evangelist），有翅膀的獅子是他的象徵。

▼ **雕刻的柱頭** 歐洲的哥德式石匠經常用豐富的葉飾來裝飾柱頭。總督宮的柱頭是其中最為華麗的，許多柱頭上甚至有小小的人頭在花葉之間若隱若現。這些人物栩栩如生，有些提著水壺，有些在射箭，有些則正在騎馬（如圖）。

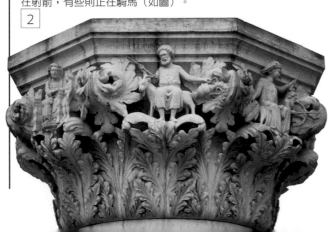

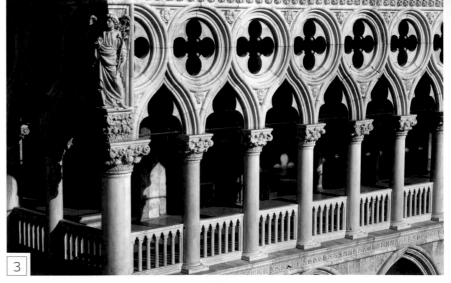

▲ **拱與四葉飾** 這張特寫顯示出建築師在設計敞廊前的拱門時有多麼用心。每個拱都有一個蔥形（雙曲線形）輪廓，上面的壁柱有精雕細琢的柱頭。拱的上方是一個分成四等分的圓形，形成了四葉飾。這些帶有四葉飾的開口讓敞廊的空氣更加流通，並在地板上形成光影交錯的圖樣。

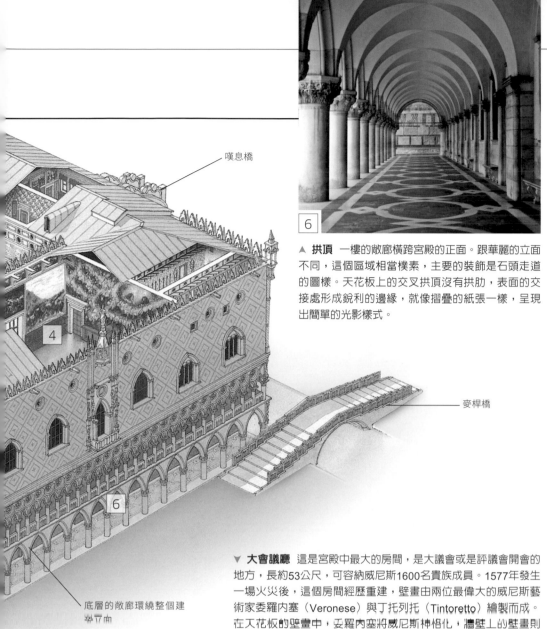

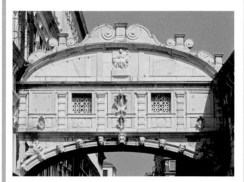

▲ **拱頂**　一樓的敞廊橫跨宮殿的正面。跟華麗的立面不同，這個區域相當樸素，主要的裝飾是石頭走道的圖樣。天花板上的交叉拱頂沒有拱肋，表面的交接處形成銳利的邊緣，就像摺疊的紙張一樣，呈現出簡單的光影樣式。

嘆息橋

麥桿橋

底層的敞廊環繞整個建築立面

關於**設計**

1614年，一座有頂蓋的石橋將附近新建的監獄與總督宮內的法庭連接起來。這座橋的名字家喻戶曉：嘆息橋（Bridge of Sighs）。英國詩人拜倫在19世紀首次用了這個名字，指的是囚犯走進監獄時發出的嘆息。這座橋由安東尼奧·康泰諾（Antonio Contino）設計，以白色石灰石建成，風格樸素古典，主要的裝飾是線條與渦卷。雖然設計相對樸素，結構卻很典雅，拱的輪廓與屋頂的線條相互呼應。基於這些設計與「嘆息橋」這個名字，這座橋相當出名。

▲ **嘆息橋**　囚犯通過橋上兩條狹窄的通道進入牢房。橋的窗戶以石窗格固定。

▼ **大會議廳**　這是宮殿中最大的房間，是大議會或是評議會開會的地方，長約53公尺，可容納威尼斯1600名貴族成員。1577年發生一場火災後，這個房間經歷重建，壁畫由兩位最偉大的威尼斯藝術家委羅內塞（Veronese）與丁托列托（Tintoretto）繪製而成。在天花板的壁畫中，委羅內塞將威尼斯神格化，牆壁上的壁畫則由丁托列托畫出76位總督。

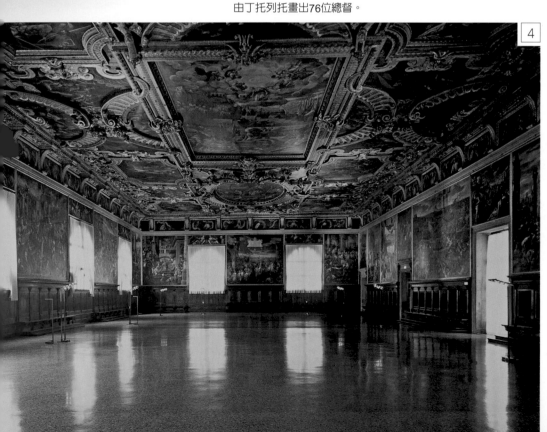

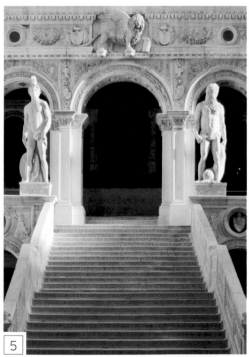

▲ **巨人階梯**　羅馬神祇馬爾斯（Mars）與涅普頓（Neptune）的雕像守護著階梯頂端，這座階梯因而有了「巨人階梯」之名。階梯從中庭爬升，通往二樓，二樓的圓拱屬於文藝復興風格。這些圓拱顯示出威尼斯的建築師如何增添裝飾，改造了這種16世紀風靡一時的風格，其華麗豐富的程度絲毫不亞於先前的哥德式風格。

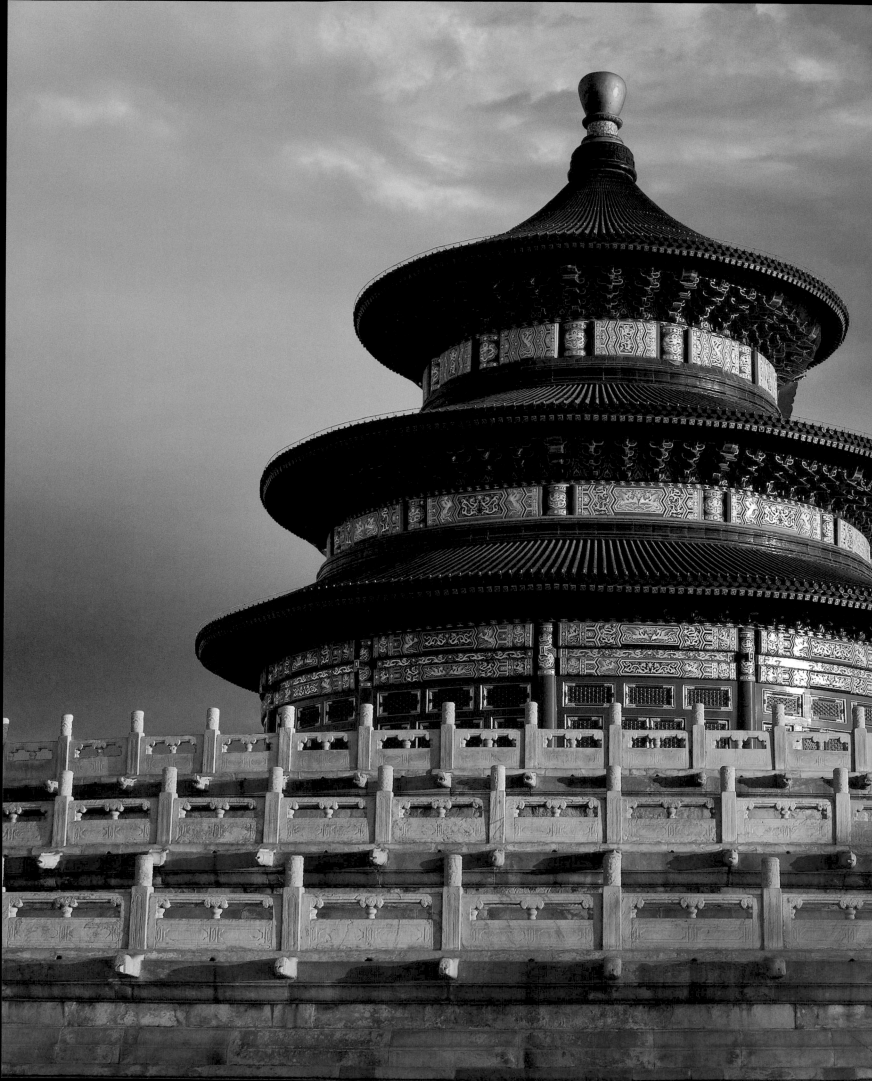

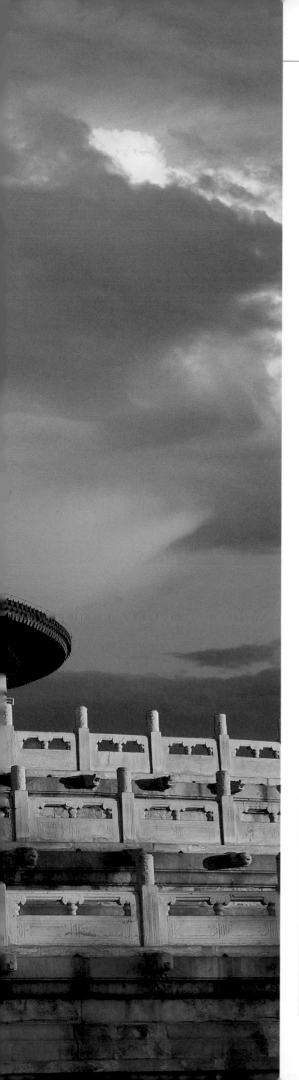

天壇

公元1420年 ■ 寺廟群 ■ 中國，北京

建築者：不詳

天壇是北京主要的大型宗教建築之一，於15世紀由明成祖所建。雖然天壇經常被視為道教廟宇，不過明成祖也信奉儒術。皇帝在這座建築群進行中國最重要的古老儀式，在每年冬至當天祈禱來年豐收。天壇——尤其是最中心的圓形建築祈年殿——是中國的建築瑰寶，展現傳統木造建築技術、富麗的裝飾以及氣派不凡的象徵性建築設計。

天壇有三座主要建築。祈年殿高38公尺，共有三層，是其中最大也最壯觀的結構。皇穹宇比較小，但是極為華麗，以墊高的長走道連接到祈年殿。這條走道稱為丹陛橋，橋的附近有一個精雕細琢的三階大理石平台，也就是天壇的第三個元素：圜丘。

主要的建築物都呈圓形，因為中國的宇宙觀認為圓象徵天。這些建築以木材精心建構，方柱、梁、托架和支柱都以複雜的方式榫接，正是中國傳統木工的典型特徵。建造者將這些木材漆上顏色，加上做工完美的複雜鍍金裝飾，這正是皇帝的建築所應有的品質。所幸這些結構中使用的傳統工匠技藝在中國流傳了數百年，所以1889年祈年殿遭雷擊破壞後，尚能以原本的風格重建。

明成祖

1360–1424年

明成祖也有永樂帝之稱，他是明朝最有影響力的統治者之一。當初他還是皇子時，封地位於北京附近。他也展現軍事長才和領袖風範，1402年在戰爭中打敗對手建文帝之後登上帝位。成祖從南京遷都到北京，著手建築大型皇宮和政府機關，這些建築就是後來的紫禁城。他在北京的建築計畫包括天壇以及為自己和明朝後世皇帝修築的新陵墓。雖然崇尚儒術，但他對道教和佛教也同樣尊重。這種態度為他贏得許多政治支持，幫助他一統廣袤的疆土，也使明朝國祚得以持續200多年。

視覺導覽

▶ **圜丘** 圜丘是三層平台，皇帝在這裡祈禱祭祀。圜丘以精雕細琢的大理石建成，彎曲的牆壁能擴大皇帝吟誦祭文時的聲音。柱子和石造結構都是九的倍數，代表九重天以及被視為天子的皇帝。

◀ **龍頭** 圜丘的排水道及其他細節雕刻成龍頭的形狀。在中國，龍是有強烈象徵意義的生物，具有勇猛高貴的特質，也是皇帝的象徵。九這個數字象徵帝國，中國藝術家會把九條龍畫成一群，鱗片也是九的倍數。皇帝的龍袍上也繡有九條龍。

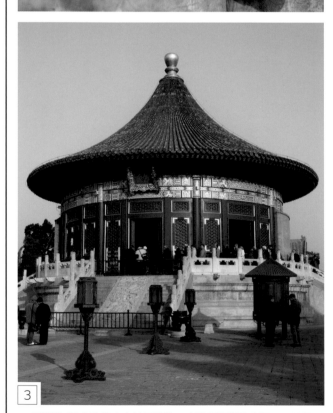

▶ **祈年殿屋頂** 中國建築的屋瓦顏色往往帶有象徵意義。皇室宮殿的屋頂是黃色的，至於祈年殿的三層屋頂則是藍色。這是天空的顏色，因此象徵「天」。屋簷和牆壁之下的支撐木材，裝飾的顏色主要也是藍色。

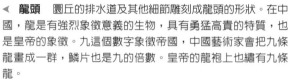

▲ **皇穹宇** 較小的皇穹宇使用磚牆，木造屋頂橫跨直徑15.6公尺的結構，沒有使用任何橫梁。皇穹宇原本的目的是要安放象徵神明、自然元素與自然力量（例如雨和雷電）的石製神牌。官員在儀典中會將這些神牌拿出來使用。

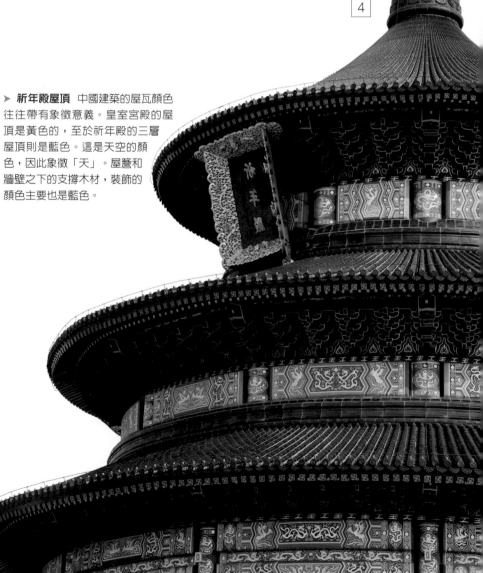

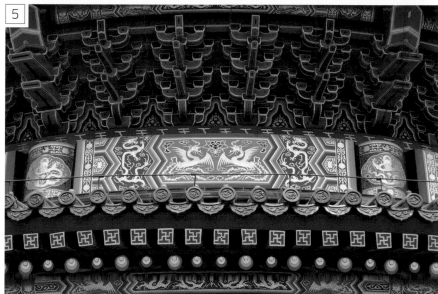

▲ **祈年殿外部** 每個屋頂邊緣下方都有一系列突出的木梁與華麗的托架，支撐著屋頂結構的重量。這些木材都經過精心上漆，多數漆成藍色和綠色。下方的牆壁上則畫有龍的圖像以及美麗的抽象圖樣。

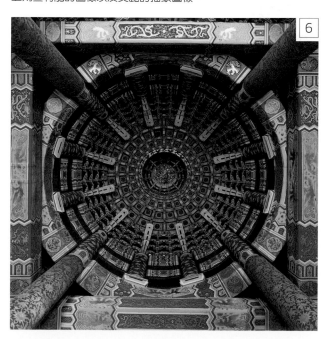

◀ **祈年殿內部** 高大的圓柱以紅色和金色裝飾且帶有葉飾，聳立在地面上支撐著祈年殿的屋頂。屋頂上，木材結構與柱子連結。為了展示木匠和設計師的工藝，他們並沒有用假的天花板覆蓋結構，而是將複雜的木工漆上明亮的顏色，展露在外。

關於**地點**

參觀天壇的人很快就會發覺這座建築規畫是以圓形為基礎，象徵「天」，不過建造者也用到了方形。每座建築都立在方形基座上，結構設計中也有出現正方形。對中國人來說，「方」代表「地」，將這些圓形建築建在方形院落中，建造者強調的是天地一體和諧。這種本質上的統合感體現在整座建築上，就連邊界也一邊是圓的、一邊是方的。

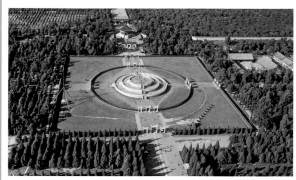

▲ **寺廟群** 從上往下可以清楚看到，圜丘周圍的圓型牆壁位於一個方形平台上。

建築脈絡

紫禁城建築時間超過15年，是明成祖最宏大的建築計畫。紫禁城大約由900座建築組成，位於北京中央，周圍有城牆及護城河環繞。建築群中包含祭殿、皇宮，以及不同用途的建築。大多數建築都呈四方形，與天壇的框架結構相似，梁柱和托架支撐著懸垂的屋頂。地板以燒結磚鋪設而成，屋頂鋪有磁磚，在皇帝使用的房間，兩者都漆成金色。跟許多中國建築一樣，紫禁城的結構也隨著時間歷經翻新與修復，但空間安排與外觀都跟明朝時相同。

▲ **紫禁城** 紫禁城混和了木造建築與鋪瓦的屋頂與走道，還有白色大理石階梯。

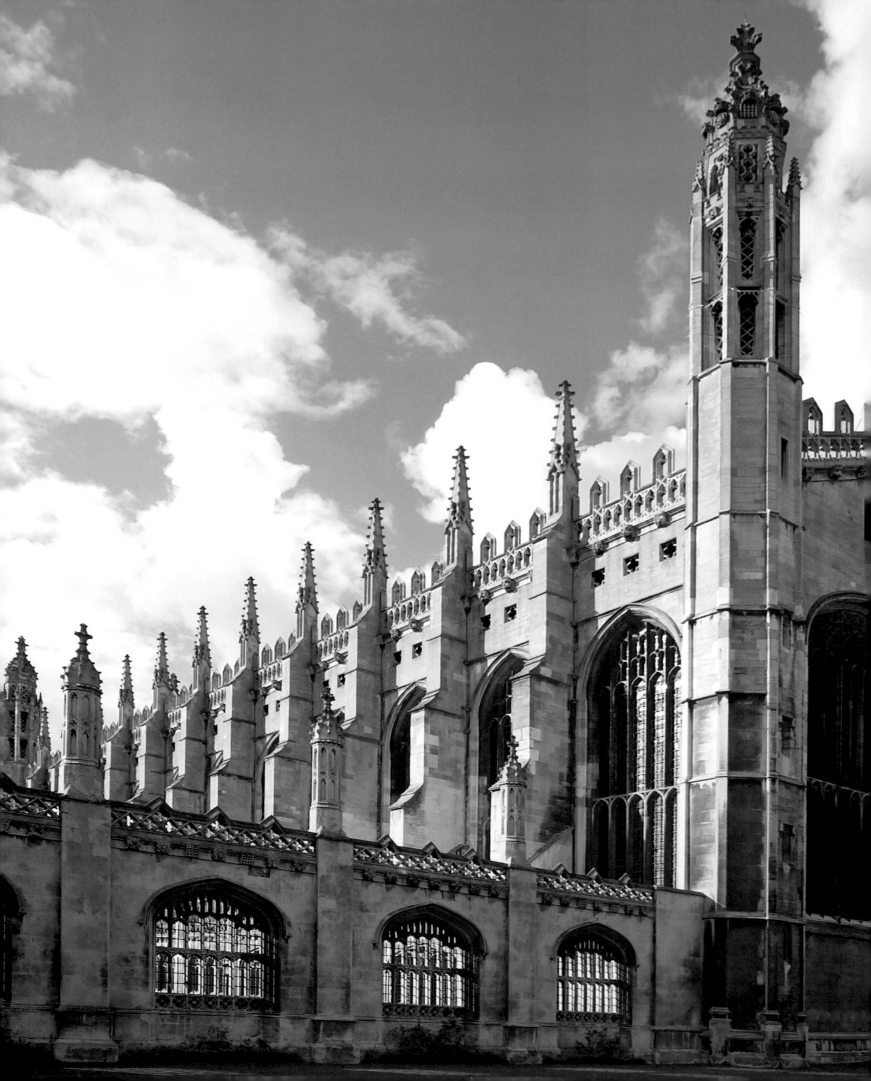

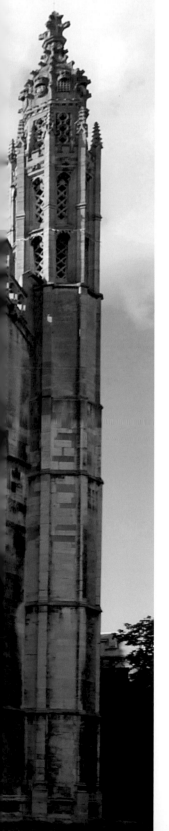

國王學院禮拜堂
King's College Chapel

公元1446-1515年 ▪ 禮拜堂 ▪ 英國，劍橋

建築者：雷金納德・埃利 Reginald Ely

國王學院是劍橋大學的一部分，由亨利六世於1441年創立。中心的瑰寶是這座學院的禮拜堂，是歐洲最有魅力的晚期哥德式建築之一。國王學院禮拜堂是英國獨有的哥德式建築風格的典範，這種風格稱為垂直風格（Perpendicular style），由14世紀倫敦皇家宮廷的石匠發展出來，並迅速傳遍全國。顧名思義，垂直哥德式建築強調垂直元素——細長的柱子、高聳的尖塔和扶壁、高而薄的窗玻璃，以及飾有嵌板（模仿窗戶的石雕）的牆壁。在地位比較高的建築物中，天花板會是扇形拱頂，上有精美的細工圖案。這些特徵國王學院禮拜堂大部分都有，但其中兩個特別出色：比例勻稱的高窗，以及寬闊扇形拱頂的細膩做工。在光線充足的內部空間，這些特色尤其搶眼。禮拜堂內部是巨大的單一空間，只以一個木製屏風劃分，這個屏風不高，人們還是能看到成排的窗戶和上方的石造扇形拱頂。一眼就能將寬闊的空間盡收眼底：這就是垂直哥德式與早期哥德式建築的主要差異。早期的哥德式建築通常有隱藏的內部空間和有拱頂的隱蔽處。

雷金納德・埃利是皇家石匠領班，設計禮拜堂並監督工程的前段。然而，這項建築工程在1471年因玫瑰戰爭期間國王逝世而中斷。在16世紀剛開始的幾十年，另一位傑出石匠約翰・瓦斯特爾（John Wastell）負責興建，禮拜堂終於完工。雖然建造過程並非一氣呵成，禮拜堂還是完整採用垂直哥德式風格，是非常令人滿意的建築傑作，內部裝潢則涵蓋了15及16世紀的風尚。巨大的彩色玻璃是在工程後期、國王去世後才裝上的，設計風格預示著文藝復興時期的到來。木工也是後來加上去的，包括屏風以及壯觀的唱詩班席。屏風上有古典式半露柱（細長的突起）及紋章設計，還有亨利八世與妻子安・博林（Anne Boleyn）名字的首字母縮寫。這些對比的元素——哥德式石工以及之後的玻璃工藝和木工——都由大師級工匠以精湛的手藝製成，和諧地融為一體，成就了世上最耀眼的宗教建築之一。

亨利六世
1421-1471年

1422年，亨利六世還在襁褓中就成為英國國王，登基後的前15年，英國由攝政王代為治理。幾年之後，國王因為愛好和平、信仰虔誠而出名，不過他在位期間，英國一直在進行著玫瑰戰爭，也就是蘭開斯特家族（House of Lancaster，也就是亨利的家族）與對手約克家族（House of York）之間的一連串王位之爭。亨利也在嬰兒時期就成為法國國王，但他繼承的法國王位具有爭議，因此英國軍隊也在法國打仗。1453年，他的軍隊遭法軍打敗，失去波爾多的控制權，法國於是只剩加萊（Calais）還是英國領土。

亨利精神崩潰，再加上約克家族頻頻打勝仗，所以他在1461年遭罷黜，由約克家族的愛德華四世登基為王。1470年，亨利時來運轉，重返王位，但約克家族又在1471年贏了蒂克斯伯里戰役（Battle of Tewkesbury），亨利的兒子則在這場戰役中陣亡。之後不久，亨利就去世了，似乎是因為憂鬱的緣故。亨利六世動盪不安的統治期所遺留下來最重要的資產是他的教育事業——他創立了伊頓公學（Eton College）以及劍橋的國王學院，伊頓公學也有一座美麗的禮拜堂。

視覺導覽

▶ **角樓** 國王學院禮拜堂外部最引人注目的特徵，是從教堂的四個角落拔地而起的四座角樓，它們框住了東西兩側的正面。這些角樓增加了建築的垂直高度（其他教堂和禮拜堂的塔樓也有同樣的效果），而且角樓與扶壁頂部的矮尖塔相結合，為建築物創造出令人難忘的天際線。角樓是約翰·瓦斯特爾（John Wastell）的華麗作品，在八角形結構的每個面上都有複雜的穿孔裝飾，以及突出的直立結構，看起來像是每個角落都有小型扶壁。尖頂上鑲嵌的裝飾物稱為捲葉飾，讓角樓有獨特的鋸齒狀外觀。

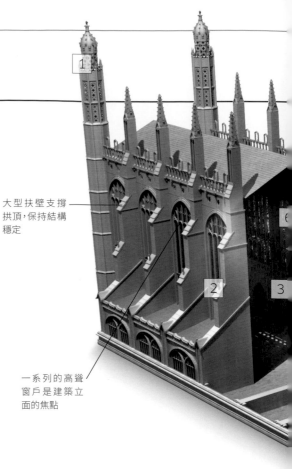

1

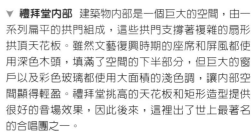

大型扶壁支撐拱頂，保持結構穩定

一系列的高聳窗戶是建築立面的焦點

▶ **扶壁及窗戶** 教堂的兩道長牆幾乎全由高大的彩色玻璃窗組成，扶壁支撐著牆面之間的拱頂天花板。牆的頂端是帶有精緻鏤空裝飾的女兒牆，將屋頂隱藏在後。窗戶全都一模一樣，裡頭都有直櫺（石製窗櫺），所形成的圖案與直指向上的扶壁結合在一起，共同突顯了垂直哥德式風格的建築特色。

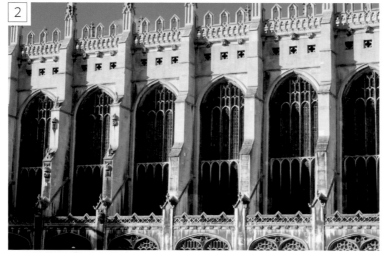

2

▼ **禮拜堂內部** 建築物內部是一個巨大的空間，由一系列扁平的拱門組成，這些拱門支撐著複雜的扇形拱頂天花板。雖然文藝復興時期的座席和屏風都使用深色木頭，填滿了空間的下半部分，但巨大的窗戶以及彩色玻璃都使用大面積的淺色調，讓內部空間顯得輕盈。禮拜堂挑高的天花板和矩形造型提供很好的音場效果，因此後來，這裡出了世上最著名的合唱團之一。

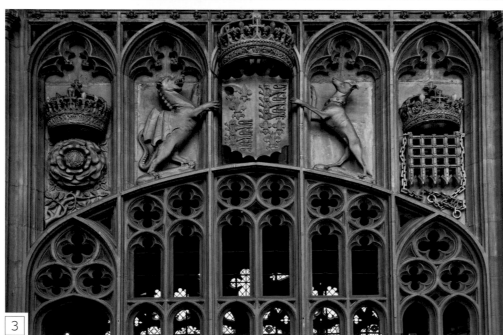

3

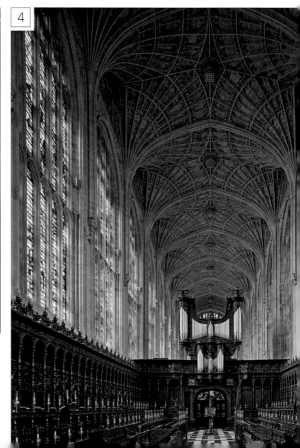

4

▲ **皇家符號** 亨利六世原本指示石匠避免華麗的鑄型及雕刻。不過西側內部的雕刻完成於1515年，當時的國王是浮誇的亨利八世，禮拜堂的這部分可以看到許多皇家的象徵。中央是皇家徽章，威爾斯龍在一旁支持，兩側則一邊是都鐸家族的玫瑰、一邊是吊閘。

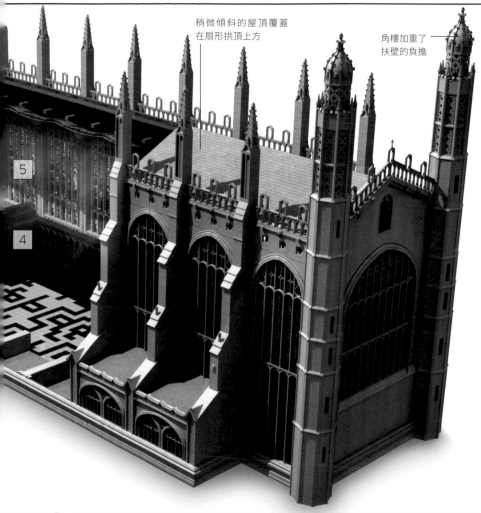

稍微傾斜的屋頂覆蓋
在扇形拱頂上方

角樓加重了
扶壁的負擔

5

4

關於設計

亨利八世將最好的工匠帶到劍橋裝飾禮拜堂。皇家玻璃工匠巴納德·福勞爾（Barnard Flower）和蓋倫·洪（Galyon Hone）都來自歐陸，監督建造窗戶的工程，窗戶本體是由英格蘭及荷蘭的玻璃彩繪師製作，並由歐洲的藝術家設計，例如安特衛普的德里克·韋萊佛特（Dierick Vellert）。另外一組團隊則受聘負責木工，領頭的雕刻師可能來自西班牙，不過英國當地的藝術家也有參與。透過雇用歐洲工匠來裝飾禮拜堂，亨利八世將文藝復興的藝術理念引進英格蘭。彩繪玻璃上寫實人物的臉部表情和姿勢，以及色彩繽紛的文藝復興時期服裝，都令人想起歐洲宮廷藝術家筆下的肖像，例如漢斯·霍爾拜因（Hans Holbein）的作品。

▲ **彩繪玻璃** 這扇窗戶描繪的是酒醉的挪亞（右）在他的葡萄園裡。

▼ **扇形拱頂細節** 近看拱頂能發現雕刻的複雜程度。許多拱肋之間的空間都充滿了小小的十字架雕刻和類似拱的小型雕刻，跟窗戶頂端的花飾窗格相似。四個扇形結構在中央會合，中央突出的石製結構稱為凸飾，形狀雕刻成精美的都鐸玫瑰。

5

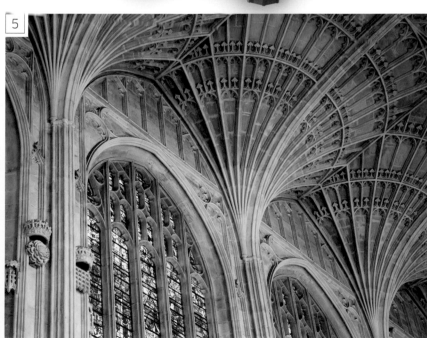

6

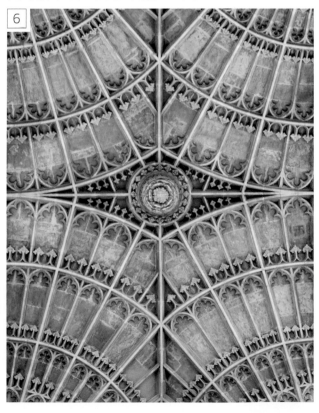

▲ **扇形拱頂** 拱頂天花板由一系列扇形部分組成，每個扇形從兩個窗戶之間的半露柱延伸而出，一系列的淺拱肋將這些扇形區塊分開。跟早期哥德式拱頂不同的是，這些扇形並非出於結構考量，純粹是為了裝飾。雕刻精美、圖樣細緻的扇形結構伸展開來，在中央會合，形成了現存最大的扇形拱頂。

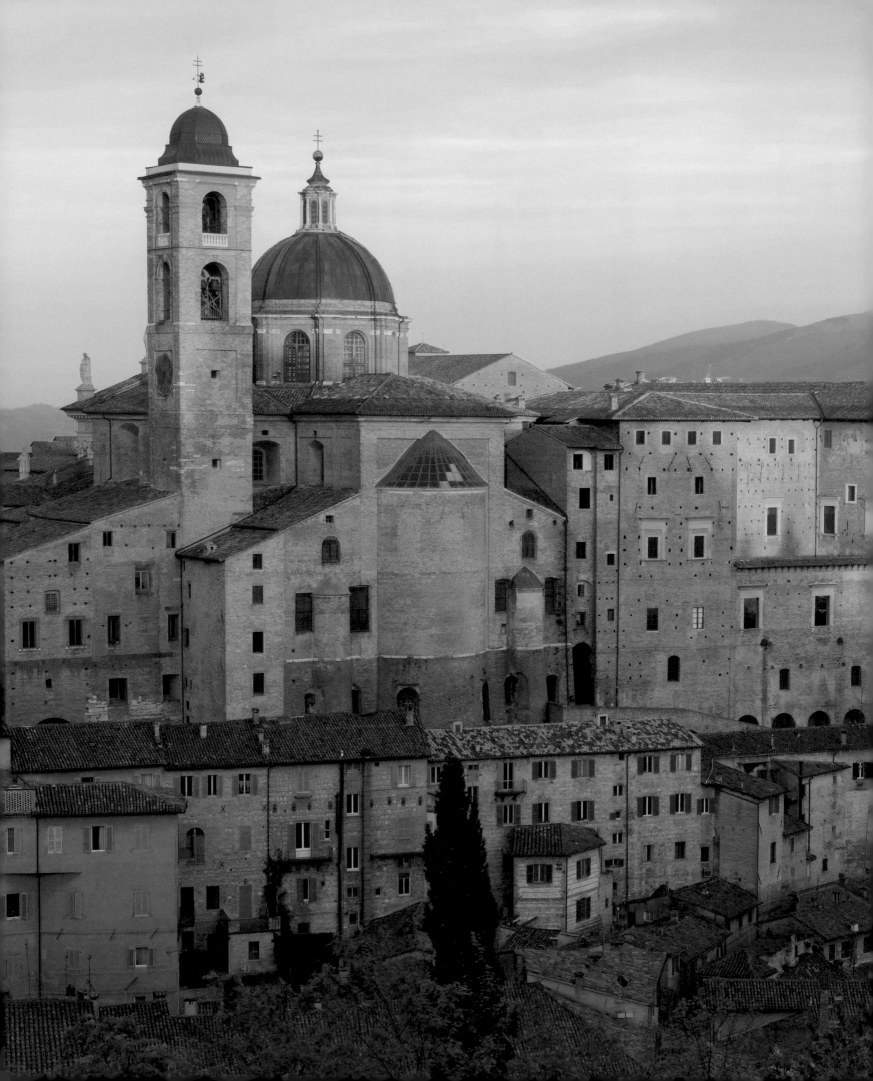

烏比諾公爵宮
Ducal Palace

公元1465-1472年 ■ 宮殿 ■ 義大利，烏比諾

建築者：魯奇亞諾·勞拉納 Luciano Laurana

義大利烏比諾的公爵宮位在令人目眩神迷的山坡上，是座完美的文藝復興時期建築。這座氣派無比的居所是為費德里科·達·蒙特費爾特羅（Federico da Montefeltro）而建的，他是位軍事領袖，聘請了建築師魯奇亞諾·勞拉納（Luciano Laurana）來為他設計。出名的文藝復興時期義大利宮殿大多都有對稱的結構，威嚴的建築立面俯瞰著城市街道或廣場。但烏比諾公爵宮不一樣。這座建築矗立在山丘上，牆面蜿蜒曲折，順著山丘的走勢而建。

從外觀看來，公爵宮相當大，但也頗為樸素。懸崖般的紅色的牆面由當地燒製的磚頭建成，聳立在周遭城鎮建築的屋頂上方，除了窗戶過於寬敞、無法用於防禦之外，公爵宮就如同一座堡壘。建築立面有成排的長方形窗戶，有些以石材邊框裝飾，有些僅由樸素的磚頭妝點。只有一對屋頂呈圓錐狀的纖細圓塔立在有陽台的古典石拱兩側，暗示著這座建築不僅巨大，而且地位特殊。

城門內的景象則和外觀完全不同。宮殿的中心是典型的文藝復興時期設計，有一座由立柱拱廊環繞的庭園，比例完美的拱門上有精緻的裝飾，創造出文藝復興時期最為和諧的露天空間。

建築內部也展現了類似的混搭特色，大部分房間都漆成白色，相當樸素，並以精巧的雕刻裝飾。其餘的房間，例如公爵宮中的兩座禮拜堂，一座是傳統的天主教祈禱場所，另一座則是異教徒的「謬斯女神聖殿」。還有費德里科的私人書房，則充滿精美的裝飾。這些房間以當時最棒的藝術品與雕刻裝飾，費德里科的書房鑲嵌著精緻的木雕，天主教禮拜堂則有大理石雕刻與不同顏色的灰墁雕塑。

費德里科·達·**蒙特費爾特羅**

1422-1482年

費德里科是烏比諾公爵圭丹托尼奧·達·蒙特費爾特羅的私生子，不過他的身分後來經教宗馬丁五世認可，因此獲得了合法地位。費德里科年輕時即以軍事長才聞名，雖然帶領的是傭兵，但屬下對他仍是相當忠誠。公元1444年，費德里科同父異母的弟弟歐丹托尼奧遭到暗殺，費德里科因而繼承爵位，成為烏比諾公爵。有人認為這場謀殺與費德里科有關，但這種說法從來沒有受到證實。身為傭兵首領，費德里科先後為那不勒斯國王、佛羅倫斯共和國及多位教宗服務，但他在1450年的一場比武中不慎失去一隻眼睛，因此只好暫緩參與軍事行動。費德里科從1460年代起就開始在烏比諾興建他的宮殿，除了在公爵宮收藏大量藏書外，　也贊助了許多傑出的藝術家，包括「文藝復興三傑」之一的拉斐爾。另外，他的政治手腕也廣受讚譽，例如作家馬基維利知名著作《君王論》中的部分內容，就是根據費德里科的事蹟寫成。

視覺導覽

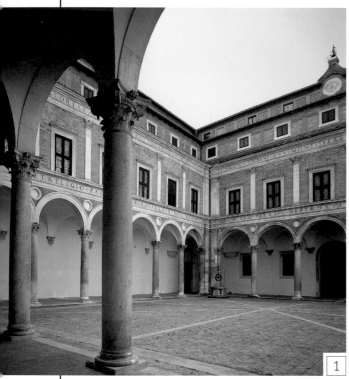

1

▲ **立柱庭園**　公爵宮的內部庭園由拱廊環繞，位於建築中央，通往一系列不同的大廳，完美展現了文藝復興風格。建築師勞拉納受到當時的佛羅倫斯建築師布魯內列斯基（Filippo Brunelleschi，見83頁）所影響。勞拉納在處理古典元素（例如半圓拱、上方牆面的壁柱、有雕刻的橫飾帶）時，顯得充滿自信而節制。

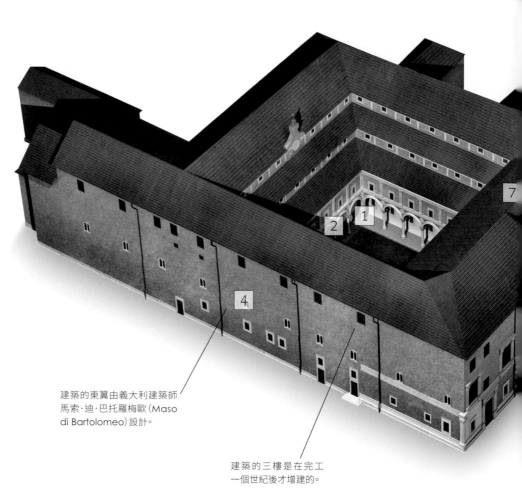

建築的東翼由義大利建築師馬索·迪·巴托羅梅歐（Maso di Bartolomeo）設計。

建築的三樓是在完工一個世紀後才增建的。

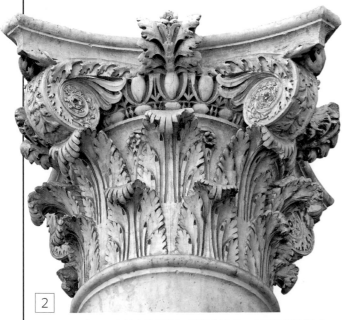

2

▲ **柱頭**　庭園的立柱有華麗的柯林斯式柱頭。大部分柯林斯式柱頭的角落螺旋設計都沒有這麼精緻。跟較短的卵箭形線腳搭在一起，效果異常華美。這樣的設計可能是來自古羅馬神廟中使用的柯林斯柱式。

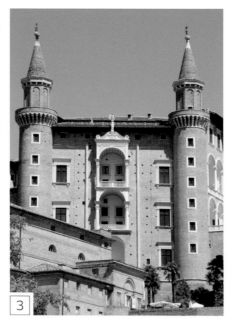

3

▲ **拱形陽台**　兩座纖細的角塔之間有兩座陽台，都以半圓拱為框。從陽台可以俯瞰下方城鎮的屋頂以及費德里科的領土，領土上共有大約400個村落。

4

▲ **窗戶**　為了突顯其重要性，二樓的窗戶都飾有石製壁柱。雖然這樣的設計相當古典，但建築師還是在制式的紋飾上發揮了創意，例如壁柱只有在上方三分之二處刻有凹槽。

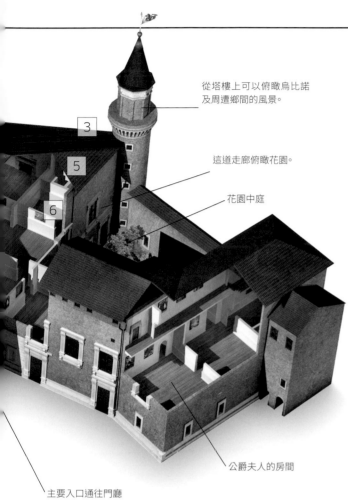

從塔樓上可以俯瞰烏比諾及周遭鄉間的風景。

這道走廊俯瞰花園。

花園中庭

公爵夫人的房間

主要入口通往門廳

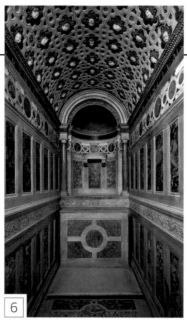

▲ **救贖禮拜堂**　這個高聳狹窄的空間以牆面的裝飾聞名，大理石壁版從牆壁一路延伸到上方的簷口，房間的筒形拱頂也以不同顏色的灰墁雕塑，接續這樣的裝飾。此處的設計據說是由威尼斯的著名建築師皮耶特洛·隆巴多（Pietro Lombardo）操刀。

▲ **門口**　公爵宮大部分房間的牆面都漆成樸素的白色，但還是有許多房間有雕琢精細的壁爐，門上也有雕刻裝飾。其中最精緻的幾扇門扉有栩栩如生的葉飾、花朵紋飾、垂花雕飾、以及其他設計，皆是出自義大利雕刻家多明尼科·羅塞利（Domenico Resselli）之手。

關於**設計**

「嵌花」就是用木質或石質的鑲嵌物在家具、牆面或地板製作圖樣，這種技術在中世紀的義大利相當盛行，起初只是製作抽象圖樣。但1450年前後，藝術家開始將它發展成繪畫的形式，運用不同顏色的木材來描繪風景、靜物以及城市場景。當費德里科以止以嵌作來裝飾他最私密的房間時，他雇用了一位炙手可熱藝術家，但沒有人知道是誰——佛羅倫斯的巴喬·龐特力（Baccio Pontelli）與班尼迪特·達·馬伊亞諾（Benedetto di Maiano）是最有可能的兩個人選。這位藝術家描繪了一系列的圖像，包括公爵肖像、靜物、動物、及風景。

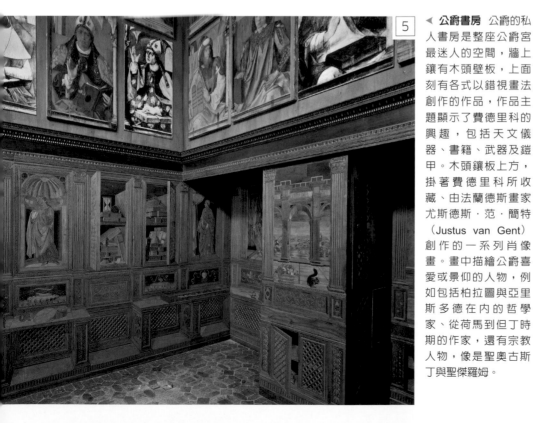

◀ **公爵書房**　公爵的私人書房是整座公爵宮最迷人的空間，牆上鑲有木頭壁板，上面刻有各式以錯視畫法創作的作品，作品主題顯示了費德里科的興趣，包括天文儀器、書籍、武器及鎧甲。木頭鑲板上方，掛著費德里科所收藏、由法蘭德斯畫家尤斯德斯·范·簡特（Justus van Gent）創作的一系列肖像畫。畫中描繪公爵喜愛或景仰的人物，例如包括柏拉圖與亞里斯多德在內的哲學家、從荷馬到但丁時期的作家，還有宗教人物，像是聖奧古斯丁與聖傑羅姆。

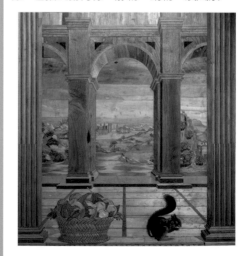

▲ **公爵書房中的嵌花鑲板**　這個鑲板從前方的松鼠和藍子中的水果到後方的風景，都出自大師之手。

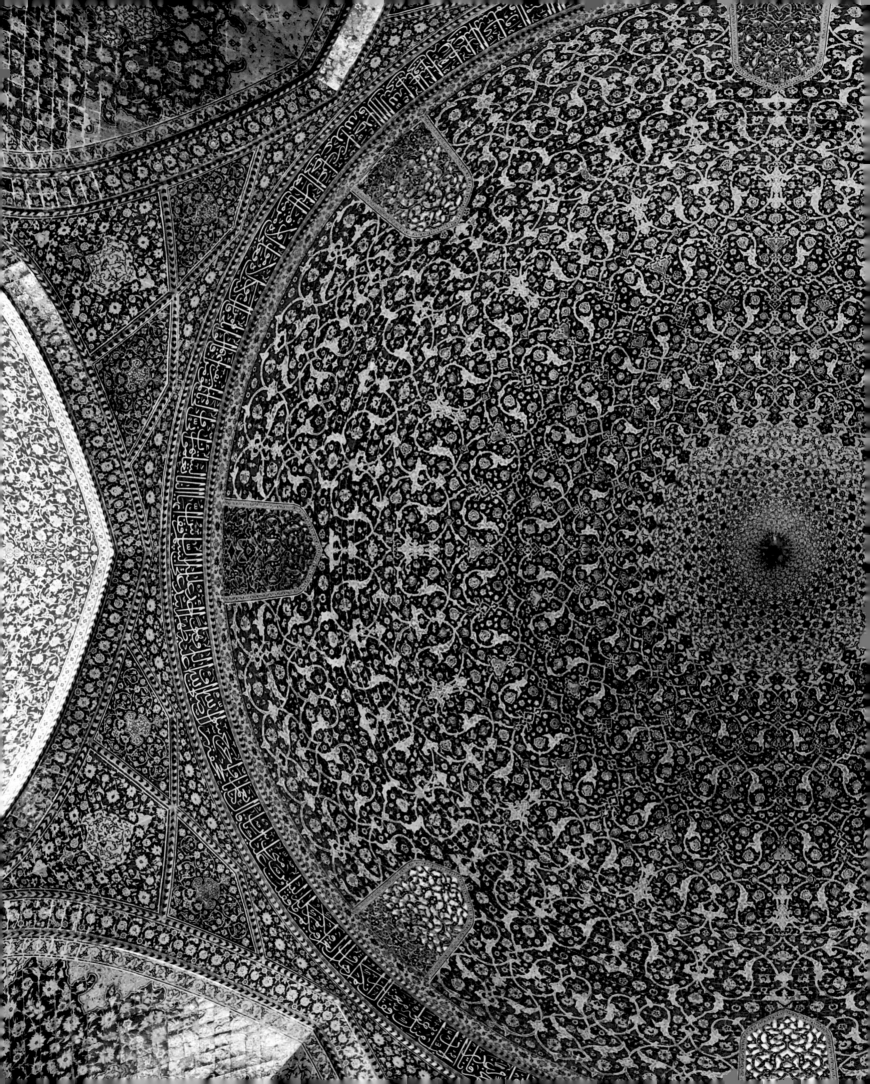

公元 1500—1700 年

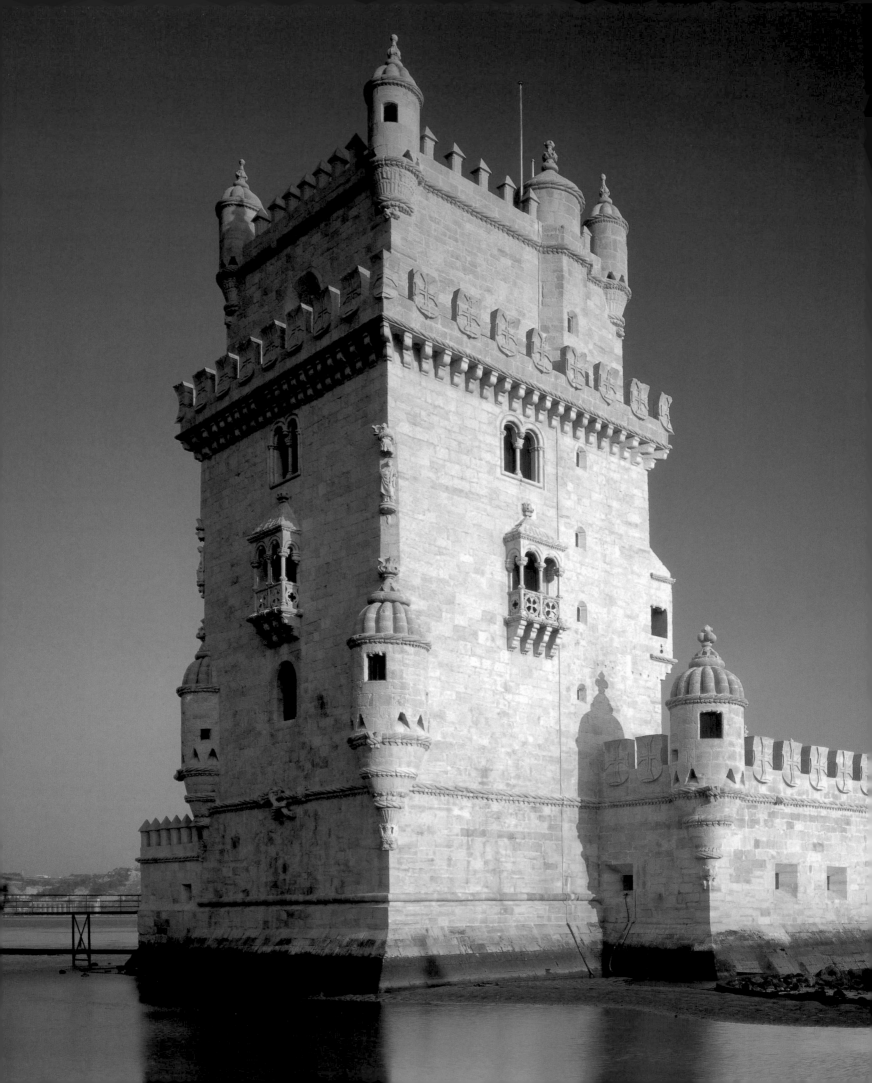

貝倫塔 Belem Tower

公元1515-1521年 ■ 堡壘 ■ 葡萄牙，里斯本

建築者：法蘭西斯科・德・阿魯達 Francisco de Arruda

這座有碉堡的塔位於太加斯河口附近，是里斯本防禦系統最重要的部分之一。雖然早在15世紀末，葡萄牙國王約翰二世（John II）就已提出興建貝倫塔的計畫，但還是要等到他的繼任者曼紐爾一世（Manuel I）上位，貝倫塔才開始動工。貝倫塔完美展現了極度華麗的曼紐爾風格，這種建築風格屬於晚期哥德風，16世紀初期盛行於葡萄牙，並以當時的國王命名。

貝倫塔有兩個部分：長而低矮的稜堡以及塔身。稜堡內部的拱形空間設有砲台，河面動靜一覽無遺。塔上有瞭望窗，且在兩個不同高度設有平台，守衛可以從平台射殺入侵者。塔和稜堡的上方角落都有向外凸出的小型塔樓，稱為望樓，能提供更寬廣的視野。整座貝倫塔都以典型的曼紐爾風格裝飾得相當華麗，這樣的設計是為了誇耀葡萄牙在航海方面的成就（曼紐爾一世本身也是出名的航海贊助者）。裝飾圖案包括渾天儀和繩索紋飾，紋章也相當重要，特別是葡萄牙王室徽章。此外也有一些取自伊斯蘭北非的摩爾風格的細節——特別是窗戶與陽台的形狀，這是因為貝倫塔的建築師法蘭西斯科・德・阿魯達早期曾在北非工作。

大量的裝飾與精巧的建築設計，顯示出貝倫塔不只是實用的堡壘，也是里斯本港的儀式性入口，向所有接近港口的船隻宣示，他們已經進入了葡萄牙國王的領土。

建築脈絡

葡萄牙國王曼紐爾一世下令興建的建築多不勝數，包括一座大型王宮、一間醫院、幾座堡壘、還有一些教堂。曼紐爾一世在位時，歐洲已進入中世紀末期，各地的哥德式建築愈來愈華麗，葡萄牙當然也不例外。現存最華麗的曼紐爾時期建築絕對是教堂，這些教堂將曼紐爾風格發揮得淋漓盡致。其中有些擁有複雜的拱頂，幾條拱肋在教堂上方交錯，組成星形的結構，這些拱頂由精雕細琢的高聳八角形立柱支撐，使教堂內部金碧輝煌又不失優雅。種類多樣的裝飾，包括葉飾和交纏的繩索紋飾，使教堂內部的牆面變得更加華麗，甚至延伸到教堂入口與窗戶。曼紐爾風格屬於一種過渡風格，從先前的哥德風逐漸演變成文藝復興時代的新風格。這類轉變包括在窗戶與入口處，以圓拱設計取代早期的歌德式尖拱。

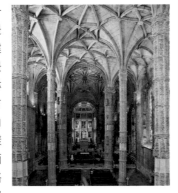

▲ **哲羅姆派修道院** 這座教堂的內部是曼紐爾風格的最佳範例。

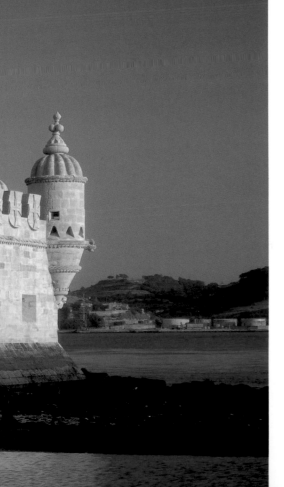

視覺導覽

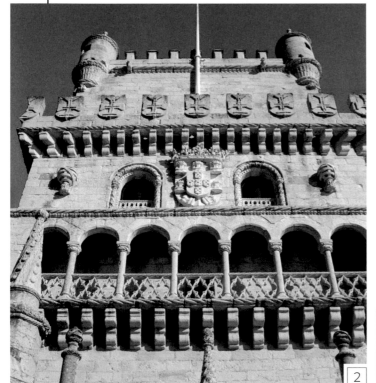

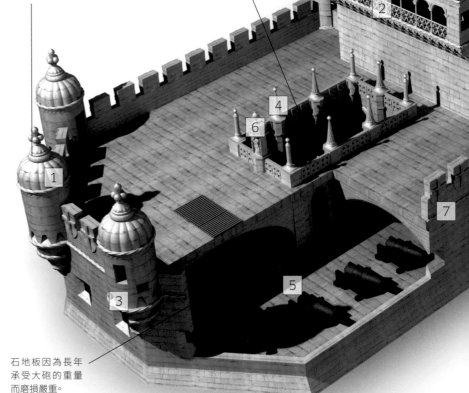

▼ **望樓** 貝倫塔的每個轉角都設有小塔樓，主要功用是為了保護塔中的守衛及弓箭手。不過這些塔樓同時也擁有華麗的裝飾，每個小塔樓的基座上都有一排倒V形設計，類似中世紀城堡中的堞眼，城中的守衛可以從堞眼攻擊敵人。不過貝倫塔的倒V形設計沒有洞口，純粹只是裝飾。此外，小塔樓的石造拱頂上還有隆起的拱肋，這在當時的歐洲並不普遍，建築師可能是從他見過的伊斯蘭建築得到靈感。

牆面上的渾天儀象徵葡萄牙的航海成就。

迴廊連接上層的稜堡與下層的炮台。

望樓頂端有華麗的尖頂飾。

石地板因為長年承受大砲的重量而磨損嚴重。

▲ **敞廊** 貝倫塔的這一側不僅可以俯視下方較低矮的稜堡，也展示了貝倫塔儀式性與象徵性的一面。這一側的主要特色是拱形敞廊，達官顯要可以從這裡飽覽河面風光。敞廊上方的牆面中央刻著葡萄牙國徽，兩側則是石雕的渾天儀，再上一層的城垛則刻著十字架，象徵國王對羅馬教廷的忠誠。

▶ **梁托與紋飾** 繩索紋飾與雕刻成動物模樣的各式梁托從角落探出頭來。這些動物是用當地的石灰岩雕刻而成，隨著時間漸漸受到侵蝕而剝落。其中一個是一隻犀牛，或許是為了紀念1515年曼紐爾一世送給教宗的那頭活犀牛。

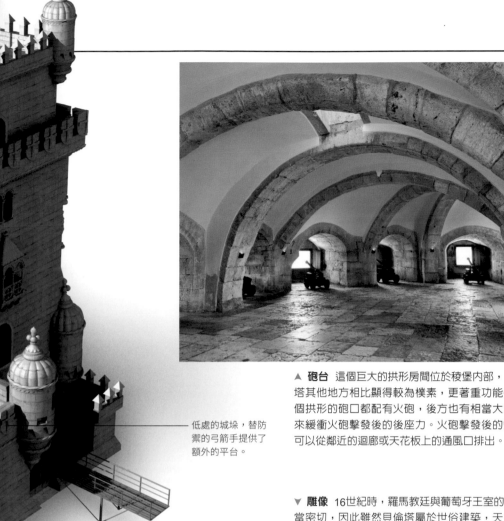

▲ **紋章** 這個曼紐爾一世的紋章位於貝倫塔側面相當顯眼的位置。

關於細節

曼紐爾時期的經典紋飾大多和海洋及航海有關,例如貝殼、珊瑚、海草、繩索、船帆、船錨,這些主題讓人想起葡萄牙光榮的海上探險傳統。另一個重要的主題則是植物,例如橡樹葉、橡實、罌粟殼、薊、月桂葉。此外,包括國徽在內的傳統裝飾也相當流行。但曼紐爾時期紋飾的獨特之處,除了主題本身之外,還有這些紋飾運用在建築上的華麗方式。

▲ **砲台** 這個巨大的拱形房間位於稜堡內部,和貝倫塔其他地方相比顯得較為樸素,更著重功能性。每個拱形的砲口都配有火砲,後方也有相當大的空間來緩衝火砲擊發後的後座力。火砲擊發後的煙霧則可以從鄰近的迴廊或天花板上的通風口排出。

▼ **雕像** 16世紀時,羅馬教廷與葡萄牙王室的關係相當密切,因此雖然貝倫塔屬於世俗建築,天主教符號仍是隨處可見。建築師將這座聖母與聖子像放在貝倫塔最重要的位置,能俯瞰整個稜堡頂層。聖母瑪利亞站在精雕細琢的穹頂之下,穹頂則由飾有螺旋圖樣與十字架的附牆柱支撐。

▼ **尖頂飾** 在稜堡頂層中央,巡邏的守衛可以從欄杆看見下方的迴廊與炮台。欄杆有許多高聳的尖頂飾,從遠處可能無法看見,但近距離就能發現上方的裝飾。這些尖頂飾有螺旋形的拱肋,圓形的尖頂飾頂端還飾有渾天儀。

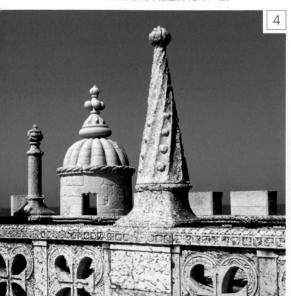

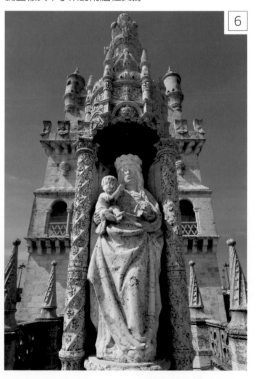

▲ **結狀繩索** 早在中世紀早期,建築師就開始採用獨具風格的繩索紋飾來裝飾拱門。曼紐爾時期的建築師在使用這種紋飾時則更加大膽,直接刻出立體的繩索裝飾。至於貝倫塔側面的繩索紋飾,建築師則使用打結的設計,除了位於向光面之外,也為原本單調的牆面增添了裝飾。

低處的城垛,替防禦的弓箭手提供了額外的平台。

香波爾城堡 Chateau de Chambord

公元1519-1547年　■ 城堡　■ 法國，羅亞爾河谷

建築者：多米尼科・德・科托那 Domenico da Cortona

香波爾城堡是羅亞爾河谷城堡群中最出名的一座，最初是由法蘭西國王法蘭索瓦一世（François I）下令建造，作為狩獵與娛樂的行宮使用。據說城堡的位置十分接近國王的一位情婦──圖里女爵（Comtesse de Thoury）──的住所。香波爾城堡耗了將近30年才完工，其建築結構定義了新式的法國文藝復興風格，這樣的風格主要受當時流行的義大利建築影響，一部分也受法國早期的中世紀城堡影響。

香波爾城堡建築師的身分眾說紛紜，主要建築師似乎是來自義大利的多米尼科・德・科托那。也可能有其他建築師參與其中，特別是在後來漫長的建築過程中負責調整科托那的設計。科托那用類似中世紀城堡的概念來設計香波爾城堡，因此這座城堡擁有護城河，城牆部分則分為外牆與有角塔的內牆，還有屬於城堡主樓的中央區塊。但和中世紀城堡不同的是，香波爾城堡並不是一座堡壘。相較於中世紀城堡的狹窄箭孔，香波爾城堡擁有成排的文藝復

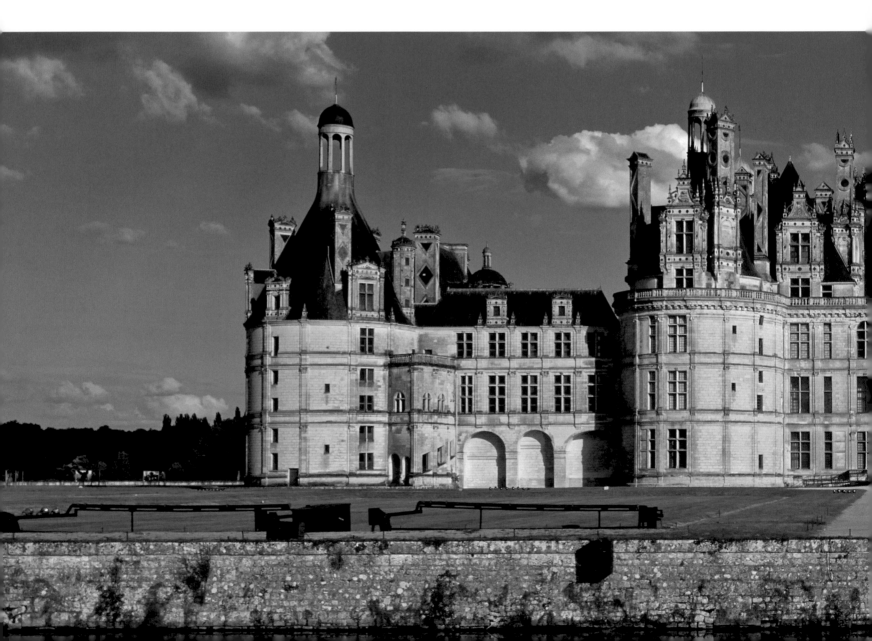

興風格長方形大窗戶，所以看起來比較像是一座宮殿。義大利文藝復興風格的影響也展現在其他的建築細節中，像是石柱、垂直凸起的壁柱及紋飾。

　　但在許多方面，香波爾城堡都和義大利文藝復興風格完全不同。相較於義大利宮殿平坦的建築立面，香波爾城堡的立面是不同的塔樓。此外，香波爾城堡的屋頂也不是隱身在護牆後，而是相當明顯，上方開有老虎窗，並由華麗高聳的煙囪和圓屋頂的角塔裝飾。在往後的幾個世紀，香波爾城堡的許多細節（特別是裝飾精美的屋頂）都是豪華法國建築的特色。其他細節，像是豪奢的內部裝潢、高聳的筒形拱頂廳堂、創新的雙螺旋石梯，則讓香波爾城堡獨具特色。因此它除了是一座壯麗輝煌的建築之外，作為文藝復興時期偉大統治者的居所，也是相當適合。

多米尼科・德・科托那

1465-1549年

多米尼科・德・科托那在家鄉義大利接受專業訓練，並曾為佛羅倫斯建築師、雕塑家、軍事工程師朱利亞諾・達・桑加羅（Giuliano da Sangallo）工作。之後，或許是因為國王看上他過去的軍事工程經歷，科托那移居法國，為法王查理八世效命。法蘭索瓦一世即位後，科托那仍舊繼續為法國王室服務，負責軍事工程相關計畫，也為皇室典禮設計舞台布景，例如王儲於1518年出生時的布景。科托那在法國時也參與了一些巴黎建築的設計，例如19世紀毀於火災的巴黎市政廳以及聖猶士坦堂（Church of Saint-Eustache）。在這些建築中，科托那展現了他混合文藝復興風格和哥德式風格的優異能力，例如聖猶士坦堂就是以哥德式風格為基礎，有高聳的石造拱頂和飛扶壁，但同時也有文藝復興風格的窗戶與相關細節。在香波爾城堡的設計中，科托那也熟練地混合了新舊兩種風格，只是他原本的設計後來可能有遭到調整。

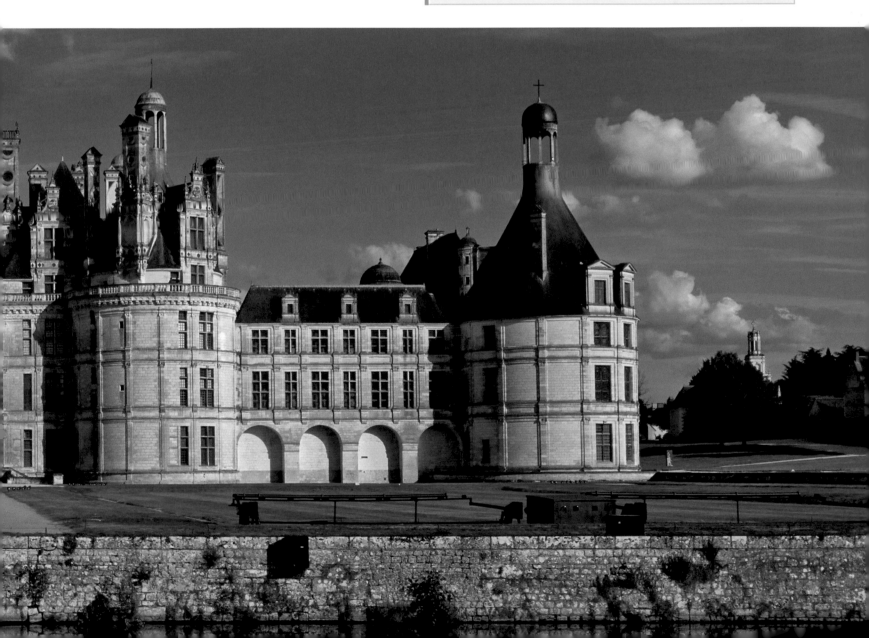

視覺導覽

◄ **屋頂設計** 香波爾城堡的屋頂裝飾最精美的部分位於中央區塊的角塔處，精雕細琢的屋頂窗與高聳的煙囪簇擁著中央的圓屋頂，屋頂窗側邊擁有雕刻精緻的壁柱，頂端則是三角楣及幾座小尖塔。另外，屋頂窗左側華美的角塔也有一座頂端刻成貝殼狀的壁龕。

和中世紀城堡相同，香波爾城堡主要的房間也位於中央區塊。

外圍的建築取代了城堡的幕牆。

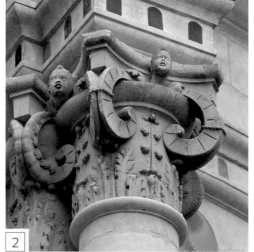

▲ **柱頭** 香波爾城堡的柱頭展現了古典設計的不同變化。古羅馬時期的複合柱式，柱頭上有頂端以漩渦紋飾裝飾的葉薊。相較之下，香波爾城堡柱頭的葉薊，頂端則是倒C形的鏤空漩渦紋飾和其他細膩的雕刻細節。

▶ **外部階梯** 主庭園的兩個角落裡分別有兩座螺旋梯，位在開放式的多邊形石造角塔內，連接建築物的不同樓層。樓梯上的人可以從文藝復興風格柱子之間的拱形開口俯瞰下方的庭院。樓梯的石造欄杆斜斜切過開口，打破了死板的對稱。

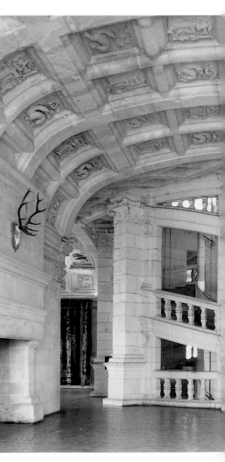

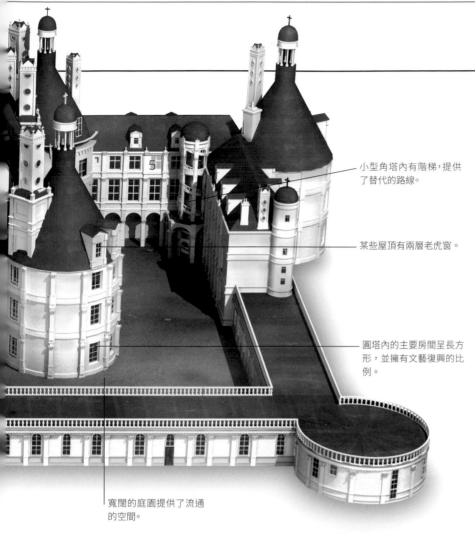

小型角塔內有階梯,提供了替代的路線。

某些屋頂有兩層老虎窗。

圓塔內的主要房間呈長方形,並擁有文藝復興的比例。

寬闊的庭園提供了流通的空間。

建築脈絡

香波爾城堡是為了彰顯法蘭索瓦一世的人格與成就而建的。它的豪華與宏偉代表國王至高無上的權力,時髦的設計則象徵國王高貴的教養。法蘭索瓦一世自詡為義大利文藝復興的代言人,甚至聘請達文西當他的宮廷藝術家,所以有些人認為達文西也有參與香波爾城堡的設計,但卻沒有實質的證據可以證明這點。香波爾城堡擁有其高貴主人的印記,這點倒是顯而易見,例如國王名字的縮寫「F」經常出現,國王的個人象徵物——蠑螈——更是無所不在,據說光是在香波爾城堡中就出現超過700次。蠑螈是強而有力的裝飾主題:這種冷血動物據說能耐受高溫,甚至能撲滅火焰。牠也被人和中世紀盛行的煉金術連上關係。達文西曾經描寫蠑螈的驚人能力,這可能是國王選擇這種生物當作個人象徵符號的原因。

▲ **蠑螈** 香波爾城堡中有很多蠑螈雕刻。上方有個王冠,表示蠑螈是皇家紋章。

◀ **臥房** 自從完工以來,香波爾城堡就歷經多次重新裝潢,所以許多房間的內裝都已不再是16、17世紀時的樣貌,但還是有少數房間保留了原來的風格。例如圖中這個房間就有彩繪天花板和鍍金簷口,牆上飾有掛毯,房內還有一張四柱床,以文藝復興風格的華美廉幕及木雕裝飾。

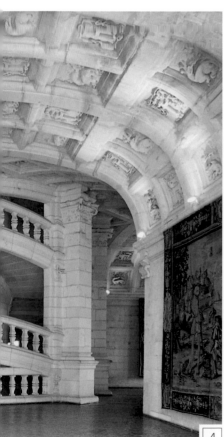

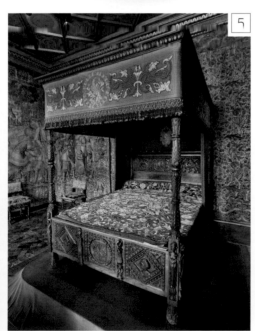

5

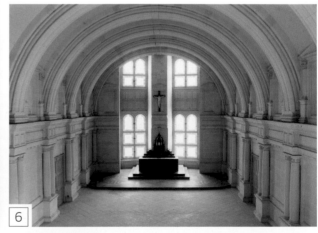

6

◀ **雙螺旋石梯** 香波爾城堡中最具創意的樓梯位於中央區域,連接各個雄偉的空間,例如這個寬闊的石造拱頂廳堂。這座樓梯採雙螺旋設計,也就是它其實有兩座不同的階梯,國王和王室成員使用其中一座,僕人則使用另一座,雙方絕對不會碰在一起。雙螺旋石梯位於鏤空的天井之中,和庭園中的階梯一樣有古典設計細節,不過這裡的裝飾較為低調。

▲ **禮拜堂** 法蘭索瓦一世去世後,香波爾城堡由他的兒子與繼承人亨利二世繼續建造,城堡西翼的禮拜堂就是在這個時期完工。禮拜堂的內部裝潢和建築的其他部分一樣,屬於文藝復興風格,因此也有筒形拱頂及古典壁柱,還有貼著牆面建造的附牆柱。禮拜堂主要的窗戶位在東面的聖壇後方,呈H形,用以紀念聖堂完工期間在位的亨利二世。

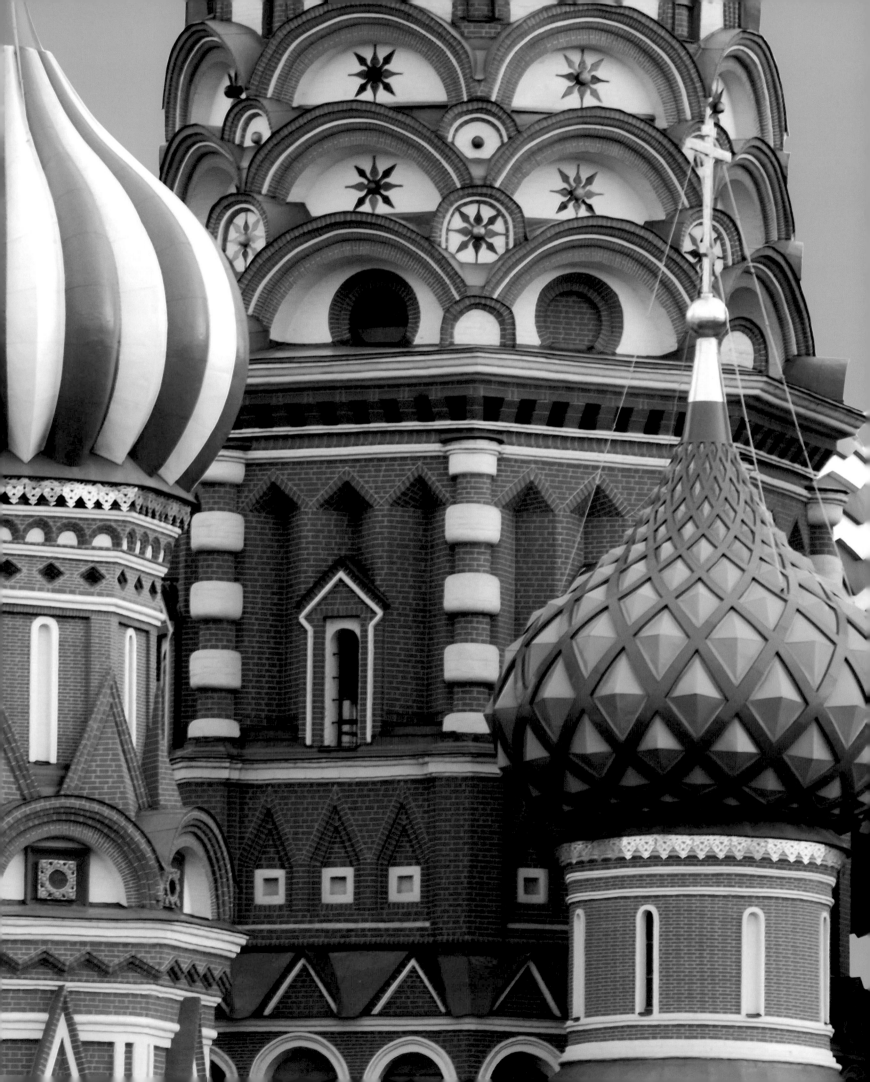

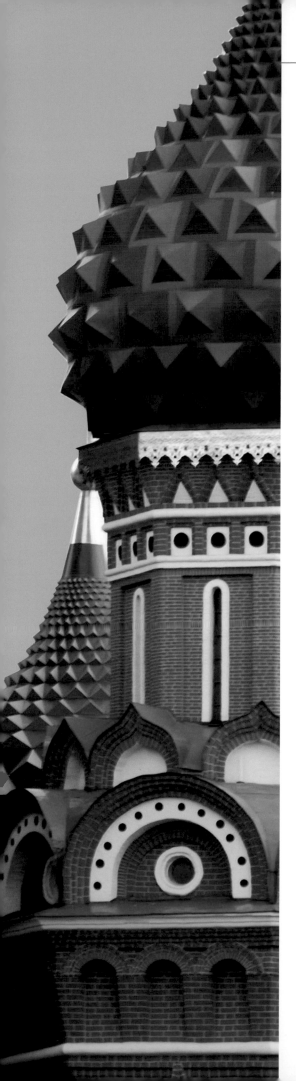

聖巴西爾大教堂
St Basil's Cathedral

公元1561年 ■ 教堂 ■ 俄羅斯，莫斯科

建築者：波斯特尼克・雅科夫列夫 **Postnik Yakovlev**

這座獨特的建築是俄羅斯最具特色的景點之一，通常稱為聖巴西爾大教堂，但較正確的名稱應該是「護城河畔至聖聖母代禱主教座堂」（the Cathedral of the Protection of Most Holy Theotokos on the Moat）。聖巴西爾大教堂由又叫「恐怖伊凡」的沙皇伊凡四世（Ivan IV）所建，起初是為了紀念他在1552年的喀山戰役中打敗蒙古人。聖巴西爾大教堂位於莫斯科市中心的紅場，緊鄰克里姆林宮，非凡的洋蔥式穹頂色彩鮮豔，妝點著莫斯科的天際線。它不只是莫斯科的象徵，也是整個俄羅斯的象徵。

雖然聖巴西爾大教堂的穹頂看似隨機排列，外觀不太對稱，但這座建築其實結構相當精巧。主教堂矗立於中央，由八座禮拜堂環繞，其中四座位於東西南北四個方位，它們之間又各有一座禮拜堂。每座禮拜堂都各自擁有外觀獨特的塔樓，塔樓頂端則是洋蔥式穹頂，由狹窄蜿蜒的走道連結。這是按照基督教中的八芒星來設計的，八芒星擁有強大的力量，因為根據《啟示錄》的記載，新耶路撒冷正是八芒星的形狀。另外，在東正教堂的繪畫與聖像中，也常常可以看見聖母瑪利亞戴著有八芒星圖樣的面紗。

聖巴西爾大教堂的設計與建造過程都相當不尋常，人們對傳說是它建築師的那個人也所知不多。有歷史學家認為，聖巴西爾大教堂的設計可能源自俄羅斯北部較早期的木造教堂。它也可能受到拜占庭帝國穹頂式教堂的影響（見32至37頁），而某些建築細節（例如拱頂的磚砌）則顯示其中一些建築師可能來自西歐或中歐。

伊凡四世

1530–1584年

莫斯科大公伊凡四世在西方以「恐怖伊凡」（Ivan the Terrible）的稱號聞名，他是俄羅斯歷史上第一位沙皇，於1547年正式加冕。伊凡四世加冕後，就著手從事法律與行政改革，建立重臣會議，並重組地方行政。他也致力於發展貿易，並且領導了幾次成功的軍事行動，擊敗喀山汗國（Khanates of Kazan）、西伯利亞汗國（Khanates of Siberia）、以及阿斯特拉罕汗國（Khanates of Astrakhan），除了大幅擴張自身權力之外，也使俄羅斯成為一個強大的帝國。然而，伊凡四世晚年的統治卻是災難重重。第一任妻子過世、自己也生了一場大病後，伊凡四世開始懷疑其他貴族謀害皇后，還試圖毒殺自己，因此大幅削弱貴族的權力，並發動所費不貲的戰爭，在俄羅斯境內大舉屠殺他的敵人。不過，就算伊凡四世的統治結束於恐怖之中，他留下的中央集權制度仍對俄羅斯造成深遠的影響。

視覺導覽

▶ **磚砌** 人們很容易忽略一點：色彩斑斕的聖巴西爾大教堂其實是磚砌的傑作。教堂在建造時肯定用了好幾百萬塊磚頭，其中有些是為了塔樓與建築立面的複雜細節特別燒製的。例如其中一座塔樓的磚造拱券上就有重覆出現的紋飾，另一些拱券內部則有層層疊疊的環形磚砌開口。

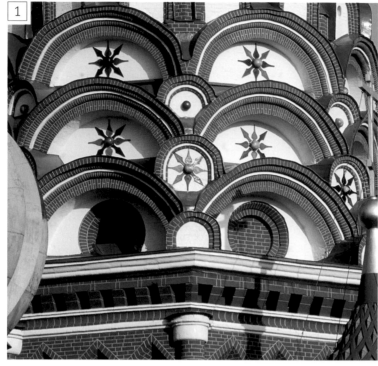

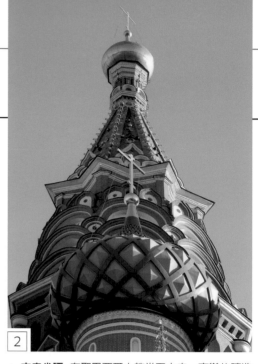

▲ **中央尖頂** 在聖巴西爾大教堂正中央，高聳的磚造尖頂點綴著主教堂，尖頂下方則是磚造的八角形塔樓，睥睨建築的其他部分。建築師從其他俄羅斯教堂汲取設計靈感，例如位於科羅緬斯克（Kolomenskoye）的耶穌升天教堂（the Church of the Ascension），那座教堂建於1532年，也有高聳的八角形尖頂。不過聖巴西爾大教堂的尖頂上還多了一個小型的洋蔥式穹頂，使天際線更為美麗。

關於**設計**

聖巴西爾大教堂的裝飾經歷過幾個不同的階段。剛完工時，教堂有一部分塗上灰泥，上面覆以模仿磚砌的壁畫裝飾，其餘部分則飾以花朵壁畫，這些花朵壁畫的歷史，大都可以追溯至17世紀。19世紀的修復者則以油漆加了其他壁畫，但近期的維護者已將這些壁畫移除，恢復原始的花朵裝飾，並在必要處加以修補。

▲ **花朵紋飾** 聖巴西爾大教堂入口牆面的花朵壁畫是近期修復的成果，重現了17世紀的作品。

▶ **穹頂細節** 聖巴西爾大教堂的每座穹頂都有獨特的裝飾，包括稜面垂飾、螺旋設計、人字形紋飾、條紋，全都以鮮豔的顏色突顯。這樣的配色相當特別，因為俄羅斯建築的穹頂大多是樸素的白色，再不然就是以鍍金方式處理。聖巴西爾大教堂的穹頂原本也是鍍成金色，摻雜藍色與綠色的瓷磚裝飾。今日鮮豔的油漆色彩其實是17至19世紀間陸續加上去的。

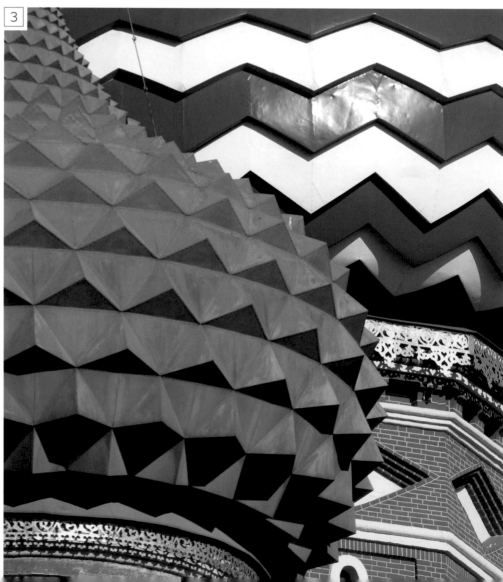

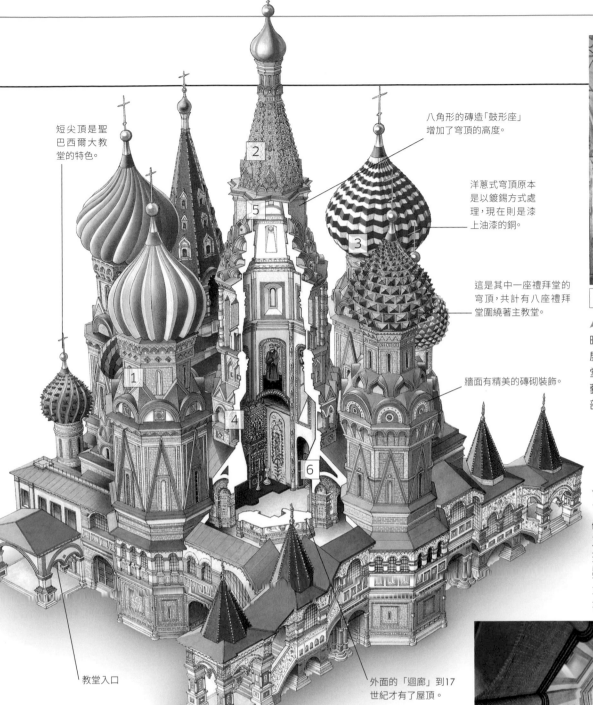

短尖頂是聖巴西爾大教堂的特色。

八角形的磚造「鼓形座」增加了穹頂的高度。

洋蔥式穹頂原本是以鍍錫方式處理，現在則是漆上油漆的銅。

這是其中一座禮拜堂的穹頂，共計有八座禮拜堂圍繞著主教堂。

牆面有精美的磚砌裝飾。

教堂入口

外面的「迴廊」到17世紀才有了屋頂。

▲ **迴廊** 教堂內部曾在1680年代擴建，當時建築師將環繞在外的開放式拱廊加上屋頂，成為迴廊，並把附近13座木造教堂中的聖壇都遷移至此。此外，當時的藝術家也以壁畫裝飾教堂內的走廊，大部分壁畫的主題都是飽滿的花卉圖樣。

▼ **主教堂** 聖巴西爾大教堂的主教堂是為了感念至聖聖母的庇佑（Intercession of the Most Holy Theotokos）而建，聖母又叫「生神者」（God-bearer），這是聖母瑪利亞在東正教中的希臘文稱號。雖然主教堂的內部空間比周圍的禮拜堂大，但還是頗為狹窄。不過主教堂的天花板相當高，大約有46公尺高。

▶ **聖像屏** 聖像屏又叫「聖幛」，是一座擺滿聖像的牆壁或屏風，在東正教堂中，用來區隔中殿和聖所。中殿是「公用」空間，聖所則是整座教堂中最神聖的部分，通常保留給教士使用。聖像描繪的主題包括耶穌、聖母瑪利亞、聖人以及使徒，傳統上必須按照特定的規則，擺放在分成五層的聖像屏上。

圓廳別墅 Villa La Rotonda

公元1567-1592年 ■ 鄉間別墅 ■ 義大利，維辰札

建築者：安卓・帕拉底歐 Andrea Palladio

優雅無比的圓廳別墅坐落在北義大利的山丘上，是文藝復興時期知名建築師安卓・帕拉底歐的一系列鄉間別墅作品中最著名的一座。這些鄉間別墅是帕拉底歐為附近威尼斯與威尼托（Veneto）的貴族而建的，是這些高級客戶的鄉間居所。別墅結合了古羅馬建築的特色與嚴謹的幾何形狀，例如別墅中的房間可能會設計成正圓形或正方形。就某些方面來說，圓廳別墅是這一系列鄉間別墅中最完美的一座。無論是古典的設計、精確的對稱性還是優美的環境，都獲得建築師與訪客的高度讚揚。

圓廳別墅是帕拉底歐為高階退休神職人員保羅・阿爾梅里科（Paolo Almerico）而建的，建築師將別墅設計成一個完美的方形，主要房間位於二樓，下方則是低矮的建築底座。同時，建築的四個立面都有柱廊裝飾，經由下方寬闊的外部臺階相連。從柱廊進入建築後，就是通往兩側房間的迴廊，每一側各有兩個房間，迴廊盡頭則是由低矮穹頂裝飾的華麗環形大廳。除了一些細微的差異外，建築的四個立面基本上完全相同，每個房間的大小與比例也都一樣，因此整座圓廳別墅無論內外都完

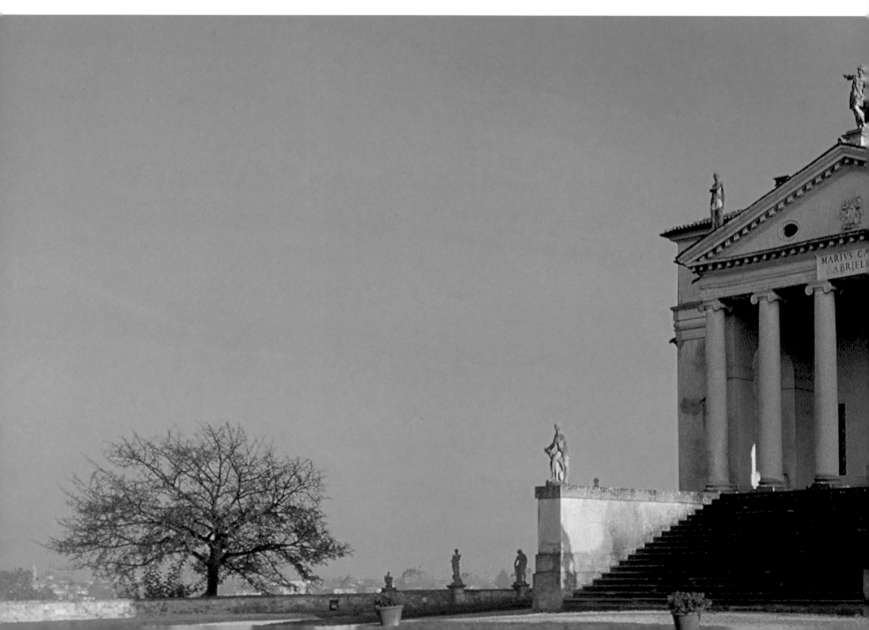

美對稱，這是帕拉底歐急欲展示的效果。

　　不過圓廳別墅並不是完全按照帕拉底歐的設計建造的，這有一部分是因為帕拉底歐在穹頂與外部臺階完成之前就去世了。後續的建築工作由他的學生兼助手史卡莫齊（Vincenzo Scamozzi）完成，但史卡莫齊安裝的穹頂卻比帕拉底歐原先設計圖中的穹頂更低矮。建築內部則以神話主題的壁畫裝飾，這個部分也是在帕拉底歐死後才完成的，同樣也沒有按照他原本的設計。無論如何，圓廳別墅都是一座無與倫比的傑出建築，帕拉底歐將豪華的古典建築特色運用在家用住宅上，這前所未有的壯舉影響了後世無數的建築師。

安卓・帕拉底歐

1508–1580年

安卓・帕拉底歐是史上第一位專業建築師，生於義大利帕多瓦（Padua），原本其實是一名石匠，不過隨後多虧哲學家與業餘建築師詹・喬治・特里西諾（Gian Giorgio Trissino）的贊助，他得以學習建築知識。此外，特里西諾還鼓勵帕拉底歐閱讀古羅馬建築師兼作家維特魯威（Vitruvius）的作品，並和他一起造訪羅馬。公元1549年，帕拉底歐在維辰札贏得了一項改造早期文藝復興宮殿的競賽，並在之後的30年間成為相當成功的建築師。他參與了不少教堂、宮殿和別墅的設計，特別是在維辰札、威尼斯、以及鄰近的地區。帕拉底歐的建築靈感來自古羅馬建築，他的作品——特別是別墅及教堂正面的柱子，例如威尼斯的聖喬治馬焦雷教堂（S Giorgio Maggiore）與威尼斯救主堂（Il Redentore）——靈感都是來自羅馬神廟。另外，在維辰札，同樣由帕拉底歐設計的著名劇院——奧林匹克劇院（Teatro Olimpico）——也是受到古典建築的影響。帕拉底歐的建築名聲在他的著作出版後也跟著水漲船高，特別是《建築四書》（I Quattro Libri dell'Architettura）。這本書出版後已翻譯成多種語言，並對歐洲各地的建築師造成深遠的影響。

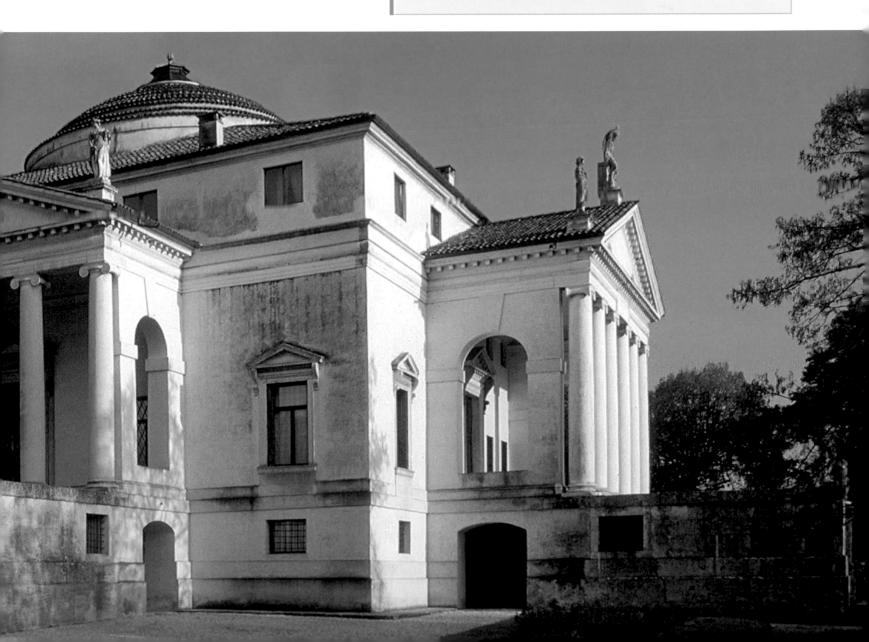

視覺導覽

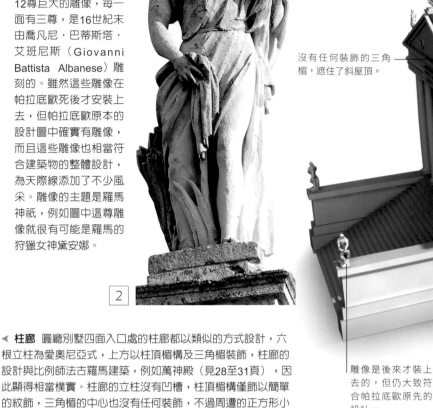

▶ **柱廊雕像**　圓廳別墅四面的三角楣上方共有12尊巨大的雕像，每一面有三尊，是16世紀末由喬凡尼·巴蒂斯塔·艾班尼斯（Giovanni Battista Albanese）雕刻的。雖然這些雕像在帕拉底歐死後才安裝上去，但帕拉底歐原本的設計圖中確實有雕像，而且這些雕像也相當符合建築物的整體設計，為天際線添加了不少風采。雕像的主題是羅馬神祇，例如圖中這尊雕像就很有可能是羅馬的狩獵女神黛安娜。

沒有任何裝飾的三角楣，遮住了斜屋頂。

雕像是後來才裝上去的，但仍大致符合帕拉底歐原先的設計。

◀ **柱廊**　圓廳別墅四面入口處的柱廊都以類似的方式設計，六根立柱為愛奧尼亞式，上方以柱頂楣構及三角楣裝飾，柱廊的設計與比例師法古羅馬建築，例如萬神殿（見28至31頁），因此顯得相當樸實。柱廊的立柱沒有凹槽，柱頂楣構僅飾以簡單的紋飾，三角楣的中心也沒有任何裝飾，不過周遭的正方形小石塊為三角楣增添了錯落有致的光影變化。

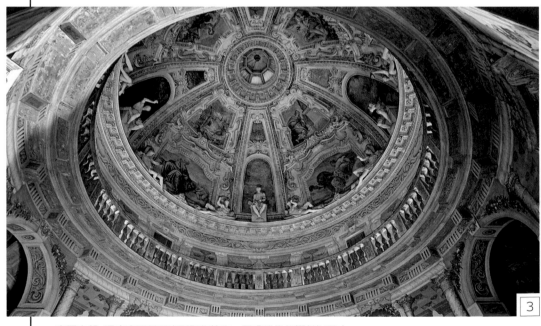

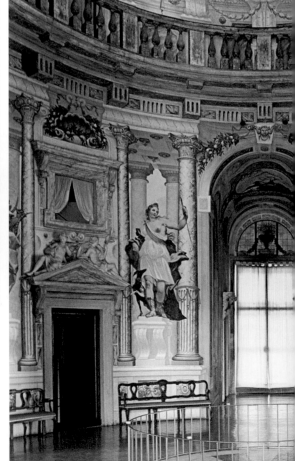

▲ **穹頂內部**　這座穹頂是圓廳別墅的核心，周遭雄偉的欄杆以及中央的燈籠式天窗為別墅內部的裝潢打下了基調。帕拉底歐設計別墅時，原本計畫在穹頂頂部留下開口或眼窗，和羅馬的萬神殿一樣，這樣的設計能增加室內的光線。不過在後來的建造過程中，可能發現這種作法實際上不太可行，因此修改了原先的設計。穹頂上的壁畫以寓言為主題，例如美德。這些壁畫在17世紀才加上去，當時圓廳別墅由卡普拉（Capra）家族擁有。

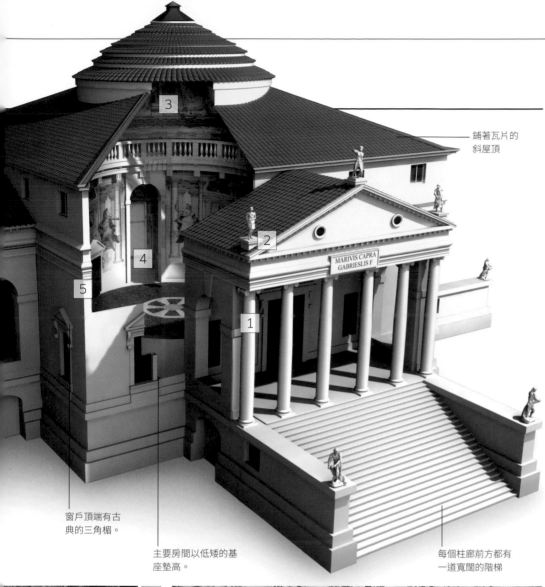

鋪著瓦片的斜屋頂

MARIVIS CAPRA GABRIESLIS F

窗戶頂端有古典的三角楣。

主要房間以低矮的基座墊高。

每個柱廊前方都有一道寬闊的階梯

關於地點

帕拉底歐設計的別墅大多位於鄉間莊園的正中心，附近通常也會有農舍。但圓廳別墅的位置卻很不一樣，因為帕拉底歐希望這棟坐落於維辰札東南方山丘上的完美建築能有遺世獨立的感覺，所以圓廳別墅附近一開始並沒有任何農舍，雖然後來還是增設了一些附屬建築。圓廳別墅坐落在山丘上，這不僅代表它在一段距離外就可以欣賞到，更重要的是別墅本身也有絕佳視野，主人可以透過寬闊的窗戶與四面的柱廊遠眺四方風景。誠如帕拉底歐所寫的：「四周全是美麗的山丘，可以一窺無垠的自然美景。」

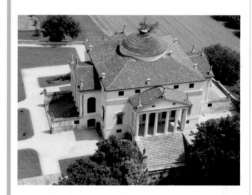

▲ **空拍圖** 周圍的田野還是相當貼近圓廳別墅周圍的小徑，使別墅和鄉村融為一體。

◄ **中央大廳** 環形的大廳位於建築中央，除了四條入口迴廊在此匯集外，也有華麗的裝飾，地板是以珍貴的威尼斯水磨石（battuto）建造。這是一種由石灰和五顏六色的大理石碎片製成的灰壤，牆面則覆蓋著描繪神話人物與神話場景的壁畫，某些壁畫最晚到18世紀才由後人加上。藝術家嫻熟運用錯視畫法，將畫中的立柱和圓廳別墅宏偉的門框融合，門框本身則以雕塑裝飾。

▲ **天花板壁畫** 圓廳別墅的四個角落正對著東西南北四個方位，各有一個小房間，這些房間天花板上的壁畫和中央穹頂的壁畫屬於同一個時期，一般認為皆是出自矯飾主義藝術家亞歷山德羅·馬甘札（Alessandro Maganza）之手。馬甘札出生於維辰札，曾在威尼斯工作。此處的壁畫由許多長方形和圓形的嵌入式畫作組成，由空白的背景裝飾，與下方華麗的弧形簷口連接，簷口則以著名灰壤藝術家奧古斯蒂諾·魯畢尼（Agostino Rubini）的作品裝飾。

建築脈絡

帕拉底歐的著作《建築四書》無論是在建築師或客戶間都相當受歡迎，書中清楚解釋了古典建築的特色，並提供易於遵循的建築步驟，還囊括了實際存在的建築計畫與設計圖。《建築四書》對建築師造成了深遠的影響——光是英格蘭，17和18世紀間就有帕拉底歐式運動，這種風格甚至飄洋過海到美國。另外，位於倫敦的奇斯維克別墅以及同樣位於英國的米爾沃斯堡，也都模仿了圓廳別墅的設計。

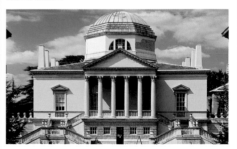

▲ **奇斯維克別墅** 這棟位於倫敦的建築是為柏林頓伯爵（Lord Burlington）而建的，整體設計和圓廳別墅非常相似，不過奇斯維克別墅只有兩個柱廊，穹頂也比較高。

姬路城

公元1601-1618年 ■ 城堡 ■ 日本，姬路

建築者：不詳

雄偉而美麗的姬路城是日本最偉大的城堡之一，於16至17世紀間由日本封建時代的大名（軍閥）所建。姬路城包含一系列建築結構，大部分在1601年至1618年間建於另一座城堡的舊址之上。中心是一座高聳的塔樓，以迴廊和周圍四座較小的塔樓連接，外圍則環繞著城牆和城門。和當時的大多數城堡一樣，姬路城不只是個堡壘，也是一個奢華的高級住所，供軍閥及其家人居住。

姬路城的外牆有龐大的石頭基座，上半部則以乾燥的泥巴建造，有時候甚至會嵌上金屬板——這樣的建築材料不僅讓城堡具備防火功能，而且幾乎攻不下來。入侵者若想進入姬路城，必須先通過一連串的城門，城門的通道相當狹窄，所以城堡的中央地帶幾乎是牢不可破。姬路城中央的幾座塔樓中有儲藏室、生活空間、軍火庫，以及狙擊手與弓箭手的射擊平台。建造塔樓時，木匠可以先行製作木結構，不需等待石匠建好堅固的石頭基座。此外，塔樓的木造表層還塗上了石膏，這是進一步的防火措施。城堡守軍可以從特製的板條開口向外射擊，而姬路城特殊的滑槽與「石落」，也讓守軍能對試圖爬上城牆的入侵者發動攻擊。

姬路城令人驚豔的建築細節為堅固但又優雅的結構增色不少，包括尖頂的曲狀山牆、雕刻精細的檔風板、懸垂的屋頂，以及精緻的尖頂飾。姬路城的內部裝潢則結合了外露的天然梁木與巨大的雄偉鑲板，鑲板上描繪的自然景致在日本文化中相當受到推崇。

池田輝政

1565—1613年

池田輝政是日本江戶時代早期的大名，也是著名的武士，曾在16世紀末的日本西部參與軍事行動。1600年，池田輝政參與了關原之戰，這是一場宗族之間爭奪幕府地位所引發的戰爭。幕府將軍的地位僅次於日本天皇，是日本實質上的統治者。在關原之戰中，池田輝政帶領手下的4560名士兵為岳父德川家康而戰。後來德川家康順利贏得關原之戰，成為幕府將軍，因此將姬路城及周邊廣袤的土地賜給池田輝政當作獎賞，這為他帶來了龐大的收入。池田輝政在先前城堡的舊址上重建了姬路城，這是日本最大的城堡之一，不僅大幅擴張了他的財富、名聲、影響力，甚至讓池田輝政得到「西國將軍」的稱號。

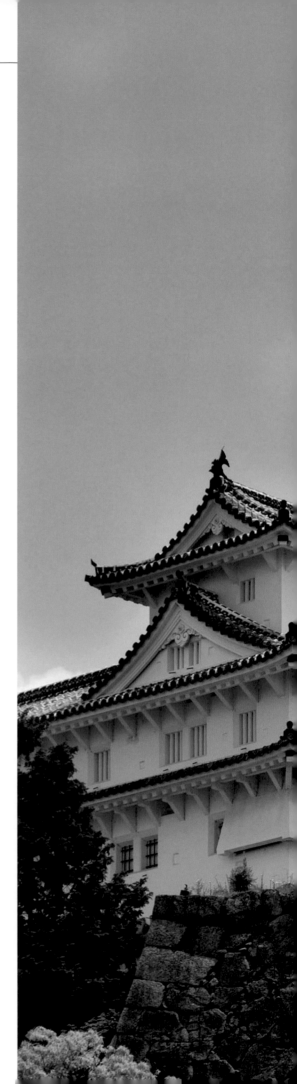

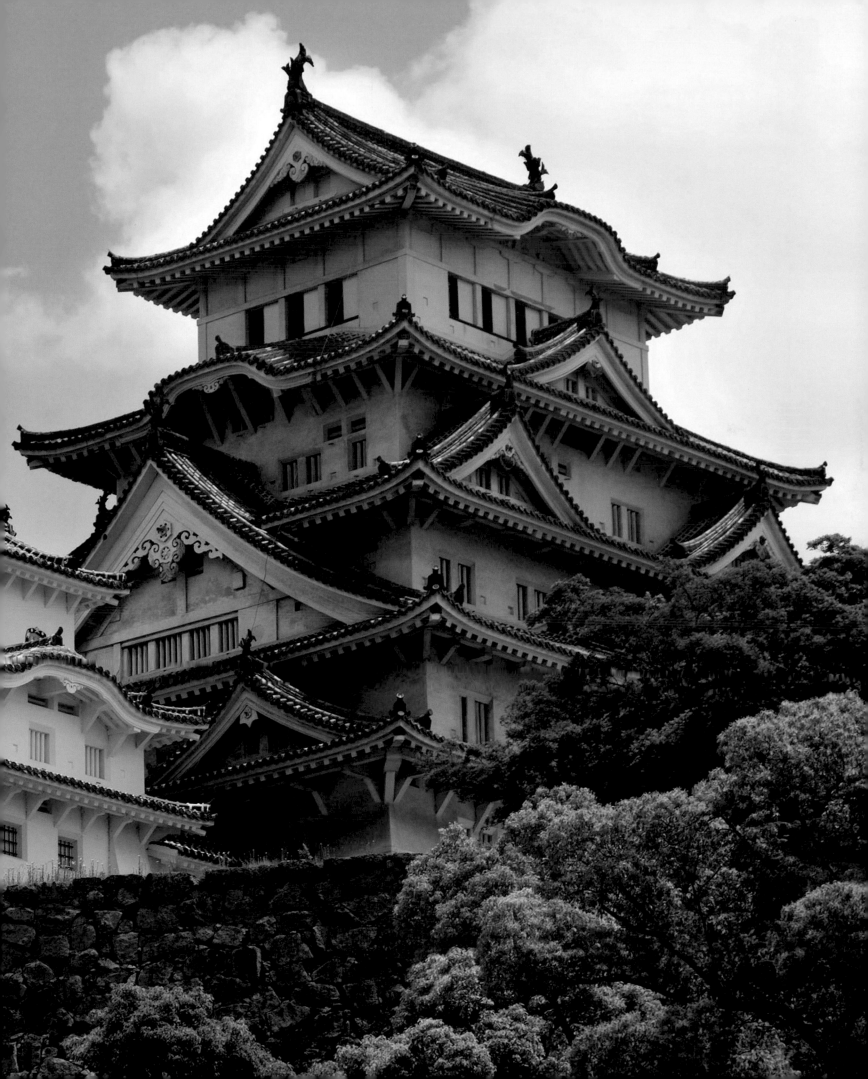

視覺導覽

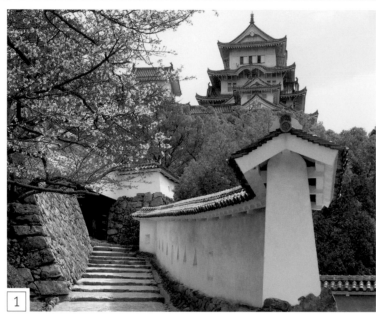

1

▲ **聯絡通道**　姬路城經過精密設計，因此入口通道和通往不同庭院及塔樓的聯絡通道都相當迂迴狹窄，妄想闖入城堡的入侵者只會發現自己被這些通道嚴重阻礙，就算是通道中最寬的地方，也僅容兩人並肩而行。主要的聯絡通道上下蜿蜒穿梭，某些地方還會繞回原處，讓入侵者暈頭轉向。這些通道也會穿過不同的城門，有時候整條走道甚至沒有任何光源。另外，在每個平台處，通道都會從防禦城牆下方通過，有些城牆還有射擊孔，讓守軍能對入侵者發動攻擊。

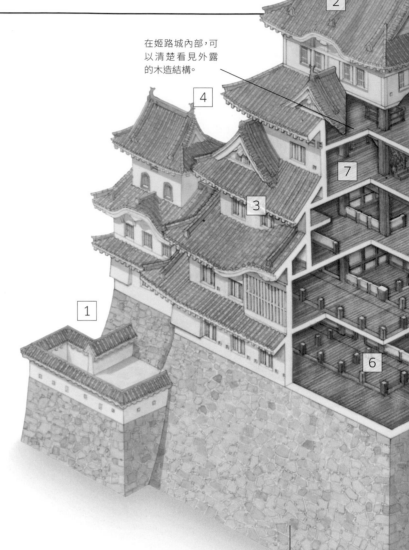

在姬路城內部，可以清楚看見外露的木造結構。

2

4

7

3

1

6

支撐城堡的城牆由龐大的石塊建造，角落甚至會用更大的石塊來補強。

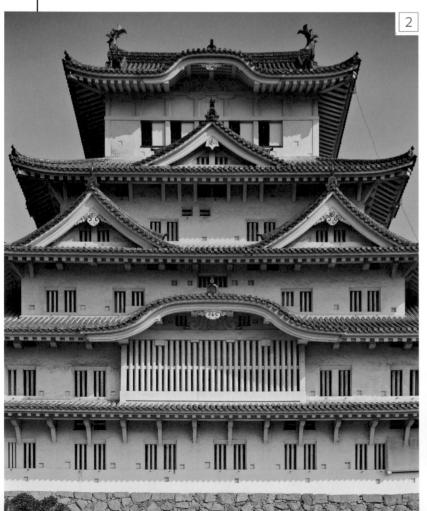

2

◀ **塔樓**　姬路城的塔樓從底層堅固的石頭地基往上延伸數層樓之高，主塔樓的底層周遭以石頭基座圍繞，存放最重要的補給品，例如米和鹽，同時還有一座水井。上方的樓層則是生活空間。此外還有供守軍監視與攻擊入侵者的地方，弓箭手可以從板條窗的狹窄開口攻擊入侵者。

3

◀ **屋頂細節**　末端彎曲的瓦片以垂直的方式覆蓋著姬路城朝上懸挑的屋頂。比起茅草之類的傳統屋頂建材，瓦片的防火功能更好。另外，姬路城的屋頂也經過裝飾，瓦片圓形的末端可能會印上代表城堡主人的家徽或符號。

姬路城華麗的尖頂飾是一種稱為「鯱」的神獸

這道有土牆的迴廊連接城門及塔樓

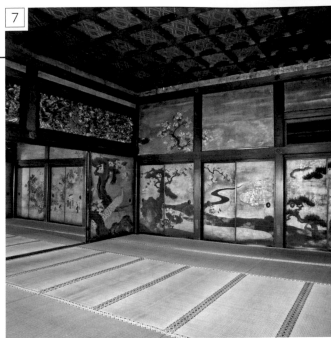

▶ **內部裝潢**　到了17世紀初，日式城堡中最重要的房間都已有相當奢華的裝飾，包括屏風、內牆，有時候甚至連天花板都繪有精緻的風景或獵捕猛獸的場景，例如象徵軍閥的老虎。此外，為了製造反光效果、讓室內更加明亮，昂貴的金箔也廣泛使用在內部裝潢中。

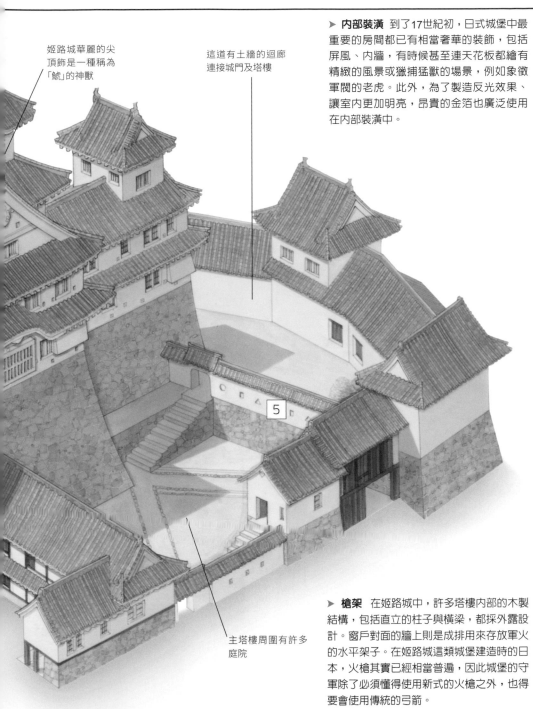

5

主塔樓周圍有許多庭院

▶ **槍架**　在姬路城中，許多塔樓內部的木製結構，包括直立的柱子與橫梁，都採外露設計。窗戶對面的牆上則是成排用來存放軍火的水平架子。在姬路城這類城堡建造時的日本，火槍其實已經相當普遍，因此城堡的守軍除了必須懂得使用新式的火槍之外，也得要會使用傳統的弓箭。

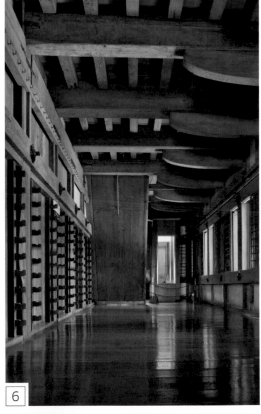

6

◀ **守護獸**　姬路城的屋頂上有11個虎身魚尾的神獸雕塑，稱為「鯱」。鯱的尾巴停在半空中，表示牠們正在打水，在象徵意義上，能保佑城堡遠離火災。這種生物在日式城堡中相當常見，通常會一公一母成對出現，分踞於屋脊兩側。

4

5

◀ **城牆及射孔**　姬路城低處的城牆以未經切割的當地石塊隨機堆疊而成。有些地方的結構只是簡單的土堤，有些則是厚重的城牆，外部蓋上石頭，裡頭則填滿泥土與碎石。這兩種結構都能形成堅固的基座。基座上方則是光滑的土牆，表面塗著明亮的白色石膏。土牆上有一整排小洞，可能是圓形、長方形、或三角形，是用來射擊的發射孔。

伊瑪目清真寺
Masjid-i-Shah

公元1611-1630年 ▪ 清真寺 ▪ 伊朗，伊斯法罕

建築者：阿爾定‧阿米利‧巴哈 Ostad Shaykh Bahai

除了禮拜大殿高聳的青綠色穹頂和瓷磚裝飾的精緻圖案之外，其他的建築元素也使伊瑪目清真寺成為伊斯蘭世界最美的建築之一。伊瑪目清真寺建於強盛的薩非王朝（Safavid），王朝中心位於波斯，就是今日伊朗。薩非王朝偉大的沙阿（Shah）阿拔斯一世（Abbas I）在位時，把王朝的首都遷至伊斯法罕，並展開了大規模的重建計畫。他打算讓伊瑪目清真寺成為伊斯法罕主要的清真寺，因此清真寺雄偉的入口就位於新建中央廣場的南邊。

伊瑪目清真寺完美展現了薩非建築風格。和當時大部分大型清真寺一樣，伊瑪目清真寺的禮拜大殿也有覆蓋大片空間的巨大穹頂。相較之下，早期清真寺禮拜大殿的屋頂是由大量的立柱支撐。除了提供良好的音效外，穹頂的設計也相當實際，因為這表示清真寺可以容納大量信徒，所以

在資源足以負擔建造大型穹頂的地區，這樣的設計變得相當普遍。此外，伊瑪目清真寺彎曲的穹頂還有令人驚豔的裝飾，整座穹頂都以飾有精美伊斯蘭花紋的亮色系瓷磚覆蓋。

伊瑪目清真寺還有另一個大型波斯清真寺的重要特色——有幾座華美「伊萬」（大門）的寬廣中庭。對大型清真寺來說，這樣的中庭設計相當普遍，部分是因為中庭提供了空間，讓信徒可以在進入禮拜大殿之前淨身。此外，中庭也為附屬建築提供了空間，例如伊瑪目清真寺附屬的宗教學校以及冬季禮拜大殿。在整個建築群中，建築細節的設計都相當精細，特別是在建築的主要部分（例如喚拜塔和伊萬的頂端）。這也顯示了伊斯蘭文化在陶瓷技術上的創新，例如使用明亮的深色。

關於**地點**

1587至1629年間，波斯地區由薩非王朝的沙阿阿拔斯一世統治。他是薩非王朝最偉大的統治者，在位期間改革了波斯的行政制度，並在新首都伊斯法罕建立了中央集權的政府。為了讓伊斯法罕發揮首都的功能，阿拔斯一世和他的建築師巴哈‧阿爾定‧阿米利（Ostad Shaykh Bahai）一起進行了大規模的重建計畫，讓伊斯法罕圍繞著寬廣的中央大道與巨大的開放空間伊瑪目廣場（Naqsh-e Jahan Square）發展。伊瑪目清真寺、阿拔斯一世居住與接待賓客的阿里卡普宮（Ali Qapu Palace）以及伊斯蘭世界最大的皇家市集，都坐落在伊瑪目廣場上。清真寺的禮拜大殿正對著麥加的方向。把這些重要設施都設在廣場周圍，阿拔斯一世將薩非王朝重要的權力機構——王權、信仰、經濟——都集中在同一個地方，好讓他能從中心點控制一切。

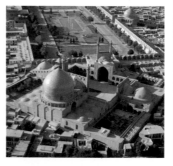

▲ **位置** 伊瑪目清真寺與伊瑪目廣場呈45度角。

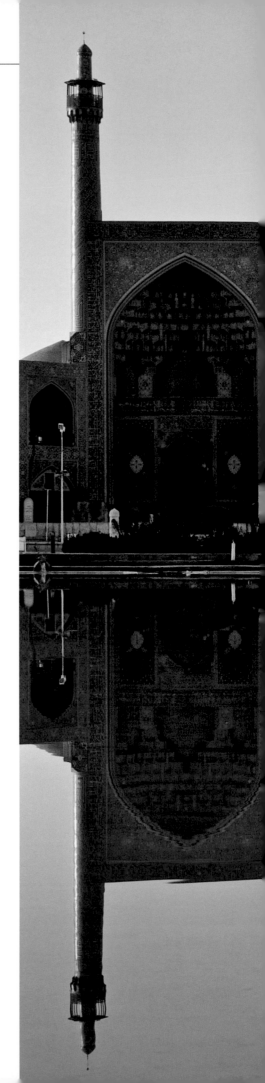

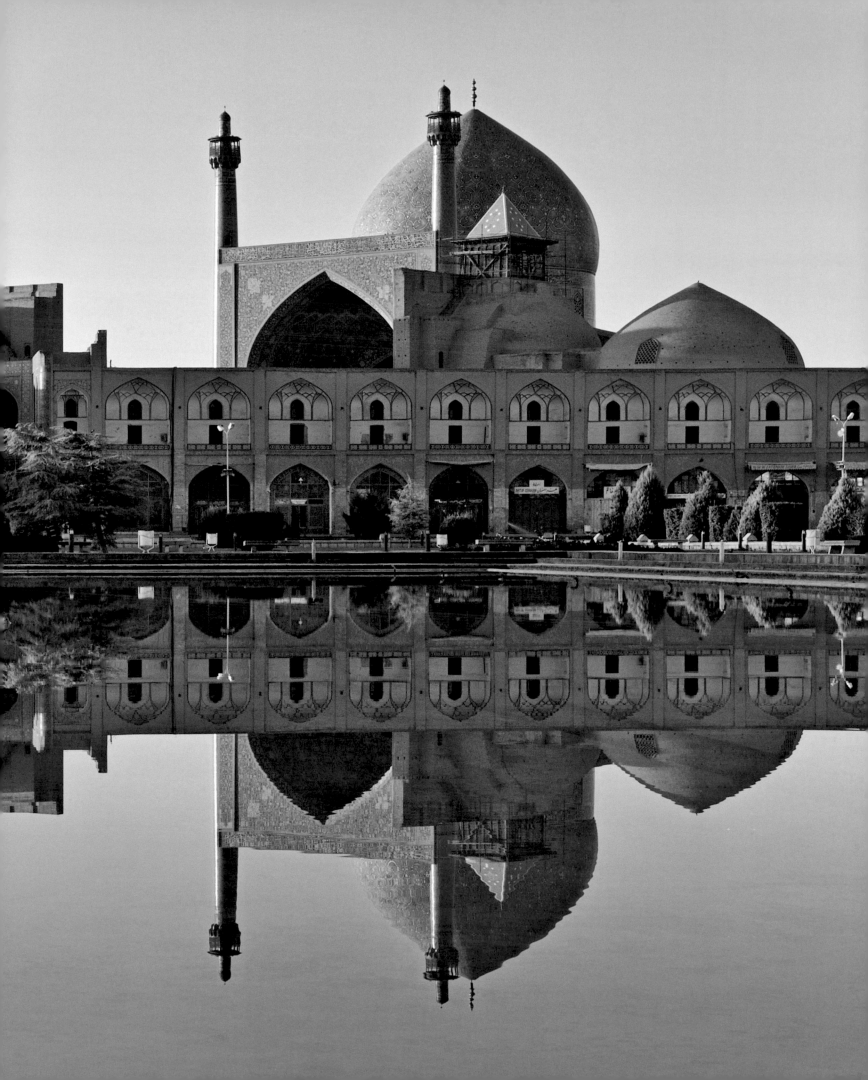

視覺導覽

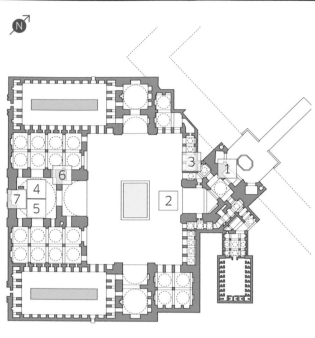

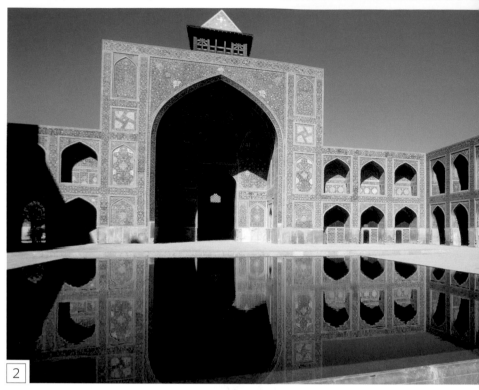

▼ **伊萬** 伊瑪目清真寺的中庭最具代表性的特色就是四座高聳的大門，又稱為「伊萬」。伊瑪目清真寺中的每座伊萬都有巨大的尖頂拱門，並由組成長方形空間的圍牆環繞。通往禮拜大殿的兩座伊萬頂部則另有兩座細長的喚拜塔，而伊萬內部的拱形空間，包含入口在內，則有精緻的鐘乳石狀裝飾。

▲ **中庭** 伊瑪目清真寺的中庭四面都有伊萬，伊萬本身則有兩層樓高的拱廊。這樣的設計創造了和諧的對稱感，裝飾磁磚的花紋及中央水池的倒影也加強了中庭的對稱感。不過薩非建築中的喚拜塔並不具有喚拜功能。他們在其中一座伊萬頂上另外蓋了一座有金字塔形屋頂的矩形小建築，在波斯語中稱為「goldast」。宣禮員會從這裡召喚信徒。

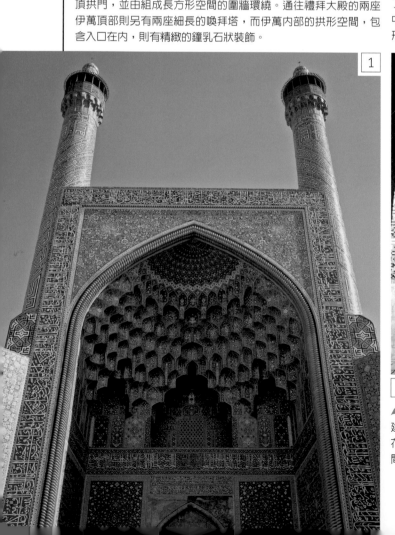

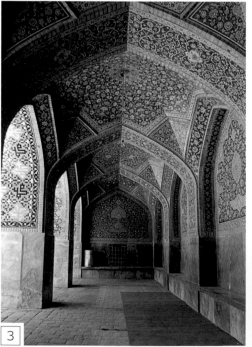

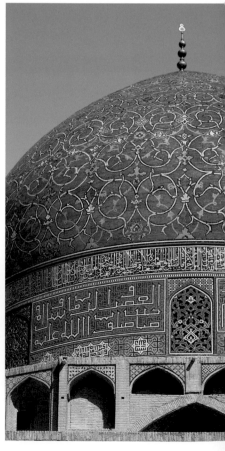

▲ **拱廊內部** 伊瑪目清真寺中庭周圍的拱廊由伊斯蘭建築中相當盛行的平拱支撐。拱廊有星形拱頂，天花板與牆壁的上半部都以瓷磚覆蓋。這類精巧的空間相當受信眾歡迎，因為拱廊能夠遮陽。

關於**設計**

在西亞建築中，以彩繪瓷磚覆蓋牆壁與地板相當普遍，甚至早在伊斯蘭時期之前就已出現。到了13世紀，彩繪瓷磚在波斯及鄰近地區相當盛行，波斯藝術家還發明了馬賽克磚，也就是將瓷磚分割成碎片，重新排列成精巧的圖樣。到了16世紀，瓷磚顏色已不限於單色，這樣的發展不僅是因為多色瓷磚帶來的視覺效果，同時也是因為比起用無數瓷磚碎片拼湊成圖樣，在燒製瓷磚前就先上好不同顏色的釉，更為省時方便。伊瑪目清真寺中的瓷磚配色相當豐富，以深藍與淺藍為主色調，並結合小區塊的黃色、黑色、白色、綠色、米色。

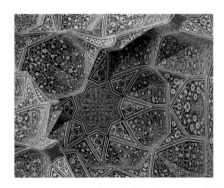

▲ **瓷磚細節** 拱頂這部分瓷磚的花形圖樣嫻熟地運用了藍色、白色、黃色這三個顏色，近看就能發現無窮的細節。

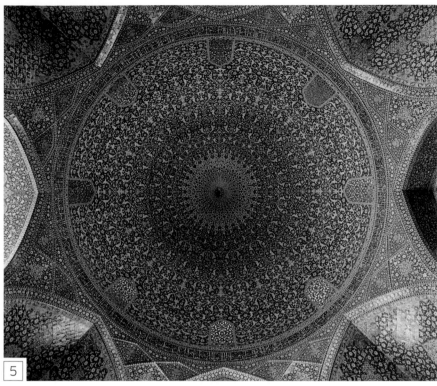

▲ **穹頂內部** 穹頂內部上過釉的深藍色與金色瓷磚相當鮮豔。為了要從八角形空間過渡到圓形的拱頂，建築師在拱頂上建造了一系列稱為內角拱的三角形結構。這些內角拱分成一系列的立體結構及鑽石形平面，這樣的設計與瓷磚樣式的安排縮小了穹頂所占的空間，也提供了良好的音效。

5

4 ◀ **穹頂外部** 波斯建築師以建造穹頂聞名，最晚從12世紀就已開始在清真寺安裝穹頂。伊瑪目清真寺的穹頂可說是最巨大、裝飾也最華麗的穹頂，擁有雙層結構，外層大約53公尺高，內層則有將近39公尺。這樣的建築方式讓建築師一方面可以建造伊斯蘭世界最高的穹頂，一方面也能使內部的天花板維持在較低也較具美感的高度。穹頂外部石造的鼓形座從覆蓋瓷磚的水平飾帶向上延伸，瓷磚以《古蘭經》經文裝飾，穹頂本身則飾有美麗的漩渦狀阿拉伯花紋。

▶ **喚拜塔** 雖然伊瑪目清真寺中的喚拜塔並不用來喚拜，但仍然是建築上的傑作。伊瑪目清真寺的喚拜塔位於兩座主要的伊萬兩側，當作路標使用，為信徒指出通往禮拜大殿的主要路徑。喚拜塔本身覆蓋著設計精美的瓷磚，頂端較寬，擁有由梁托支撐的陽台，梁托則以薩非風格建築師偏愛的多面鐘乳石狀結構裝飾。陽台的欄杆以鏤空花紋裝飾，做工十分精美。

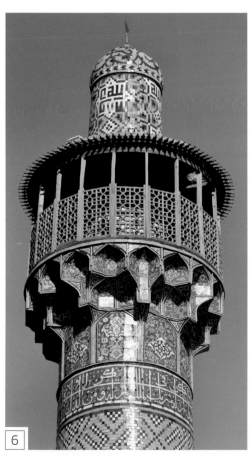
6

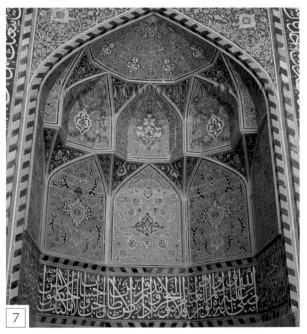
7

▲ **米哈拉布** 「米哈拉布」（mihrab）是禮拜大殿某一面內牆上的一個壁龕，指向麥加的方向，也就是信徒做禮拜時必須面對的方向（這裡的米哈拉布是在西南方的牆上）。和大部分大型清真寺一樣，伊瑪目清真寺中的米哈拉布也有多面的拱頂與鮮豔的藍色與金色瓷磚，裝飾與設計都具有高度藝術價值。米哈拉布上的某些瓷磚上有銘文，兩側則有垂直走向的神聖書法。

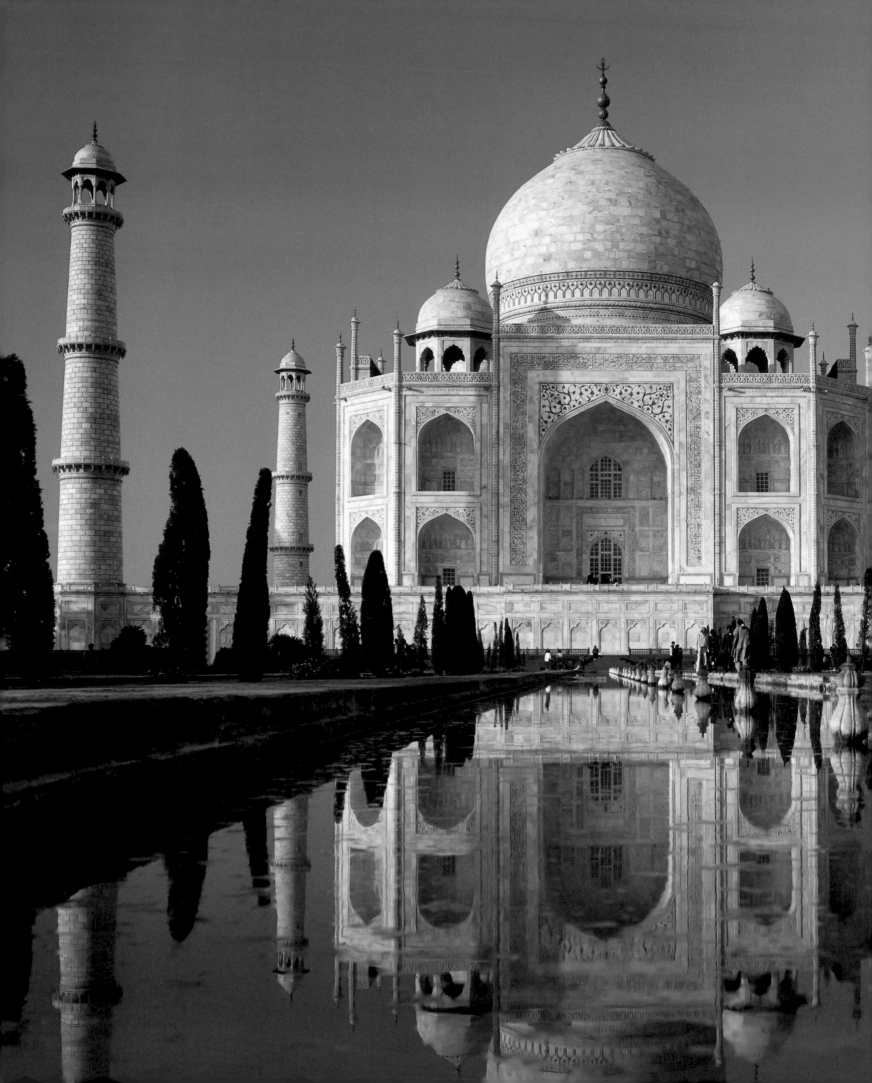

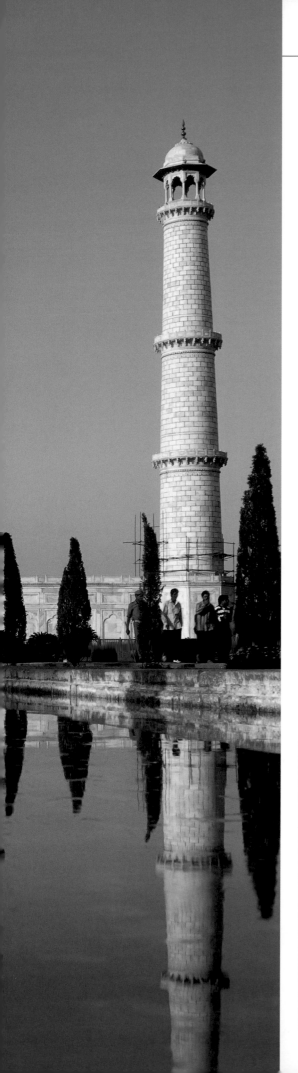

泰姬瑪哈陵 Taj Mahal

公元1648年 ■ 蒙兀兒王朝陵寢 ■ 印度，阿格拉

建築者：不詳

泰姬瑪哈陵如同一抹閃著微光的白色大理石幻影，是蒙兀兒王朝的皇帝沙賈汗（Shan Jahan）為他最鍾愛的皇后慕塔芝·瑪哈（Mumtaz Mahal）所建的陵墓。1631年，皇后在生下第14個小孩不久後離世。隔年，泰姬瑪哈陵的興建工程隨即展開，主要結構在1648年完工，不過庭園景觀和周遭建築的工程又持續了幾年。沙賈汗過世後，也和皇后一起葬在泰姬瑪哈陵。

從16世紀中葉起，蒙兀兒王朝的統治者創造了一種獨特的建築風格，並為皇室成員興建了多座著名的陵墓。其中較陽春的是運用方形的石塊或磚頭興建，上方有穹頂。其他較為精緻的則包括位於德里的胡馬雍（Humayun）陵寢，建築設計複雜，中央有八角形廳堂，其他特色也和泰姬瑪哈陵頗為類似，因此對泰姬瑪哈陵的設計有深遠的影響。目前還沒有證實泰姬瑪哈陵建築師的身分，但很有可能是出自烏斯塔德·艾哈邁德（Ustad Ahmad）之手，因為他同時也為沙賈汗設計了其他建築，包括德里雄偉的紅堡（Red Fort）。

即使受到早期建築影響，泰姬瑪哈陵整體的比例——大小拱券的對稱性、中央的大型洋蔥式穹頂和喚拜塔的小穹頂之間的關係——以及建築物本身在基座上建造的方式，還是讓泰姬陵顯得獨一無二。除此之外，泰姬瑪哈陵前方的水池中，映照著建築倒影的一汪靜水，以及白色大理石立面上的雕刻與彩繪，都使泰姬瑪哈陵更加優雅。這些極度精巧美麗的裝飾，也為泰姬瑪哈陵添加了細膩的質感。

沙賈汗

1592—1666年

沙賈汗是阿克巴大帝（Akbar）的孫子，於1627年即位，成為蒙兀兒王朝第五任皇帝。身為一個能幹而且充滿精力的統治者，沙賈汗在任內改善了蒙兀兒王朝的行政制度，建立中央集權體制，且為了擴張並鞏固帝國的版圖，也花了多年時間進行軍事行動。另外，沙賈汗也是個著名的藝術贊助者，從繪畫到詩作都有涉獵，不過他最為人知的還是建築上的成就。沙賈汗對建築充滿熱情，除了在德里建造雄偉的紅堡以及賈瑪清真寺（Jama Masjid）外，還曾在拉合爾（Lahore）建造堡壘，也為他的父親賈漢吉爾（Jahangir）建造陵墓。沙賈汗還是少年時就和阿珠曼德·芭奴·貝岡（ArjumandBanuBegam）成婚，並賜予她「慕塔芝·瑪哈」（宮中珍寶）的稱號。而雖然沙賈汗也有其他妻子，但皇后之死還是令他悲痛欲絕，且終其一生對她念念不忘。1658年，沙賈汗因為重病而退位。經過一番鬥爭後，皇位傳給了沙賈汗的兒子奧蘭澤（Aurangzeb）。

視覺導覽：外部

1　◀ **穹頂**　泰姬瑪哈陵的中央穹頂從鼓形座向上延伸，高度達到將近61公尺，凸起的白色大理石使穹頂外部呈洋蔥狀，但穹頂內部的側邊其實相當筆直。

穹頂的牆壁很厚，除了能增加外部高度，還能避免內部天花板過高。

據說泰姬瑪哈陵的喚拜塔稍微向外傾斜，因為這樣從庭園觀看時，才會產生筆直的錯覺。

傘亭

綿延的水道映照出泰姬瑪哈陵的倒影。

2　▲ **尖頂飾**　主穹頂上的鍍金尖頂飾結合了伊斯蘭紋飾（像是新月）與印度元素（像是球狀的容器）。

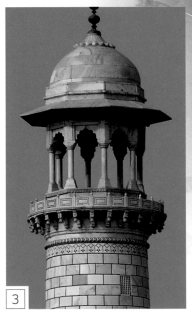

3　▲ **喚拜塔**　清真寺中的喚拜塔通常用來通知信徒禮拜即將開始，但泰姬瑪哈陵中的喚拜塔只具有裝飾功能，屬於主建築構圖的一部分。

4　◀ **小尖塔**　泰姬瑪哈陵的每個轉角都有以人字形線腳裝飾、附牆柱頂端嵌有蓮花紋飾的八角形細長尖塔，這些雕刻精細的小尖塔妝點了泰姬瑪哈陵的天際線。

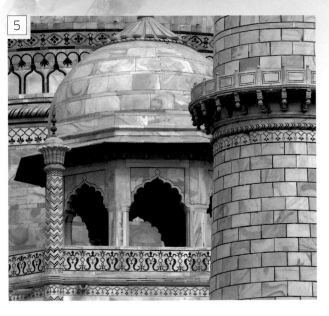

5　▶ **傘亭**　有穹頂、以細長立柱支撐的涼亭稱為「傘亭」（chhatri），這個字在印度語中是雨傘的意思。這些傘亭位於泰姬瑪哈陵的屋頂上，立柱間的拱頂飾有華麗的多葉飾，和喚拜塔上的裝飾相同。

小尖塔

▼ **拱形入口** 泰姬瑪哈陵每個立面的正中央都有一個拱形的入口，包含門、一扇窗戶，還有一系列的雕刻與鑲嵌裝飾。這個入口周圍雕刻著《古蘭經》第36章的經文，講述真主阿拉帶給地上人類的禮物，並承諾給予信徒永生。

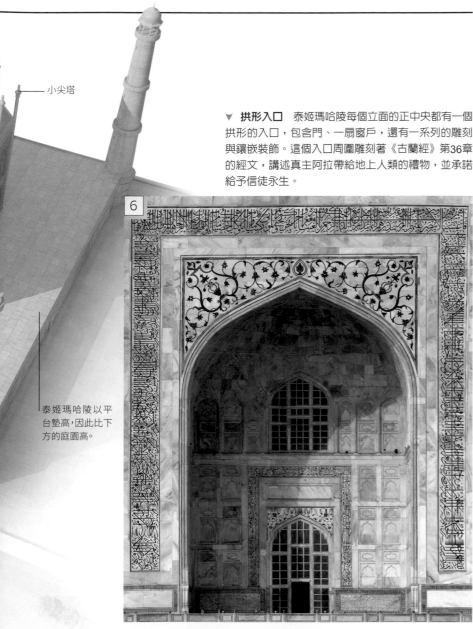

泰姬瑪哈陵以平台墊高，因此比下方的庭園高。

關於**地點**

沙賈汗在挑選泰姬瑪哈陵的地點時相當用心。他選在亞穆納河畔（River Yamuna），因此可以在水中看見泰姬瑪哈陵的倒影，且為了使泰姬瑪哈陵居高臨下，還在河流與庭園之間建造了墊高的平台，當作泰姬瑪哈陵的基座。庭園的設計呈幾何形，分成四個部分，每個部分由水道分隔，水道則在中央水池匯聚。分成四部分的伊斯蘭花園代表的是《古蘭經》中隱含的和諧概念，四條水道則象徵流著水、奶、蜜、酒的四條生命之河。

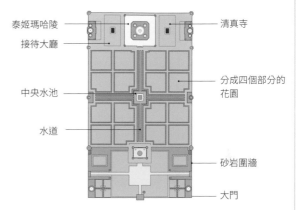

泰姬瑪哈陵　　　　　　　　　　　清真寺
接待大廳
中央水池　　　　　　　　　　　　分成四個部分的花園
水道
　　　　　　　　　　　　　　　　砂岩圍牆
　　　　　　　　　　　　　　　　大門

▲ **陵墓與花園的設計** 遊客從大門進入後，會先經過其他陵墓，才抵達泰姬瑪哈陵前的花園。泰姬陵一邊是清真寺，一邊是一棟造型一樣的建築，叫「Mehman Khana」，功能類似接待廳。

建築**脈絡**

蒙兀兒王朝在印度的統治期從16世紀初開始，於18世紀初結束。這段期間，蒙兀兒王朝從自身的中亞祖先所建造的建築，以及13至14世紀間印度統治者德里蘇丹國的伊斯蘭建築風格中汲取靈感，逐漸發展出了特殊的建築風格。蒙兀兒風格的建築元素包含洋蔥式穹頂、兩側筆直的尖拱，以及仕波斯式與德里此建築中也曾出見、擁有多葉飾的拱券。和大多數以亮色系瓷磚著稱的中亞建築不同的是，蒙兀兒風格偏好較為內斂的配色。雖然蒙兀兒王朝的統治者大多是技藝精湛的軍事建築家，例如阿克巴大帝就在阿格拉附近的法泰赫普爾西克里（Fatehpur Sikri）建了一座著名的城市，但他們還是以建造陵墓聞名。比起早期德里蘇丹國的陵墓，蒙兀兒風格的陵墓更為精緻，有複雜的平面圖與精細的裝飾，泰姬瑪哈陵就是蒙兀兒風格最精雕細琢的作品。

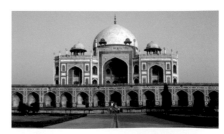

▲ **德里的胡馬雍陵寢** 胡馬雍陵寢於1560年代興建，有巨大的穹頂、傘亭、八角形的中央廳堂，以及墊高的基座，這些特色後來也都運用在泰姬瑪哈陵的設計中，因此胡馬雍陵寢可以說是泰姬瑪哈陵的原型。

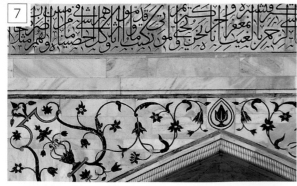

▲ **古蘭經雕刻與鑲嵌裝飾** 圖片上方流暢優雅的古蘭經雕刻，是書法家阿瑪納特汗（Amanat Khan）的作品，雕刻下方有他的落款。然而，在參與泰姬瑪哈陵建造的眾多藝術家與工匠中，只有阿瑪納特汗一人的身分確鑿無疑。雕刻下方、拱頂上方的彩繪鑲嵌裝飾，則是以別具風格的樹葉、枝幹、花朵為主題。

▲ **浮雕** 在泰姬瑪哈陵外部的裝飾中，也可以發現對稱的植物與花朵浮雕。熾烈的日光照在凸起的枝幹及花朵上，讓建築立面有了不同的形狀和質感。

視覺導覽：內部

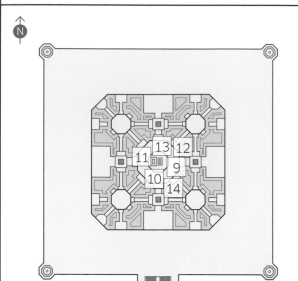

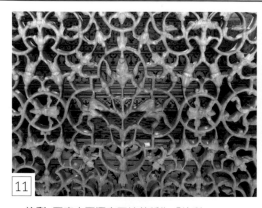

11

▲ **佳利** 兩座衣冠塚旁圍繞著稱為「佳利」（jali）的八面格屏。泰姬瑪哈陵中的佳利原本是以黃金製作，但沙賈汗擔心黃金遭到竊取，因此決定以這個擁有繁複花飾的大理石佳利取代。

12

▲ **幾何地板圖樣** 泰姬瑪哈陵內部的大理石地板以典型的伊斯蘭風格裝飾，地板的圖樣由星形與類似十字的形狀組成。伊斯蘭藝術家運用他們的幾何知識，發展出許多類似的圖樣，繁複精緻，環環相扣。

▶ **衣冠塚** 由於伊斯蘭習俗偏好簡單的棺木，所以慕塔芝·瑪哈與沙賈汗都以簡單的石棺埋葬，安放在泰姬瑪哈陵較低的樓層中。位於主要樓層的精緻棺木則是紀念皇帝與皇后用的衣冠塚。比丈夫早一步離世的慕塔芝，衣冠塚被放在建築的正中央。

9

10

▲ **墓誌銘** 慕塔芝的衣冠塚末端刻有標明皇后身分的銘文，側面則刻有古蘭經文，用以撫慰逝者的靈魂。

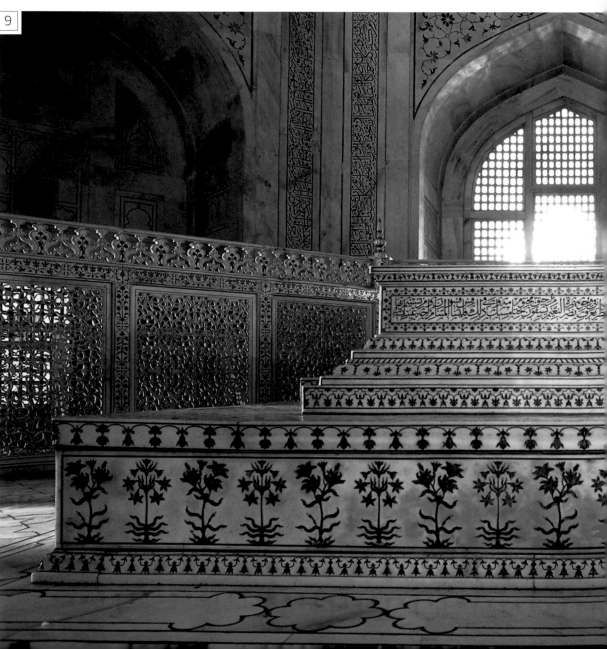

13

14

▲ **穹頂頂端**　就算在泰姬瑪哈陵內部最高處，人類視線的極限，也還是有精巧的裝飾。只要靠近檢視，就能發現由環環相扣的三角形組成的網絡，以及正中間類似太陽的設計。

▲ **格屏的支柱**　佳利的每個轉角處都有一根支柱，柱上有白色大理石鑲嵌。支柱的裝飾和衣冠塚基座與拱肩的裝飾相同，拱肩指的是窗戶上方拱券之間的三角形區域。

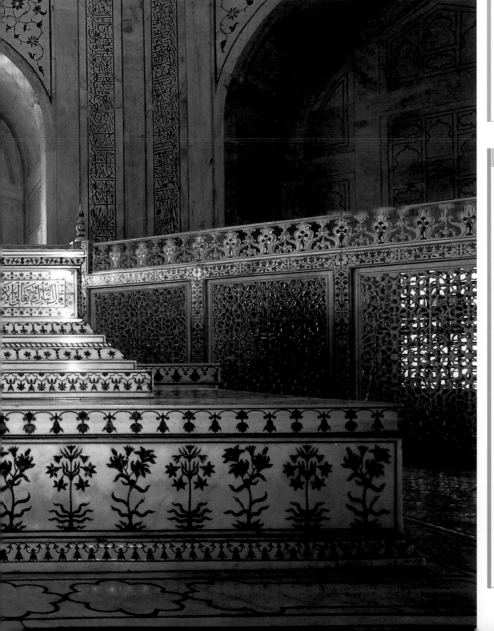

關於**設計**

在泰姬瑪哈陵中，不少牆壁的表面都以半寶石製作的鑲嵌物裝飾，包括紅玉髓、紅珊瑚、玉石、碧玉、青金石、縞瑪瑙、綠松石。這樣的裝飾風格可能受到義大利硬石鑲嵌工藝（pietra dura）的影響，因此西方學者一度認為，曾有歐洲工匠前往阿格拉參與修建泰姬瑪哈陵。但這其實不太可能，因為蒙兀兒王朝的宮廷中本就有義大利式的鑲嵌家具，而且圖書館的藏書裡很可能也有這樣的設計。泰姬瑪哈陵的工匠採用了這些設計，只是運用了自己的配色與圖樣。

　　伊斯蘭教禁止所有具象化的藝術，尤其嚴格禁止描繪「高層次」的生命形態，例如人或動物。相較之下，植物圖樣的設計就廣泛受到接納，因此負責裝飾泰姬瑪哈陵的工匠在他們的鑲嵌中大量運用了植物圖樣，創造出令人驚豔的效果。

▲ **精美的鑲嵌**　綠、紅、黃三色相間的花朵、樹葉、以及藤蔓，為泰姬瑪哈陵內部的白色大理石建材增添了不少生氣。

關於**細節**

在泰姬瑪哈陵內部的硬石鑲嵌所使用的植物圖樣與抽象紋飾也出現在另一種裝飾形式中，那就是泰姬陵內部隨處可見的淺浮雕。不過，和使用半寶石的硬石鑲嵌相比，這些作品都由單色的石頭製作而成，通常是當作建築飾面材料的白色大理石。泰姬瑪哈陵的大理石來自拉賈斯坦邦馬克拉納的採石場，喪偶的皇帝寫了幾封信，命令採石場提供大理石。這些信件同時也要求拉賈斯坦的石匠前往阿格拉雕刻大理石，因而推翻了歐洲人參與泰姬瑪哈陵建造過程的舊有理論。拉賈斯坦的石匠技藝非常精湛，精準再現了美麗的花朵與樹葉圖樣。

▲ **精緻的雕刻**　浮雕精緻的細節展現了工匠在雕刻幾何紋飾以及植物圖樣時所使用的技巧。

阿姆斯特丹王宮
Royal Palace

公元1648-1655年 ■ 宮殿 ■ 荷蘭，阿姆斯特丹

建築者：雅各布・范・坎彭 Jacob van Campen

阿姆斯特丹王宮盤踞水壩廣場（Dam Square）的主要位置，在17世紀中葉興建時，本是要當成阿姆斯特丹的市政廳使用。在這段稱為「荷蘭黃金時代」的時期，荷蘭的經貿發展突飛猛進，藝術與科學成就也齊頭並進。阿姆斯特丹王宮的建築師是雅各布・范・坎彭，他為荷蘭最重要的這座城市設計了一棟無論在規模上或豪華程度上都相當適合的建築。他從古羅馬建築中汲取靈感，設計了宮殿的古典風格細節，以呼應17世紀荷蘭人稱霸全球的野心，因為當時的荷蘭人將自己視為羅馬帝國的繼承者。

但坎彭這座建築已經超越了所有古羅馬建築。這座擁有高聳八角形塔樓的巨大宮殿睥睨著阿姆斯特丹低平的市中心。此外，阿姆斯特丹王宮內部華麗的裝潢，例如由豪奢的建築細節及雕刻妝點的大理石房間，也同樣獨樹一格。建築的比例是按照古典形式設計。比起建築正面的其他部分，建築中央的部分稍微往前凸出，上方則以三角楣裝飾。同時，為了和中央部分平衡，建築的側面也有稍微往前凸出，而樣式簡單的一樓則有拱形入口。

阿姆斯特丹王宮正面的規模相當雄偉，整座建築共有五層，樓層安排的方式宛如一座座疊起來的宮殿，一到三樓是一個部分，與四、五樓以簷口隔開。此外，整個建築立面至少有23扇窗戶。二樓和四樓的窗戶較大，不同的窗戶大小讓建築外部的砂岩牆看起來更加豐富。

這座雄偉的建築曾在1808年成為路易・拿破崙（Louis Napoleon）的王宮。建築底座由超過1萬3000根木頭基樁支撐，為阿姆斯特丹潮溼的土壤帶來相當沉重的壓力。

雅各布・范・坎彭

1596—1657年

雅各布・范・坎彭出身富裕家庭，到歐洲各地旅行之前曾經學習繪畫。他相當欣賞帕拉底歐式建築，也和帕拉底歐一樣熱愛古羅馬建築師與作家維特魯威的著作，而帕拉底歐式建築正是受到維特魯威的啟發。回到荷蘭後，坎彭開始參與住宅設計，包括為科學家惠更斯的父親、詩人與外交官康斯坦丁・惠更斯（Constantijn Huygens）設計住宅，並在過程中逐漸發展出自己獨特的帕拉底歐式風格。坎彭的才華與他在社交圈中的地位為他帶來了許多案子，除了建築設計之外，也包含裝飾計畫。他的作品除了阿姆斯特丹市政廳之外，還有位於海牙的毛里茨住宅（Mauritshuis）（現已改為莫瑞泰斯皇家美術館），以及努兒登堡宮（Paleis Noordeinde）。坎彭起初曾和其他建築師與藝術家合作，但後來就開始獨立作業，其風格不僅影響了荷蘭的建築，在歐洲北部的其他地方也可以看到坎彭的影響力。

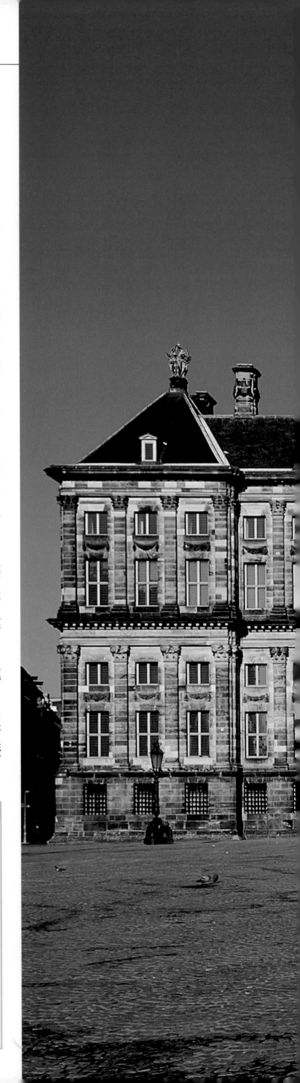

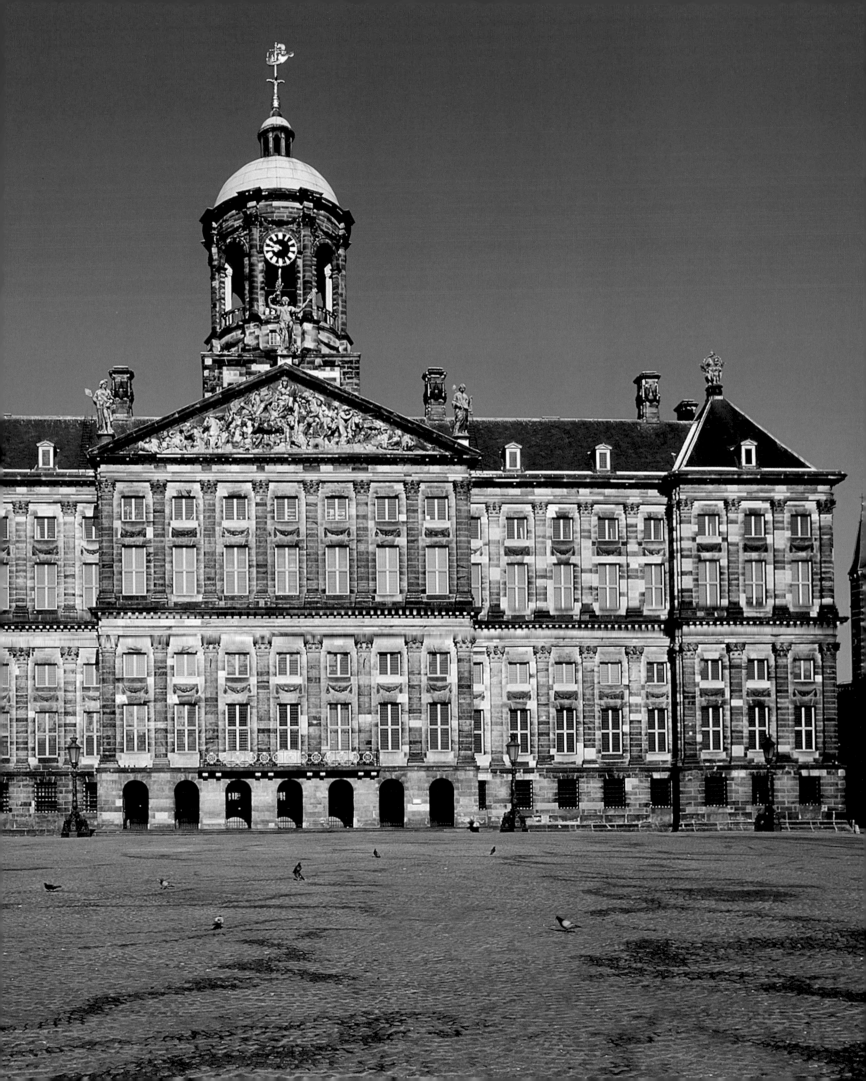

視覺導覽

→N→

1

> **塔樓與圓頂** 帕拉底歐式建築的頂端有時可能會出現圓頂，也就是小型塔樓上方由古典拱柱支撐的穹頂。阿姆斯特丹王宮圓頂的大小足以改變整體建築的天際線，卻又不會破壞建築雄偉正面的比例。此外，圓頂本身也有精緻的建築細節，包括拱柱上的垂花雕飾（環狀的雕刻水果或植物）、鏤空的欄杆、立柱頂端的柯林斯式柱頭。值得注意的是，穹頂上方還有第二個小型圓穹，小圓穹上的金屬尖頂飾除了增加高度之外，也將塔樓的裝飾提升到另一個層次。

2

▲ **建築立面** 雖然阿姆斯特丹王宮的立面從遠方看去可能像是由龐大巨石組成的單調平面，但近距離觀看時就能發現豐富的裝飾細節。窗戶由凸起的垂直石製壁柱區隔，壁柱頂端則是由柯林斯式柱頭裝飾，且許多窗戶下方都有和圓頂相同的垂花雕飾。三樓和四樓之間蜿蜒的簷口則有巨大的紋飾及成排的齒狀飾，也就是凸出的長方形石塊。

3

> **三角楣雕刻** 阿姆斯特丹王宮外牆的裝飾由安特衛普雕塑家阿爾特斯·奎里安（Artus Quellien）負責監督，雕塑的主題歌頌阿姆斯特丹的偉大。例如建築東面三角楣上的大理石雕塑就描繪了象徵世界海洋的人物向阿姆斯特丹致敬的景象，而三角楣上方肩負地球的阿特拉斯銅像則向下俯視著水壩廣場。

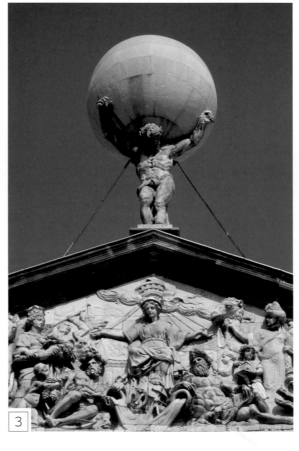

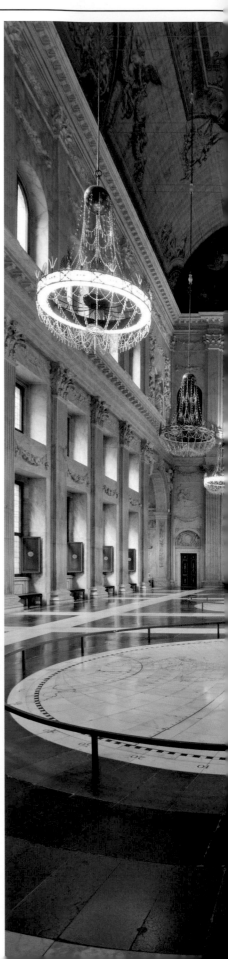

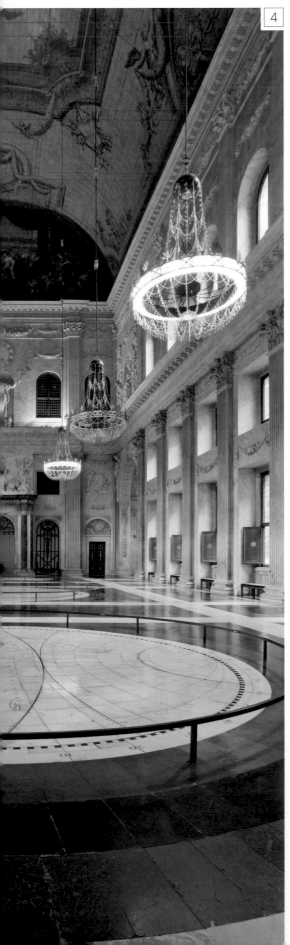

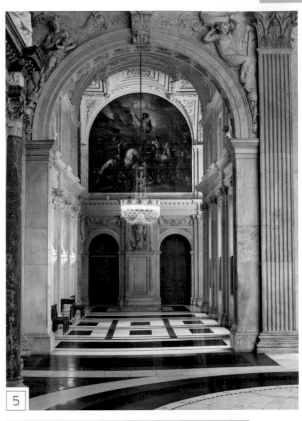

4 ◀ **市民大廳**　這座集會廳是整座王宮中最豪華的空間，牆壁由大理石所建，模仿古典立柱與簷口的設計，並有代表四大元素的雕刻。大廳的地板則以地圖裝飾，包括凡間的世界以及神聖的天國。地圖以石頭和銅鑲嵌而成，代表荷蘭在國際上擁有的力量。入口另一端的上方有一座雕塑，描繪擬人化的阿姆斯特丹，手持象徵和平與忠誠的橄欖枝及棕櫚枝，身旁圍繞著其他代表力量與智慧的人物。建築成為王宮後，這裡就用來舉辦豪奢的宴會。

▶ **迴廊**　這些狹長的空間連接了市政大廳的各個轉角，右圖中的迴廊位於市政大廳的西南方。迴廊的裝飾和大廳類似，包括浮雕和大型繪畫，繪畫描述羅馬人和荷蘭人的祖先巴達維人（Batavians）之間的爭端。迴廊的窗戶面對阿姆斯特丹王宮其中一個內院，本身則通往附屬的房間、樓梯、走道。市政廳成為王宮後，這些空間就成了侍從、軍官或官員的房間。

5

6

▲ **法庭**　建築最初當作市政廳使用時，如果有嚴重的犯罪情事，法官需要宣判死刑，就會聚集在這個肅穆的房間。通常法官會一起坐在長凳上，背後則是描繪古典時期或《聖經》場景的浮雕。在這些場景中，正義的裁決一定要具備智慧、仁慈、公正這三項特質，因此浮雕中可以看見代表智慧的所羅門王正在裁定兩位婦女為了搶奪一個嬰兒而發生的爭執。在另一個場景中，可以看見羅馬執政官布魯圖斯（Brutus）堅毅的正義形象，他將自己的兒子以叛國罪處死。

建築脈絡

17世紀時，貿易與殖民主義不僅為荷蘭帶來了新的財富，也帶動了城市的建築發展，例如阿姆斯特丹和海牙。荷蘭建築師一開始使用的是傳統風格，混合了哥德特色以及一些文藝復興時期的細節。然而在中世紀之後，包括雅各布・范・坎彭、彼得・波斯特（Pieter Post）、亨德里克・德・凱澤（Hendrick de Keyser）在內的建築師，則引進了古典時期的元素，並從古羅馬時代以及法國文藝復興風格的建築汲取靈感。此外，他們也以石材取代傳統的磚塊。這批建築師創造的風格將中央三角楣、雄偉的入口、陽台、斜屋頂和古典的比例結合，並將浮雕、人像雕塑、豪華的古典細節（例如壁柱）運用於大型住宅與宮殿之中。這樣的風格廣受接納，特別是在英格蘭地區。

▲ **荷蘭海牙的毛里茨住宅**　這幢優雅的荷蘭黃金時代古典建築是建築師雅各布・范・坎彭和彼得・波斯特為拿騷─錫根（Nassau-Siegen）親王約翰・毛里茨（John Maurice）而建的。

凡爾賽宮 Palace of Versailles

公元1660-1710年 ■ 宮殿 ■ 法國，巴黎

建築者：路易・勒沃與儒勒・阿杜安—馬薩 Louis de Vau & Jules Hardouin-Mansart

凡爾賽宮是世界上最大、最豪華的宮殿，由法國最著名的兩位建築師，路易・勒沃與儒勒・阿杜安—馬薩為法王路易十四所建。凡爾賽宮圍繞著路易十三在巴黎郊外的狩獵行宮而建，在後續數十年間不斷擴張，最後形成現在的架構，有雄偉的中央區塊，以及鄰近中央庭園的兩道側翼。凡爾賽宮的設計與初期的建造由勒沃負責，阿杜安—馬薩則在1678年接管凡爾賽宮的建造工程，當時皇室成員已經開始入住凡爾賽宮，凡爾賽宮因此成為法國的政治中心。阿杜安—馬薩擴建了凡爾賽宮巨大的南北兩翼，同時開始修建大型廊廳，例如凡爾賽宮著名

的鏡廳（Hall of Mirrors）。凡爾賽宮的兩位建築師都以巴洛克風格著稱，這樣的建築特色顯現在豪華的外部裝飾以及同樣豪奢的房間裡。凡爾賽宮的房間以巨幅畫作、鍍金天花板與簷口、特製牆面裝飾、巨大的鏡子，以及其他精緻的物品裝飾。凡爾賽宮內部大部分的裝潢都由著名畫家兼設計師，夏爾・勒布朗（Charles Le Brun）操刀。許多房間都劃分成套房或公寓，分配給特定的王室成員使用，而國王與王后的房間則位在宮殿的正中央。這些中央套房通常用來舉行儀式或處理國事，國王或王后會按照嚴謹的儀式和禮節在這裡接待賓客。

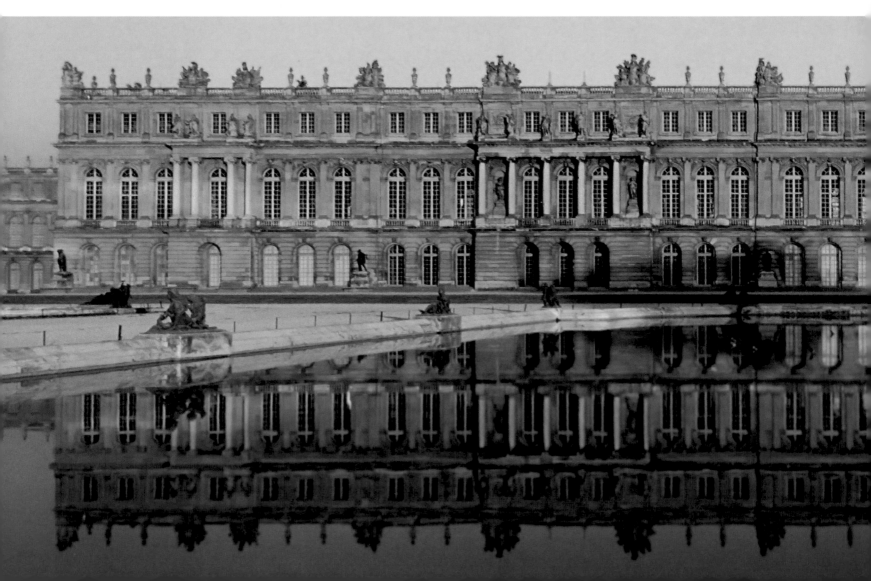

凡爾賽宮豐富的裝飾包括太陽紋飾，象徵「太陽王」路易十四至高無上的權力，而大量的鏡子與鍍金裝飾則是為了彰顯他的榮耀。

雖然1789年法國大革命過後，至高無上的君權已經消失，但法國後來的統治者有不少還是住在凡爾賽宮，並依照自己的需求修改這座宮殿。即使如此，凡爾賽宮整體的架構——勒沃和阿杜安—馬薩的傑作——還是保留了下來。同時，許多房間也仍然以華麗的18世紀風格裝飾，並運用路易十四時期的原始細節，例如繪畫、鍍金設計和房門裝飾。

儒勒·阿杜安—馬薩

1646-1708年

儒勒·阿杜安—馬薩本名儒勒·阿杜安（Jules Hardouin），曾跟他的叔公——著名法國建築師法蘭索瓦·馬薩（Francois Mansart）——學建築。後來阿杜安—馬薩不僅繼承了叔公的姓氏，也繼承了他收藏的大量設計圖。勤奮好學的阿杜安—馬薩很快就成了皇家建築師，負責國王的多項建築計畫。除了接管凡爾賽宮的建造工程，進行擴建並成功完工之外，他還建造了附近的大特里亞農宮（Grand Trianon），以及另一座王宮——馬里城堡（Chateau de Marly）。他在巴黎也負責幾個主要建築計畫，包括皇家橋（Pont Royal）、聖洛克堂（Church of Saint Roche），以及一些著名的公共空間，像是勝利廣場（Place des Victoires）與芳登廣場（Place Vendome）。

阿杜安—馬薩的建築風格是典型的法國後期巴洛克風格，在這類建築中，成排的窗戶、古典壁柱以及馬薩式屋頂占去了建築的大部分比例，而且有大量的裝飾。建築內部華麗的裝潢則是和著名藝術家（例如勒布朗）合作。阿杜安—馬薩的風格相當受歡迎，在全世界都蔚為風潮。

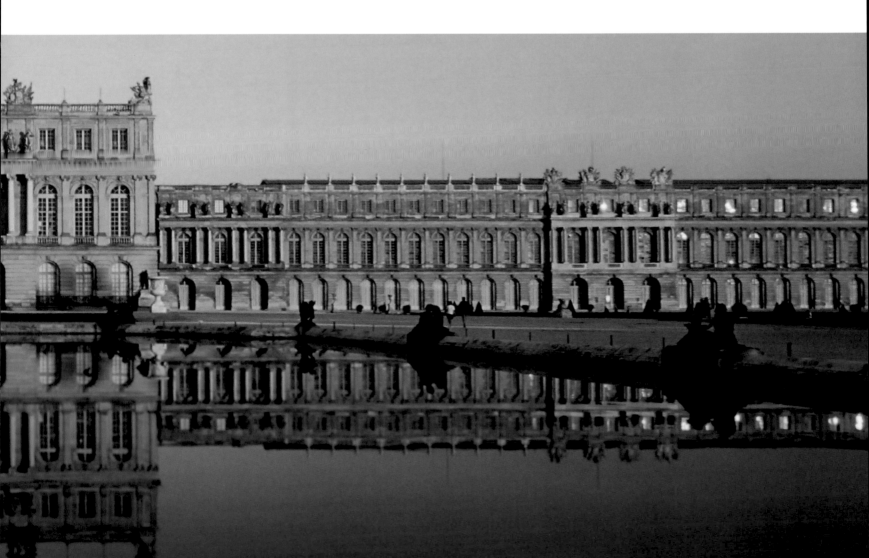

視覺導覽：外部

6

3
5 2 4
1

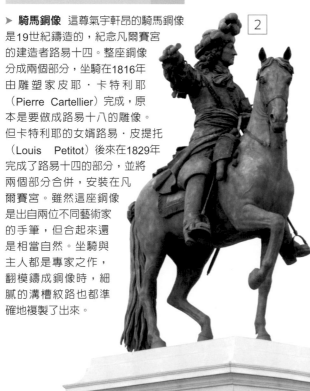

▶ **鍍金大門** 凡爾賽宮是個相當注重禮節的場所，裡頭劃分成很多個不同的區域，每個區域都專屬於不同的使用者。這個金碧輝煌的大門是為了區隔外部的首相庭園以及內部的皇家庭園，可說是一條非常重要的界線。大門上有奢華的鍍金，表示只有一定階級的人才能進入宮殿的這個部分。大門頂端由巨大的皇冠與其他皇家圖騰裝飾，中間的圓形物體是路易十四的個人紋飾，也就是太陽，旁邊還有三個百合花飾，這是法國王室的紋章。

1

2

▶ **騎馬銅像** 這尊氣宇軒昂的騎馬銅像是19世紀鑄造的，紀念凡爾賽宮的建造者路易十四。整座銅像分成兩個部分，坐騎在1816年由雕塑家皮耶·卡特利耶（Pierre Cartellier）完成，原本是要做成路易十八的雕像。但卡特利耶的女婿路易·皮提托（Louis Petitot）後來在1829年完成了路易十四的部分，並將兩個部分合併，安裝在凡爾賽宮。雖然這座銅像是出自兩位不同藝術家的手筆，但合起來還是相當自然。坐騎與主人都是專家之作，翻模鑄成銅像時，細膩的溝槽紋路也都準確地複製了出來。

▶ **大理石庭園** 凡爾賽宮的庭園以大理石板建造，雙色的石牆則以胸像與大窗戶裝飾。馬薩式的複折屋頂上有圓形的閣樓窗，鍍金的窗框十分華麗。下方就是王室居所，國王的臥室可通到中央陽台，陽台由一對對紅色的大理石柱支撐。建築立面的這個部分有高聳的壁柱，頂端有精緻的雕刻。路易十四於1715年去世時，凡爾賽宮正面的時鐘便永遠停在他死亡的那一刻。

3

▶ **皇家禮拜堂** 兩層樓高的皇家禮拜堂位於凡爾賽宮北翼，屋頂彎曲高聳，打破了凡爾賽宮整體的對稱。凡爾賽宮的這個部分是路易十四去世前最後完成的部分，由阿杜安—馬薩與羅伯特·德·柯特（Robert de Cotter）設計，但皇家禮拜堂巨大的石造半圓頂構造打亂了建築其他部分的垂直樣式。皇家禮拜堂相當宏偉，擁有以柯林斯式柱頭裝飾的巨型壁柱，還有巨大的古典簷口。此外，高聳的石像是禮拜堂上半部著名的特色。

▼ **大特里亞農宮** 大特里亞農宮是一座小型宮殿，位於遼闊的凡爾賽宮領地上，同樣由阿杜安—馬薩設計，只有一層樓的側翼從一條有立柱的走道兩側向外延伸。大特里亞農宮外部最壯觀的特色就是由粉紅色的隆格多克（Langue-doc）大理石建造的成排壁柱，內部則是一系列的房間。這裡雖然豪華，卻沒有主建築那麼豪奢，國王在這裡享有一定程度的隱私，能夠遠離大臣與官員，和情婦幽會。雖然大特里亞農宮在繼任者統治期間遭到大幅修改與擴建，但還是保留了大部分的原始外觀。

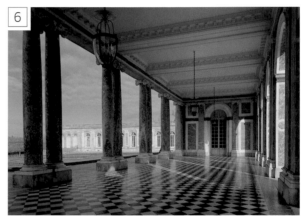

關於**設計**

凡爾賽宮的設計並不是只有考慮宮殿本身。路易十四希望凡爾賽宮能和周遭景物融為一體，因此他聘請了法國著名的景觀設計師安德烈·勒·諾特（André le Nôtre）來規畫這塊遼闊的土地。勒·諾特在靠近宮殿的地方設置了花壇——也就是以嚴謹的開放方式配置的植栽、花叢與水池，必須從上方觀賞。庭園的周邊則是低矮的樹籬與成排的灌木，垂直的道路及大道呈輻射狀，通往陰涼的樹叢、人工湖、噴泉、可供划船的大型運河，還有人工洞穴。總之，凡爾賽宮整體的設計，都是為了要讓皇家臥室成為欣賞凡爾賽宮的最佳地點。

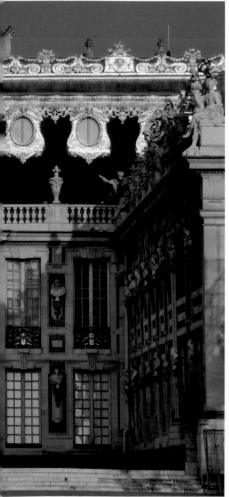

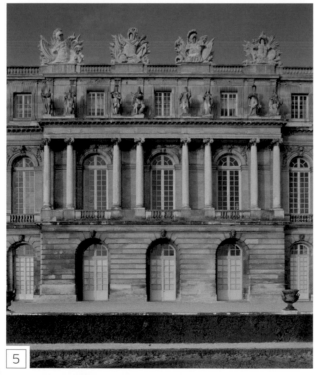

▲ **南翼** 凡爾賽宮大部分屬於文藝復興風格，主要的房間位於二樓，也就是義大利人所謂的「主層」（piano nobile）。二樓的窗戶較大，窗戶之間有相隔很遠的對柱，用來支撐上方擺放雕像的簷口。這樣細緻的安排顯示了主層在建築物中的重要性。頂樓的房間地位較低，窗戶也較窄。一樓房間的落地窗略小於二樓，石工是帶狀的粗琢石面作法，自帕拉底歐的時代以來，人們都是用這種方法來處理較不重要的低樓層房間。

▲ **花壇** 一排排井然有序的橙樹與修剪整齊的灌木盆栽圍繞著花壇美麗的漩渦圖樣。

視覺導覽：內部

▼ **王后的臥室** 這間裝飾華麗的臥室在1730年代經過重新裝潢，為路易十五的妻子瑪麗·萊什琴斯卡（Marie Leszinska）增添了各式繪畫與雕刻，其中包括由18世紀著名畫家法蘭索瓦·布雪（François Boucher）創作的圓形雕飾。這間臥室不久後又為瑪麗·安唐妮（Marie-Antoinette）修改，絲質的牆面裝飾和1786年時完全相同。這些夏季的紡織品在冬季會換成厚重的錦緞或天鵝絨。

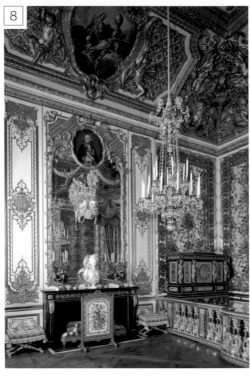

8

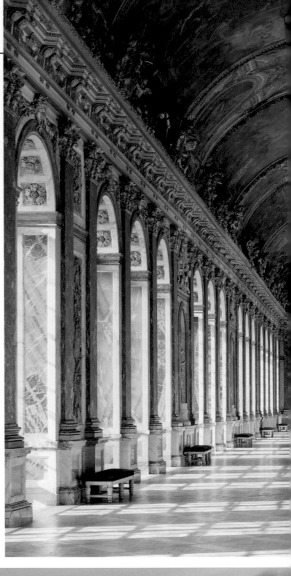

▼ **戰爭畫廊** 這座面對庭園的巨大挑高畫廊有120公尺長，幾乎占滿了凡爾賽宮的整個南翼。宮殿的這個部分原本稱為「王子翼」，王室子女的房間都位於此處。路易腓力（Louis-Philippe）統治期間（1830年至1848年），這裡經過重新裝修，掛上了一系列描繪法國史上輝煌戰役的畫作，從496年克洛維一世（Clovis I）的曲爾皮希戰役（Battle of Tolbiac），到拿破崙擊敗奧地利軍隊的華格姆之役（Battle of Wagram）。

7

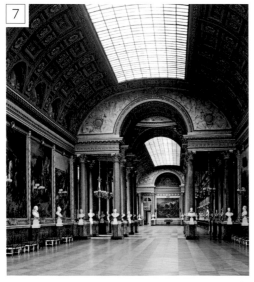

▶ **國王臥室** 這個位於大理石庭園北側中央的房間原本是當成會客室使用，後來成為國王的臥室。在朝臣的簇擁下，國王會在這個房間梳洗，並在法文稱為「Lever」的起床禮儀式中為接下來的一天作準備。國王臥室有許多豪華的裝飾，包括鍍金的壁柱與簷口，以及著名藝術家——例如范戴克（Van Dyck）——的畫作，這些裝飾都留存至今。

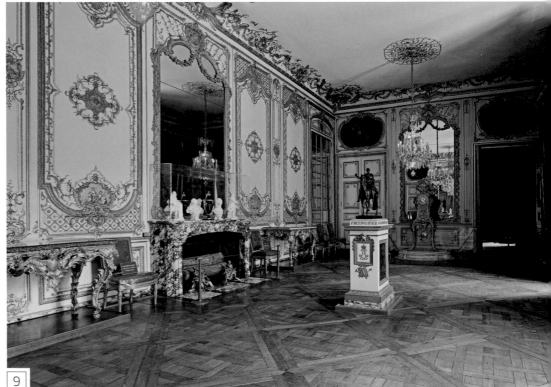

9

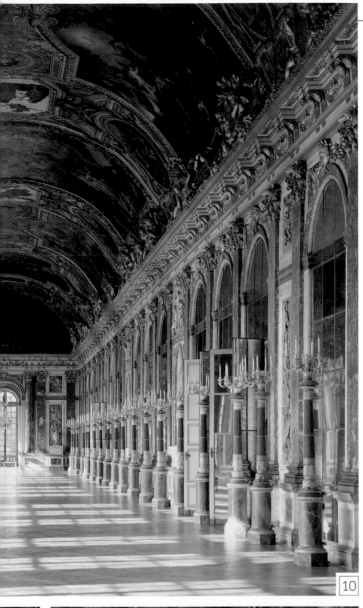

◀ **鏡廳** 這個巨大精緻的房間其中一側共有多達17座高聳的落地窗，每座落地窗對面都有一面鏡子組成的鏡窗，鏡子從地板幾乎一路延伸到天花板。這在17世紀相當奢侈，房間也因此被稱為「鏡廳」。每扇鏡窗兩側都有大理石壁柱，頂端由鍍金的柱頭裝飾，壁柱之間則是擺放古典雕像的壁龕，這些雕像是路易十四的收藏。鏡廳天花板上的壁畫由勒布朗負責繪製，描繪路易十四在位時期的成就，包括幾次軍事行動。中央的作品《國王獨自統治》（The King Governs Alone）則象徵路易十四的絕對權威。巨大的鏡廳在路易十四與其他君王在位期間都是官方接待賓客、舉辦舞會或其他大規模活動的場所，至今也常常舉辦國家級的重要活動。

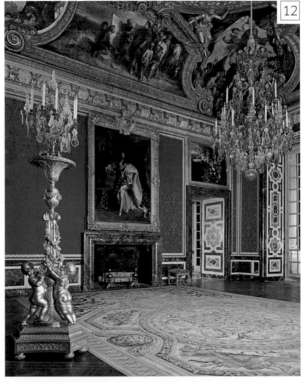

◀ **阿波羅廳** 阿波羅廳（Salon d'Apollon）的名稱來自天花板上的太陽神阿波羅壁畫。這裡曾經是最豪奢的王室房間，一開始是當作臥室使用，後來則變成王座廳。阿波羅廳成為王座廳後，許多原本的家具都被撤除，但牆壁仍和17世紀時相同，以紅色花緞裝飾，因此阿波羅廳還是保留了一部分的原始外觀。阿波羅廳的家具包括許多高聳的落地分枝燭台，燭台鍍金的基座由小天使及其他人物支撐。這些豪華的家具原本是為鏡廳設計的，從中可以看出皇家臥室與王座廳有多麼奢靡。

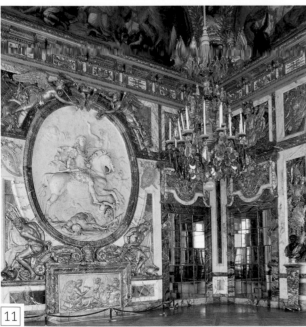

▲ **戰爭廳** 戰爭廳（Salon de la Guerre）原本是國王的私人臥房，但為了紀念路易十四的軍事成就，特別是打敗荷蘭及其盟友的壯舉，所以重新設計。壁爐上方的巨大圓形浮雕描繪馬背上的路易十四橫越萊茵河，浮雕下方則是兩個被鎖鍊綁住的鍍金人像。

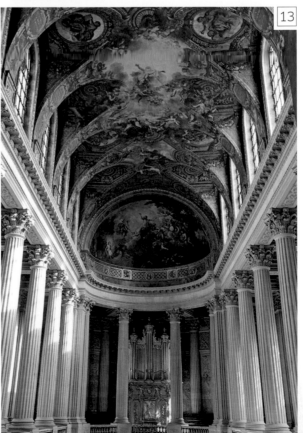

◀ **皇家禮拜堂** 皇家禮拜堂為聖路易而修建，聖路易是法國波旁王朝的主保聖人，禮拜堂共有兩層樓，二樓有國王專用的迴廊，一樓則是朝臣使用的座位與紀念其他王室主保聖人的禮拜堂。禮拜堂最壯觀的特色是中殿天花板上的壁畫，由巴洛克藝術家安東尼‧柯伊伯（Antoine Coypel）繪製，描繪「榮耀的天父為世界帶來救贖的承諾」。半圓頂的壁畫則是夏爾‧德‧拉‧福斯（Charles de la Fosse）的作品，描繪了基督復活的景象。

公元 1700—1900 年

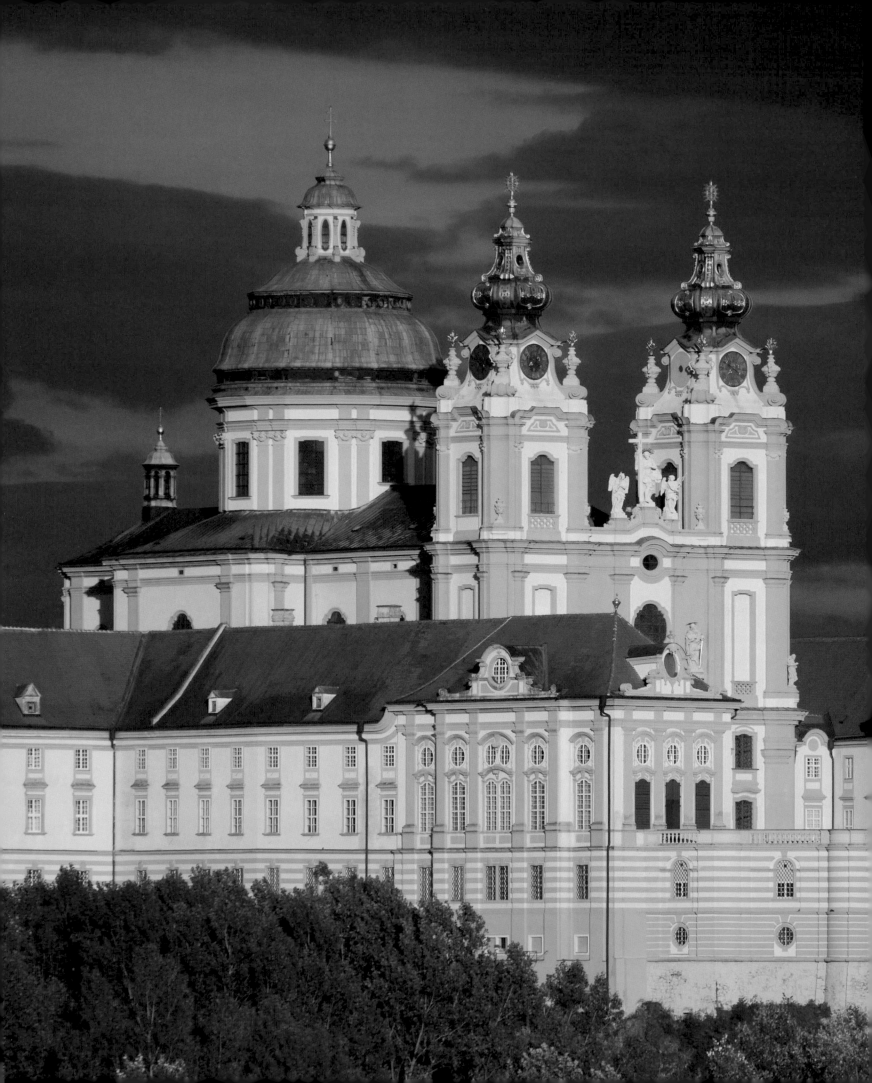

梅爾克修道院
Melk Abbey

公元1702-1714年 ■ 修道院 ■ 奧地利，梅爾克

建築者：雅各布 普蘭陶爾 Jakob Prandtauer

雄偉的本篤會梅爾克修道院矗立在下奧地利高聳的岩石露頭上，俯視著多瑙河。修道院於11世紀建立後，就成為著名的信仰與學術中心，但到1700年，修道院的空間已經不敷使用，所以當時的院長伯托 迪馬爾（Berthold Dietmayr）聘請建築師雅各布 普蘭陶爾重新設計修道院。普蘭陶爾的建築風格是巴洛克風格，他修建了新的教堂、僧侶的住處、圖書館以及其他設施，使梅爾克修道院搖身變成世界最大、裝飾最華麗的巴洛克建築。

巴洛克建築於16世紀末期開始在義大利發展，到了1700年便已傳遍整個天主教歐洲。巴洛克建築的特色，包括誇張的光影與空間運用、彎曲的牆面、華麗的穹頂，繪畫、雕塑與灰墁裝飾，以及對錯視法的熱愛。由於巴洛克風格偏好使用大規模的宗教意象，因此在天主教國家，巴洛克風格漸漸被人和宗教改革之後的教會革新畫上等號。這也解釋為何像梅爾克這樣的修道院會如此熱中巴洛克風格。

梅爾克修道院的主樓位於整個建築群的中心，巨大的穹頂和圓頂塔樓是天際線的主角。周遭建築雖然高度較低，風格卻同樣華麗，包括僧侶的住處、主要房間、大型圖書館以及學校，附近都有庭園。這些建築的規模與裝飾顯示，修道院的居住者期待擁有方便又舒適的高級居住環境。就算從遠處觀看，也能看見修道院的巴洛克風格特色，包括精緻的圓頂、彎曲的山牆，以及色彩繽紛的灰墁。這些特色都使梅爾克修道院躋身世界最壯麗的宗教建築之一。

雅各布·普蘭陶爾
1660-1726年

雅各布·普蘭陶爾出生於奧地利提洛（Tirol）的施坦茲（Stanz），原本是個跟著父親學習的石匠，也當過雕塑家。成為建築師之後，他才開始負責建築的設計與修建工程。普蘭陶爾一開始在維也納附近的聖波爾坦（Sankt Pölten）工作，後來才開始參與數座奧地利重要修道院與教堂的重建工作，包括林茲（Linz）附近的聖佛羅里安修道院（St Florian Monastery）、施泰爾（Steyr）附近的加爾斯騰修道院（Garsten Abbey）、以及松塔格貝格（Sonntagberg）的朝聖教堂。普蘭陶爾同時身兼建築師與監工，負責監督修建過程還有畫家、藝術家與雕塑家的工作。他以巴洛克風格著稱，因此是個相當適合梅爾克修道院重建工作的人選。普蘭陶爾在1702年承接了這項工作，不過他大部分的作品直到他過世都尚未完成，這些建築計畫後來都由他的外甥兼助手尤瑟夫·蒙格納斯（Josef Mungenast）完成。

視覺導覽

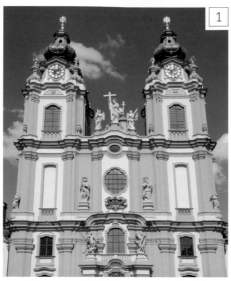

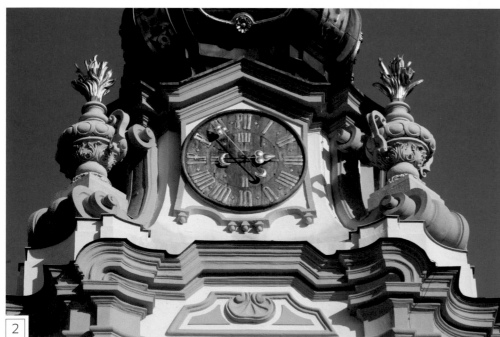

◄ **修道院西面** 修道院的西面是中世紀風格，中央入口上方有成對的塔樓，不過塔樓的裝飾細節完全不是中世紀風格。塔樓頂端是圓頂而非尖頂，且塔樓的正面也是以古典的垂直壁柱與簷口來區隔樓層。同時，梅爾克修道院西面的雕像數量也比大部分中世紀教堂少，天際線下方體積較大的一整組雕像，展示了典型的巴洛克風格。

▼ **教堂內部** 主教堂的內部是整座修道院中最壯觀的部分，自然光從高聳的窗戶灑落，照亮鍍金的細節，包括布道壇的頂端與高聳聖壇後方的雕像。中殿側面的牆壁線條相當柔順，穿梭於通往禮拜堂的拱門之間。彎曲簷口的線條，也就是明亮的內部顏色最深的部分，則將視線引導到穹頂以及後方的拱形聖所。

▲ **正面細節** 正面的鐘塔幾乎沒有任何直角與直線，展現了普蘭陶爾對巴洛克主題的運用。鑄形與簷口呈各種弧形，為建築創造了動感。流暢的線條完美呼應了角落中漩渦紋飾的輪廓，以及鐘面勻稱的雕飾。周遭的甕也是巴洛克風格的特色之一，不僅額外增加了裝飾性，也打亂了天際線。普蘭陶爾以配色來突顯巴洛克風格，紅褐色赤陶土製作的紋飾妝點著白色的牆面。

► **中庭** 梅爾克修道院的中庭以成排頂端擁有彎曲紋飾的長方形窗戶裝飾，並以顏色比周遭牆壁還深的灰壎突顯。基於窗戶的安排方式，這座庭園和許多中歐城市豪華宮殿的中庭類似。四邊形中庭的中央矗立著一座巴洛克風格的噴水池，池中有不少人物雕像。由於院長伯托迪馬爾先前將院內原有的噴水池贈送給梅爾克鎮，這座噴水池其實是替代品，來自上奧地利瓦德豪森（Waldhausen）的修道院。

▶ **大理石廳堂** 本篤會修士奉行「聖本篤清規」（The Rule of St Benedict），接待客人時必須「把客人當作耶穌基督」般款待，並賜予他們應有的榮耀。這個雄偉的房間就是供地位最高的客人使用的餐廳，包括常常造訪梅爾克的哈布斯堡王朝成員。廳堂主要的大門以大理石製作，牆壁雖然看起來也像大理石，實際上卻是以灰墁塗料塗成類似大理石的顏色。地板中央有個鐵柵，下方是為房間供給熱氣的壁爐，讓豪華的房間相當舒適。天花板上的巨型壁畫描繪的是古典神話的場景，包括希臘英雄海克力士以木棒殺死「地獄三頭犬」。海克力士除了是美德的象徵，也是哈布斯堡家族最喜愛的英雄。

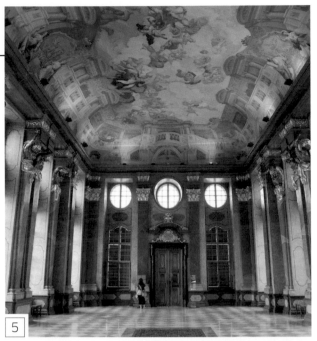

5

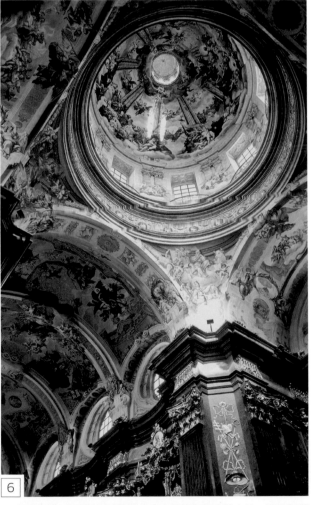

6

▲ **穹頂內部** 穹頂除了讓教堂的中央變得相當立體之外，從窗戶灑入的光線也照亮了教堂內部豐富的裝飾。穹頂上方的壁畫以錯視畫法描繪天堂景象，和教堂其他部分的壁畫相同，可能是出自義大利—奧地利藝術家安東尼奧 貝都奇（Antonio Beduzzi）的設計，並由奧地利巴洛克藝術大師約翰 邁克爾 羅特邁爾（Johann Michael Rottmayr）繪製。壁畫包含了天父、耶穌，以及燈籠式天窗內代表聖靈的鴿子。

關於**細節**

巴洛克藝術家的目標就是透過彎曲的牆壁和隱藏的窗戶，努力消除早期建築中死板的線條與方正的內部結構。通常以宗教或神話主題裝飾的天花板也加強了這種效果。以錯視畫法繪製的壁畫，創造了房間上方就是天空、畫中人物往下俯視凡間的錯覺。在梅爾克修道院繪製壁畫的藝術家（例如羅特邁爾）都相當擅長運用透視技法，縮短人物的身體比例，讓他們看起來像是飄浮在半空中。有時候藝術家會在壁畫的邊緣加上一些建築細節，讓建築的牆壁看起來彷彿不斷往上延伸，並聘請專家，例如義大利的蓋塔諾·凡蒂（Gaetano Fanti），來畫這些細節。

▲ **天花板壁畫中的人物** 負責繪製梅爾克修道院天花板壁畫的藝術家細心地以透視法調整人物的比例，放大比較靠近視線的四肢。

關於**設計**

巴洛克教堂中有各式各樣的裝飾細節，包括窗戶、簷口、壁龕與其他建築結構，可能以華麗的漩渦或貝狀紋飾裝飾，或是擺放包括智天使與熾天使在內的天使雕像與聖徒雕像，天使通常是長著翅膀的小孩形象。教堂中重要的設備或配件，例如祭壇後方的背壁、布道壇、管風琴，都會以特殊的裝飾突顯其重要性，例如聖徒雕像或描繪聖經場景的浮雕。

▲ **管風琴** 梅爾克修道院中殿西端的管風琴上方有鍍金的智天使雕像。

布倫海姆宮 Blenheim Palace

公元1724年 ■ 宮殿 ■ 英國，伍德斯托克

建築者：約翰 范布勒 John Vanbrugh

第一代馬爾博羅公爵（Duck of Marlborough）約翰 邱吉爾（John　Churchill）是英國的戰爭英雄，在西班牙王位繼承戰爭的重要戰役，也就是1704年巴伐利亞的布倫海姆戰役（Battle of Blenheim）中，為英國取得了決定性的勝利。英國的安妮女王（Queen Anne）因此允諾為邱吉爾和他的夫人薩拉建造一座巨大的鄉間別墅當作獎賞。女王命令約翰 范布勒爵士建造別墅，范布勒欣然接受這項挑戰，設計了歐洲最豪華的建築之一，規模可比路易十四的凡爾賽宮（見146至151頁），這座別墅作為宮殿的名聲從此不脛而走。和凡爾賽宮一樣，布倫海姆宮有巨大的庭園圍繞，居住區域位於庭園正中央，側邊還有兩

座附屬建築，一側是馬廄，另一側則是廚房。建築的兩翼不僅擁有各自的庭園，甚至比多數鄉間別墅還大。

范布勒設計這座巨大的建築時，採用的是自身特殊的巴洛克風格。歐陸的巴洛克建築通常擁有精雕細琢的牆面以及明亮的裝飾細節，但范布勒和他的助手尼可拉斯 霍克斯摩爾（Nicholas　Hawksmoor）創造出來的巴洛克風格卻比較雄渾沉重。布倫海姆宮結合了古典特色（例如巨大的中央柱廊）和厚重精緻的巴洛克細節（例如雄偉的拱柱、石造飾帶、大量的雕像）。豪華的規模以及對稱的架構讓布倫海姆宮成為一座相當壯觀的建築，由巨型煙囪及誇張的尖頂飾組成的戲劇化建築輪廓

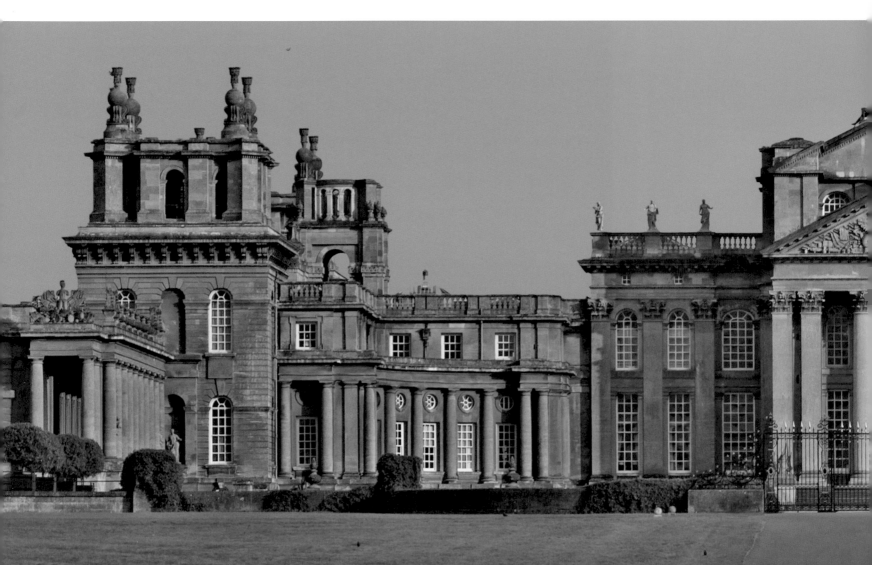

也加深了這種印象。

　　布倫海姆宮的內部也和外部一樣對稱。和當時大多數建築相同,范布勒以相當嚴謹的風格設計建築內部,宮殿的正中央有兩個高聳的雙層挑高房間,也就是大廳和當成餐廳使用的沙龍廳。沙龍廳的兩側,也就是布倫海姆宮的南面,有兩間給重要賓客使用的大型套房,例如來訪的君王或朝臣。套房中最大的公用房間和中央的沙龍廳相連,較小型的私人房間則沿著側面延伸。在布倫海姆宮東面也有一系列類似的套房,雖然面積較小,結構卻同樣對稱,供公爵與公爵夫人使用。後方則是規模中等的房間、迴廊與階梯。不過,由於18世紀使用套房的方式後來不再流行,許多房間都已轉為其他用途,但這些房間壯觀的規模與某些奢華的裝飾仍然保留至今。

約翰·范布勒

1664-1726年

擁有英國及荷蘭血統的約翰·范布勒生於倫敦,20幾歲時曾經從軍,並參與了1689年荷蘭國王威廉三世(William III)奪取英國王位的軍事行動。1690年代,范布勒成了劇作家,創作了許多喜劇,其中又以《故態復萌》(The Relapse)與《激怒的妻子》(The Provoked Wife)這兩齣劇作最為出名。17世紀末,雖然沒有受過任何正式訓練,范布勒還是開始設計建築,並成功以設計鄉間別墅闖出名號。他設計的某些鄉間別墅,例如霍華德城堡(Castle Howard)、錫頓德勒沃爾宅邸(Seaton Delaval Hall)、布倫海姆宮,規模都相當浩大。另外,雖然范布勒的建築風格絕對有受到劇場設計的影響,但如果沒有專業協助,他還是不太可能完成這類豪華的大型建築設計。因此,能夠和建築師尼可拉斯·霍克斯摩爾一起工作,范布勒可說是相當幸運。霍克斯摩爾師承英國建築師克里斯多佛·雷恩(Christopher Wren)爵士,曾經設計過許多巴洛克教堂與巴洛克建築。沒有人確知這兩位建築師究竟如何合作——可能是由范布勒草擬計畫、由霍克斯摩爾負責細節,但一般都認為,這些雄偉的鄉間別墅與其他以這種戲劇化巴洛克風格設計的小型建築,背後的磅礡概念都是出自范布勒之手。

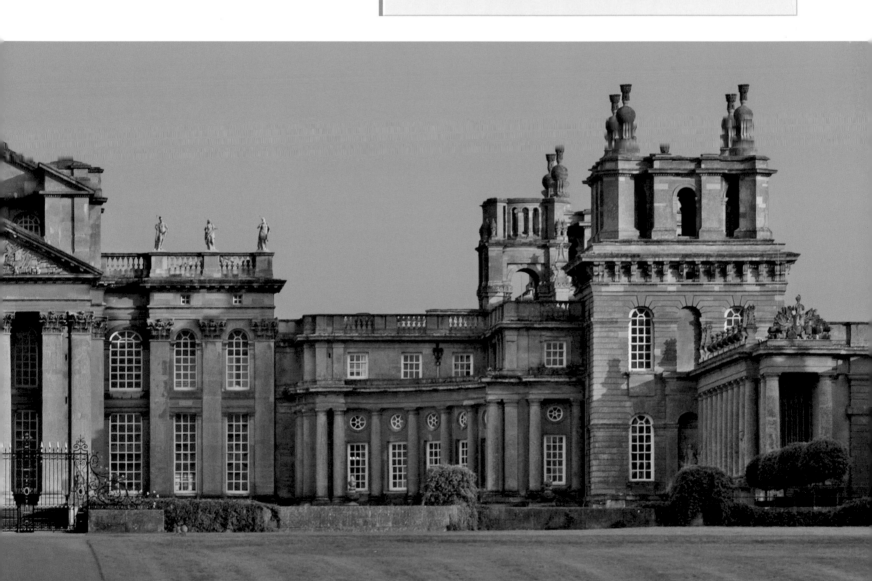

視覺導覽：外部

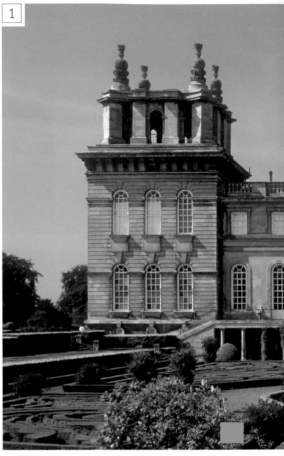

▶ **東面** 范布勒只運用最基本的建築特色，像是窗戶、簷口、牆面、煙囪，就創造出最戲劇化的效果。布倫海姆宮主要的窗戶都相當高聳，拱形的頂端賦予這些窗戶長方形窗戶所缺乏的華麗感，有石製裝飾帶的角塔牆面看起來也十分雄偉。不過最戲劇化的部分還是角塔的頂端。簷口上方還有由小型拱券連接的角樓及煙囪，四座角樓頂端的洋蔥式穹頂，為布倫海姆宮創造了略顯怪異的天際線。

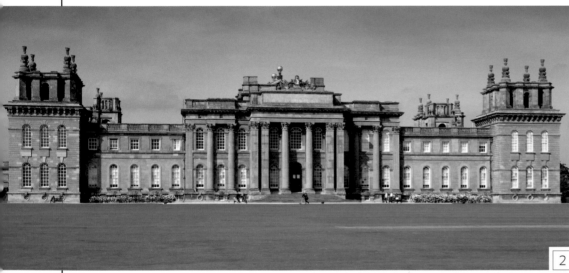

▲ **南面** 雖然布倫海姆宮南面兩端各有一座角塔，但建築中央才是真正讓人目不轉睛的部分，擁有成排立柱，有兩層樓高。這稱為巨型柱式，顯示了建築物中央部分的重要性。建築入口通往沙龍廳，沙龍廳後方則是大廳，兩個房間都和巨型柱式相同，有兩層樓高。布倫海姆宮的正面非常對稱，沙龍廳的兩側也是一系列同樣對稱的房間，呼應了建築正面的和諧感。

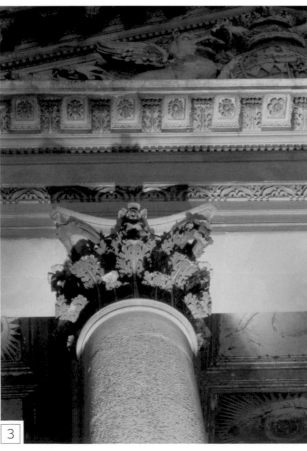

▼ **半身像柱** 建築立面凸出的半圓形隔間上半部有成排的女性雕像，這些雕像是所謂的半身像柱，源自古希臘的雕塑形式，將雕像的頭部或軀幹安裝在簡易的基座上。古典的半身像柱大多是男性雕像，但布倫海姆宮的半身像柱卻是女性雕像。這樣的設計讓雕塑家能夠以流暢的巴洛克繩紋與摺痕來雕塑這些女性身上繁複的服飾細節。

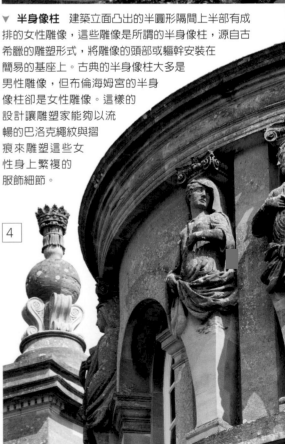

▶ **立柱細節** 雖然范布勒注重的多是大規模的效果，建築的小細節卻也沒有馬虎。以這根支撐建築北端三角楣的柯林斯式立柱為例，柱頭上彎曲的葉薊紋飾具有極高的藝術價值。此外，立柱上方的三角楣也相當精緻，三角楣的齒狀飾，也就是三角楣底部重覆出現的小型結構，都刻有細小的玫瑰紋飾。甚至連齒狀飾間的空隙以及其他小型結構，也都有精緻的裝飾。

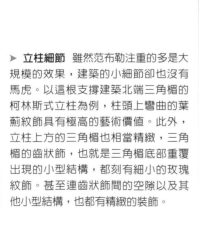

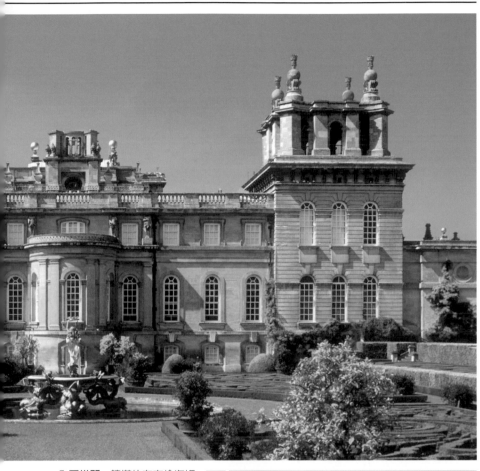

布倫海姆宮位於一座巨大的庭園中，庭園的設計與建築物的工程同步進行。馬爾博羅公爵的景觀設計師亨利·懷思（Henry Wise）在接近主建築的地方設計了正式的庭園，庭園對稱的花壇有繁複的圖樣，以低矮的樹籬區隔。此外，為了橫越格利姆河潮溼的河谷，范布勒也在距離主建築較遠的地方建了一座橋梁。到了18世紀，流行的建築風格已經改變，因此當時的公爵又聘請了英國著名的景觀設計師——擁有「萬事通」稱號的蘭斯洛特·布朗（Lancelot "Capability" Brown）——以不那麼嚴謹的風格重新設計庭園。布朗創造了相當自然的風景，包括多樣的樹叢、景觀、以及河谷中的湖泊，湖泊的範圍橫越了范布勒建造的橋梁兩端。現今的庭園則混合了這兩種風格，主建築附近的正式庭園經過整修，有花壇、雕像以及1920年代安裝的噴水池。而布朗所設計、有樹木與湖泊的天然庭園，也依舊是相當適合布倫海姆宮的背景。

▲ **布倫海姆大橋** 范布勒建造的橋梁原本高於河面，現在卻有一部分沉在布朗設計的湖泊中。

▶ **入口拱門** 鐘塔位在布倫海姆宮其中一個庭園入口的拱門上方。基於范布勒處理石塊與細節的手法，這座鐘樓更加雄偉。例如，拱心石（拱頂中央的楔形石頭）通常會選擇大小相當的石頭，但范布勒卻選擇了比兩側還要大上三、四倍的石頭，使拱門顯得更有氣勢。

至於下方半圓形拱窗的設計，范布勒則是運用另一種手法。巨大拱心石的兩側由兩組大小幾乎相同的石塊圍繞，拱門兩側的立柱也是以類似的手法設計。石柱上的帶狀裝飾讓它們看起來好像是由巨大的石塊組成，但那是個錯覺，因為每個橫帶其實是由兩到三塊石頭組成，只是經過仔細接合。建築師和工匠合作無間，才創造出這種戲劇化的效果。

5

關於**設計**

打從一開始，布倫海姆宮就被視為是為戰爭而設計的。引用馬爾博羅公爵的後代溫斯頓·邱吉爾爵士的話，約翰·邱吉爾的軍事成就可說是「改變了世界的軸線」。布倫海姆宮除了規模氣派之外，許多建築細節也象徵了這裡是戰爭英雄的住所。因此在布倫海姆宮可以發現各種軍事雕飾，包括武器、戰旗、戰鼓，以及戰利品。軍事符號在雕塑中是個相當古老的主題，在文藝復興時期特別受歡迎。這些符號代表雕塑的主人或下令製作雕像的人是個戰爭英雄，再不然就是曾在戰役中取得勝利。

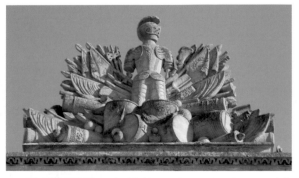

▲ **代表凱旋的雕塑** 這座雕塑集合了武器、鎧甲與戰旗，位於布倫海姆宮頂端，昂然矗立在天際線上。

視覺導覽：內部

沙龍廳 這個房間當成餐廳使用，范布勒原本希望由畫家詹姆斯 托恩西爾爵士（James Thornhill）負責裝飾牆壁與天花板，但公爵夫人薩拉認為，托恩西爾爵士替大廳裝飾天花板時收取的費用過高，因此後來是由法國畫家路易 拉蓋爾（Louis Laguerre）完成這項工作。拉蓋爾在沙龍廳周遭的牆面畫上了世界地圖，天花板則描繪馬爾博羅公爵在戰勝後遊行的景象。

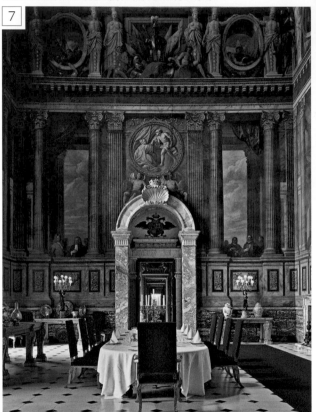

大廳 這是布倫海姆宮最大的房間，大概有20公尺高，結合了門廳與會客室的功能，並連接通往其他主要房間的長廊。大廳由一排排的石拱及雕塑裝飾，包括柯林斯式柱頭以及巨大拱券中央的安妮女王紋章，都是出自當時著名的雕塑家格寧林 吉本斯（Grinling Gibbons）之手。房間末端的巨大拱券則出自典型的范布勒手筆，有可能是要向羅馬時代紀念戰爭勝利的凱旋門致敬。

綠色寫作室 這間房間以室內裝潢聞名，包括鍍金的天花板、牆上淡色系的裝飾鑲板以及鑲板門。其中最重要的是牆上的掛毯，這幅掛毯是為了布倫海姆宮特別訂製的，覆蓋了房間的一整個角落。掛毯描繪布倫海姆戰役後，馬爾博羅公爵騎在馬背上接受法軍統帥塔拉爾德元帥（Marshall Tallard）投降的景象。掛毯的其餘細節，包括遠處燃燒的建築物以及朝多瑙河畔撤退的法國軍隊，都相當寫實，可能是根據公爵本人的記憶繪製的。

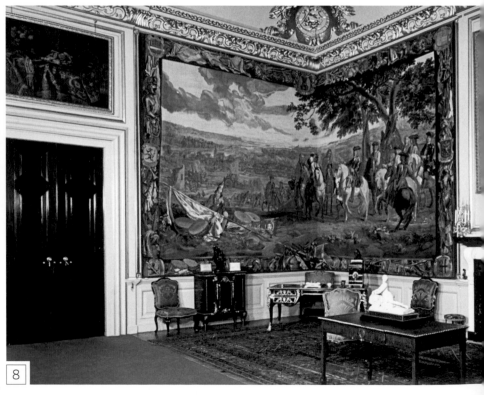

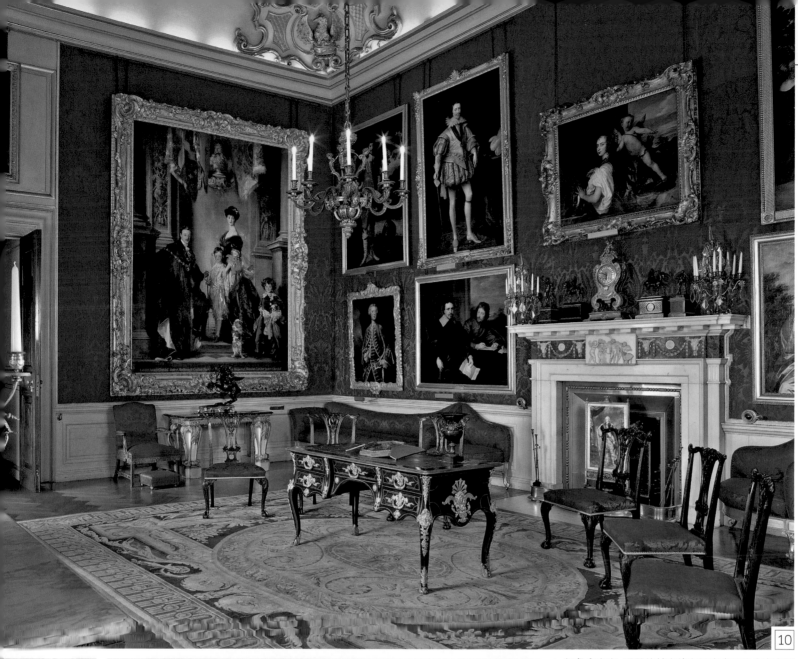

10

9

▲ **紅色會客室** 這間位於布倫海姆宮南面的會客室得名自牆上覆蓋的紅色花緞。現今的樣貌是不同時期的混合體，整體架構與天花板的高聳穹頂保留了原始形態，例如天花板的設計就可能是出自范布勒的助手霍克斯摩爾之手。18世紀蘇格蘭建築師威廉 錢伯斯勳爵（William Chambers）重新裝潢布倫海姆宮時，這間會客室也經過改建，例如房間內的壁爐就是錢伯斯以1760年代流行的優雅新古典風格設計的。

◀ **狹長書房** 這個雙層挑高的房間占滿了布倫海姆宮的整個西面，大約有56公尺長。范布勒和霍克斯摩爾原本計畫把這個房間當成「展示間」，這樣居住在此的人就可以來回走動，欣賞牆上蒐集的繪畫，跟都鐸式鄉間別墅中的「長廊」一樣。除了使用拱券來分割空間之外，建築師還在天花板上創造了一系列類似淺穹頂的長方形和圓形空間。托恩西爾爵士原本也負責裝飾這裡的天花板，但因為公爵夫人薩拉拒絕付費，所以天花板只好採用留白設計。1744年時，這間房間成為書房，藏書大約有1萬冊。

阿美琳堡狩獵小屋 Amalienburg Pavilion

公元1734-1739年 ■ 狩獵小屋 ■ 德國，慕尼黑

建築者：法蘭索瓦 居維利埃 François Cuvilliés

阿美琳堡狩獵小屋是歐洲洛可可風格的璀璨作品，由巴伐利亞統治者——選帝侯卡爾 阿爾布雷希特（Karl Albrecht）——為他的夫人瑪麗 埃米麗（Maria Amalia）所建。這座小巧、裝飾華麗、四周林木包圍的建築由法蘭索瓦 居維利埃（Francois Cuvillies）設計，位於寧芬堡宮（Nymphenburg Palace）廣袤的領地上。寧芬堡宮是巴伐利亞選帝侯的夏宮。阿美琳堡狩獵小屋的用途包括狩獵基地、寧芬堡宮的一個華麗景點，以及逃離繁文縟節宮廷生活的休憩所。居維利埃把這個地方設計成一座小型宮殿，雖然只有一層樓，但仍然擁有金碧輝煌的會客室、臥房、更衣間、狩獵廳、還有一間廚房，全都裝飾得美輪美奐，甚至連選帝侯的獵犬都有專屬的房間。阿美琳堡狩獵小屋的洛可可式裝飾雖然由居維利埃本人負責監督，實際上卻是由一群充滿天分的藝術家執行，包括宮廷木雕師約翰 約

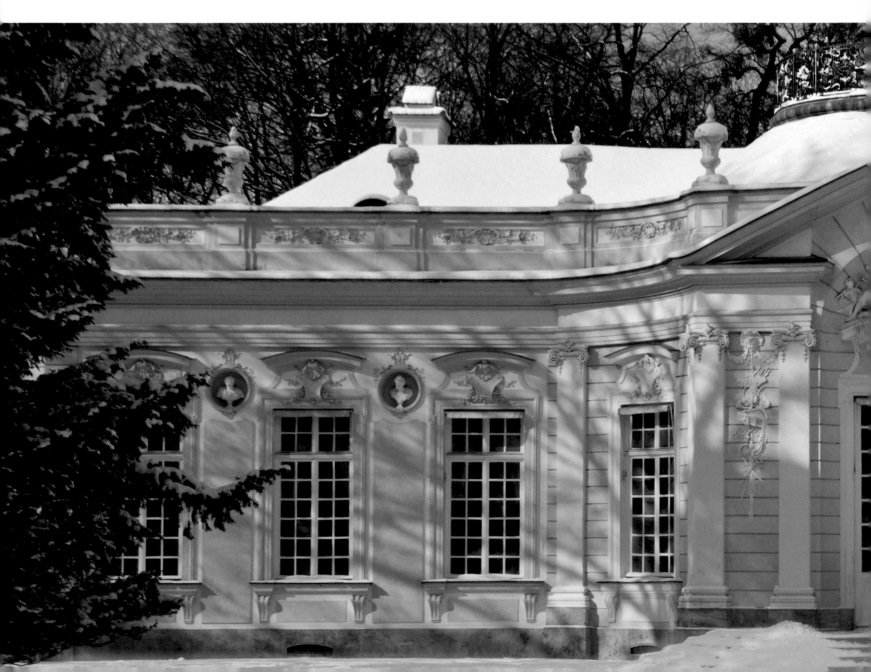

阿希姆 迪特里希（Johann Joachim Dietrich）與德國畫家兼灰泥匠約翰 巴普蒂斯特 齊默爾曼（Johann Baptist Zimmermann）。阿美琳堡狩獵小屋整體的裝飾效果相當精緻，內部牆面布滿了植物淺浮雕，簷口附近的灰墁也接續相同的葉飾主題。主要色系和典型的洛可可建築一樣都是淺色系，且大量使用巴伐利亞國旗的顏色——藍色和銀色，巧妙地暗示了選帝侯的權力。另外，建築中光線的掌握也出自大師手筆，建築的兩個主要立面都有落地窗，且為了加強自然光的效果，中央廳堂也安裝了成排的鏡子。建築物在晚上由巨大的枝形吊燈照明，使內部如同閃亮的珠寶盒，在黑夜中閃閃發光。

法蘭索瓦・居維利埃
1695-1768年

法蘭索瓦・居維利埃出生於比利時，身材非常矮小，因此成為流亡法國的巴伐利亞選帝侯馬克西米利安二世（Maximilian Emanuel）的宮廷侏儒。馬克西米利安二世相當賞識居維利埃的天分，不僅資助他受教育，還在巴伐利亞統治者回到慕尼黑後，讓他跟隨宮廷建築師尤瑟夫・艾夫納（Joseph Effner）學習。1726年，卡爾・阿爾布雷希特成為選帝侯，居維利埃則被任命為宮廷建築師。由於他曾在巴黎學習，而當時巴黎相當流行洛可可風格，因此現今大多認為，居維利埃是將洛可可風格引進德國的推手。居維利埃為選帝侯建造的作品包括一座位於布呂赫爾（Brühl）的禮拜堂、法爾肯拉斯特（Falkenlust）狩獵小屋，以及慕尼黑王宮（Munich Residenz）的房間裝飾。居維利埃以設計配件著稱，包括家具、階梯、鏡子、壁爐，全都有精緻的裝飾，阿美琳堡狩獵小屋則可以說是居維利埃的集大成之作。

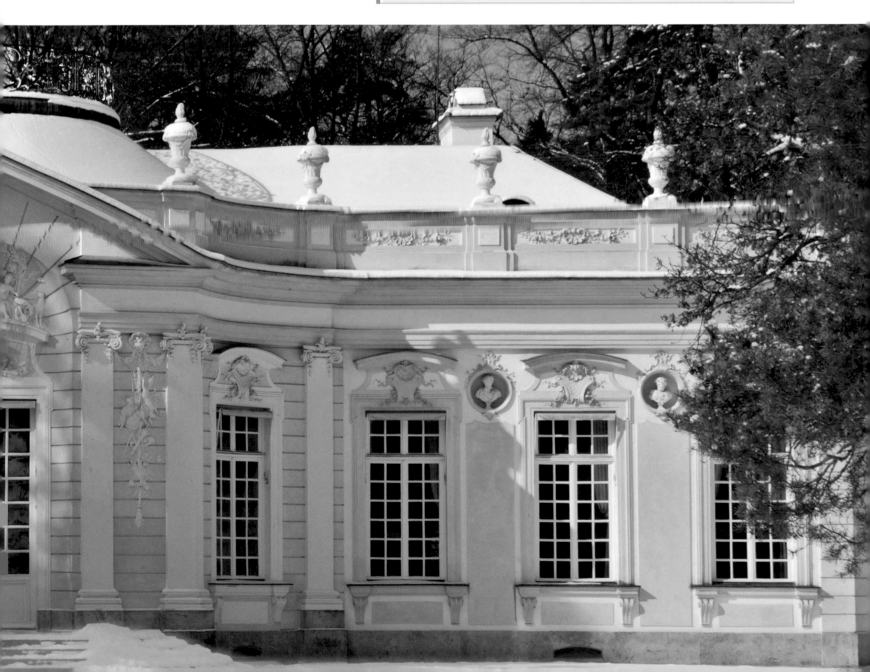

視覺導覽

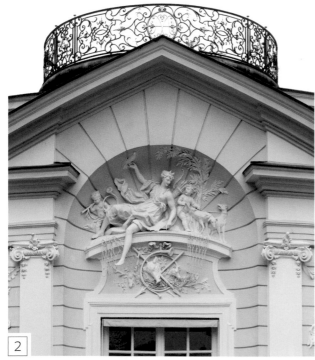

▲ 外部細節 狩獵小屋的外部裝飾相當古典，不過卻是受到典型洛可可風格影響的古典主義。以壁柱的頂端為例，雖然由愛奧尼亞式柱頭裝飾，但漩渦紋飾下方卻懸掛著一系列的裝飾。裝飾的浮雕描繪了古典場景與狩獵的戰利品，中央的狩獵女神雕像則掙脫框架的束縛，一腳垂掛在下方，一隻手向上舉高，幾乎快要碰到上方的拱頂。

▶ 鏡廳 這個環形的房間是整座建築中最大的房間，位於狩獵小屋的正中央，同時具備門廳與會客室的功能。入口、窗戶、鏡子都沿著房間彎曲的牆面設置，使房間充滿光線，並造成多重倒影。另外，窗戶與鏡子反射的光芒也映照在灰壩裝飾上，突顯出金色和銀色的精緻葉飾。這些葉飾沿著牆面一路延伸到有淺穹頂的天花板，看起來彷彿蔓生的植物上方出現了一片淺藍色的天空。

▼ 小屋立面 狩獵小屋前後都有一樣的落地窗，窗上的窗格玻璃相當狹窄，也都有淺粉紅色與白色灰壩製作的水平裝飾帶。這些線形的裝飾細節——包括雄偉連綿的凹面立面、中央入口上方簷口的凸面立面、弓形拱的彎曲弧度——都各不相同。不同立面的對比在巴洛克與洛可可建築中相當普遍，這樣的對比不僅讓狩獵小屋的外觀顯得靈動，也呼應了內部線條流暢的裝潢。

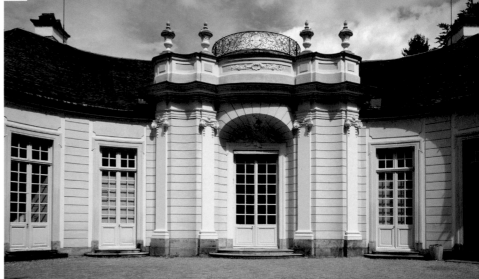

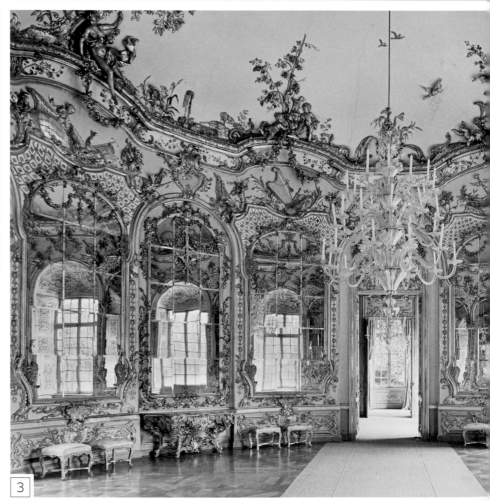

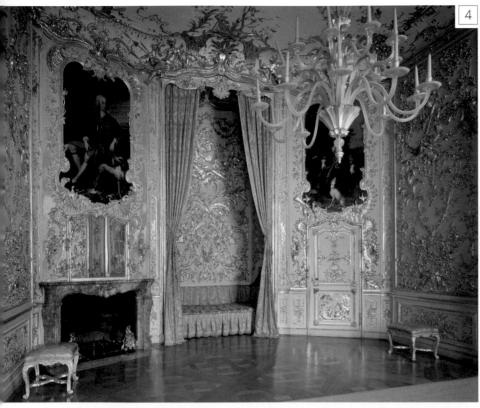

◀ **臥房** 臥房和鏡廳相鄰，是狩獵小屋主要的房間之一，淺黃色的牆壁由漆成銀色的木雕裝飾。這些木雕由雕刻大師約翰 約阿希姆 迪特里希製作，他在多座巴伐利亞宮殿的裝飾中都有重要貢獻。床鋪隱藏在壁龕中，壁龕的兩側則是選帝侯卡爾 阿爾布雷希特和夫人瑪麗 埃米麗的肖像畫，兩人在畫中都穿著獵裝。

◀ **廚房** 即使是狩獵小屋狹窄的廚房也裝飾得相當精緻。廚房的牆壁貼滿了特製的荷蘭瓷磚，天花板則漆成藍色與白色。房間的裝飾主題顯示了18世紀建築師與設計師對中國藝術的熱切興趣，天花板描繪著東方場景，瓷磚則是以花朵、花瓶、以及風景的圖案裝飾。整個房間無論是裝飾風格還是淺色地板藍黃相間的主要配色，都是在模仿中國瓷器。

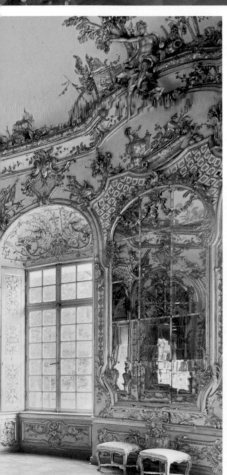

▲ **狩獵廳** 雖然狩獵小屋規模較小，但還是和其他豪華建築一樣有一座畫廊。這個小房間的牆上掛著和狩獵相關的繪畫，其中有些描繪選帝侯出外打獵的場景。整個房間的裝飾也是按照畫作的擺設來設計，所有可以利用的牆面空間都掛上了畫作，並以18世紀流行的方式陳列，因此畫作之間的距離相當貼近。此外，畫框以及畫作之間窄小空隙的華麗雕刻裝飾也都是洛可可風格。

關於**細節**

狩獵小屋的裝飾細節，不管是牆壁、天花板、椅腳、枝形吊燈、鏡子、還是畫框，統統都是典型的洛可可風格。這種十面格的風格源自法國，一開始是為了反對像凡爾賽宮那樣厚重雄偉的建築風格而產生。在洛可可風格中，植物紋飾占了主要地位，例如花朵、葉飾、垂花飾，但還是有其他裝飾存在，像是小天使，以及巴洛克風格中常見的甕。雖然狩獵小屋整體的建築架構相當對稱，裝飾的元素卻常常反其道而行。這樣的不和諧，以及簷口與紋飾多變的曲線，為整座建築的裝飾帶來了流動感。狩獵小屋另一項引人注目的特色就是炫目的淺色系裝飾，這也是為了反對早期設計師對暗色系的偏好。

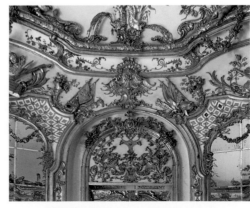

▲ **鏡廳中的**洛可可風格雕刻裝飾與灰墁。

蒙地塞羅府邸 Monticello

公元1769-1809年 ■ 私人府邸 ■ 美國，夏洛特鎮

建築者：湯瑪斯 傑佛遜 Thomas Jefferson

1789年，美國開國元勳之一的湯瑪斯 傑佛遜開始以新古典主義風格設計自己的住宅。這種風格在某種程度上是以古羅馬的古典建築為基礎，並經過文藝復興時期的建築師與作家詮釋，特別是先前提到的北義建築大師帕拉底歐。傑佛遜從這些地方獲得了對稱設計的靈感，因此

蒙地塞羅府邸的風格和帕拉底歐在義大利北部著名的鄉間別墅非常相似（請見124至127頁）。此外，建築的細節，例如柱廊，也和古羅馬及文藝復興時期建築類似。傑佛遜曾在1780年代被派駐法國，因此他也從許多歐洲城市的豪華住宅中，得到了豐富的新古典主義靈感。這

些建築的精細設計似乎也反映了啟蒙時代複雜的思想，而傑佛遜正好也對啟蒙思想非常有興趣。在法國盛行的建築風格影響之下，傑佛遜修改了他的設計，增加了八角形穹頂，並創造了一種混合式的新古典風格，融合了古典元素與當時流行的元素。此外，他也結合了自身的建築特色，例如天窗。最後的成果就是蒙地塞羅府邸（Monticello是「小山丘」之意），整體設計兼具創新與古典元素，這樣的風格也影響了19世紀的北美建築師與設計師。

湯瑪斯·傑佛遜

1743-1826年

湯瑪斯·傑佛遜出身於維吉尼亞州的富裕農家，後來成為成功的律師。他涉獵相當廣泛，通曉五種語言，也對藝術與科學有濃厚興趣。傑佛遜在1770年代成為推動美國獨立運動的領袖之一，也是美國〈獨立宣言〉的主要起草人。1780年代，傑佛遜擔任美國駐法大使，派駐法國期間，他對建築產生極大的興趣。後來傑佛遜擔任美國第一任國務卿，並在1800年選上美國總統，之後還連任了一次。他任內的重要政績包括向法國買下路易斯安那州的土地。

視覺導覽

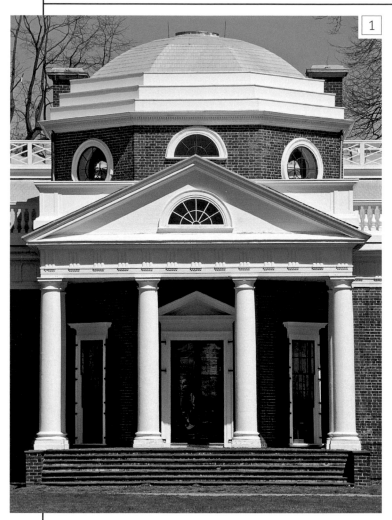

1

▲ **西面柱廊** 蒙地塞羅府邸東面和西面的柱廊上方都有三角楣,並以成排的白色立柱支撐,這些立柱的柱式類似多立克柱式,卻和古希臘時期的多立克柱式不同(見23頁)。此處的柱子沒有凹槽,卻有基座。東面柱廊興建的時間較早,是由石塊所建,不過由於當時相當缺乏技術精湛的石匠,所以傑佛遜後來在建造西面柱廊時選擇改用特製的曲面磚。

2

▲ **古典細節** 18至19世紀間流行的新古典風格建築是根據某些古典元素設計,例如古希臘或古羅馬建築的立柱與三角楣。不過新古典風格也增加了自己的特殊元素,例如圖中的女兒牆就圍繞了整座建築,也遮蔽了屋頂。雖然有些建築師偏好實心的女兒牆,傑佛遜卻選擇有成排欄杆小柱的女兒牆。這樣的設計不僅提升了視覺效果,也使建築結構看起來更為輕盈。

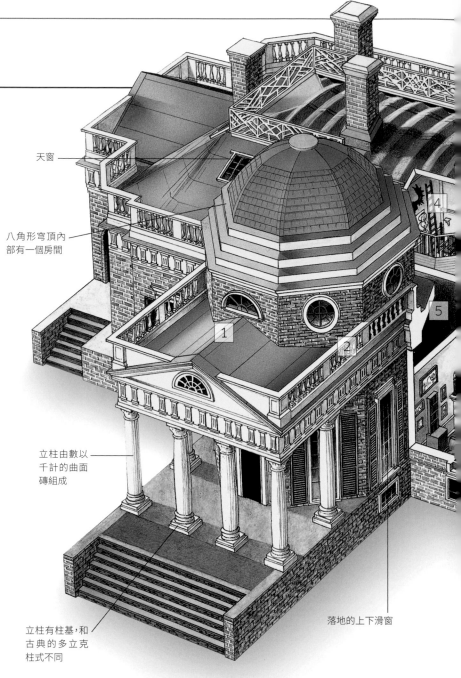

天窗

八角形穹頂內部有一個房間

立柱由數以千計的曲面磚組成

立柱有柱基,和古典的多立克柱式不同

落地的上下滑窗

關於**設計**

有柱廊、穹頂、上下滑窗的蒙地塞羅府邸,表面上看來可能像是典型的新古典主義建築,但穩重的外觀下卻隱藏了許多特別的機關與設備。這些機關與設備由傑佛遜精心設計,巧妙地融入了建築的紋理之中。府邸的廚房位於餐廳內,而在通往廚房的臺階附近,傑佛遜則安裝了一座供侍從使用的旋轉門。旋轉門上有層架,還有一座迴轉式食品架,方便從酒窖取酒。另外,府邸還有室內廁所,這在當時尚未普及,而府邸中的某些窗戶則有獨立的兩道窗格,可說是雙層窗的雛形。府邸的客廳甚至有一組會自動開啟的門。至於府邸中其他創意發明,例如傑佛遜床鋪上方必須用梯子才能爬上去的隱藏衣櫃,則展示了靈活的空間運用。

▲ **羅盤面** 這個裝置和屋頂上的風向標連結,這樣傑佛遜不用出門就能知道風向。

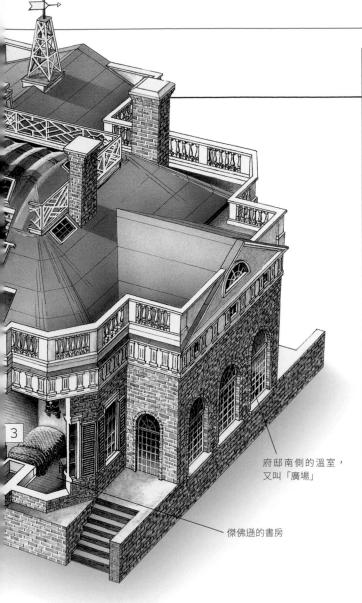

府邸南側的溫室，
又叫「廣場」

傑佛遜的書房

5

◀ **三道式上下滑窗** 蒙地塞羅府邸中許多房間的窗戶，包括客廳的窗戶，都採三道式設計，而不是當時較為流行的雙層式。在三道式的滑窗中，下方兩道窗格打開後，窗戶就可以當成門使用，讓人在溫暖的夏日方便進出。另外，如果打開最下方的窗格，並降下最上方的窗格，就能達到通風的效果。

▼ **傑佛遜的臥室** 傑佛遜在法國時就深受省空間的箱型床吸引。他相當喜歡這種安排方式，因為這樣臥室就能有更多寬敞的空間。從圖中可以看見，傑佛遜把自己的床鋪放在書房與臥室間的凹室中。這樣的設計創造了兩個房間視覺與功能上的連結。

3

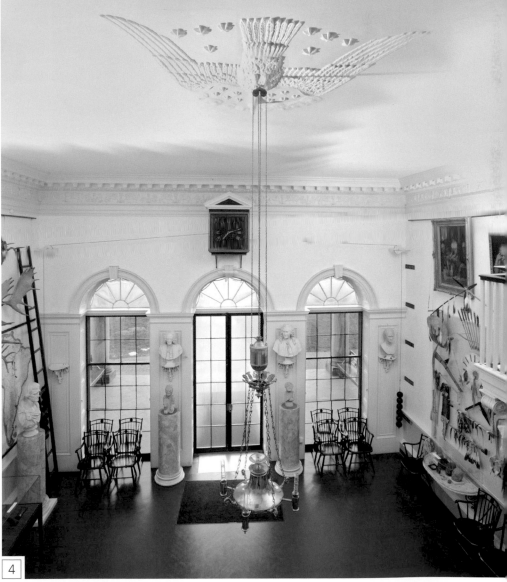

4

▲ **門廳** 傑佛遜在這個接待區展示了他最珍貴的收藏，包括地圖、和美國早期歷史有關的圖像、英雄的胸像，例如法國哲學家伏爾泰。天花板的裝飾則是一隻老鷹和許多星星，星星的數量可能代表天花板於1812年安裝時，美國的州總數。另外，房間中央還吊著一個黃銅油燈，可以用滑輪調整高度。

國會大廈 Houses of Parliament

公元1840-1870年 ■ 政府建築 ■ 英國，倫敦

建築者：查爾斯 貝瑞與奧古斯都 威爾比 諾斯摩爾 普金
Charles Barry & Augustus Welby Northmore Pugin

英國國會大廈又稱西敏宮（Palace of Westminster），建築工程在舊有的建築因為火災幾乎全毀後展開。資深建築師查爾斯 貝瑞在建築設計競賽中脫穎而出，不過他獲勝的原因有一部分得歸功於他的年輕同事普金所繪製的精美設計圖。在國會大廈30年的建造期內，內部及外部設計不斷改變，其中都有普金的重大貢獻。建築競賽希望新的國會大廈能採用伊莉莎白式或哥德式風格，因此貝瑞與普金的設計採用的是受到15世紀英國教堂與都鐸時期英國建築所影響的哥德風格。西敏宮的面河側有滿是窗戶的狹長水平立面，以及如樹林般聳立的高聳小尖塔與角樓。此外還有兩座塔樓：巨大的維多利亞塔（Victoria Tower）和高聳的鐘塔。鐘塔大部分由普金設計，很快就成了倫敦著名的地標。

這座巨大的建築有數百個房間，全都經過建築師精心設計。建築中央的主要樓層有一系列大型房間，例如上議院和下議院的議事廳及大廳就位於寬廣的中央廳兩側。皇家畫廊則位於國會大廈南端的上議院附近，是一間大型會客室。此外，主樓層的迴廊通往議員的辦公

室、會議室與其他提供服務的房間。建築師在設計國會大廈時，運用了當時最先進的科技，因此國會大廈有非常先進的通風系統。許多裝飾繁複的角樓，其實都具備通風口的功能。

國會大廈的裝飾細節由當時最重要的哥德復興風格設計師普金負責，他的設計讓國會大廈變得與眾不同——包括各種紋飾、壁紙、家具、門把、墨水台。國會大廈內部最能展現普金才華的部分是整座建築中裝飾最華麗的更衣室以及上議院，豪華的鍍金木雕與深紅色的鋪墊營造了奢華的氛圍。國會大廈華麗的內部裝潢點出了一項事實，那就是雖然是貝瑞贏得了建築比賽，並且負責整個建築計畫，但普金才是真正實行計畫、讓國會大廈成為英國地標的建築師。

查爾斯‧貝瑞與奧古斯都‧威爾比‧諾斯摩爾‧普金

1795-1860年、1812-1852年

查爾斯‧貝瑞貝瑞是19世紀作品數量最多的建築師之一，他年輕時足跡甚廣，除了到過法國與義大利，也曾前往耶路撒冷和大馬士革。雖然貝瑞相當受古典及文藝復興風格吸引，但他在職業生涯初期還是設計了幾座哥德風格的教堂。話雖如此，貝瑞卻是以設計世俗建築著稱，他著名的作品包括幾座倫敦的俱樂部、政府機構、以及大型鄉間別墅。這些作品為他帶來了設計西敏宮這種大規模建築所需的經驗。

▲ 查爾斯 貝瑞

相較之下，普金則完全獻身於哥德式風格。他是個虔誠的天主教徒，深受中世紀建築吸引，認為中世紀是歐洲在歷史與建築成就的黃金時期。雖然普金以設計天主教堂著稱，但他也設計了許多學校、住宅與其他建築。他對傳統雕刻工藝的偏好以及他在建築中強調的樸實無華設計，對19世紀末美術工藝運動（Arts and Crafts Movement）的建築師產生了相當大的影響。

▲ 奧古斯都 威爾比 諾斯摩爾 普金

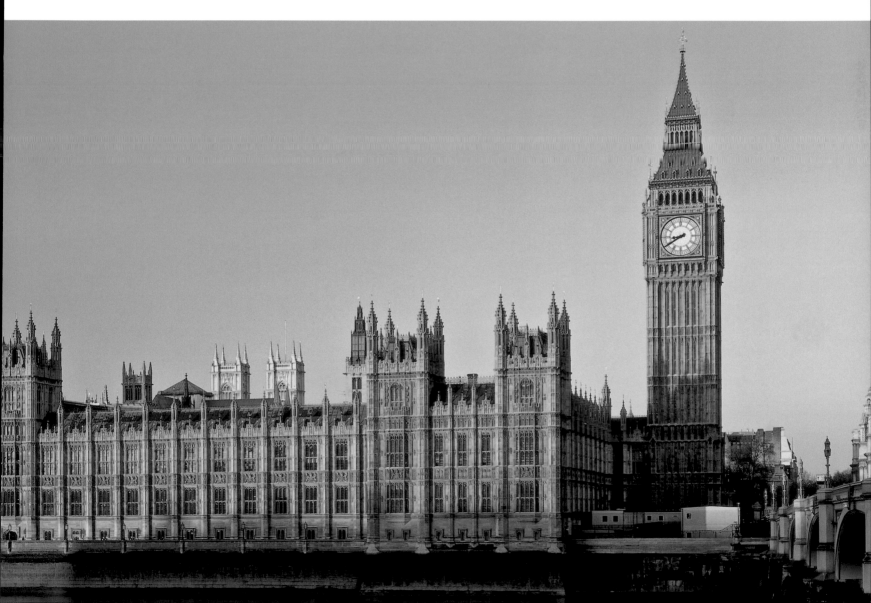

視覺導覽

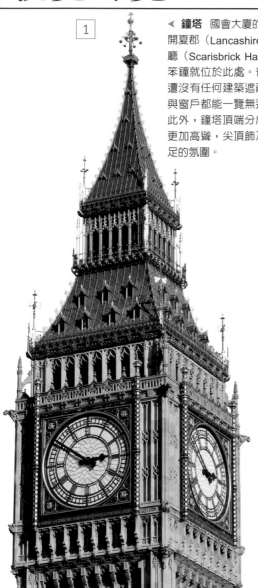

◀ **鐘塔** 國會大廈的鐘塔由普金設計，靈感來自他之前在蘭開夏郡（Lancashire）建造的鄉間別墅──斯卡利斯布里克廳（Scarisbrick Hall），只是這個版本更加細緻。著名的大笨鐘就位於此處。普金將鐘塔擺在國會大廈的東北角，周遭沒有任何建築遮蔽，因此鐘塔上垂直的精緻石雕、扶壁與窗戶都能一覽無遺。這樣的設計也強調了鐘塔的高度。此外，鐘塔頂端分成兩截的金字塔形屋頂也使鐘塔看起來更加高聳，尖頂飾及其他裝飾細節則替鐘塔帶來了創意十足的氛圍。

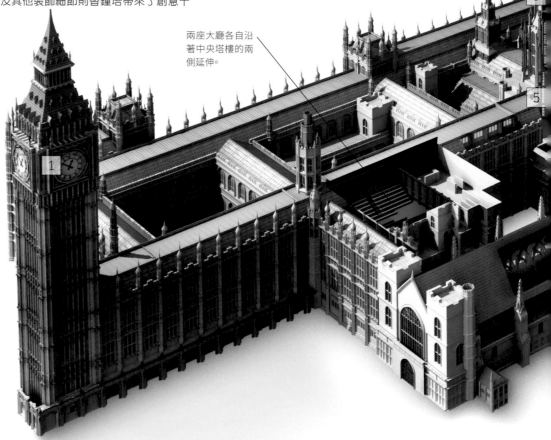

中央塔樓原本是設計成煙囪與通風口。

兩座大廳各自沿著中央塔樓的兩側延伸。

2

◀ **維多利亞塔** 這座位於國會大廈西南端的高聳塔樓在舉行官方儀式時是專供王室成員使用的通道，上方的空間平常則是當作國會檔案館使用。巨大的維多利亞塔以及沉重的國會卷宗都由隱藏在美麗石頭立面下的金屬結構支撐。此外，屬於中世紀晚期垂直式哥德風、高聳精緻的窗戶則以雕像裝飾，雕像立於有華麗石造穹頂的壁龕中。

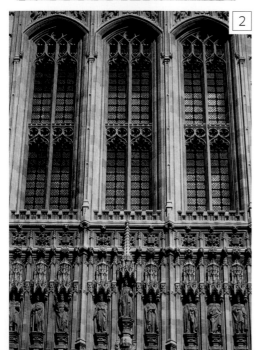

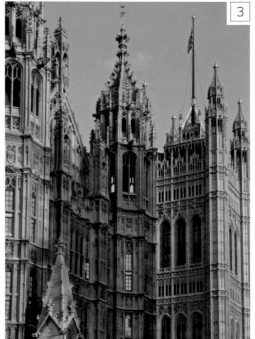

◀ **塔樓與角樓** 國會大廈的天際線由許多小尖塔、尖頂飾與角樓妝點。普金在裝飾上運用了豐富的細節，包括蔥頂飾、捲葉飾（位於尖頂或屋頂邊緣的樹葉形狀彎曲裝飾）以及其他裝飾。這些華麗的裝飾在國會大廈隨處可見，不僅出現在塔樓上，也出現在主要立面，除了讓建築細節更加豐富之外，也讓人聯想到中世紀的教堂。

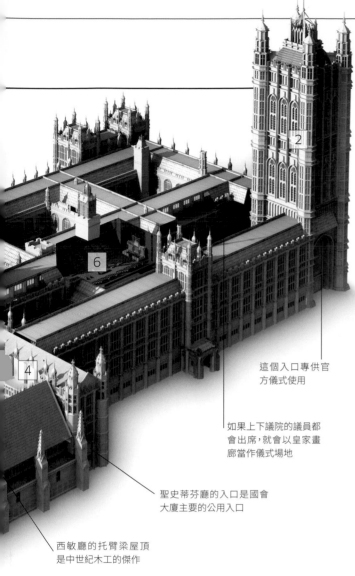

這個入口專供官
方儀式使用

如果上下議院的議員都
會出席，就會以皇家畫
廊當作儀式場地

聖史蒂芬廳的入口是國會
大廈主要的公用入口

西敏廳的托臂梁屋頂
是中世紀木工的傑作

▼ 聖史蒂芬廳　這座寬闊的哥德式廳堂位於國會大廈的公用入口處，通往中央廳。聖史蒂芬廳（St. Stephen's Hall）建在聖史蒂芬禮拜堂（St Stephen's Chapel）的舊址上，因此這個巨大的集會空間其實屬於中世紀西敏宮的一部分。聖史蒂芬廳的拱頂採枝肋設計，這是一種中世紀晚期的石造拱頂，拱肋的設計非常複雜，而聖史蒂芬廳的光源則是來自成排的彩繪玻璃窗。

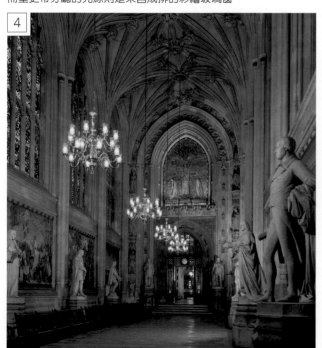

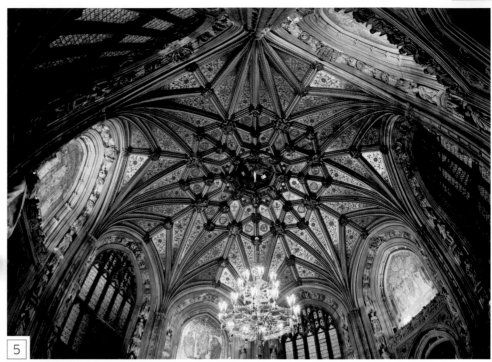

▲ 中央廳　中央廳（Central Lobby）是個巨大的八角形房間，位於國會大廈中央，也位在主樓層的正中央，兩側是上議院和下議院的議事廳及大廳。中央廳是個挑高的空間，有好幾層樓高，上方有石造拱頂，拱頂上的星形圖樣和中世紀教堂集會廳天花板上的裝飾相當類似。

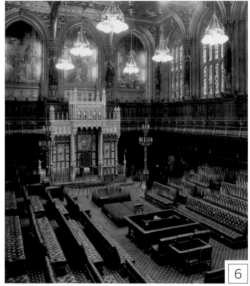

◀ 上議院　上議院廳（House of Lords）是個挑高寬敞的房間，有紅色的皮革座椅與鍍金裝飾。由於沒有遭遇和下議院廳相同的命運，在二戰中遭到炸彈轟炸，因此保存了原先的大部分裝飾。上議院廳的特色是巨大的圓屋頂，以及君王出席時使用的金色御座。

建築脈絡

現今的國會大廈建立在中世紀西敏宮的遺址上。中世紀的西敏宮本來是王室住宅，民主制度出現後就成了國會的集會場地。中世紀西敏宮絕大部分毀於1834年的大火，只有一個重要部分逃過祝融，也就是現在稱為西敏廳的房間。這個巨大的房間共有73公尺長，位於古代宮殿的中心，用來舉辦王室宴會或國家級的重要儀式。西敏廳最初建於1097年，但現在壯觀的托臂梁屋頂是在1393年理查二世（Richard II）在位時才建造的。屋頂是石匠亨利·耶維爾（Henry Yevele）與木匠休·赫蘭德（Hugh Herland）的作品，結合了寬闊的木造拱券以及凸出的托臂梁，並以耶維爾的石造扶壁支撐。基於這樣的設計，赫蘭德在建造將近21公尺寬的拱頂結構時不需要使用任何柱子或立柱，這在當時是非常驚人的建築成就。而在現今的建築架構中，西敏廳是位於國會大廈的南端。

▲ 西敏廳

新天鵝堡
Neuschwanstein Castle

公元1869-1881年　■　城堡　■　德國，巴伐利亞

建築者：愛德華 里德爾 Eduard Riedel

童話般的新天鵝堡聳立在巴伐利亞西南部霍恩施萬高（Hohenschwangau）附近的峭壁之上，由巴伐利亞國王路德維希二世（Ludwig II）於19世紀末興建。路德維希二世在拜訪過兩座中世紀城堡——德國的瓦爾特堡（Wartburg）與法國的皮耶楓城堡（Pierrefonds）——之後，得到新天鵝堡的設計靈感。這兩座城堡皆以中世紀風格興建，擁有巨大的城牆與高聳的塔樓及城垛，內部卻以宮殿的方式裝潢。路德維希二世對中世紀歷史和華格納的歌劇相當著迷，歌劇中全是眾神、英雄、及騎士的戲劇性傳說，因此他非常渴望擁有一座仿中世紀風格的城堡，內部裝潢還得反映那個崇尚騎士精神的逝去時代。國王的建築師愛德華 里德爾很可能是根據劇場設計師克里斯蒂安 揚克（Christian Jank）的作品，設計了這座充滿中世紀傳奇色彩的城堡。

里德爾選擇的羅馬復興風格在當時的德國相當盛行，許多建築師都認為羅馬式的半圓拱、筒形拱頂與堅固的城牆是相當重要的日耳曼式特色。相較之下，哥德復興風格有尖拱，也較為優雅，是屬於法國的特色。里德爾運用的羅馬式風格相當奇特，新天鵝堡不具備真正城堡擁有的防禦功能，整座城堡的設計，包括塔樓、角塔、以及整座建築依山而建的建築方式，都是為了要建構一座「理想」城堡的形象。例如城堡中的塔樓和角塔，就僅僅是為了戲劇效果而設計的。

路德維希二世密切參與里德爾的工作，並影響了新天鵝堡裡裡外外的設計，像是城堡內部描繪神話場景的壁畫與城堡外部裝飾細節的精確位置。雖然新天鵝堡只是個人私密幻想的成果，但它還是成了後世許多人心目中理想城堡的形象。

路德維希二世
1845-1886年

1864年，路德維希二世即位成為巴伐利亞國王，當時年僅18歲的他還沒有準備好要統治國家。1866年，普魯士王國征服巴伐利亞王國，路德維希二世遭逢重大挫敗，從此受到他的遠房姻親普魯士國王威廉一世的宰制，並不擁有太多實權。因此，路德維希二世將他的心思轉移到幻想世界，開始為自己建造華麗的城堡，包括赫蓮基姆湖宮（Herreninsel）和新天鵝堡。在他的幻想世界中，路德維希二世可以模仿聖杯傳說裡國王與騎士的生活，而他也在這個過程中逐漸成為隱士。不過路德維希二世的建築計畫也所費不貲，他將私人的鉅額財產花光後，開始向國外銀行借貸，之後還拒絕還款，銀行甚至威脅要扣押他的資產。巴伐利亞政府後來宣布路德維希二世精神失常，並將他軟禁於貝爾格堡（Castle Berg）。路德維希二世最後溺斃於史坦堡湖（Lake Starngerg），具體死因至今成謎。

視覺導覽

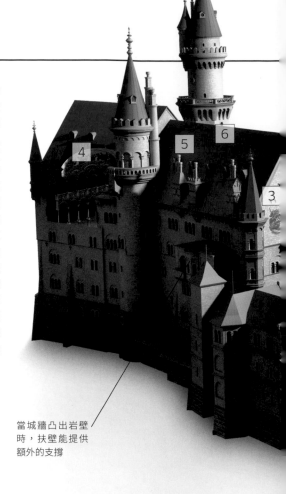

當城牆凸出岩壁時，扶壁能提供額外的支撐

門房　在中世紀城堡中，門房主要是當作能完全防止敵人入侵，維持城堡安全的入口。新天鵝堡的門房有數個功能，除了讓人印象深刻以外，還要為賓客提供正式的通道，並替進入中庭以及豪華的內部住所提供合適的開場。因此，里德爾增加了部分建築細節，如皇家的盾形紋章、望樓（轉角突出的角樓）、以及梯形山牆以增加門房高度。這些細節能夠喚起人們對真正城堡的軍事歷史記憶，同時也創造了有趣的入口建築，使賓客穿過大門時，能感受到門房高聳雄偉的存在。

塔樓　這是建築師單純為了增強視覺效果而在城堡的設計上增加建築細節的典型例子。通常中世紀城堡的懸挑城垛都有堞眼，也就是可以對敵人投擲武器的洞口。不過，雖然新天鵝堡的塔樓擁有精雕細琢的石造懸挑和城垛，這些構造卻不具防禦功能。

觀見大廳　觀見大廳的設計受到慕尼黑某座教堂內部的影響，成排的拱門和後殿位於大廳後方，而路德維希的寶座則位在主祭壇的位置。牆壁上裝飾著畫作，描繪耶穌基督、十二門徒和被封聖的國王。這些主題提醒賓客，中世紀國王的統治為君權神授，並且同時得到教會支持。然而，路德維希身為君主立憲的國王，並沒有得到同等待遇。

居住區域　中庭的一端是新天鵝堡的居住區域，較上方的樓層包含皇室公寓和豪華大廳，下方的樓層則是僕人房間，這裡的角樓受到法國皮耶楓城堡的影響。右方較矮的建築稱為「騎士之家」（Knights' House），名稱源自騎士時代，但新天鵝堡這部分的房間其實是用於辦公和其他事務。

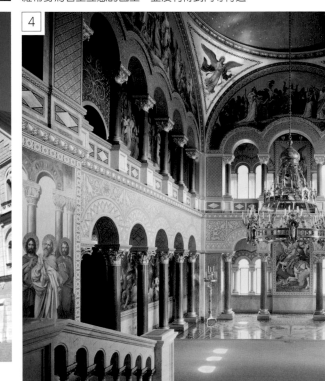

綴有高挑尖頂飾的圓錐
屋頂增添了屋頂風光

「騎士之家」成排的
窗戶俯瞰著中庭

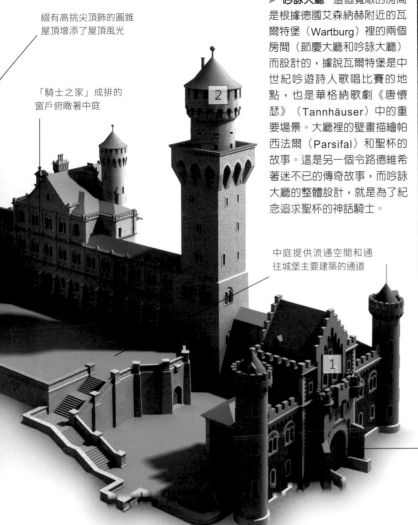

中庭提供流通空間和通
往城堡主要建築的通道

門房是城堡中唯一不
是完全用白色石頭建
成的部分

▶ **吟詠大廳**　這個寬敞的房間是根據德國艾森納赫附近的瓦爾特堡（Wartburg）裡的兩個房間（節慶大廳和吟詠大廳）而設計的，據說瓦爾特堡是中世紀吟遊詩人歌唱比賽的地點，也是華格納歌劇《唐懷瑟》（Tannhäuser）中的重要場景。大廳裡的壁畫描繪帕西法爾（Parsifal）和聖杯的故事。這是另一個令路德維希著迷不已的傳奇故事，而吟詠大廳的整體設計，就是為了紀念追求聖杯的神話騎士。

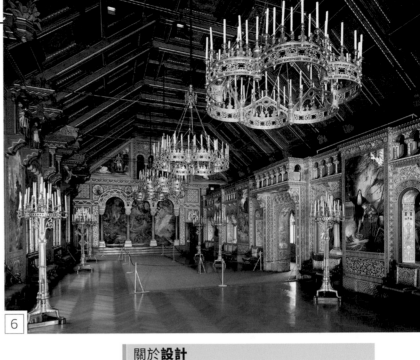

關於**設計**

激發路德維希建造城堡的作曲家華格納希望自己的歌劇能成為「藝術的全方作」，因此將音樂、文字、服裝、場景和其他元素全部匯聚在一起，進而帶給人排山倒海、無法抗拒的感受。路德維希想在建築上仿造類似的概念，他召集了建築師、畫家、雕刻家、鐵匠和其他藝術家，一起創造出他心中的中世紀城堡，如此就能在城堡裡不問世事。城堡裡的藝術作品經常出現華格納歌劇中的角色，其中路德維希最認同的角色就是帕西法爾的兒子羅恩格林，他是一位鋤強扶弱的騎士，乘坐由天鵝拉的小船，這也是城堡中諸多天鵝形象的靈感來源。

◀ **王室臥室**　紋飾的覆蓋物，如天鵝、百合花和巴伐利亞王室紋章。家具的設計包含精雕細琢的椅子和盥洗盆，盥洗盆的水龍頭是鍍銀的天鵝形狀，牆面鑲板上方則是一系列描繪崔斯坦與伊索德故事的畫作。他們是中世紀故事中命運多舛的一對戀人，也是歌劇《崔斯坦與伊索德》（Tristan and Isolde）的主角，這是華格納最偉大的作品之一。

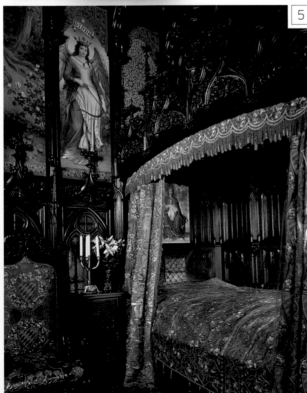

▲ **彩繪玻璃**　天鵝的意象以各種形式出現在城堡中，這扇彩繪玻璃窗就是一例。

聖家堂 Sagrada Familia

公元1883年至今 ■ 教堂 ■ 西班牙，巴塞隆納

建築者：安東尼 高第 Antoni Gaudí

位於巴塞隆納的聖家宗座聖殿暨贖罪殿（Expiatory Church of the Holy Family），一般簡稱聖家堂（Sagrada Familia）是加泰隆尼亞建築大師高第的曠世傑作。高第將人生最後40年的心力投注於聖家堂，並以他獨特的個人風格融合了哥德元素與19世紀末蔚為風潮的新藝術。

高第去世時，宏偉的教堂只完成了一小部分，教堂的興建工程在高第過世後仍持續進行，並以高第的設計為主要藍圖。但興建過程曾歷經數次停擺，特別是在1936年到1939年的西班牙內戰期間。另外，由於高第沒有為每個部分都留下詳細的設計圖，因此教堂某些部分必須從頭設計。雖然聖家堂尚未完工，但目前的成果已經讓世人驚豔不已——包括頂端綴有彩色尖頂飾、細長又怪異的尖塔，還有哥德式窗戶上方尖頭山牆和屋頂的怪異組合，以及大量的雕塑作品。聖家堂規模浩大，風格獨一無二，不論是空間、形式、結構還是裝飾，都是完全原創的設計。

和大多數教堂一樣，聖家堂採用十字形平面，後殿設有主祭壇，但高第修改設計圖，加入許多樹狀圓柱，和帶有奇異風格的曲面拱頂及分隔牆面。雖然教堂常讓人聯想到森林，但從來沒有一座教堂能像聖家堂這麼精準地呈現這個類比。其他充滿想像力的細節，包括形狀如豆莢的小尖頂、牆壁上的蜂窩圖樣到充滿有機曲線的雕刻，都是以植物為靈感。

教堂細長的尖塔搭配從頂端一路延伸到底部的開口和雕刻圖案，巍然聳立於巴塞隆納的中心位置，格外引人矚目。聖家堂總共有18座尖塔，其中12座代表門徒，4座代表四福音書作者。剩下的兩座，一座代表耶穌，另一座則代表聖母瑪利亞。教堂的雕塑立面也是鬼斧神工之作，乍看之下感覺像哥德式，但傾斜的柱子、怪誕的頂蓋加上人物雕刻，使這些雕塑看似在眼前扭曲、變形。聖家堂的裝飾是典型的高第風格，高第喜歡

鮮豔的顏色，儘管教堂大部分是用天然石頭建造，但尖頂的頂部覆蓋著瓷磚馬賽克，這種拼貼經常出現在高第的世俗建築作品中。

教堂內部色彩繽紛，色彩的來源不僅是彩繪玻璃，還有高掛拱頂、光輝熠熠的彩色燈具。有些評論家認為這種浮華的裝飾缺乏品味，但許多細節其實藏有象徵意義。以誕生立面為例，上方刻著巨大的柏樹，這棵長青樹象徵著永恆的生命，柏樹的葉子為綠色，樹枝上綴飾著白色的雪花石膏鴿子，象徵虔誠信徒的靈魂進入天堂。這棵生命之樹可說是神聖三位一體的象徵。高第靈感豐富的裝飾和他的建築，充分反映了一個專心致志於個人願景的藝術家，而這項願景，將由20世紀和21世紀的高第繼承者繼續實現。

安東尼・高第

1852-1926年

安東尼・高第・科爾內特出生於西班牙塔拉戈納省（Tarragona）的雷烏斯（Reus），家族為銅匠世家。他曾在紡織工廠當過學徒，之後前往巴塞隆納學習建築。儘管一開始高第對復興主義以及約翰・羅斯金（John Ruskin）等藝評的作品感興趣，但他成長時正逢加泰隆尼亞藝術家在作品裡表現民族主義的潮流，因此成為加泰羅尼亞現代主義的推手。這項運動融合了過去的風格（如摩爾式和哥德式）與近代藝術（如新藝術運動）的潮流，創造出獨一無二的風格。

高第大部分的建築作品都位於巴塞隆納，「米拉之家」（Casa Milá）和「巴特羅之家」（Casa Batlló）是兩座有彎曲牆面設計的城市公寓。高第也設計過私人豪宅，例如為他的贊助人歐塞比・奎爾（Eusebi Güell）所建的「奎爾宮」（Palacio Güell）。高第藉著奎爾宮開發出他的招牌風格——拋物線拱門和怪誕的屋頂景觀。在這些建築中，高第將新藝術運動的裝飾曲線融進了建築的設計。他還建造了奎爾公園（Park Güell），這是一座位於巴塞隆納山丘上的出色建築，上面鑲嵌著高第的招牌馬賽克拼貼。1882年之後，高第將大部分時間投入聖家堂的建造，這座建築給了他獨特的發揮空間，日後也成為他的代表作。

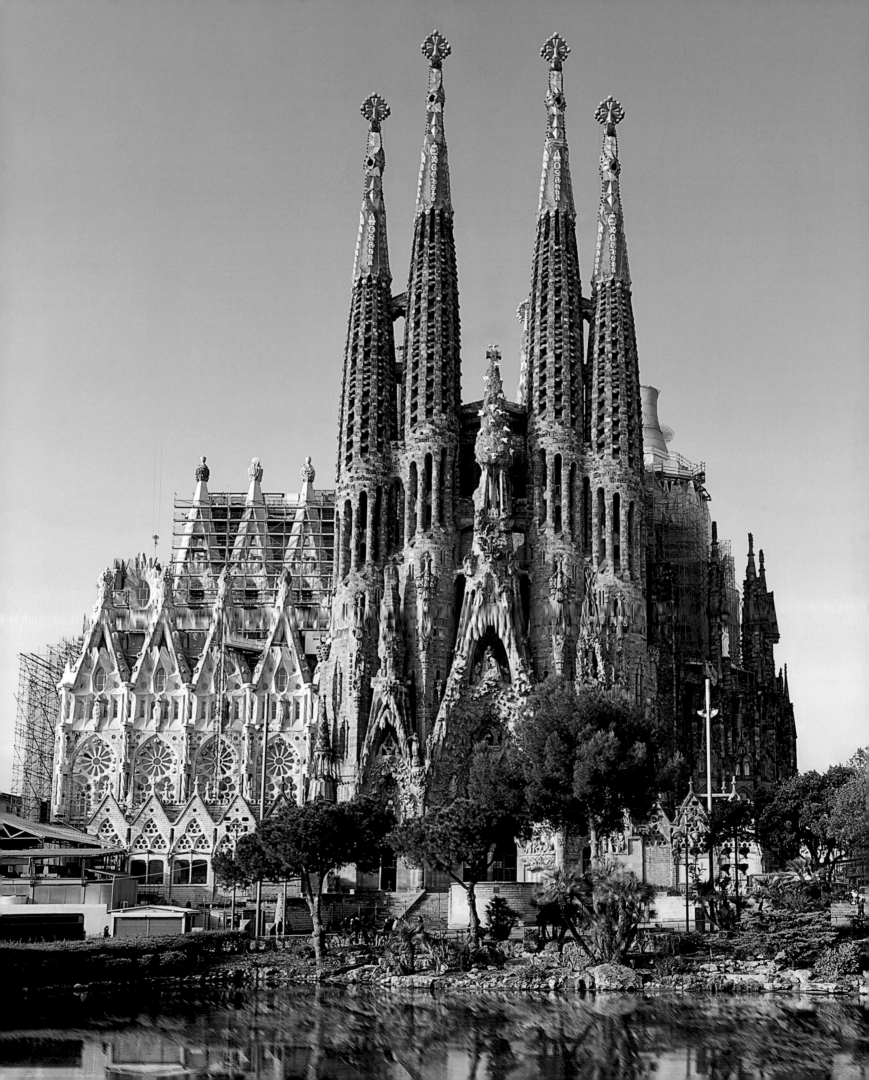

視覺導覽：外部

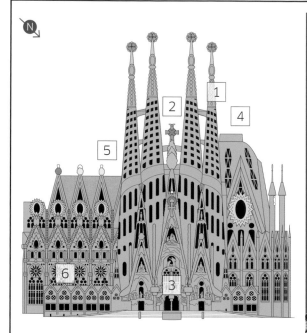

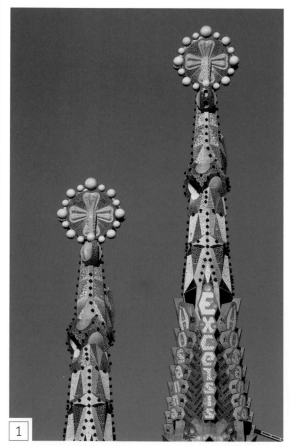

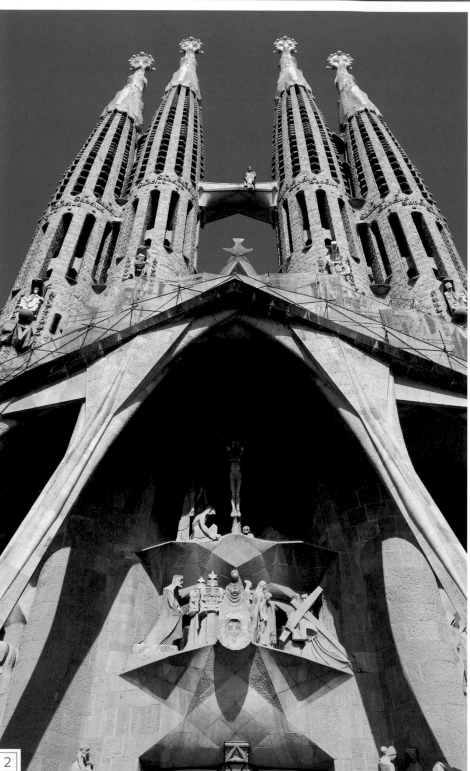

▲ **尖頂飾** 教堂外部通常是未經裝飾的天然石頭，但聖家堂的尖塔上有各種繽紛的色彩，呈現許多具有象徵意涵的雕刻，例如十字架和主教的戒指，以及禱文和讚頌的字詞，例如「榮歸主頌」（excelsis）。尖塔扭曲的造型與多面的形狀在太陽光線移動下，呈現出紅色、金色、白色和綠色。尖頂飾覆蓋著破碎瓷磚製成的馬賽克拼貼。馬賽克特別受高第青睞，因為瓷磚的顏色鮮豔而持久，不會跟塗料一樣，隨時間的流逝而褪色。

▲ **受難立面** 教堂北邊的入口位於受難立面的正門，受難立面上方聳立著四座尖塔，寬大的牆面刻有基督受難、最後晚餐、基督被釘十字架和埋葬基督的雕刻作品。教堂的這個部分建於20世紀末，但總體設計根據的是高第的設計圖。巨大的傾斜頂蓋保護入口，數根柱子以奇特的角度支撐著懸挑的屋頂，柱子形狀宛如巨大的骨頭或樹枝。為了支撐雕刻作品，高第也設計了像是從牆面自然浮現的石製平台。1989年，加泰羅尼亞雕塑家荷西 瑪利亞 蘇比拉克斯（Josep Maria Subirachs）開始雕製平台上的人物造型。

3

▲ **誕生立面** 誕生立面位於教堂南邊，是第一個完工的立面，雖然沒有照高第原本的期望塗上鮮豔的顏色，但立面仍是依照高第的設計，三座正門上方刻滿一系列的雕刻藝術。雕刻描繪耶穌的誕生和早期生活，一旁還有唱歌和吹號的天使，豐富的細節布滿精雕細琢的牆面，如人物、恩典、植物、鳥類、動物，甚至約瑟夫工作坊的木匠工具。

4

▲ **刻字** 不少聖家堂的牆面都刻有神聖的經文和文字，提醒基督徒上帝的話語和《聖經》經文有多麼重要。其中一些銘文採用高第發展出來的流線、有機、新藝術風格，其他則受近代風格影響。受難立面的青銅正門上刻有銘文，兩扇相同的大門猶如打開的書本。這些銘文是雕刻家蘇比拉克斯的作品，包含出自福音書的經文，文字緊鄰彼此，採用大寫字母。門上的雕刻大部分處理粗糙，表面經常有許多水平紋路。重要的字詞或短語——例如上圖中耶穌的名字——則經過精美的打磨，使它們與眾不同。

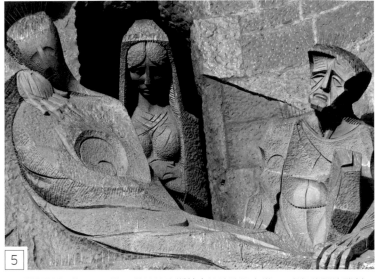

5

▲ **受難雕刻** 荷西 瑪利亞 蘇比拉克斯於高第建造聖家堂100多年後開始雕刻，他的雕刻以大膽、戲劇性的風格著稱，例如圖中尼哥底母正為耶穌的身體抹上香膏。他的人物造型幾乎是立體主義風格，頭部有稜有角、四肢也相當立體。不過這些雕刻作品與高第原本設想的相去甚遠，引起諸多爭議，但也有許多訪客覺得這些雕刻震撼人心。

6

◀ **中殿** 高第在建築中使用傳統的哥德式元素時，他會簡化原有的設計以強調雕刻的特質，如圖中的圓花窗就是一個例子。中世紀所有精雕細琢的花飾窗格，在中殿的這個窗口都不會出現，只留下12道樸素的玻璃開口和中央的圓型窗。這樣簡潔的設計能為石造的複雜裝飾留下映襯的背景。

關於構造

聖家堂的興建工作仍在持續進行。高第在世時，許多人認為這座錯綜複雜的教堂需要花上幾個世紀才能完成，但聖家堂目前預計於2026年完工。右圖是教堂最終完工時的想像圖。為了完成18座尖塔和位於中殿入口的榮耀立面，建築師和建築工人必需依賴各種資源，像是因為高第部分原始設計圖並未保存下來，因此建築師必須自行摸索、推測不同細節，並藉由電腦模擬高第建築獨特的形狀和外觀。幸運的是，高第在世時製作的部分模型還保存至今，使得建築師能夠利用這些模型建造出教堂的屋頂和其他不完整的部分。

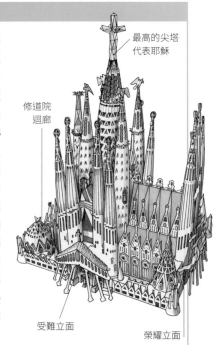

最高的尖塔代表耶穌

修道院迴廊

受難立面

榮耀立面

視覺導覽：內部

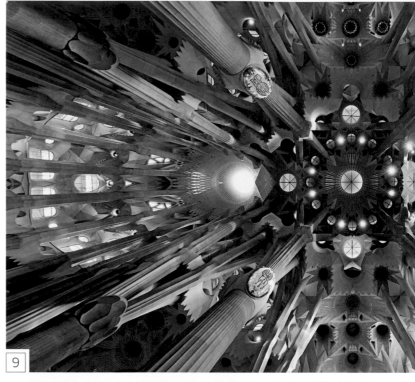

▼ **中殿立柱** 高第建造的立柱在建築史上是獨一無二的設計，因為立柱會隨著高度而有不同的造型。立柱底部有柱身凹槽，在稍高處則變成較為光滑的表面，而多邊形的橫剖面則變成了圓形。這些立柱像樹一般朝頂部擴張開來，形成一簇簇細長的枝條，支撐著拱頂的不同部分。中殿是立柱數量最多的地方，拱頂由立柱和對角柱構成了一片扶疏的森林，下方則有奇特的多面向柱頭，以及立柱分裂時構成的隆起或「結點」（knot）。

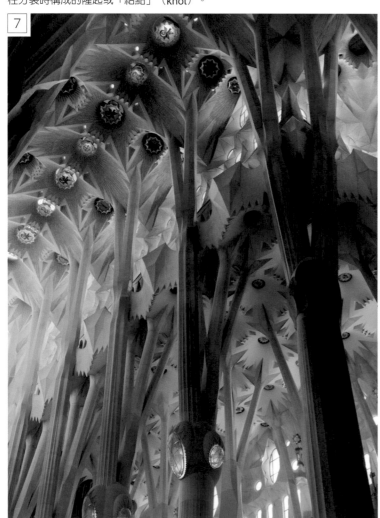

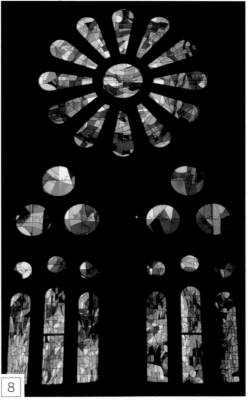

▲ **十字交叉點** 十字交叉點位於聖家堂中央，形成教堂主要南北軸線的中殿和聖所，與順著東西軸線延伸的耳堂於此交會。右邊的中殿比耳堂更長、更寬，兩側各有一對側廊，而聖所和耳堂每側都只有一座側廊。此處所有空間都採拱頂設計，立柱高聳的線條引領視線向上，來到石製拱頂中的光線圖樣。教堂內部空間遼闊，2010年舉辦奉獻儀式時，容納了大約6500人。

▲ **彩繪玻璃窗** 藝術家維拉葛勞（Joan Vila-Grau）從1999年以來，就依照高第的主規畫圖設計聖家堂的彩繪玻璃窗。他運用飽和的色彩製作抽象的花紋圖樣，使聖家堂內部充滿繽紛的光線。這些玻璃由荷西 瑪利亞 波納（Josep Maria Bonet）的工坊製作，這座工坊早在聖家堂興建地下室時，便已負責教堂窗玻璃的安裝工作。

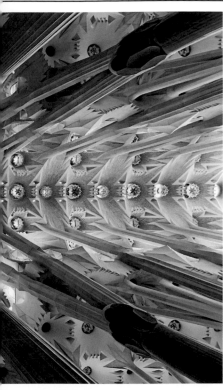

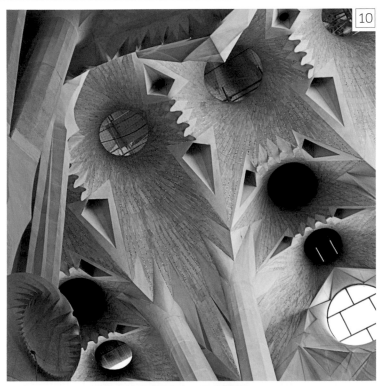

◀ **拱頂細節**　立柱在頂部分開，以支撐拱頂的凹形隔間，每個隔間中間都有配置燈具的圓形空間，雖然部分受到中世紀教堂的石製拱頂影響，隔間的設計還是相當特別。與中世紀拱頂的線性拱肋不同，隔間之間的邊緣採鋸齒狀設計，產生一系列如星星綻放的效果，拱頂的曲線則能反射來自上方的光線，照亮了教堂的內部。另外，這些拱頂也讓人聯想到綠樹成蔭的樹冠，而自然界一直都是高第的靈感來源。

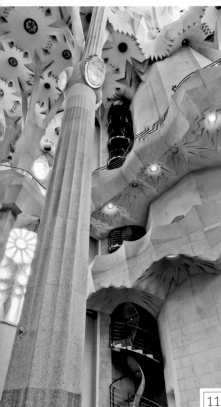

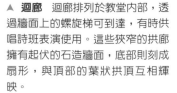

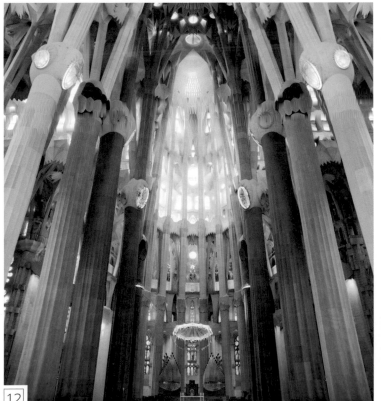

▲ **迴廊**　迴廊排列於教堂內部，透過牆面上的螺旋梯可到達，有時供唱詩班表演使用。這些狹窄的拱廊擁有起伏的石造牆面，底部則刻成扇形，與頂部的葉狀拱頂互相輝映。

▲ **後殿**　教堂的東翼（禮拜儀式上來說）是與中世紀教堂最相似的部分，彎曲的空間形式和哥德式大教堂的後殿類似，散發萬丈光芒的高聳窗戶和七個小禮拜堂的半圓設計也都是哥德式教堂的特色。這個部分受到哥德式教堂強烈影響，主要有兩個理由：首先，高第必須延續教堂地下室的風格，因為地下室早在他加入計畫前，就以哥德復興風格建造完成。其次，後殿是聖家堂最先完工的地上部分，而高第當時尚未發展出他後來獨特的個人風格。

▲ **塔樓**　高第傑作中的錐形塔樓內部就和外部一樣雄偉壯觀。塔樓的石造牆面有長形的垂直突出造型，從塔樓的內牆一路向上延伸，類似傳統建築的半露柱，這樣的設計能吸引視線往上，也同時彰顯了高聳的外型。

塔塞爾公館 Hotel Tassel

公元1893-1894年 ■ 城市住宅 ■ 比利時，布魯塞爾

建築者：維克多 奧塔 Victor Horta

新藝術運動（Art Nouveau）於19世紀末誕生。它拒絕復興過去的藝術風格，如哥德式風格，並以豐富的裝飾為特色。這個運動的建築先驅是比利時建築師維克多 奧塔，他為富有客戶設計的塔塞爾公館不僅是新藝術風格的典範，還展現了建築師對室內空間充滿想像力的設計。

　　這棟住宅備受矚目的特色就是奢華的裝飾，欄杆和立柱的形式蜿蜒曲折，牆面和地板也綴有植物圖樣。但這樣的美絕不只是外表膚淺的美。奧塔大膽使用各種材料，例如鐵，而且整棟塔塞爾公館是環繞著中央金碧輝煌、頂部照明的樓梯而建，手法非常有自信。

維克多·奧塔

1861-1947年

在布魯塞爾完成學業後，維克多·奧塔為利奧波德二世（Leopold II）的御用建築師阿爾豐斯·巴拉特（Alphonse Balat）工作，並投入皇家溫室的設計。1880年代，奧塔成立了自己的事務所，以新藝術風格為特色設計了許多商店和城市住宅，享譽盛名。但第一次世界大戰後的經濟蕭條，使新藝術的奢華裝飾成了一種奢望。奧塔因此簡化了他的風格，設計了符合效益的現代建築，例如布魯塞爾的中央火車站（Central Station）。

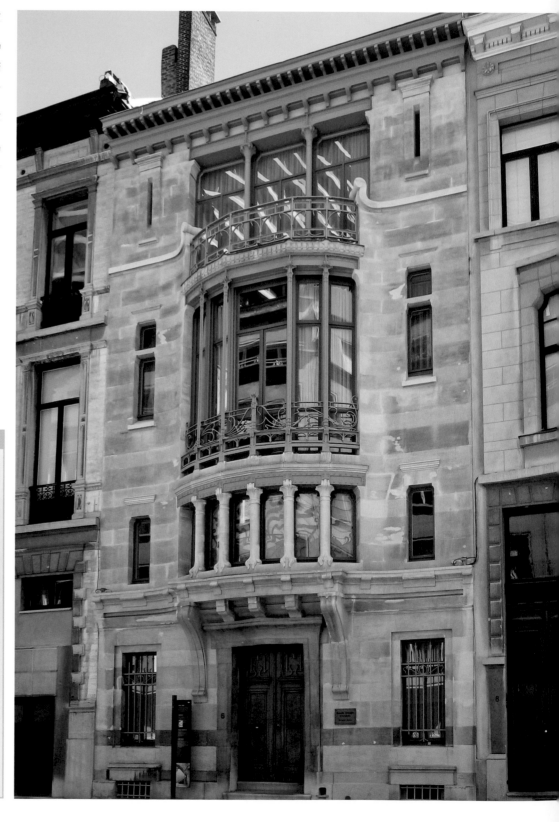

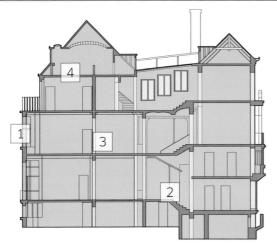

▶ **外部鐵工** 住宅面向街道的立面有一扇巨大的圓肚窗，細長的立柱和落地玻璃窗讓室內採光充足，窗外的鐵欄杆採用典型的新藝術風格，前後彎曲的線條是模仿植物的莖和卷鬚。

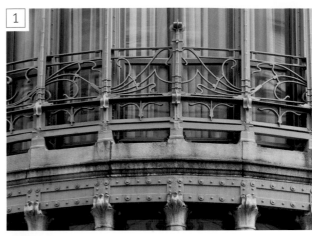

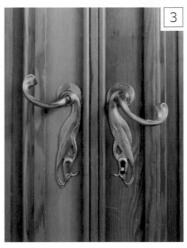

◀ **樓梯** 樓梯位於住宅的正中央，在住宅前後的中間位置，創造了讓人驚豔的公共空間。樓梯表面飾有繁瑣的曲線裝飾，金屬立柱的柱頂格外華美麗。另外，處理空間的手法也相當新穎，少數的直線搭配上奇形怪狀的空間，引領視線看向窗戶、柱子和樓梯的欄杆。

◀ **門把** 在為埃米爾 塔塞爾（Emile Tassel）這類富有又深具設計品味的客戶服務時，奧塔偏好親自設計建築中所有的固定裝置和配件。如果情況允許，甚至包括傢俱。因此在塔塞爾公館中，連門把這樣的小型物件也都由奧塔設計。門把類似生物的彎曲外型不僅和住宅的裝飾風格很搭調，也相當符合人體工學。

關於設計

奧塔的城市住宅經常坐落在狹窄的地點，住宅從街道正面往內延伸很長一段距離，因此這類住宅的難題主要是住宅中間的房間沒有對外窗。奧塔將塔塞爾公館設計成三個部分，成功解決了這個難題。由於大多數房間位於住宅前半部或後半部，所以自然光線就能透過面向街道的窗戶或建築物背面的窗戶進入屋內。這兩部分由中間部分連接，中間部分的光線則來自頂部的玻璃穹頂。由於這部分也含樓梯，所以從穹頂照射進來的日光可以到達所有的主要樓層。范·艾特菲爾德公館（Hôtel van Eetvelde）——奧塔的另一座城市住宅作品——也擁有類似的採光設計。

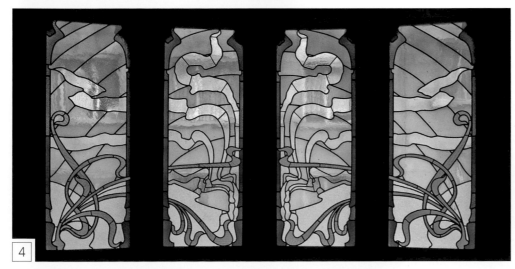

▲ **彩繪玻璃** 這些精美的玻璃鑲板展現了奧塔對抽象裝飾的天賦。色塊鮮明的形狀是根據長而彎曲的S形曲線設計，這是典型的新藝術線條花紋：朝一個方向彎曲的線條突然往反方向急遽彎曲，外型彷彿鞭子。

▲ **范 艾特菲爾德公館** 玻璃穹頂照亮了樓梯。穹頂由細長的立柱支撐，邊緣綴有曲線裝飾。

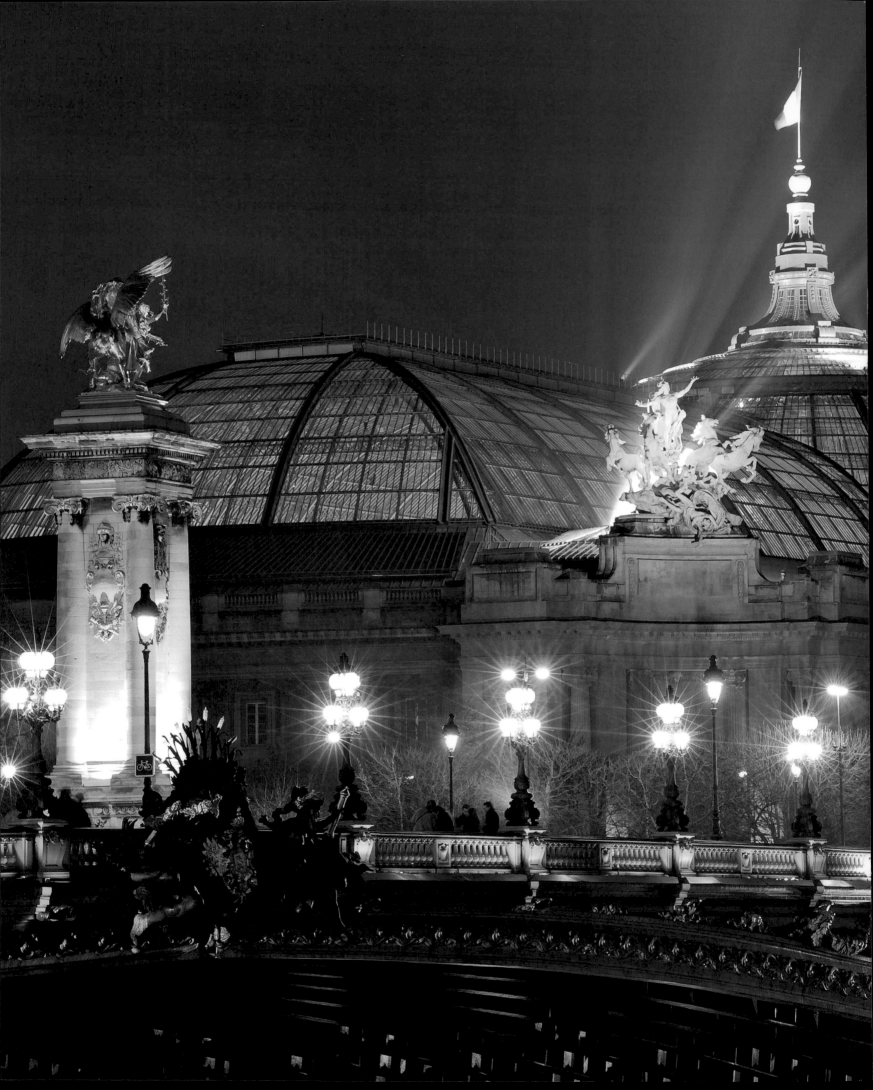

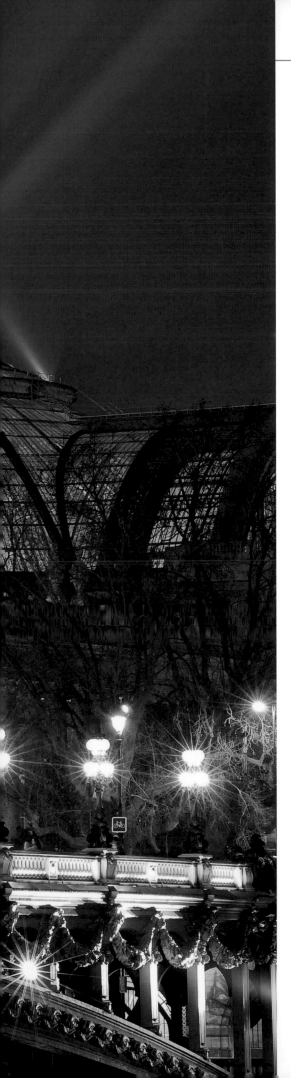

巴黎大皇宮 Grand Palais

公元1897-1900年 ■ 藝廊和博物館 ■ 法國，巴黎

建築者：查理 吉羅 Charles Girault

巴黎大皇宮是19世紀世界博覽會開辦後，現存最大的展覽館建築，占地面積約7萬2000平方公尺，外牆長度約1公里。大皇宮是為1900年世界博覽會而蓋的場館，僅花費三年時間建成，主要結構由鐵、玻璃及布雜風格的宏偉石造立面組成。布雜藝術（Beaux Arts）是新古典主義晚期流派，受當時的法國美術學院大力推崇。大皇宮也同時受另一種風格影響：新藝術風格（Art Nouveau），這種風格能在建築的外部裝飾和內部蜿蜒曲折的鐵製飾品中看見。新藝術風格結合宏偉的新古典主義磚石元素，是大膽又創新的手法。

大皇宮由四位建築師聯手建造，查理 吉羅擔任統籌，亨利 德格朗（Henri Deglane）負責中殿，亞伯托馬（Albert Thomas）負責西翼，亞伯盧菲（Albert Louvet）負責兩翼之間的連接部分。建築師設計的金屬和玻璃結構重量很輕，但由於建築規模龐大，加上石頭立面的重量，還是造成了興建上的困難。大皇宮所在的土地並不穩固，因此工人必須將3,400個橡木樁打入地底，支撐地基。地基建好後，接著搭建對稱的長型上層結構，主要空間為200公尺長的巨大中殿，屋頂採鋼和玻璃製的筒形拱頂設計，外加45公尺高、令人驚嘆的玻璃穹頂。

中殿是主要的展覽空間，但耳堂的設計為大皇宮內部帶來了額外的遼闊空間。這棟建築原本主要用於展示藝術品，但也能展示大型的展品，如汽車和早期的飛行器。大皇宮優雅的金屬結構、雄偉的立面以及各種石頭與青銅雕塑，使其成為輝煌耀眼的地標。

查理·吉羅

1851-1932年

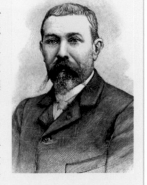

查理·吉羅出生於羅亞爾河畔科訥庫爾（Cosne sur Loire），曾就讀巴黎著名的法國美術學院（École des Beaux-Arts），他在那裡學到了學院派崇尚的新古典主義風格。1880年，他贏得羅馬大獎，這是為年輕藝術家、建築師和音樂家舉辦的比賽。這個獎項讓他得以前往羅馬，住在麥第奇別墅，學習羅馬建築。返回巴黎後，他參與多項建築計畫：路易·巴斯德（Louis Pasteur）的陵墓、為法國音樂出版商建造的「休東公館」（Hôtel de Choudens），以及隆尚賽馬場（Longchamps racecourse）的看台。除了擔任大皇宮的總監之外，鄰近的「小皇宮」（Petit Palais）也完全出自吉羅之手。比利時國王利奧波德二世對大皇宮印象深刻，因此委託吉羅在布魯塞爾建造五十週年紀念門，並在特爾菲倫建立「剛果宮」（現為中非皇家博物館）。

視覺導覽

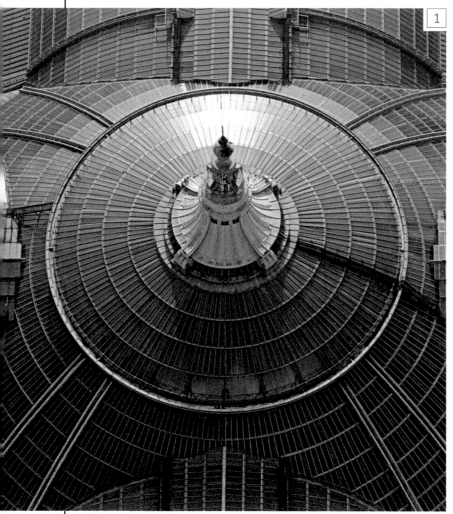

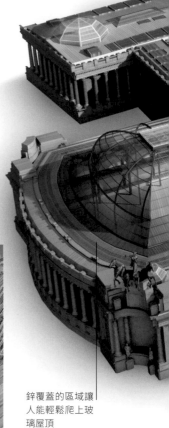

玻璃穹頂 穹頂是建築中心位置所在,也是中殿和耳堂的交會處,其設計如同教堂的交叉點。 與傳統的磚石穹頂相比,玻璃穹頂質量較輕,因此同心圓的玻璃片能維持原來位置,幾乎不影響到重梁或桁架。穹頂的中心有一個尖頂飾,離地面約45公尺,最高點是一支旗竿。雖然尖頂飾與建築大小不成比例,但當龐大的旗幟飛揚時,尖頂飾仍能在廣闊的屋頂上形成視覺焦點。

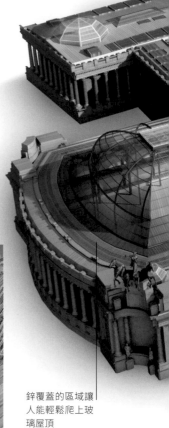

走道 屋頂上隨處可見走道和樓梯,可供維護人員爬過屋頂上的大片金屬和玻璃,進行清潔作業和維修。在玻璃筒形拱頂的底部,中殿屋頂的邊緣有一條走道。屋頂的邊緣大部分覆蓋的是鋅而不是玻璃。

鋅覆蓋的區域讓人能輕鬆爬上玻璃屋頂

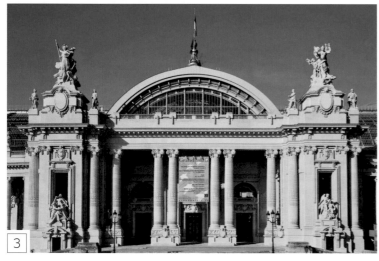

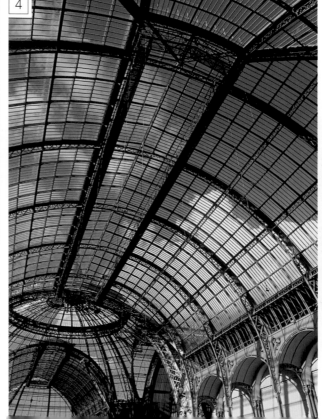

柱廊 巨大的古典立柱矗立在大型基座上,高度幾乎和建築外牆的頂部相同。這個浮誇的立面有張狂的簷口和巨大的雕像,主要是繼承布雜藝術精神的建築師亨利 德格朗的作品。這些雕像描繪了寓言形象,包括「和平」與「靈感」,以及藝術的守護神雅典娜。

中殿內部 等距間隔的金屬拱門支架與雙橫梁相接,一同支撐起中殿天花板,這樣的設計讓屋頂得以使用大量的透明玻璃。自然光從屋頂透入,為訪客參觀展品提供絕佳的條件,這是因為當年大皇宮開放時,電燈尚未普及,因此展覽館仍得仰賴自然光當作光源。

中殿是主要的展覽空間

⑥ ⑤ ① ④ ⑦ ② ③

有石頭圓柱的立面睥睨著周圍的街道

建築**脈絡**

1851年於倫敦舉行的萬國工業博覽會開啟了大型展覽以及為展覽興建大型玻璃建築的潮流。位於倫敦的水晶宮（Crystal Palace）就是當年的展館，這座建築是工程師約瑟夫·帕克斯頓（Joseph Paxton）的心血結晶。身為園丁和溫室設計師，帕克斯頓對玻璃和金屬的運用非常在行。在展館的興建上，玻璃建築是相當熱門的選擇，因為玻璃能讓室內充滿自然光線，工程也無需花費太多時間。許多組件可以先在工坊預製，運到現場後再進行組裝。

▲ **倫敦的水晶宮** 這座1851年的展覽館獲得空前的成功，因此後來被拆解移到另一處重新組裝。

▶ **金屬裝飾細節** 大皇宮建造完成時，巴黎正值新藝術運動的高峰。拱門上布滿金屬裝飾的蜿蜒曲線，是新藝術的典型風格。表面的花紋為淺浮雕設計，由金屬條製成，其他花紋則是直接刻在金屬裝飾上。

⑦

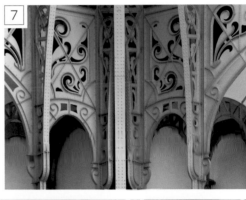

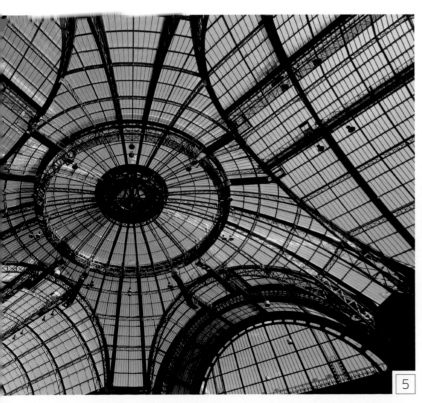

◀ **穹頂內部** 由數萬根鉚釘固定的大型鐵製支架一路從地板延伸到簷口的高度，接著一分為二，分支繼續向上成為穹頂的結構拱肋。這些承載玻璃重量的金屬組件非常龐大，甚至還有露台。但因為高度的緣故，它們都採鏤空結構，給人意外的輕盈感受。

⑤

▲ **大樓梯** 蜿蜒的樓梯是布雜藝術建築的一大特色，也是訪客的焦點。除了是通往上層的通道外，樓梯還設有平台，讓時尚名流在欣賞建築物之餘也能被朋友看見。華麗的新藝術風格欄杆和樓梯的支柱都是為名流人士身上的華服而設計的奢華場景。

⑥

- **克萊斯勒大廈**
 美國，紐約

- **薩伏伊別墅**
 法國，普瓦西

- **落水山莊**
 美國，賓州

- **雪梨歌劇院**
 澳洲，雪梨

- **巴西利亞主教座堂**
 巴西，巴西利亞

- **龐畢度中心**
 法國，巴黎

- **加拿大國立美術館**
 加拿大，渥太華

- **畢爾包古根漢美術館**
 西班牙，畢爾包

- **棲包屋文化中心**
 新喀里多尼亞，勞美阿

- **金茂大廈**
 中國，上海

- **西雅圖中央圖書館**
 美國，西雅圖

- **藝術科學城**
 西班牙，瓦倫西亞

- **21世紀國家藝術博物館**
 義大利，羅馬

- **檮原木橋博物館**
 日本，高知

公元 1900 年至今

克萊斯勒大廈 Chrysler Building

公元1928-30年 ■ 辦公大樓 ■ 美國，紐約

建築者：威廉 范艾倫 William van Alen

由克萊斯勒委託興建、用來當作集團總部的克萊斯勒大廈，完成時為世界最高的摩天大樓，也是有史以來最受人矚目的摩天大樓。這座319公尺高、77層樓的建築規模宏大，底部寬闊而堅固，主體細長，之後更逐漸收窄，最後形成獨一無二的尖頂。它的細節設計甚至比整體設計更為大膽，各種設計上的炫技以著名的尖頂收尾，證明建築師威廉 范艾倫（William Van Alen）是個偉大的表演家，立志打造一座令人難忘、享譽全球的偉大建築。

裝飾藝術風格

克萊斯勒大樓採用裝飾藝術風格（Art Deco），這種風格的名稱源自1925年巴黎國際裝飾藝術及現代工藝博覽會。作為設計建築和居家用品的一種風格，裝飾藝術迅速在歐洲和北美流行起來。裝飾藝術的特徵是鮮豔的色彩、大膽的幾何裝飾、現代的表面材料（從耀眼的新金屬合金到彩色塑料），以及來自古埃及藝術中的紋飾。建築師深受這些元素吸引，他們特別喜歡把裝飾藝術運用在譁眾取寵、絢爛奪目的建築上，包括電影院、大飯店和摩天大樓。

范艾倫在克萊斯勒大樓的設計上大量使用裝飾藝術。外觀方面，他採用了克萊斯勒的汽車輪圈和車標等圖案，巧妙地將它們融入建築裡。至於內部，豐富的木製鑲嵌圖案和金屬裝飾使大廳和電梯成為曼哈頓最難忘的風景之一。范艾倫原本的計畫是在大量使用玻璃的情形下，還要在頂部建造穹頂，但他很快就改變了計畫，因為克萊斯勒大廈興建時，紐約曼哈頓信託銀行大樓（現稱華爾街40號）的完工高度為282.5公尺，只比克萊斯勒大廈原本計畫的高度高出不到1公尺，所以范艾倫決定用尖頂取代穹頂。

預製的尖頂分為四個部分，於1929年10月23日安裝完成，立即替大樓增加了37公尺的高度。尖頂是個神來之筆，由一系列弧線構造堆疊出錐形結構，每個弧線都小於下面的弧線。整個尖頂由金屬包覆，上頭有奇特的三角形窗戶，入夜後會像明燈般閃耀。這種類似旭日的造型，也是裝飾藝術中另一個受歡迎的元素。

在克萊斯勒大廈上增建尖頂的決定，讓范艾倫不僅設計出世界上最高的摩天大樓，也是第一座超越300公尺的人造建築。晴空萬里時，身在71樓觀景台的遊客能看到超過161公里外的景色。單是克萊斯勒大廈的高度就足以讓這座建築名聞天下，但它在現代性和效能方面也不遑多讓。大樓內的1萬名員工由32部高速電梯運送，並配有最先進的清潔吸塵系統。公共空間也裝飾著鏡面柱子，並擺放裝飾藝術風格的鋁製家具。無論內外，克萊斯勒大廈絕對是裝飾藝術的集大成建築。

威廉·范艾倫

1883-1954年

威廉·范艾倫出生於紐約布魯克林，他在附近的普瑞特藝術學院（Pratt Institute）上夜校，也曾為幾名紐約建築師工作。1908年他獲得獎學金，得以赴法國美術學院進修。返美後，他與克雷格·塞偉雷斯（H. Craig Severance）成立聯合事務所，一起合作設計了幾座商業大樓，但後來兩人發生爭執，分道揚鑣。獨立接案的范艾倫開始建造克萊斯勒大廈時，發現自己正與塞偉雷斯爭奪最高摩天大樓的頭銜，競賽最終由他勝出。然而，大廈完工後，范艾倫與他的客戶沃爾特·克萊斯勒（Walter Chrysler）卻陷入糾紛，因為范艾倫與克萊斯勒當初並沒有簽訂任何合約，所以當他要求以興建大樓預算的6%作為酬勞時，無法順利拿到這筆錢。范艾倫後來起訴克萊斯勒，最終贏了官司。但由於得罪權貴又歷經訴訟風波，他很難再找到新的工作，尤其在經濟大蕭條時期。范艾倫大部分的遺產都留給了以他命名的獨立建築組織。

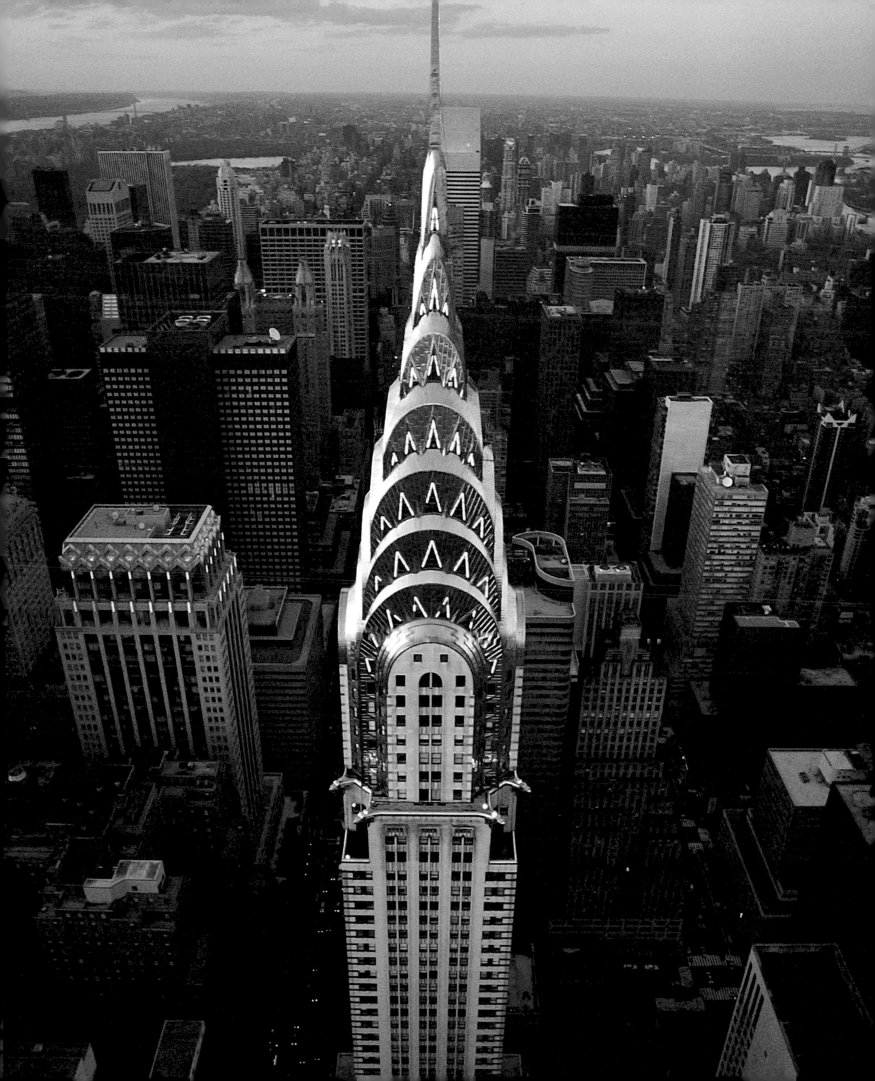

視覺導覽

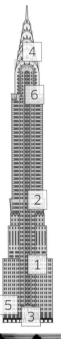

▼ **外牆收進** 從主要入口仰望大廈的訪客能看到成排對稱的窗戶和經過精心排列的建築區塊。往上幾層樓的中央，大樓第一次收進，讓人可以看到大樓高聳入雲的雄偉景象。再往上幾層，兩側的大樓又再次收進，讓陽光得以照射到位於第42街和萊辛頓大道（Lexington Avenue）的大廈正面。

1

2

▲ **裝飾物** 建築獨特的裝飾細節，包括這張圖中獨具風格的翼形裝飾，靈感來自克萊斯勒的水箱蓋。另一個元素是受到克萊斯勒輪圈蓋所啓發的一系列圓圈，環繞著牆壁。這些裝飾不僅使大廈本身成為克萊斯勒汽車的巨型廣告，也讓它不同於現代主義追求樸實白色的建築潮流，同時也不陷入古典主義風格舊建築的窠臼。

◀ **主要入口** 許多裝飾藝術風格的建築都會靈活運用玻璃素材，克萊斯勒大廈也不例外。入口上方高聳的窗戶照亮了大廳，鑲嵌玻璃置放於較小的窗格中，形成矩形和對角線的圖案，兩側則有鋸齒狀的三角形窗格相互輝映。此外，擁有明亮金屬表面的窗櫺與下方入口的鋼製邊框也是完美組合。這個入口的設計在夜間也同樣令人驚嘆：在發光背景的襯托下，牆面上的數字特別醒目。

3

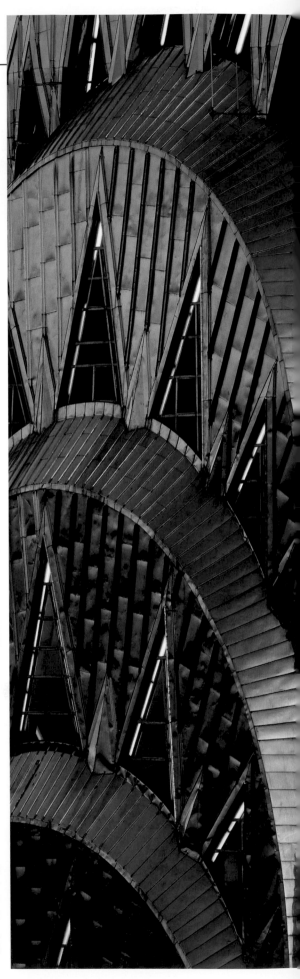

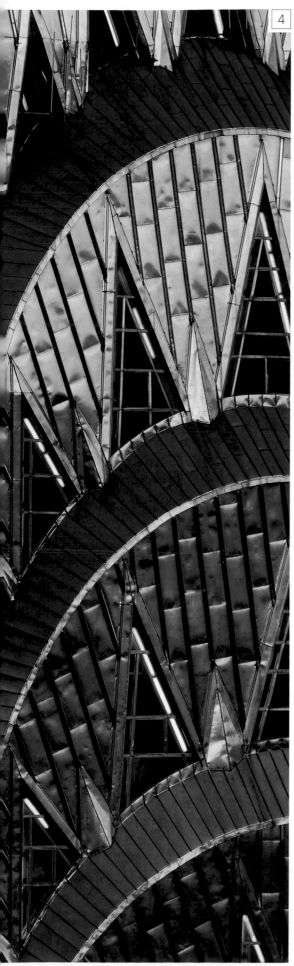

◀ **尖頂細節** 這個閃閃發亮的尖頂原本是為了增加大樓高度而進行的最後修改，但卻迅速成為建築中最著名的部分。其光彩耀人的獨特新月造型面以尼洛斯塔不銹鋼（nirosta stainless steel）包覆，由於含有定量的鎳和鉻，因此能抵抗各種氣候，長保堅固和光亮。范艾倫看中它低維護的特質，這樣的特質能確保大廈的尖頂熠熠生輝數十年。

▼ **滴水嘴** 鷹頭樣貌的巨型滴水嘴從建築物的角落探出頭來。和哥德大教堂的滴水嘴（見第75頁）類似，這些裝飾藝術風格的鷹頭滴水嘴採流線型設計，並和尖頂一樣以尼洛斯塔不銹鋼包覆。范艾倫的靈感來自克萊斯勒於1929年製造的普利茅斯（也稱順風）汽車標誌。滴水嘴的脖子上裝有泛光燈，夜裡能照亮建築物。

▲ **電梯門** 大廳是建築中最奢華的部分之一，紅色的摩洛哥大理石牆面足以讓任何進門的人印象深刻。電梯門上鑲嵌著珍貴木材，包括日本梣木和亞洲胡桃木，呈現渦捲裝飾圖案，最上方的扇形圖樣設計則可能是受埃及蓮花圖案啟發。有些電梯只需一分鐘就能到達大廈頂樓。

建築脈絡

摩天大樓是由鋼架支撐的高樓層建築，最初發源於1880年代的芝加哥。到了20世紀初，別的城市開始陸續跟進，特別是紐約。業主和開發商看中了建造高樓層建築的兩個優點：他們可以在昂貴的市中心塞進更多辦公室，還可以利用摩天大樓進行宣傳。紐約著名的摩天大樓包含哥德式的伍爾沃斯大廈（Woolworth Building，1913年建成，241公尺）和帝國大廈（Empire State Building，1931年建成，443公尺）。

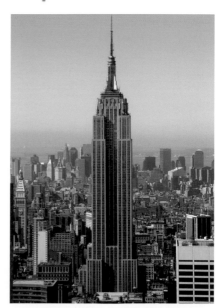

▲ **紐約帝國大廈** 在完工後的數十年間，這座著名的摩天大樓都是世界上最高的建築。

薩伏伊別墅 Villa Savoye

公元1929-1931年 ■ 住宅 ■ 法國，普瓦西鎮

建築者：勒 柯比意 Le Corbusier

薩伏伊別墅擁有白色牆壁、橫向長窗和開放式設計的居家空間，是建築大師勒 柯比意最具代表性的作品。當他受委託在巴黎郊區建造這棟鄉村別墅時，勒 柯比意早已是現代主義建築的先驅。現代主義是一種創新風格，建築講求形式服從功能，建築師使用新穎的方法運用混凝土和玻璃這類材料。

勒 柯比意耶在1932年出版的《走向新建築》（Towards An Architecture）中，列出了現代建築的五大守則：一、底層架空，使用獨立支柱讓底層挑空；二、使用「自由立面」，使內部空間不受結構限制；三、自由平面；四、水平窗帶，以提供室內最大的照明；五、屋頂花園，以彌補地面空間的不足。就薩伏伊別墅來看，細長的白色底層架空柱支撐了建築物的重量，並在下方留下開放空間。別墅的立面不受結構限制，線條乾

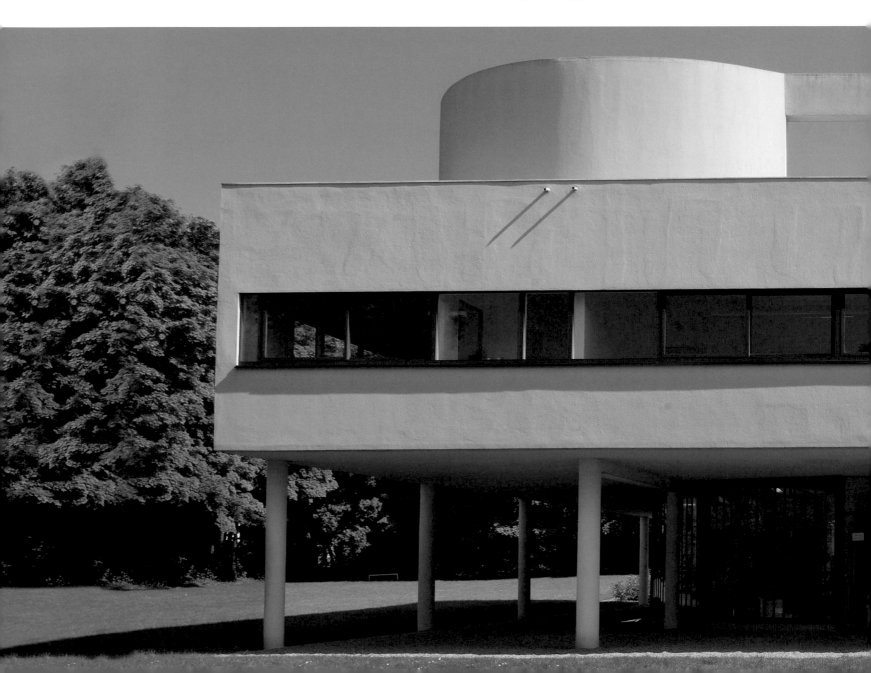

淨俐落。居家空間位於底層架空柱上方的二樓位置，底層的中間區塊則是別墅大門和佣人房。

勒 柯比意去除建築物內的承重牆，創造了相互流通、運用自如的空間，水平窗帶不僅讓屋內充滿自然光線，還能提供各個方向的景色。屋頂花園則取代了房子所在的綠色區域。這棟優雅別墅的斜坡道、鏤空牆和橫向長窗不僅使內部和屋頂花園完美融合，還營造出光線明亮的內部空間，成為一棟簡約卻不失優雅的建築。享譽盛名的薩伏伊別墅可說是現代主義建築的最佳典範之一。

勒·柯比意

1887-1965年

勒·柯比意出生於瑞士拉紹德封，本名查爾·愛德華·尚涅特（Charles-Édouard Jeanneret），以勒·柯比意之名從事建築工作。他就讀瑞士當地的藝術學校，並曾前往維也納學習，年輕時在兩位建築大師旗下工作：法國混凝土建築先驅奧古斯特·佩雷（Auguste Perret）和德國現代設計之父彼得·貝倫斯（Peter Behrens）。第一次世界大戰結束後，勒·柯比意與堂弟皮耶·尚涅特（Pierre Jeanneret）一起成立事務所，以設計簡潔俐落的現代主義房屋聞名，房屋總是結合功能主義及獨特美學。「住宅是居住的機器」，他曾寫道。1930年代，勒·柯比意致力於都市規畫，之後於1935年出版了《光輝城市》（La Ville Radieuse），並在第二次世界大戰後建造了幾座大型城市公寓住宅，結合了公寓、商店和其他設施。同時他也著手進行印度昌迪加爾市（Chandigarh）的計畫，並用混凝土建造小型雕塑建築，如法國廊香鎮（Ronchamp）的教堂。勒·柯比意的創新建築作品和眾多著作，使他成為20世紀最具影響力的建築師之一。

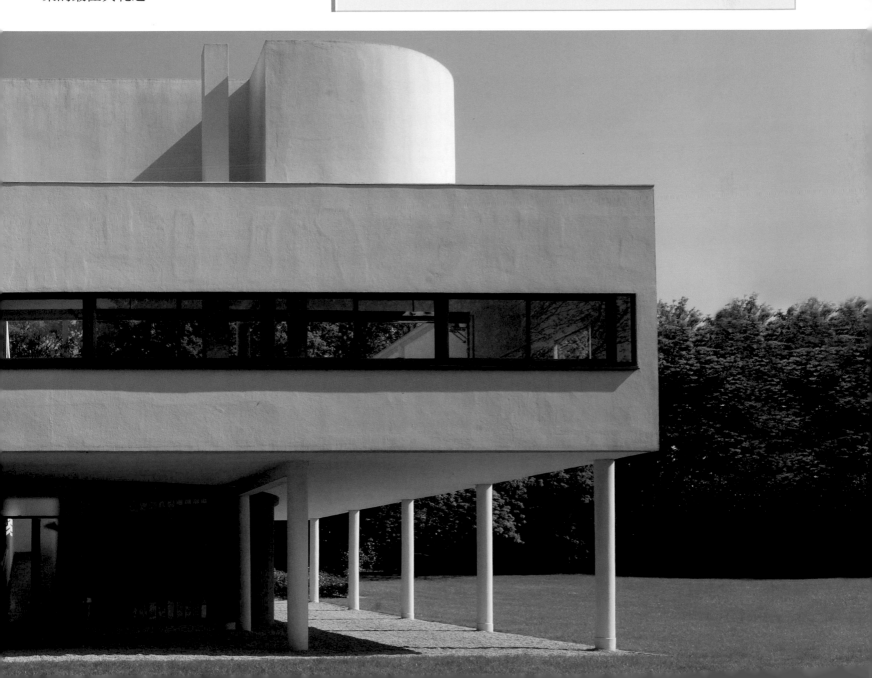

視覺導覽

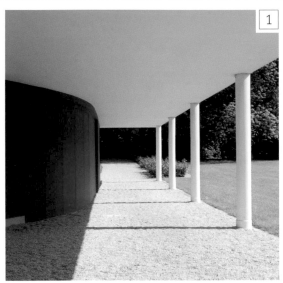

◀ 底層架空柱 主人位於二樓的住家空間和樓頂的露台皆由樸素、毫無裝飾的底層柱架空。這樣的設計使一樓能空出空間給中間的區塊，包含入口大廳、樓梯和斜坡道、司機和傭人的房間以及車庫。房屋下方鋪砌的區域，寬度正好能讓主人的汽車行駛：一輛柯比意十分欣賞的1927年雪鐵龍。

▼ 立面 水平窗帶環繞整個立面，提供屋內主要房間各個方向、一覽無遺的景色。窗戶上方的牆面似乎沒有明顯的支柱，之所以能如此設計，是因為柯比意將建築物大部分的重量交由底層架空柱支撐。牆面由於不需承重，所以相當輕盈，也讓柯比意能將更多心思放在建築外觀的設計上。

樸素的白色牆面

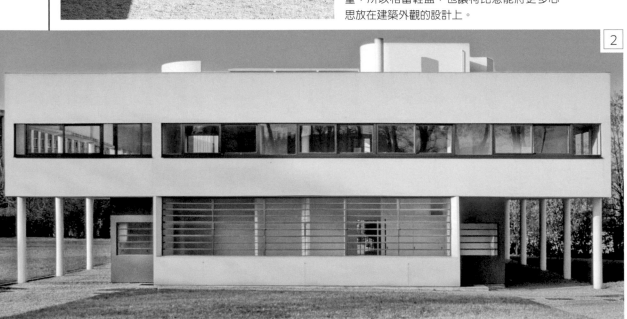

▼ 居家空間 主客廳整齊俐落，牆壁、地板和天花板都是白色或淺色。室內透過落地玻璃牆面和滑動的玻璃屏幕與屋頂花園完美連接。這樣的設計符合勒 柯比意的開放式平面圖理想，由於牆壁不需支撐房屋重量，所以能以玻璃等非承重材料製作，並根據美學需要安裝在任何地方。

▶ 斜坡道至屋頂 房屋的主要樓層由樓梯串連，但坡度和緩的斜坡道也是一種選擇，例如這個通往屋頂花園和陽光露台的斜坡道。斜坡道穿越房屋，開啟另一番有趣的景象。勒 柯比意希望斜坡道最後能通往房屋最重要的空間之一：屋頂花園。人們可以在那裡享受陽光，讓身心獲益。

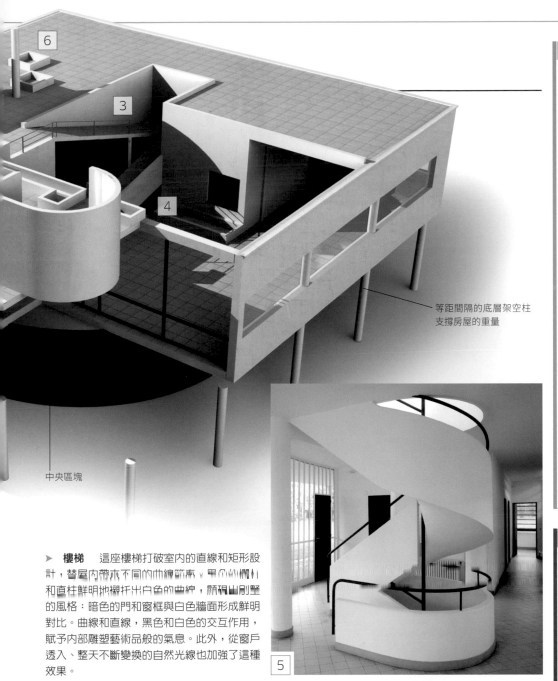

中央區塊

等距間隔的底層架空柱
支撐房屋的重量

關於**構造**

勒·柯比意對鋼筋混凝土的特性深深著迷。1914年到1915年間，他和現代混凝土建築的先驅——法國建築師奧古斯特·佩雷（Auguste Perret）——合作設計了一座他稱為「多米諾」（Dom-ino）的住宅（住宅名稱融合了拉丁語中的「房子」domus以及英語中的「骨牌」dominos）。多米諾的地板由混凝土平板製成，並以混凝土柱子支撐，從而消除水平梁柱的使用。柱子位於地板邊緣偏內側的地方，這樣建築師在就能在四周安裝輕量的非承重牆面。柯比意原本希望多米諾能成為第一次世界大戰後的大規模廉價住宅，雖然這個計畫從未實現，但它還是為柯比意帶來了建造住宅的靈感，例如薩伏伊別墅。

▲ **多米諾住宅的設計** 房屋的架構由混凝土平板和底層架空柱組成，和薩伏伊別墅一樣。

建築**脈絡**

勒·柯比意是歐洲現代主義的泰斗之一，現代主義風格興起於20世紀初，在德國建築師路德維希·密斯·凡德羅和華特·格羅佩斯（Walter Gropius）的作品中都能看見。現代主義推崇「形式服從功能」，並使用工業材料，例如鋼鐵、玻璃和混凝土。他們大膽呈現過往視為不夠美觀的結構元素，並將實用裝飾減到最低。另外，他們也喜歡明亮簡約的內部空間，偏好平屋頂而非傳統的斜屋頂。雖然這些特徵有時使現代主義建築看起來單調醜陋，但傑出的現代主義建築常兼具形式美學和實用功能，因此這種風格至今仍屹立不墜。

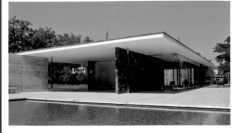

▲ **巴塞隆納德國館** 這是路德維希 密斯 凡德羅為1929年巴塞隆納世界博覽會建造的德國館，整座建築由優雅的石板和玻璃牆組成。

▶ **樓梯** 這座樓梯打破室內的直線和矩形設計，替屋內帶來不同的曲線節奏。黑色的欄杆和直柱鮮明地襯托出白色的曲線，顯現出別墅的風格：暗色的門和窗框與白色牆面形成鮮明對比。曲線和直線，黑色和白色的交互作用，賦予內部雕塑藝術品般的氣息。此外，從窗戶透入、整天不斷變換的自然光線也加強了這種效果。

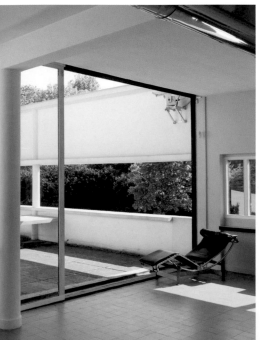

▲ **浴室** 這間浴室位於主臥室隔壁，浴簾可以拉起來保護隱私，或如上圖般收在一邊。浴室裡有藍色瓷磚浴缸，一邊設有內嵌高起的躺椅座位，躺椅占據浴缸一端，看起來就像是一堵牆。這種奇特的設計可能源自勒 柯比意年輕時造訪過的土耳其浴，當時他前往地中海附近遊覽當地建築。

落水山莊 Fallingwater

公元1936-1939年 ■ 住家 ■ 美國賓州

建築者：法蘭克・洛伊・萊特 Frank Lloyd Wright

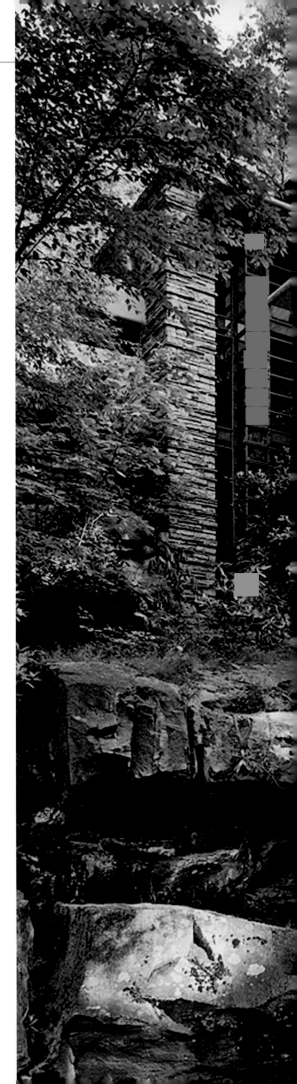

美國建築師法蘭克 洛伊 萊特創造了20世紀多座令人印象深刻和受人矚目的建築，而他為百貨業大亨愛德格 考夫曼（Edgar Kaufmann）設計的落水山莊則是他最著名的作品。落水山莊位於美國賓州匹茲堡東南部林木蔥蔥的郊區，矗立在瀑布上方的岩盤上，有誇張的出挑露台和大片玻璃的設計。石牆和混凝土露台從一片樹林中乍現，如夢似幻地漂浮在瀑布之上，簡直是建築和環境的天作之合。

考夫曼和他的建築承包商對山莊的架構是否穩固都抱持懷疑態度，而且工程不斷受到萊特、考夫曼和承包商三方的爭執影響。懸臂式（出挑）露台是山莊最艱鉅的設計，承包商必須使用額外的鋼鐵加強結構，但這卻使露台的重量比萊特當初預想的更重，也因此導致露台微微下陷。

然而，完工的落水山莊是巧奪天工之作。巨大的客廳採用石板地板，提供了用餐、休憩的寬裕空間。在客廳的一側，萊特繞著房間裡的一顆天然巨石打造了一座壁爐，巨石位在瀑布的邊緣，考夫曼家族曾經在這野餐。從客廳和臥室的大窗戶看出去能欣賞到山莊四周枝葉扶疏的壯麗景色，而好幾個露台的設計——兩個與客廳相連，另外兩個與臥室相連，第五個則通往屋頂迴廊——似乎都在邀請家人和賓客多多走到戶外。建築內部和外部的巧妙融合，以及山莊本身完美融於瀑布和森林之中的設計，可能是萊特所謂「有機建築」（organic architecture）最好的例證。

法蘭克・洛伊・萊特

1867-1959年

法蘭克・洛伊・萊特出生於美國威斯康辛州，起初受的是工程師培訓。他曾為多名建築師工作，如早期摩天大樓的偉大設計師路易斯・沙利文（Louis Sullivan），之後則自己創立事務所，總部設在芝加哥。萊特以替富裕客戶設計大型低樓層建築聞名，此外他設計的自家住宅——威斯康辛州的「東塔里耶森」（Taliesin）和亞利桑那州的「西塔里耶森」（Taliesin West）——更是讓他聲名大噪。他陸續設計了更多大型建築，如東京的帝國飯店（Imperial Hotel）和1936年威斯康辛州拉辛郡的美國莊臣總部。新穎的內部柱子設計是萊特的招牌特色。1930年代一系列成本較低的住宅擴大了萊特的客群，第二次世界大戰後，他繼續嘗試新風格，設計了紐約的古根漢美術館（New York's Guggenheim Museum），獨特的螺旋坡道為其特色。這些獨特非凡的建築使萊特成為20世紀最具影響力的建築師之一。

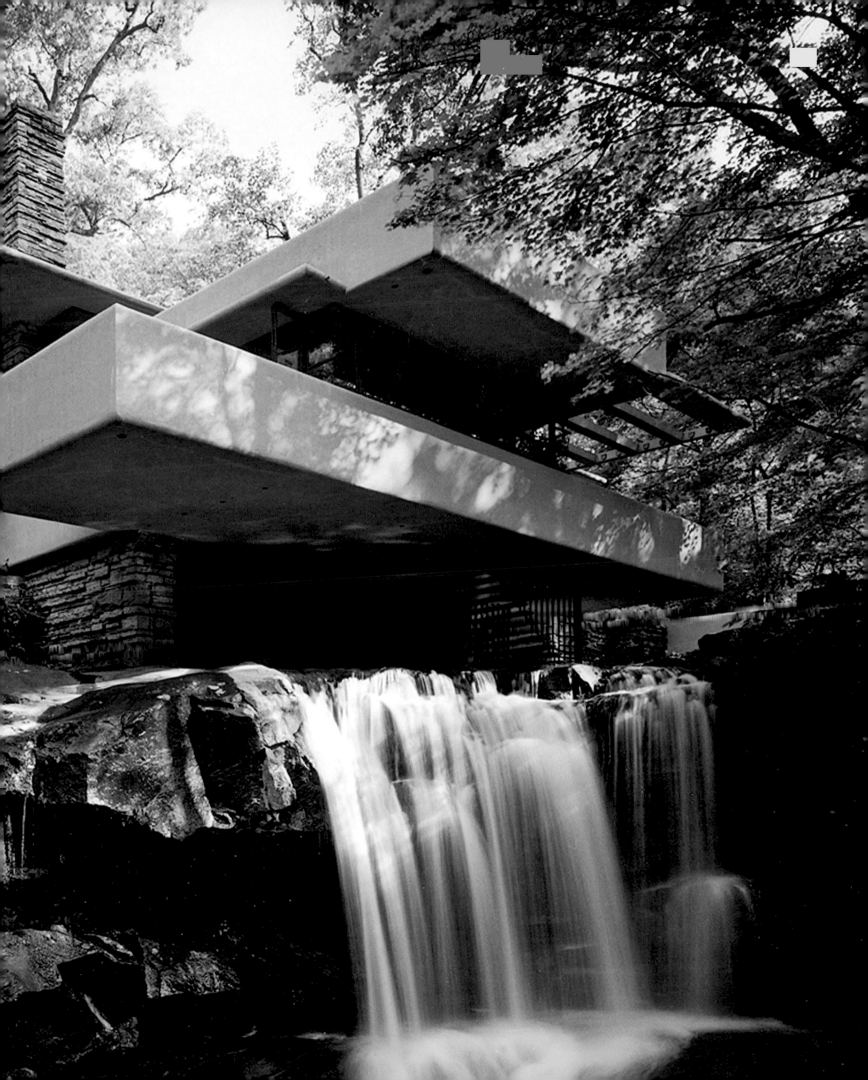

視覺導覽：外部

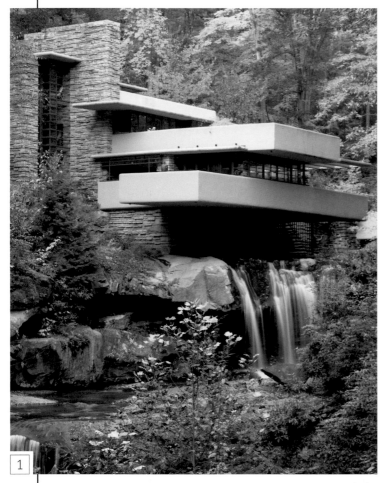

1

▲ 托盤造型露台 雖然這些混凝土露台採懸臂設計，也就是以外露的支撐架構向外出挑，看起來像是如夢似幻地漂浮在瀑布上方，但露台其實是由鋼筋混凝土梁和鋼鐵支撐平衡，這些結構則牢牢地固定在房屋底下的基岩上。由於露台從建築的核心結構向外挑非常多，因此落水山莊的主要露台看起來格外巨大。

▶ 戶外階梯 房屋的兩側有階梯設計，連接山莊與附近的客房住宅和溪流，階梯以各種材料（例如天然石頭）製成。建造房屋的石材都來自附近的小型採石場，這座採石場由萊特下令重新開放，因此房屋所在的岩石環境、構成建築核心的石材以及其他裝飾使用的石材，都顯得完美和諧。

2

屋頂的迴廊是最佳觀景點

主臥室位於這層樓

1

從客廳的窗戶望出去能看見樹林

樓梯從房屋通往溪流

瀑布位於熊奔溪上

3

◀ 玻璃與鋼鐵 落水山莊的房間幾乎都沒有傳統的窗框。玻璃片鑲在水平的紅色金屬窗櫺之間，一路延伸到牆壁，卡在石頭之間的填縫（防水）間隙裡。萊特喜歡讓玻璃等易碎材料與粗獷堅硬的石頭擠在一起，創造出質感上的奇特對比。且由於窗戶沒有邊框，萊特也能讓室內的自然採光達到最大。

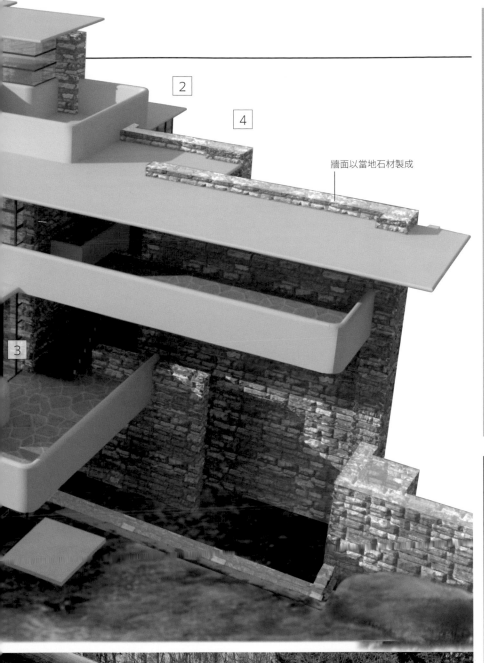

牆面以當地石材製成

2

4

3

4

關於**設計**

落水山莊有一則著名的趣聞：山莊主人考夫曼有一天打電話知會萊特，說他將於當天稍晚前往萊特的事務所。但當時萊特還沒替客戶的新居（也就是落水山莊）畫出任何設計草圖，因此他在幾個小時內火速趕工，畫出草圖。雖然最初的設計稿是在短時間內完成的，但山莊的設計其實經過長時間的修改，因此有初稿和最終稿等不同階段的設計稿。萊特受他喜愛的日本繪畫影響，相當熱愛為自己設計的建築物繪製優雅的透視圖，因此在落水山莊的設計告一段落時，他畫出了落水山莊最有名的設計圖，也就是下方這張。圖中是從低處看上去的落水山莊，山莊著名的露台就掛在一簾水幕之上。

▲ **落水山莊**　圖中的視角是從瀑布下方仰望落水山莊，因此突顯了露台的懸臂設計和大小。

建築**脈絡**

20世紀初期，萊特為美國中西部的富裕客戶設計了一系列的住宅，這些稱為「草原學派」（Prairie）的建築，靈感來自大草原開闊又平坦的風景，特色是用地寬闊、貼近地面，並且有寬大的懸挑屋頂和長挑水平的窗戶。草原學派建築師偏好十字形平面，焦點放在中央壁爐，並採用創新的細節設計，如內嵌家具。天然材料是建築師的首選，特別是普通木材。大型的接待室設有雨庇或露台，模糊了建築內外的界線。草原學派建築不僅奠定了萊特當代知名建築師的地位，也重新定義了美國建築。

▲ **羅比之家**　羅比之家（Robie House）位於芝加哥，於1910年完工，由萊特以草原學派風格設計，是現代主義建築的先驅之作。

◀ **客房**　客屋透過蜿蜒的小路與主建築相連，是考夫曼家佣人的住所和車庫，在落水山莊完工兩年後建成。這座建築的設計規格和建材都與主建築相同。為了確保主建築中最重要的元素——水——也出現在客屋的設計中，萊特加入了一個以泉水灌注的游泳池，滿溢的泉水會流到河裡。

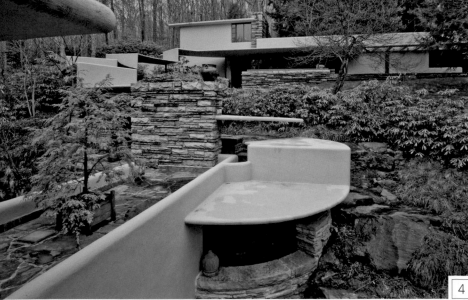

視覺導覽：內部

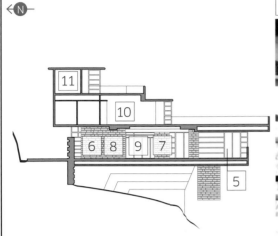

▶ **客廳**　南側的一排大窗戶讓巨大的客廳沐浴在一片光線中，窗戶打開時能聽見下方瀑布的水聲。天然的石造地板和裸露的石牆與戶外的岩石十分協調，樸素的天花板則是中性的米白色。客廳的空間夠大，足以容納多組座位：一組靠窗，另一組靠近壁爐（圖右），還有一組位於「音樂凹室」內。

▼ **用餐區**　餐桌位於大客廳的一側，上方有一根石柱，石柱裡嵌著紅色的木架子，架子圓弧形的邊角讓人想起1930年代流行的裝飾藝術風格。大量的天然建材訂定了內部裝潢的基調，特別是用來建造牆壁和樓梯的粗糙石材。

◀ **壁爐與開水壺**　對萊特而言，壁爐是任何房屋的生活中心，不僅提供生理上的溫暖與光線，還提供情感上的慰藉。落水山莊的壁爐以天然石材製成，上方掛著一個大型球形水壺，可以用來沖泡熱飲，沒有使用時可以推向一側，讓考夫曼一家人完全感受爐火的溫暖。

▶ **石造牆面細節**　儘管內部石材的表面處理非常粗糙，但建築工人切割石頭卻是小心翼翼。石材長而薄，以非常有技巧的方式排列。石工的水平線條是整個房屋設計的縮影，各個房間都是寬敞又低矮的風格。萊特的作品常常是水平風格的變體。

落水山莊 ■ 美國　207

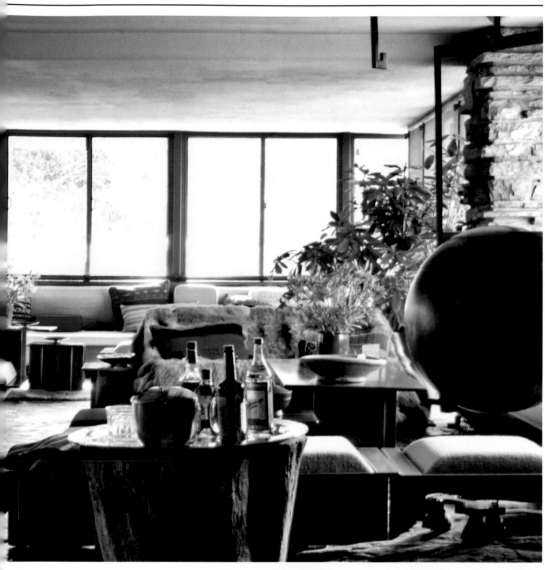

9

▲ **玻璃**　這張圖是階梯通往房屋下方溪流的玻璃「開口」，窗戶的紅色玻璃窗櫺延續整間房屋的水平風格。角落的部分，兩片玻璃在沒有任何窗框的情形下連接在一起，不僅提供了毫無遮掩的寬闊視野，還可以看見周遭的樹林，同時也「消除」了屋內的角落。

▶ **愛德格 考夫曼的臥室**　這是房屋中較小的房間，透過臥室窗戶能見到樹林景致。這個房間顯示了萊特對空間和質感的掌握，屋子的內部與外部有很強的連續性，這點在玻璃與石牆的相交處特別明顯。外部石材似乎也與內部石工相互融合，玻璃窗櫺則映照在石頭地板上，形成醒目的明暗圖案。

10

11

▲ **愛德格 考夫曼的書桌**　這張書桌是萊特特別為落水山莊設計的內嵌家具之一，他還在桌子上方的石材中直接造了書架。此外，萊特還在桌面的一端挖出一個扇形，好讓緊鄰的豎鉸鏈窗可以向內開啟。

雪梨歌劇院
Sydney Opera House

公元1957-1973年　■　歌劇院　■　澳洲，雪梨

建築者：約恩 烏松 Jørn Utzon

1956年，澳洲的新南威爾斯州政府宣布一項國際徵選比賽：為雪梨設計新的歌劇院。地點選在便利朗角（Benelong Point），從這裡可以欣賞海景和知名的雪梨港灣大橋。許多建築師報名參加，最後由約恩 烏松獲獎。當時這位建築師除了在家鄉丹麥之外並沒有任何名氣。

　　烏松設計了一系列從地面附近隆起、如雕塑般的白色屋頂，造型如同帆船上迎風飄揚的風帆。屋頂覆蓋建築的兩個主要大廳，令人驚豔的外型無疑是替烏松贏得比賽的關鍵。但屋頂也造成重大難題，烏松參加比賽的設計圖並沒有諮詢過結構工程師，而且烏松也沒有提供完整資訊，說明屋頂究竟該是什麼形狀。

　　因此，接踵而來的各種技術問題、設計上的爭議和預算糾紛，使歌劇院的興建打從一開始就問題重重。歌劇院於1959年開工，當時屋頂的設計還是懸而未決。烏松與奧雅納工程顧問公司的結構工程師認為，最好的解決方案是將屋頂視為球體的剖面。這座混凝土建築的屋頂總算有了頭緒，但當計畫後來交由公共工程部管轄，在工程主導權上出現摩擦時，烏松就辭職了。

　　烏松辭職後，建築內部的設計被改得更為實用。儘管面臨各種困難，但完工之際，一座驚人的建築誕生了。雪梨歌劇院如今已是世界級的表演藝術中心，迎風飄揚的船帆屋頂不僅成為戰後建築的著名標誌，也成為雪梨這座活力十足的現代城市的象徵。

約恩・烏松

1918-2008年

約恩・烏松出生於丹麥哥本哈根，在家鄉成立自己的事務所前，曾為知名瑞典建築師古納・阿斯普朗（Gunnar Apslund）工作，並在舉足輕重的芬蘭現代主義大師阿爾瓦爾・阿爾托（Alvar Aalto）旗下工作過一年。1957年贏得雪梨的比賽之前，烏松都在丹麥設計住宅，因此雪梨歌劇院成為他的代表作。但由於建造過程中發生爭議、成本鉅額超支（政客刻意編列過低的預算所致），因此很少有高端客戶願意上門。離開雪梨後，烏松回到歐洲，設計了哥本哈根令人驚豔的巴格斯韋德教堂（Bagsværd church）以及科威特國民議會大廈（Kuwait National Assembly Building）。兩棟建築都展現了烏松運用混凝土創造出雕塑藝術般建築的天賦。

視覺導覽

1

▲ **外部階梯**　要進入雪梨歌劇院，必須先走上氣派又寬敞的花崗岩樓梯，穿過外面的基座平台，才能到達門廳。因此這些設施都位於二樓，下方的空間裡則藏著錄音室及排練室。

▼ **屋頂瓷磚**　數以萬計的白色瓷磚鑲嵌在山形紋槽中，覆蓋整個屋頂。有些瓷磚上了釉，有些瓷磚則採霧面烤漆，兩者的顏色對比在如雕塑作品般的屋頂上產生強烈的明暗花紋。

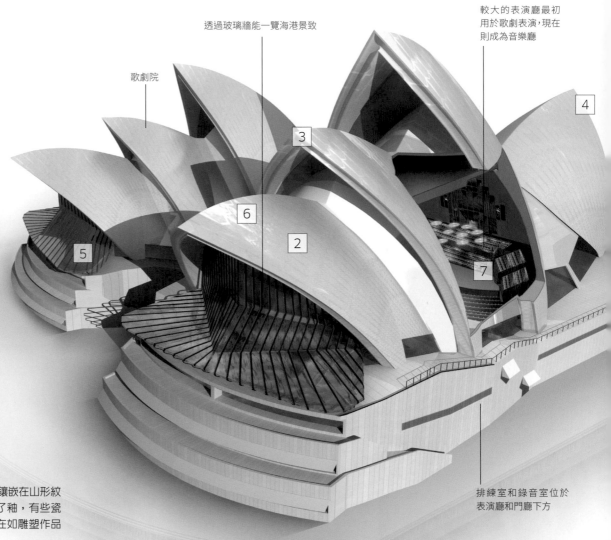

透過玻璃牆能一覽海港景致

較大的表演廳最初用於歌劇表演，現在則成為音樂廳

歌劇院

3
4
6
5
2
7

排練室和錄音室位於表演廳和門廳下方

2
3

▲ **殼體結構屋頂**　屋頂的形狀靈感來自船帆，因為約恩　烏松本人熱愛航海。它們獨特的輪廓──藍天下的一片片拱形──使歌劇院一舉成為澳洲最知名的建築，也賦予了它代表性的地位。

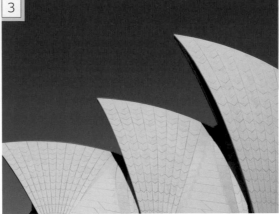

4

▲ **入口**　訪客通過高挑的玻璃「牆」進入歌劇院時，能一覽兩大演藝廳壯觀宏偉的入口。垂直的鋼構窗櫺除了將大片玻璃固定在適當位置外，還能將整片窗戶直接固定在屋頂預鑄的混凝土結構上。

餐廳位在一棟
有殼體屋頂的
小建築中

▲ **音樂廳內部** 這個大空間有將近2700個面向舞台的座位，遠方的管風琴最初用於歌劇表演。高挑的拱形天花板上有起伏的膠合板，簡潔優雅的椅背則採用白皙的樺木貼皮。

▲ **玻璃板** 向上傾斜的大片玻璃板覆蓋著建築物北邊的大廳和窗檯。每片玻璃板由三層玻璃組成，以鋼筋固定，據說烏松的設計靈感來自鳥的羽翼。

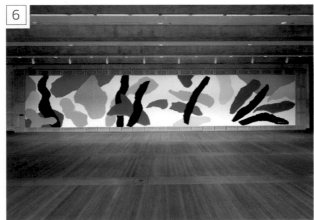

▲ **掛毯** 1993年，歌劇院內部重新裝潢，烏松受邀為顧問。現稱「烏松廳」的接待大廳於2004年完工，面向港灣的牆上掛著一幅由烏松設計、總長14公尺的華麗掛毯。

關於**構造**

由於烏松最初的比賽設計稿缺乏細節，加上比賽本身的要求並不明確，所以烏松獲獎後，歌劇院的設計仍歷經數次更動。建築師和工程師在過程中試圖找出最佳的屋頂形狀，在最終決定用球體的剖面之前，他們曾經嘗試過橢圓體、拋物線結構以及其他形狀。從屋頂過渡到地板也是另一項重大挑戰。烏松分別在兩棟建築物的「開口」使用大片玻璃，他稱之為玻璃「帷幕」。此外，他還多次重新設計了大廳內部，但大廳最終的外觀仍必須歸功於他離職後接手的團隊。

▲ **工作模型** 烏松和工程師製作了許多歌劇院的紙板和木製模型，以便幫助他們設計各個部分，例如玻璃「帷幕」（左）和屋頂的拱肋結構（右）。

建築**脈絡**

20世紀初，建築師發現混凝土是一種雕塑性相當良好的材料，比起耗費大量工藝和技術，用磚塊或石頭打造出曲線或其他特別的形狀，用混凝土相對來說比較容易。表現主義建築師在1920和1930年代善加利用混凝土的可塑性，而在第二次世界大戰結束後，建築師再次開始使用混凝土雕塑各種圓形。

除了起伏的牆面，鋼筋混凝土也可以用來製造薄殼結構，例如紐約環球航空航站（TWA Flight Center）的屋頂。這個航站由芬蘭建築師埃羅·沙里寧（Eero Saarinen）設計，他也曾擔任雪梨歌劇院比賽的評委。因此，約恩·烏松運用混凝土創造出外型亮眼的屋頂，可說相當符合當時的潮流。

▲ **1962年的紐約環球航空中心** 埃羅·沙里寧設計的這棟建築屋頂向外伸展、彷彿羽翼，無疑象徵飛行，而內部的混凝土結構則有一連串的流動空間。

巴西利亞主教座堂
Brasilia Cathedral

1970年完工 ■ 主教座堂 ■ 巴西，巴西利亞

建築者：奧斯卡 尼邁耶 Oscar Niemeyer

巴西的首都巴西利亞位於巴西國土正中央，於1950年代末才從頭開始興建。都市計畫的主持人是盧西奧 科斯塔（Lucio Costa），奧斯卡 尼邁耶則是首席建築師。除了許多政府機構之外，市中心的大教堂也是他的作品。尼邁耶擅長用混凝土製作如雕塑藝術般的大型建築，而巴西利亞主教座堂就是個經典的例子。

　　大教堂由16根相同的混凝土柱子支撐，每根柱子重90噸，以流線的雙曲結構，從地面一路延伸至建築物頂部。柱子向上延伸、交會，在大約三分之二的地方聚集後向上向外開展，形成一個王冠般的形狀，上頭綴有一個樸素的十字架。

　　柱子之間的空間由鑲嵌玻璃覆蓋。從外觀來看，混凝柱在中性色玻璃的襯托下，形成強烈對比，進而打造出現代建築中最具戲劇性的建築。大片玻璃確保教堂內部採光充足，柱子間的彩繪玻璃則帶有強烈的視覺效果，引導觀眾的眼睛一路往上。藍色、綠色和棕色玻璃組成的旋轉花紋在教堂內部邊緣的高壇後方匯聚。教堂寬敞的場地可容納多達4000名信徒。

　　這座令人嘆為觀止的大教堂富含象徵意象。柱子指向代表天堂的天空，內部則是基督之光的立體再現。但這棟建築物存在使用上的問題，例如通風不良、音效尚待加強等，這些都是正在積極解決的問題。儘管如此，大教堂仍是鬼斧神工之作，為尼邁耶在1988年拿下了著名的普立茲克建築獎。評委讚揚他的建築物是「家鄉巴西顏色、光線和感性意象」的昇華之作。

奧斯卡·尼邁耶

1907-2012年

百歲人瑞奧斯卡·尼邁耶生於里約熱內盧，獲得建築師資格後先為巴西建築師和計畫主持人盧西奧·科斯塔工作。他和科斯塔聯手設計了新的教育和公共衛生部大樓（勒·柯比意當時則擔任計畫顧問）。之後尼邁耶開始獨立接案，例如巴西美景市（Belo Horizonte）的聖方濟各教堂（St Francis of Assisi），這棟建築讓他發展出曲線的形式風格。1940年代末，他加入紐約新聯合國總部的設計團隊，此時的他已經聞名全球。1950年代，他展開在巴西利亞的工作。身為一名熱忱的共產黨員，他在1960年代遭巴西放逐，之後落腳歐洲和北非，並於1980年代返回巴西。尼邁耶於2007年慶祝100大壽，之後仍致力於各種建築和雕塑案子，他是目前所有現代建築師中，職業生涯最長的一位。

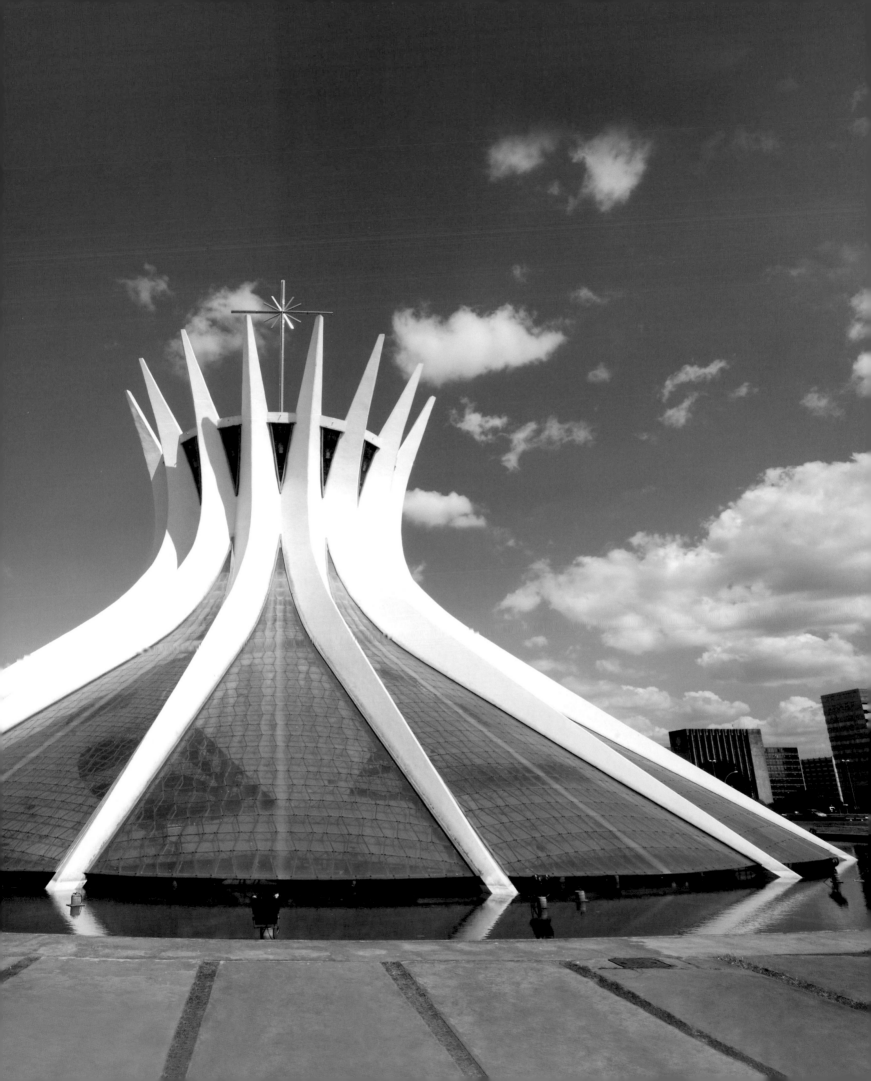

視覺導覽

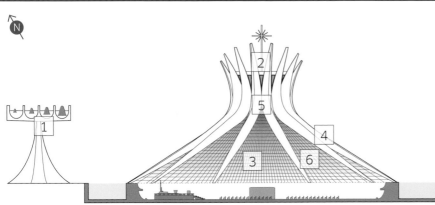

▶ **鐘塔** 歐洲某些中世紀和文藝復興時期的大教堂有獨立的鐘樓,而巴西利亞主教座堂也一樣,在距離主教堂幾公尺的地方有一座獨立鐘塔。鐘塔的主要結構與大教堂本身風格相同,混凝土的柱子向上逐漸變細,直達頂端。這根柱子支撐一根水平的混凝土橫梁,橫梁分成四個部分,每個部分都裝有西班牙捐贈的鐘。

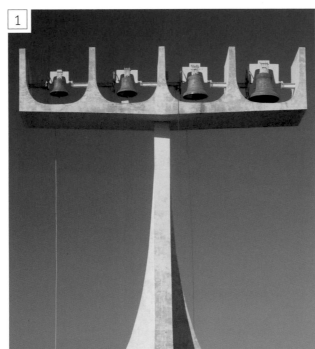

▲ **教堂屋頂** 支撐建築物的16根混凝土柱子於頂端的位置向外彎曲,一起撐起屋頂中央的混凝土圓盤。從中心散開的柱頂形成一個獨具風格的皇冠形狀,但也能把它們看作張開手掌迎向天堂的手指。

▶ **教堂內部** 教堂內部由單一巨大空間組成,直徑約70公尺,高度75公尺,主要的建築特徵是混凝土立柱。雖然巨大又笨重,但朝向地板逐漸收細的造型讓這些立柱看起來輕盈而精巧。此外,混凝土之間的大片透明玻璃讓訪客在教堂內部依然可以看到外面往上彎曲的立柱。

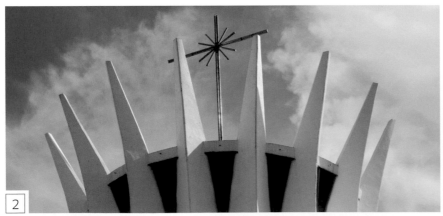

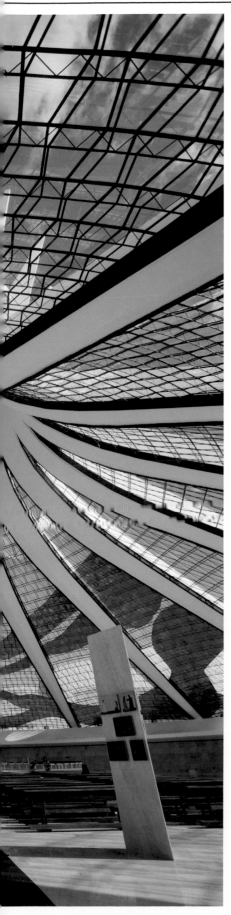

▪ **彩繪玻璃** 混凝土柱之間的細長三角形區域裝了彩繪玻璃，是主教座堂的主要元素之一。　玻璃由法裔巴西藝術家瑪麗安娜 佩雷蒂（Marianne Peretti）設計，她的作品也出現在尼邁耶的其他建築物中。不規則的玻璃片與深色窗櫺的幾何網格形成強烈對比。

▼ **天使** 這組天使雕像以鋼纜懸掛在中央天花板的圓盤下。最大的天使有4.25公尺長，但飄在巨大的空間裡，人們看不出它的大小。天使於1970年安裝，是雕塑家阿爾費多 賽斯基阿區奇（Alfredo Ceschiatti）和但丁 柯洛奇（Dante Croce）的作品。

◀ **主祭壇** 這個簡樸的白色祭壇由教宗保祿六世捐贈。大教堂完工時，禮拜儀式有了一些改革，因此有些教堂嘗試將祭壇移到教堂中央的「親民位置」，使神父和信徒能更接近。雖然這樣的變動在巴西利亞主教座堂這樣的圓形空間裡效果相當好，但神職人員發現，將祭壇置於教堂一端或邊緣的傳統布局還是較為合適，因為這樣神父才能與所有的信眾互動。

建築脈絡

巴西利亞的興建計畫始於1956年，到了1960年，巴西利亞正式成為巴西的新首都。尼邁耶對這座城市貢獻良多，他設計了大部分的主要建築，包括巴西國會大廈（Brazilian Congress）、總統官邸、眾議院（Deputy's house）、司法部大廈和國家劇院。所有建築都採現代風格，大量使用混凝土和玻璃。許多的建築還具有雕塑藝術的風格，展現出尼邁耶用混凝土打造曲線的喜好，而這樣的現代建築在當時並不常見。例如，兩座國會大廈都採弧形結構設計，穹頂的是參議院，碗狀的則是眾議院，中間由傳統的辦公大樓隔開。總統官邸和最高法院採直線結構，但柱子呈曲狀的錐形，而巴西利亞國家博物館則有白色的混凝土穹頂。在巴西利亞，尼邁耶成了至高無上的建築雕塑大師。

▲ **巴西國會大廈** 巴西的國會大廈是尼邁耶最著名的作品之一，圓頂和碗形的設計象徵參眾兩院應當相互制衡合作。

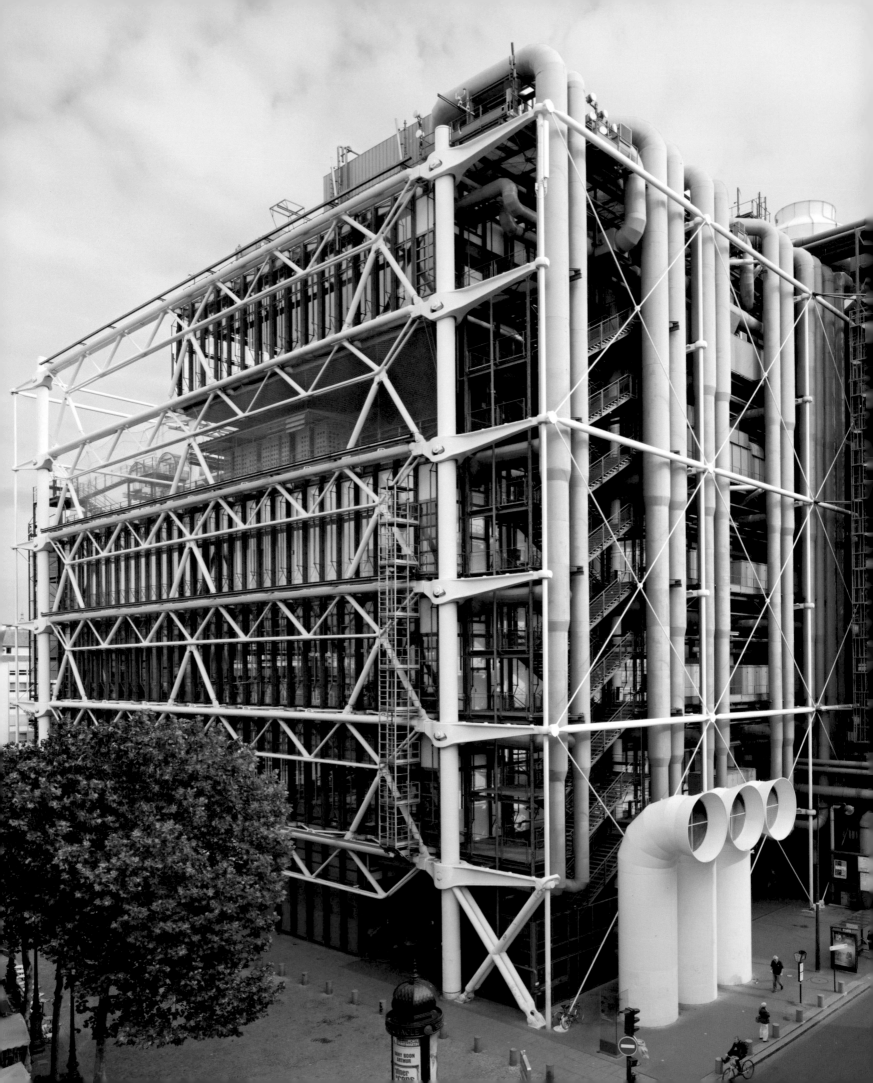

龐畢度中心
Pompidou Centre

公元1971-1977年　■　藝術中心　■　法國，巴黎

建築者：理查 羅傑斯與倫佐 皮亞諾
Richard Rogers & Renzo Piano

龐畢度國家藝術和文化中心位於巴黎市中心，內部有大規模的公共資訊圖書館與法國國立現代藝術美術館（Musée National d'Art Moderne），這是當今世上現代藝術館藏最多的美術館之一。另外，龐畢度中心平常也會舉辦各類藝文活動。為了創造出寬廣的內部空間，倫佐 皮亞諾和理查 羅傑斯設計了一棟前衛的高科技風格建築：所有的設備，從水管到手扶梯，都掛在建築物外面，在內部留下寬闊的地板和牆壁。

從視覺上來看，建築師將建築物內外翻轉，無疑是個驚世駭俗的決定。龐畢度中心沒有大部分展覽館氣派又完美的立面，看起來更像是一座巨大的機器或工廠。外部的鋼製架構組成了錯綜複雜的網格，垂直、水平和對角線的鋼架上恣意地裝飾著五彩繽紛的管線、管道和容器。建築背面露出各種管線設施，而正面則呈現一個不那麼紛亂的網格。透明圓管中的手扶梯分段爬升，讓遊客可以飽覽下面人來人往的廣場。

然而，這種設計手法所帶來的影響還不只是在視覺效果上。公開展示各種設備，意味著建築師也能設計它們，他們與工程師密切合作，確保一切設施正常運作。相較之下，建築內部簡單許多，大片窗戶讓人可以俯瞰周圍的街道和城市。展間有遼闊的場地空間，這樣彈性、寬裕的空間可以根據每個展覽的需求重新配置。鮮豔的管線網絡一路延伸到天花板，與外部管線形成強烈的視覺聯繫。龐畢度中心是巴黎遊客的最愛之一，也是個內外都充滿活力的建築空間。

理查·羅傑斯

1933年生

這位生於義大利的建築師曾在倫敦和耶魯大學就學，他在耶魯認識了諾曼·福斯特（Norman Foster）。一開始，福斯特、羅傑斯和他們的妻子蘇·羅傑斯與溫蒂·福斯特組成了「小組四」（Team 4），設計各種高科技風格建築。羅傑斯於1967年離開事務所，並與義大利建築師倫佐·皮亞諾合作，聯手設計了龐畢度中心，兩人也因此一夕成名。世界許多知名建築都出自羅傑斯之手，包括史特拉斯堡的歐洲人權法院（European Court of Human Rights）跟紐約重建的世界貿易中心三號大樓。他的RSHP事務所（Rogers Stirk Harbour + Partners）目前參與多項重要計畫，包括馬德里的巴拉哈斯機場（Barajas Airport）和波爾多法院（Bordeaux Law Courts）。羅傑斯是普利茲克建築獎得主，撰寫了許多關於都市規畫的文章，在歐洲都市規畫方面深具影響力。

視覺導覽

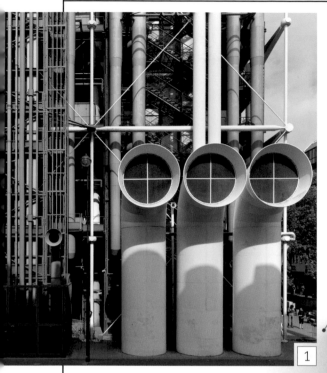

▲ **管線**　中心背面的牆有最多的設備管線,而建築物的鋼製框架內外也都有管線。這些設備採不同顏色來區別:水管是綠色,空調系統的管線是藍色,電子線路是黃色,建築物裡的循環設施則是紅色。儘管部分原始顏色經過修改,但管線和排管的彎曲樣貌仍為建築物所處的城市地景增添了繽紛色彩。

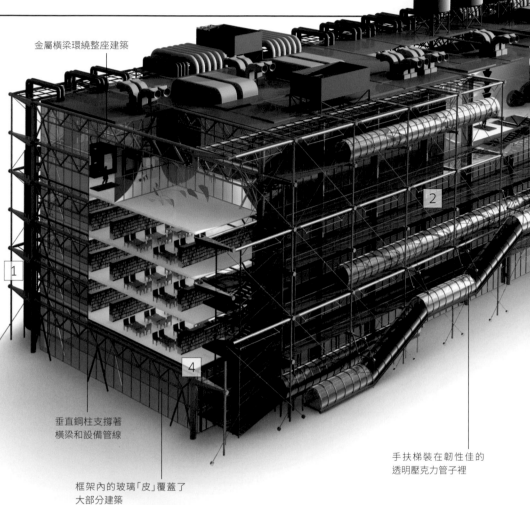

金屬橫梁環繞整座建築

垂直鋼柱支撐著橫梁和設備管線

框架內的玻璃「皮」覆蓋了大部分建築

手扶梯裝在韌性佳的透明壓克力管子裡

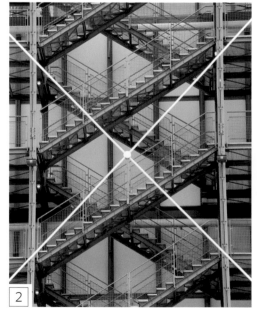

▲ **外部框架**　鋼構柱子沿著建築向上延伸,支撐起橫梁和對角線撐架組成的網絡,部分設有整合的逃生梯。整個框架看起來像搭鷹架一樣簡單,但其實不然:龐大的技術工程團隊是成功的關鍵。

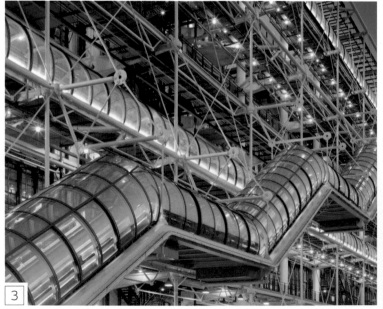

▲ **透明圓管內的手扶梯**　龐畢度中心最具代表性的特色是從建築正面的鋼製框架跳脫而出的透明圓管。裝在圓管裡的手扶梯沿著建築物緩緩上升並停在不同樓層。在每個手扶梯底部,圓管向上彎折的部分,紅色的包覆層清晰可見。

▶ **內部空間** 挑高寬敞的展覽區充滿了從立面窗戶透進來的自然光線。和外部一樣,室內大部分結構也是採外露設計。白色橫梁連接到天花板上的對角梁柱,是將建築物串接在一起的主要架構,它們同時支撐上方樓層的地板,並穿透玻璃牆連接外面的垂直鋼柱。另外,藍色的管線網絡則是建築物空調系統的一部分。

建築脈絡

皮亞諾和羅傑斯為龐畢度中心打造的高科技風格起源於1970年代,當時有許多建築師共同響應,尤其是羅傑斯和諾曼・福斯特。他們對科技、材料和結構相當感興趣,希望能直接展示這些設計元素。因此,高科技風格建築的結構通常裸露在外——通常是用鋼鐵打造的輕盈框架。鋼的適用性很廣且易於組裝,因此有時會被建築師選用。高科技風格的另一個特色是建築外觀的表層——通常是光滑潔淨的,例如羅傑斯設計的勞埃德大廈,因此玻璃和拋光不銹鋼是最常用的材料。

▲ 1978-1991年 艾國倫敦・勞埃洲大廈 ▲

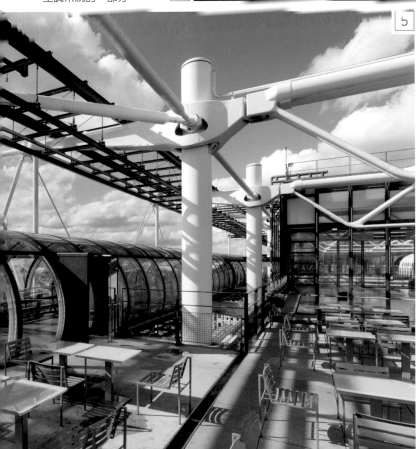

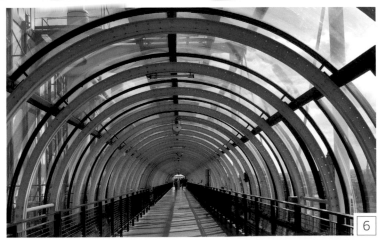

◀ **結構框架** 工程師面臨的挑戰之一是找到將結構元素懸掛在垂直立柱上的方法。他們採用一種叫「吉貝瑞特」(gerberette)的設計,那是一根水平的鑄鋼短管,中間隆起的部分連接到柱子。「吉貝瑞特」的右端承接的是支撐建築物屋頂和地板的主要梁柱結構之一,左端則是支撐手扶梯的橫梁和橫桿。

▲ **圓管內部** 使用手扶梯的訪客能在透明壓克力圓管中行進。這個設計與室內手扶梯和電梯不同,能為訪客帶來新鮮有趣的視覺體驗。手扶梯的一側可以近距離看見建築物的外觀,另一側能俯瞰鄰近的街區和街道。到了更高的位置,還能遠望巴黎的屋頂和教堂尖頂。另外,圓管本身還能反射天空變換的顏色,為建築物增添色彩。

加拿大國立美術館
National Gallery of Canada

1988年 ■ 藝廊 ■ 加拿大，渥太華

建築者：摩西 薩夫迪 Moshe Safdie

建築師摩西 薩夫迪在設計加拿大國立美術館時採用了與大多數藝術展覽館截然不同的風格。這座美術館的目的不僅是要收藏國家藝術品、圖書和檔案，還要能為特殊活動提供優雅的場所。薩夫迪以一座富麗堂皇的建築回應這些需求：整棟建築以花崗岩及玻璃建成，融合粗曠顯眼的線條以及如水晶般閃閃發亮的場館，展館裡寬敞的空間能讓繪畫和雕塑呈現最美的一面。角落的場館、各個展覽館、社交聚會場地以及走廊都有寬敞明亮的內部空間。

美術館位於渥太華河附近，附近還有哥德式風格的國會山莊。山莊景色盡收眼底，這樣的位置非常適合這座亮眼的建築。此外，美術館的燈籠式玻璃屋頂也與國會山莊的塔樓遙相呼應，而大教堂般的比例則使這座建築更顯得宏偉壯觀。

摩西·薩夫迪

1938年生

摩西·薩夫迪生於海法（Haifa，當時為巴勒斯坦領土），15歲時移居加拿大，在麥吉爾大學（McGill University）修習建築。薩夫迪為1967年蒙特婁舉辦的世界博覽會設計了「棲地67」（Habitat '67），這是由預製的立方體單元組成的住宅社區。這個劃時代的計畫根據薩夫迪在學期間的論文發揮而成，也讓他在北美地區一舉成名。漫長的職業生涯中，薩夫迪承包過許多加拿大的重要建案，包括渥太華市政廳和溫哥華的圖書館廣場。其他地區的作品也相當豐富，從博物館到大學複合建築都有。巧妙的幾何形狀以及靈活運用的玻璃和燈光，是薩夫迪作品的特色。

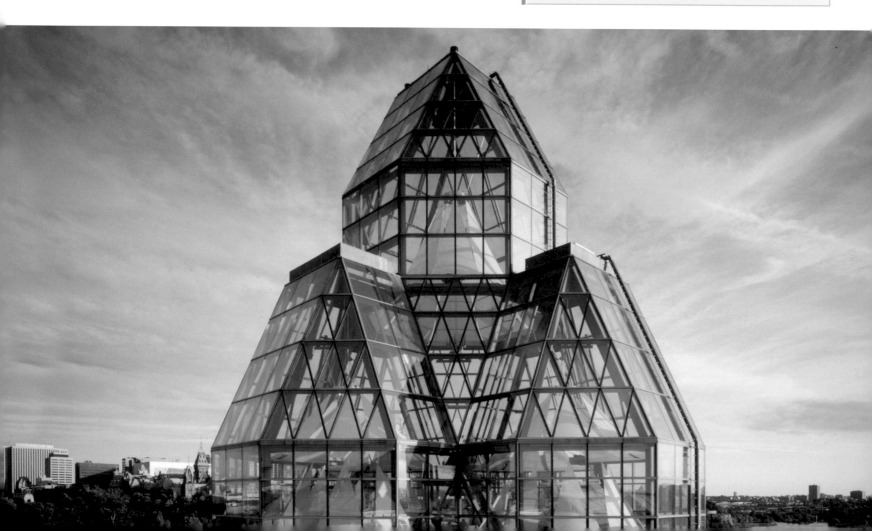

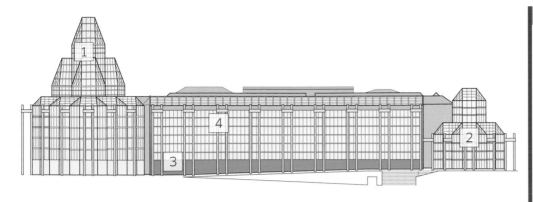

建築**脈絡**

摩西・薩夫迪設計棲地67是為了解決都市住宅的問題：創造出高密度、價格親民的都市公寓，還要具備郊區住宅才有的隱私與綠地空間。他傑出的解決之道是設計354個預製的立方體單元，這些單元互相堆疊，看似隨機，但其實是以很有組織的方式相互連接，進而創造出148間大小不同的獨立公寓。每間公寓都有私人露台，並經由通道及公共廣場與其他公寓連接。

　　這座複合建築位於蒙特婁舊港附近的花園內，成為蒙特婁獨一無二的地標建築。薩夫迪原本期望將它蓋得更大，但現在的規模就已經讓人印象深刻。

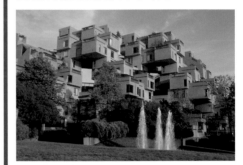

▲ **棲地67** 模組結構和景觀美化軟化了複合建築的整體感覺，有別於其他1960年代風格龐大而單調的住宅計畫。

◀ **燈籠式玻璃屋頂** 藝術展覽館通常採內斂風格，外牆設計空白，讓人猜不透內部的珍藏。薩夫迪在設計加拿大國立美術館時選擇截然不同的做法，他使用大量玻璃，還設計了一座標誌性的大廳，大廳高挑的玻璃屋頂聳立在花崗岩和玻璃牆面之上。寬敞明亮的大廳除了是各個展覽館的交會處，也成為舉辦特殊活動的場所。入夜時，多邊形的屋頂會像燈塔般亮起，照亮夜空。

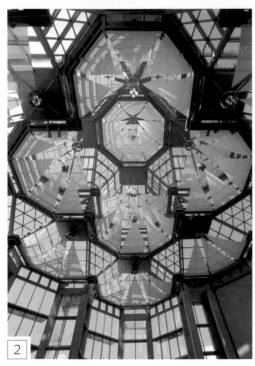

▲ **入口場館** 位於建築物一角的入口場館，部分屋頂和牆面由玻璃打造，這樣讓人嘆為觀止的設計，旨在吸引和歡迎訪客到來。複雜的幾何造型、晶瑩剔透的屋頂吸引眾人目光，玻璃牆面除了模糊了內外的界線之外，也讓室內沐浴在一片自然光中。

▲ **室內柱廊** 進入美術館後，訪客會先經過這條挑高的通道，柱廊有高聳的花崗岩柱和斜尖的玻璃屋頂，如同大教堂的中殿。通道地板的斜坡坡度平緩，這樣的設計可以讓訪客在走向遠端的大廳時心生期待。

▲ **展覽空間** 展覽館本身的光線品質是加拿大國立美術館的一大特色。藉由天窗和鏡面柱子的混合搭配，薩夫迪讓自然光得以照進室內。部分展間有弧形的天花板設計，替展間增添風格，漆成白色的天花板則能將光線反射到繪畫上，使訪客清楚看見畫作的細節。

畢爾包古根漢美術館
Guggenheim Museum, Bilbao

公元1997年 ■ 博物館 ■ 西班牙，畢爾包

建築者：法蘭克 蓋瑞 Frank Gehry

畢爾包古根漢美術館如波浪般起伏的造型及反射材質的外觀，使它成為當代大名鼎鼎的建築之一。設計者是加州建築師法蘭克 蓋瑞，他堅持將美術館建在畢爾包破敗的港口區域，而不是原本計畫的市中心。他以閃閃發光的魚鱗為靈感，開創了全新的建築風格，混合了石頭表層的直立牆面與外層包覆鈦金屬的鋼構骨架，打造出曲線形狀的建築。看似恣意堆砌，還隨時有倒塌的風險，這些絢爛奪目的建築是建築師大膽的想像力，結合團隊運用電腦輔助的心血結晶。粗獷的圓筒造型捕捉陽光，進而使建築物間隙和折痕間產生有趣的陰影變化，非常

耐人尋味。

　　建築的內部同樣令人驚嘆。挑高的中庭大廳通往各種形狀獨特的展覽館：梯形、L型和狹長的船形，而較高樓層的展館，則屬於較為傳統的形式。多元的空間組合，相當適合美術館中豐富的現代藝術收藏。

　　類似碎片組合的外觀加上強烈的非線性幾何造型，使得部分評論家將古根漢美術館歸類為解構主義建築。這種風格盛行於1980年代後期，破碎化和變幻莫測的造型為其特色。但蓋瑞駁斥這種歸類，他的建築物按自己的風格，捕捉無邊的想像力。古根漢美術館每年吸引高達100萬名訪客，是原本預計人數的兩倍。美術館也為畢爾包帶來龐大的經濟效益，營收同時有助於港口的復興發展，這也是城市再生與建築結合的雙贏例子。

法蘭克・蓋瑞

1929年生

法蘭克・蓋瑞出生於加拿大多倫多，在南加州攻讀建築前，曾嘗試不同的職業。有趣的是，他早期的成名作並非建築，而是一系列的紙板家具。讓蓋瑞在建築界一舉成名的，是他自己在聖塔莫尼卡的住宅。他結合了金屬浪板、鐵絲網柵欄、外露架構和其他材料，被認為是驚人之作的同時，也有人覺得雜亂無章。這棟住宅替蓋瑞打開了知名度，也招來許多建案，使他能在大規模的建築上大膽嘗試新的風格形式。蓋瑞指標性的建築作品包括位於德國萊茵河畔魏爾（Weil am Rhein）的維特拉設計博物館（Vitra Design Museum）、加州威尼斯區的「Chiat/Day大樓」（俗稱望遠鏡大樓，因為部分形狀像一副雙筒望遠鏡），以及美國明尼亞波利斯的魏斯曼美術館（Frederick Weisman Museum of Art）。這座美術館擁有與古根漢相似的發亮多面立面。蓋瑞於執業50多年來，不斷突破建築的極限，創造出新穎的形狀和風格。

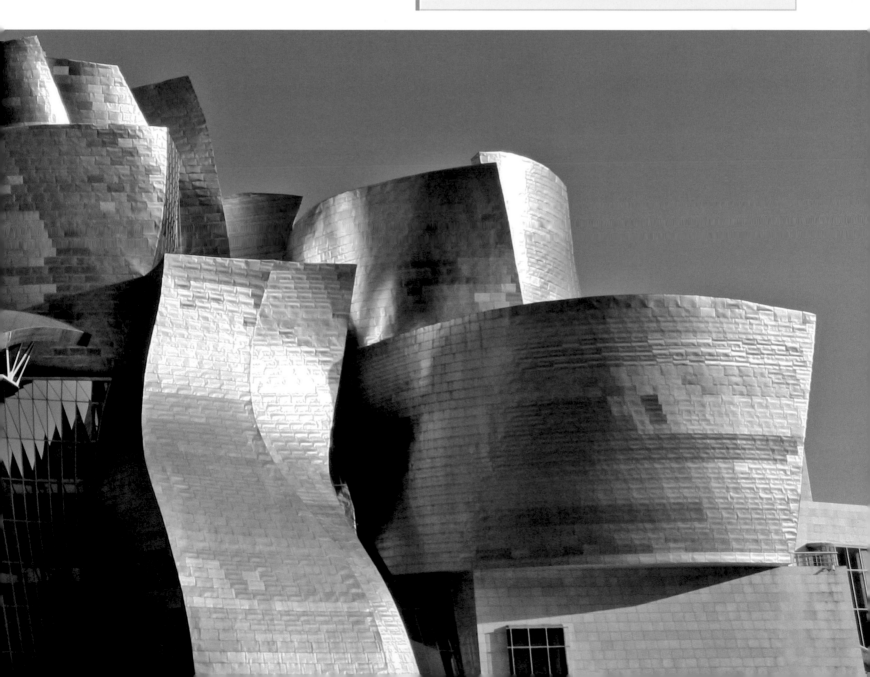

視覺導覽

▼ **庭園及頂蓋** 由於位在畢爾包的碼頭和河流附近,蓋瑞有意讓美術館也加入水的元素。他將水庭園設立在美術館的外牆邊,透過將頂蓋延伸至水面的設計,進一步整合了建築及其環境。建築的複雜表面經波光粼粼的水面反射,強化了古根漢美術館因鈦金屬包層而閃閃發亮的效果。

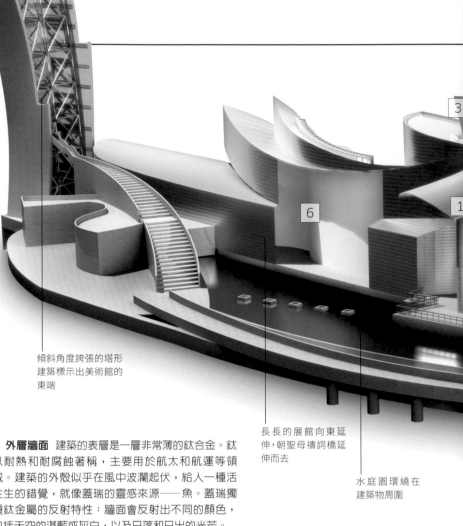

傾斜角度誇張的塔形建築標示出美術館的東端

長長的展館向東延伸,朝聖母禱詞橋延伸而去

水庭園環繞在建築物周圍

▼ **外層牆面** 建築的表層是一層非常薄的鈦合金。鈦以耐熱和耐腐蝕著稱,主要用於航太和航運等領域。建築的外殼似乎在風中波瀾起伏,給人一種活生生的錯覺,就像蓋瑞的靈感來源——魚。蓋瑞獨鍾鈦金屬的反射特性:牆面會反射出不同的顏色,包括天空的湛藍或灰白,以及日落和日出的光芒。

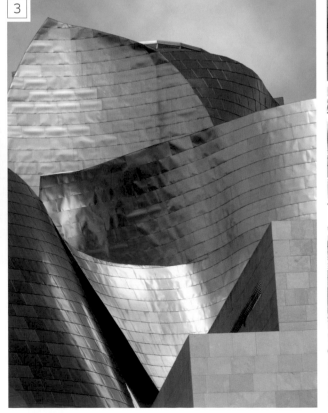

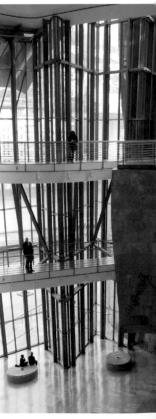

▲ **包覆層及窗戶** 古根漢的建築藝術部分來自不同材料以及幾何形狀的並置。如圖所見,建築主要的流線型曲線隨著窗口起伏,加上特殊角度彎曲的線形結構,當訪客四處走動時,建築物會帶來不同的驚喜。例如明亮表面以及神祕陰影的交會處,每條曲線都引人入勝、耐人尋味。

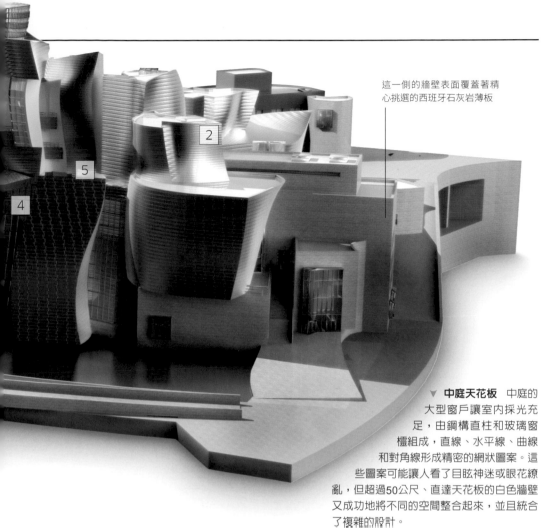

這一側的牆壁表面覆蓋著精心挑選的西班牙石灰岩薄板

建築脈絡

蓋瑞經常將動態元素融入他的建築作品，例如位於捷克布拉格的荷蘭國民人壽保險公司大樓（Nationale-Nederlanden Building）。這棟建築外號叫「跳舞的房子」（Dancing House），或「弗萊德與琴吉的房子」（Ginger and Fred Building），因為建築的外觀貌似弗萊德·亞斯坦（轉角的圓建築）和琴吉·羅傑斯（左邊扭曲、由玻璃覆蓋的建築）兩人的舞蹈形象。位於右側立面的窗戶與附近19世紀住宅的窗戶相互對應，但由於位於不同平面，它們看起來像是在舞動。

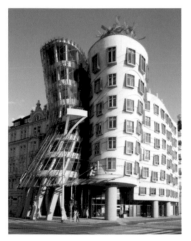

▲ **跳舞的房子**　這棟造型扭曲的建築似乎正朝著伏爾塔瓦河一路跳舞。

▼ **中庭天花板**　中庭的大型窗戶讓室內採光充足，由鋼構直柱和玻璃窗櫺組成，直線、水平線、曲線和對角線形成精密的網狀圖案。這些圖案可能讓人看了目眩神迷或眼花繚亂，但超過50公尺、直達天花板的白色牆壁又成功地將不同的空間整合起來，並且統合了複雜的設計。

◄ **中庭入廳**　這個巨大的空間以從地板一路延伸到天花板的大型窗戶照亮，走道和玻璃電梯從中穿越，而古怪彎曲的樓梯則跟著牆壁、窗戶和鋼構框架的曲線走。這個大廳一部分是為了向紐約古根漢美術館的大型中庭致敬，那個大廳由法蘭克 洛伊 萊特設計，是一座圓形挑高的大廳。萊特的大廳採用全白設計，而蓋瑞則是混和搭配白色牆壁、幾英畝的玻璃與精美石面，完美結合了傳統和現代素材。空間的幾何形狀，加上配置於不同角度的牆壁與窗戶，使建築物的內部與外觀一樣複雜而精采。

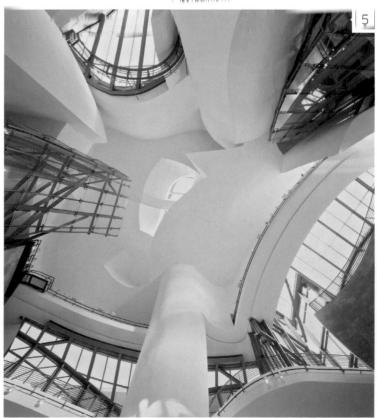

▲ **展覽空間**　美術館裡有大約20個展館，最大也最奇特的展館位於一樓，長約130公尺、寬30公尺，從中庭延伸到附近的橋梁。雖然建築非常前衛，但它的設計並不會搶走展品的風采。訪客偶爾能透過窗戶瞥見畢爾包，也給展品帶來了另類的時空背景。

棲包屋文化中心
Jean-Marie Tjibaou Cultural Centre

公元1991-1998年　■　博物館　■　南太平洋，新喀里多尼亞，努美阿

建築者：倫佐 皮亞諾 Renzo Piano

新喀里多亞的本島上，梯努半島（Tinu Island）的樹林間，矗立著十座由直立的桶板組成、狀似貝殼的高聳建築。這個奇特驚人的複合建築就是棲包屋文化中心，裡頭展示著當地原住民卡納克人的文化，名稱以1989年被暗殺的卡納克獨立運動領袖尚 馬悉 棲包屋（Jean-Marie Tjibaou）的名字命名。這些在法語中稱為「case」（小屋）的建築是義大利建築師倫佐 皮亞諾的作品，他從比賽脫穎而出，拿下建案。皮亞諾結合當地建築傳統與現代材料和技術，使這些貝殼形狀的小屋與周遭鬱鬱蔥蔥的環境相互協調，充分展現卡納克文化的精髓。此外，建築的強度也足以抵抗南太平洋的惡劣天氣，尤其必須經得起熱帶氣旋的考驗。

在充分了解當地人的文化後，皮亞諾找到一個可以善加利用當地環境的設計：三組如豆莢形狀的建築沿著蓊鬱的山脊排成一列。每組建築的後方都有相連的房間，並具有特殊的功能，建築群裡有一棟特別高大的建築，讓人想起卡納克文化中酋長住的大屋。

第一組建築有展覽館和一座表演廳，第二組有一座多媒體圖書館和會議場所，第三組則有工作室和教育中心，提供藝術家創作空間，以及兒童學習卡納克藝術的場所。所有的活動都在明亮宜人的空間裡舉行，巧妙的設計使環境相當舒適，每棟豆莢狀建築都有可調節的木質百葉窗，能過濾風和陽光，也讓空氣能在建築物裡對流，時時保持涼爽。

倫佐·皮亞諾

1937年生

倫佐·皮亞諾出生於義大利熱那亞。他先在米蘭修習建築，之後在美國著名建築師路易斯·康（Louis Kahn）麾下工作。1971年，皮亞諾與英國建築師理查·羅傑斯建立合作關係，兩人最著名的成果是巴黎的龐畢度中心（見216－19頁），但他們也以創新的手法設計了不少其他建築，包括位於義大利科莫（Como）的家具公司B&B Italia總部。1981年，皮亞諾自行成立事務所：倫佐·皮亞諾建築事務所（Renzo Piano Building Workshop），在紐約、巴黎和他的家鄉熱那亞都有分公司。他參與多項計畫，包括知名的博物館、展覽館、主要城市的摩天大樓，如倫敦的碎片大廈（Shard），以及大型的交通建築，如日本的關西國際機場（Kansai International Airport）。2013年，皮亞諾獲選成為美國國家設計學院院士。

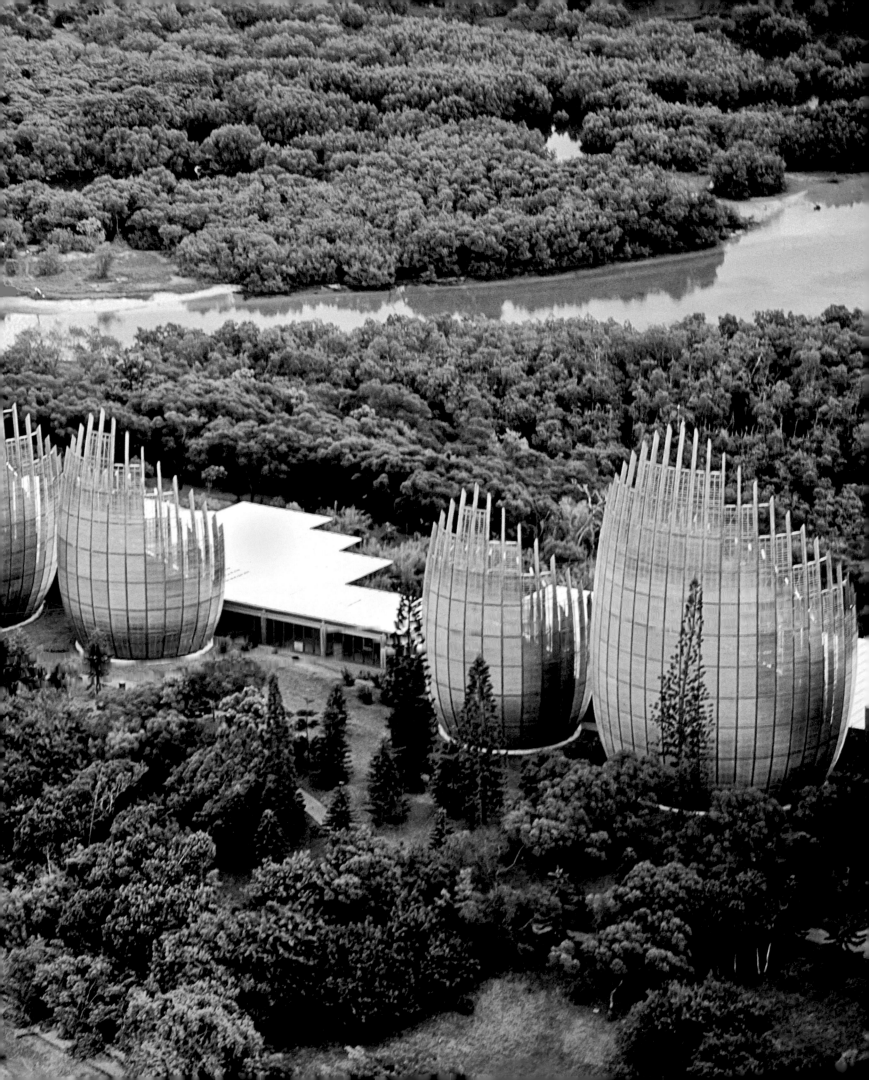

視覺導覽

行政辦公室位於單層的區塊內

教育中心和工作室在這些豆莢內

1

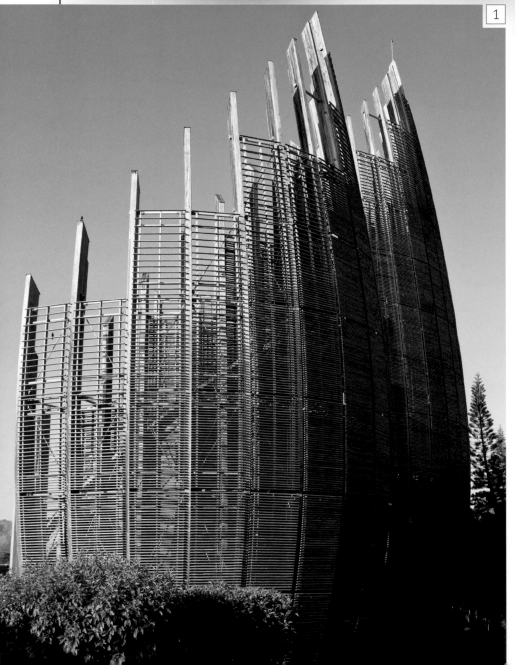

1

2

▲ **殼狀建築的背面**　半弧形的高聳外殼背後有辦公室、表演廳和其他空間。雖然部分是開放式設計，但這些空間在形式上仍相當傳統。它們是平屋頂的單層建築，有些空間位於地下樓層，以減少視覺衝擊。由於從某些地方根本看不見低樓層的建築，因此建築的整體視覺主要還是落在高大的貝殼狀建築和周圍的樹林上。樹林緊貼著建築物生長，甚至長到了開放式空間裡，成功地讓藝術中心融入自然環境中。

◀ **豆莢狀建築**　豆莢狀建築的牆壁主要由水平的木製百葉窗構成，百葉窗設於直立的伊羅柯木頭牆肋之間。從百葉窗上方升起的牆肋設計，使建築物具有類似羽毛的獨特外型，所有牆肋的距離等長，但百葉窗之間的空間根據其高度而變化。部分百葉窗可以調整，且能改變板條之間的空隙，以控制建築物間與周圍的氣流。

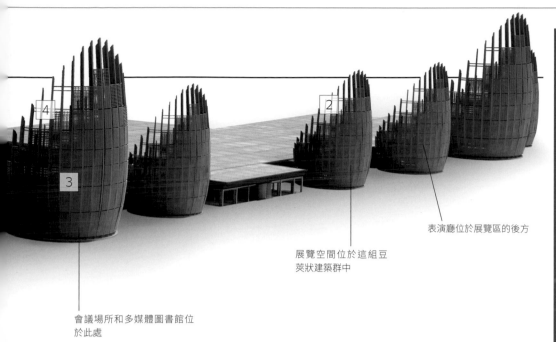

4

3

2

會議場所和多媒體圖書館位
於此處

展覽空間位於這組豆
莢狀建築群中

表演廳位於展覽區的後方

建築脈絡

卡納克人（Kanak）的傳統小屋是有茅草屋頂的圓形小屋，最高的幾座小屋稱為「大屋」，專門留給地位較高的人居住。大屋有高聳的圓錐形屋頂，頂部綴有華麗的雕刻尖頂，在傳統的村莊中，通常只有一座大屋和一些較小的房屋。雖然藝術中心並不是完全複製傳統的卡納克建築，但風格和形狀還是與卡納克建築相當類似，兩者也都位於「村莊」的環境之中。棲包屋文化中心的每組建築都包含一座有高屋頂的建築，其他兩、三座建築的屋頂則較小。

▲ 氣溫調節 可調節的百葉窗整齊排列於建築的曲面外殼上，在一般情況下是開啟的狀態，好讓當地的信風能流通，角度還可以根據風的強度而調節，氣流因此能吹向不同的空間或是展覽區域，以便保持涼爽。雖然如此，這些建築仍然有空調，以因應熱帶氣溫。

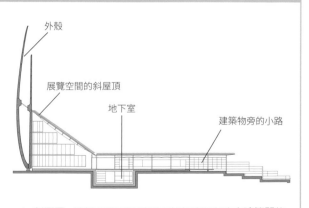

▲ 傳統的卡納克大屋

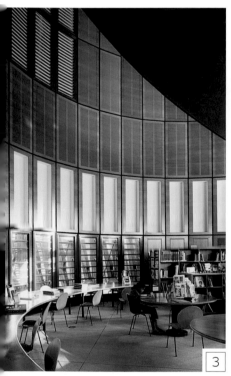

3

▲ 圖書館 較大的豆莢狀建築裡有展覽空間、教育中心和上圖中的多媒體圖書館，圖書館是研究卡納克人及其文化的資源中心。屋頂向下橫掃這個高大、雄偉的空間，外緣有一張與外牆平行的特製桌子，這棟建築配有一系列標準的設備，底層有儲物架，上面有玻璃和木板。這棟建築和種有草木的內院相連，內院的屋頂則採用有空隙的鋁製隔板，有助於使圖書館內部明亮又通風。

關於構造

建築外殼高聳垂直的牆肋由非洲伊羅柯木製成，除了耐用之外，還耐得住白蟻攻擊。此外，伊羅柯木材也能使用層壓法，這是將不同的木材薄層黏在一起、使它更為堅固的技術。

　　伊羅柯木材因風吹日晒而呈現銀灰色，跟覆蓋牆肋的鍍鋅鋼構組件很像。這些鋼構組件是為了阻止水的滲透，除了將木材承接到混凝土的基座上，也將它與建築後方的低層建築連接。伊羅柯牆肋透過水平鍍鋅鋼構管線相連，鋼構撐架使得建築能在強風中保持穩定。皮亞諾藉由不同的元素，包括百葉窗、固定窗戶、木製面板和儲存空間，來填滿等距離牆肋之間的空隙。

外殼

展覽空間的斜屋頂

地下室

建築物旁的小路

▲ 剖面圖 從剖面圖可以看到豆莢狀建築與後方建築間的高度差異，但兩者都是採取與周圍樹木融為一體的設計。

金茂大廈

公元1998年 ■ 商業大樓 ■ 中國，上海

建築者：阿德里安‧史密斯Adrian Smith

自1990年代起，沒有一座城市比的過上海日新月異的蓬勃發展。隨著中國的經濟起飛，新建的建築也如雨後春筍般在上海出現，包括商店、銀行、辦公大樓以及飯店。擴張的都市取代了過去當作農場使用的土地，同時除了水平擴張之外，建築物的高度也與日俱增。在新冒出頭的摩天大樓中，420.5公尺的金茂大廈是最高也最雄偉的一座。

金茂大廈由SOM設計事務所的大型團隊設計，團隊則由阿德里安‧史密斯領導。SOM是一家美國設計事務所，承包過許多世界最大、最高的辦公大樓。金茂大廈承襲舊作的風格，是一棟以鋼鐵、混凝土和玻璃組成的高科技風格建築，但它也同時含有許多傳統元素。除了建築名稱「金茂」的意義外，建築物本身的比例也一樣：大樓裡的許多度量和統計都和數字「八」有關，因為八是中國文化裡的吉祥數字。金茂大樓共有88層，分為16個區段，高度跟寬度的比例為8：1。大廈的核心是一個八角形的混凝土岩心管，共有兩組結構梁柱，每組各由八根柱子組成。且建築的揭幕儀式是在1998年8月28日舉行，但直到1999年才正式完工。

金茂大廈是一座多功能大樓，裡頭有不同的公司及商家，毗鄰的「金茂時尚生活中心」則設有會議廳、宴會廳以及購物中心。主大樓共有50層辦公樓，53至87樓為五星級的上海金茂君悅大酒店，擁有555間客房，是世界上最高的飯店之一。飯店的88樓則是一座大型封閉式觀景台，訪客可透過高速電梯到達，在那裡欣賞上海市令人嘆為觀止的壯麗景色。

阿德里安‧史密斯

1944年生

美國建築師阿德里安‧史密斯於1967年加入SOM事務所（Skidmore, Owings & Merrill LLP），當時這家事務所是設計摩天大樓的翹楚。SOM成立於1936年，設計了許多世界知名的摩天大樓，包括芝加哥的約翰漢考克中心（John Hancock Center，1969年）和西爾斯大廈（Sears Tower，1973年）。和SOM合作期間，史密斯在美國、英國和中國設計了許多獲獎的辦公大樓。此外他也設計過知名的商業大樓，如芝加哥的川普國際飯店大廈、倫敦金絲雀碼頭以及主教門（Bishopsgate）的開發案。史密斯最著名的作品之一是杜拜的哈里發塔（Burj Khalifa），這是一座超級高的摩天大樓，擁有獨特的錐形設計，2010年開幕時是世界上最高的建築。2006年，史密斯離開SOM，自行成立AS+GG事務所，持續設計令人讚嘆的摩天大樓。

視覺導覽：外觀

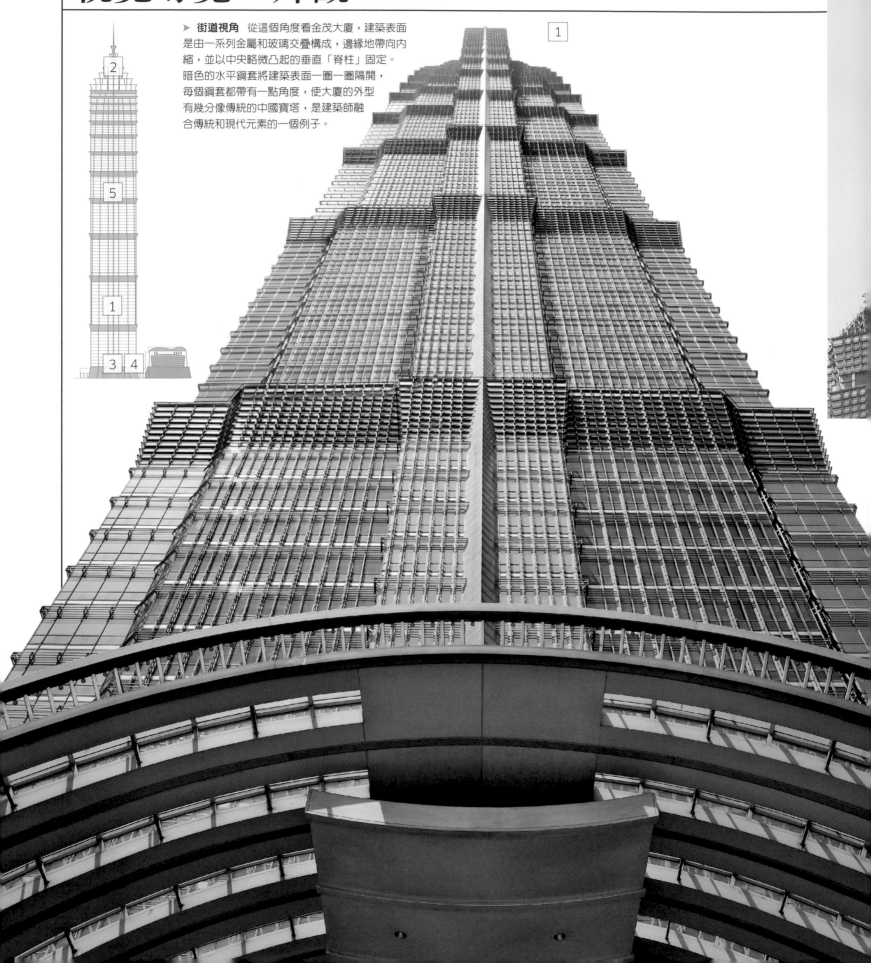

▶ **街道視角** 從這個角度看金茂大廈，建築表面是由一系列金屬和玻璃交疊構成，邊緣地帶向內縮，並以中央略微凸起的垂直「脊柱」固定。暗色的水平鋼套將建築表面一圈一圈隔開，每個鋼套都帶有一點角度，使大廈的外型有幾分像傳統的中國寶塔，是建築師融合傳統和現代元素的一個例子。

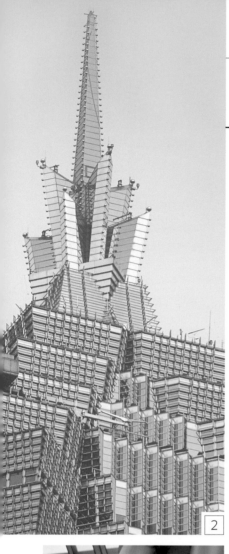

◄ **鋸齒狀皇冠** 隨著高度上升，大廈的設計也變得更複雜。在視線向上移動的同時，大廈的頂部也有了戲劇性的造型改變。大廈頂部有四層向外叉開的牆面，每層都比下面的還小一點。這上方是一座觀景台，而更高的部分是由幾個鋸齒狀、魚鰭般的片狀物組成的皇冠，最頂端則是錐形尖頂飾。皇冠白天時呈灰色，但入夜後會點亮夜空，成為閃閃發光的地標。

3

▲ **入口** 大廈的一樓有不同的入口。以這棟富麗堂皇的建築而言，這些入口出乎意料地樸素低調。入口上方近圓形的窗戶可以讓訪客一瞥大廳的樣貌，增加訪客的期待和興奮感。

建築**脈絡**

在第二次世界大戰後的幾十年間，開發商開始建造一棟比一棟還高的摩天大樓。其中大部分是玻璃和鋼組成的摩天大樓的變體，換言之，就是擁有金屬架構的平面矩形建築。然而過去20年來，摩天大樓的設計日新月異，人們借助電腦設計出新的形式，並使用最新的建材。微微起伏的牆面和隨著高度扭曲的建築造型，已經不再遙不可及，外型貌似水管或碎片的摩天大樓也不再是夢想，逐漸隆起或變細的建築也不再難如登天。許多國際公司，如SOM事務所、福斯特建築事務所（建造「倫敦聖瑪莉艾克斯30號大樓」，外號「小黃瓜」大樓的事務所）和KPF建築事務所（上海環球金融中心），都是這類創新設計的翹楚。

▲ **杜拜哈里發塔** 這座摩天大樓由SOM事務所設計，高830公尺

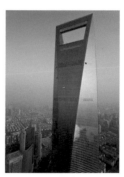

▲ **上海環球金融中心** 這棟建築高487公尺

4

▲ **管線** 建築物的金屬組件由鋁合金和各種鋼鐵製成，包含不銹鋼。這些不銹鋼管線屬於大廈底部建築結構的一部分，負責支撐擁有玻璃屋頂的拱廊，拱廊同時也是許多辦公室的入口。

5

▲ **包層** 建築外觀的特寫展現了一系列外牆收進的設計。收進能帶來各種優點，除了能隔開並增加立面的趣味性之外，還可以讓建築的形狀隨著上升而改變。窗戶也面向不同的方向，這意味著太陽移動時，有更多自然光線可以進入屋內。

視覺導覽：內部

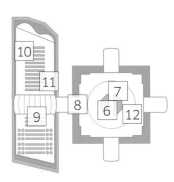

▶ **仰望中庭** 建築的上層樓層，從53樓到87樓，都屬於君悅酒店。這些樓層的中心是一個龐大的中庭，四周環繞著走廊。這個非凡的空間是世界最高的中庭之一，高約115公尺、寬27公尺，樓層間的樓梯以螺旋形狀排列，可以透過走廊的半圓形凸起看見。

▼ **俯瞰中庭** 從觀景台俯瞰中庭，可以清楚看到走廊和和中庭凸面牆壁之間的設計差異。走廊設計成一系列明暗的圓環，而凸面牆壁則更平滑，上面綴有長方形網格。在走廊光線的照耀下，金碧輝煌的表面會讓人想起大廈的名稱：金茂。

▶ **電梯大廳** 中庭富麗堂皇的風格也出現在電梯大廳的設計。地板和天花板的明暗素材形成對比的圖案，電梯本身則採用金色裝飾，更增添了室內的奢華氣息。

▼ **金茂時尚生活中心** 這座六層樓的建築位於大廈側邊，上海君悅酒店的會議廳、宴會廳、音樂廳、商店和餐廳都位於這座建築內。金茂時尚生活中心有巨大的挑高中庭，中庭為鋼構框架，一側有手扶梯。懸浮的玻璃地板是這棟建築的特色，容許光線穿透各個層樓。

■ **觀景台** 這個觀景點非常靠近大廈頂端，緊靠皇冠下方，可以搭乘兩座高速電梯抵達。雖然觀景台從地面看起來很小，但它其實可以容納1000多人，從那裡可以透過高大的窗戶俯瞰整座城市。

◀ **螺旋樓梯** 金茂時尚生活中心有樓梯也有手扶梯。在許多類似的建築物裡，樓梯常藏在角落或門後，但在這裡，樓梯本身就是一種裝飾，平行的鋼製扶手和踏板在兩根結構梁柱周圍形成優雅的螺旋。

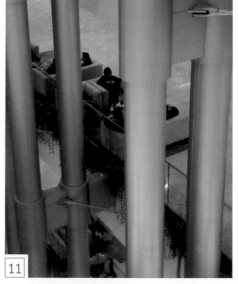

▶ **框架結構** 雖然金茂時尚生活中心在許多方面都與隔壁的摩天大樓截然不同，但這兩座建築有著共同的特色：暴露在外的結構梁柱和管線。這樣的設計在兩座建築物的視覺風格上都扮演重要角色。

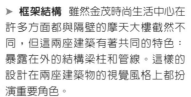

西雅圖中央圖書館
Seattle Central Library

公元2004年 ▪ 圖書館 ▪ 美國，西雅圖

建築者：雷姆 庫哈斯 Rem Koolhaas

雷姆 庫哈斯在仔細分析圖書館的基本需求後，構思出一棟相當前衛的建築。雖然西雅圖中央圖書館耀眼的多面向玻璃外層在都市中顯得突兀，但室內空間仍是以實用為設計原則。圖書館的底層是寬敞的「接待大廳」（Living Room）和「多元室」（Mixing Chamber），多元室是存放圖書館資訊的地方。上方的樓層則展示館藏的新穎設計：「書架螺旋」，書架沿著平緩的坡道以螺旋的動線連續排列，這樣的設計能在增添新的館藏時，不必在樓層間搬動舊藏書。另一個大膽的裝飾設計則是以滿是花紋的地毯搭配玻璃牆面，這也重新改寫了圖書館的設計原則。

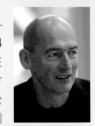

雷姆・庫哈斯

1944年生

荷蘭建築師雷姆・庫哈斯生於1944年，先後在倫敦及紐約受訓，之後在1975年成立了OMA事務所（大都會建築事務所）。他的作品包括大型公共建築，例如位於海牙的荷蘭舞蹈劇場（Nederlands Dans Theater）、鹿特丹的鹿特丹現代藝術中心（Kunsthal），以及北京的中央電視台總部大樓。庫哈斯是哈佛大學教授，他在城市規畫學方面的著作在建築和設計界都具有相當大的影響力。

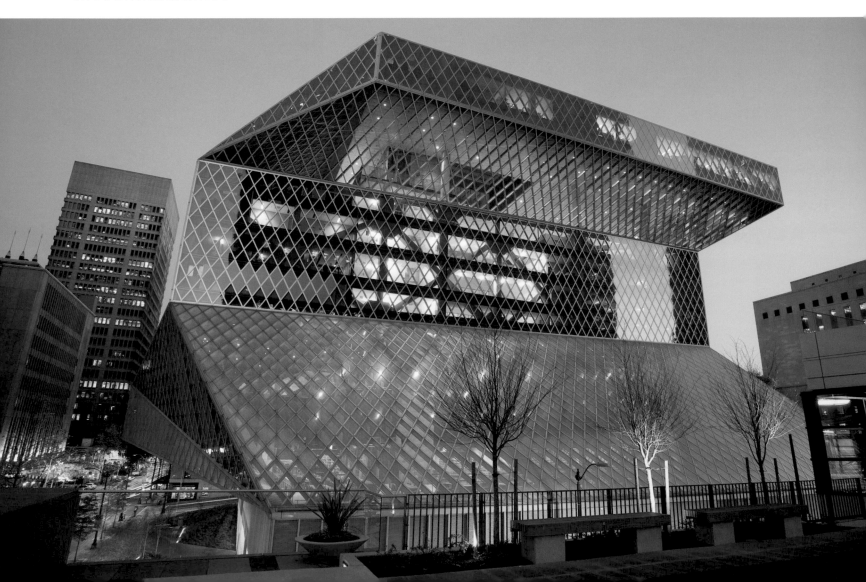

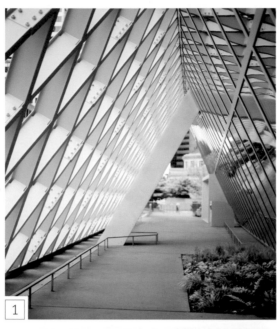

▶ **外部走道** 走道沿著圖書館的邊緣延伸，一側是幾乎包覆整棟建築的金屬網格，另一側則是能看進接待大廳的窗戶。窗戶玻璃反射出網格的菱形網絡，呈現錯綜複雜的線條，綠色植物則與地毯相互搭配，營造出建築內部和外部的視覺聯繫。

1

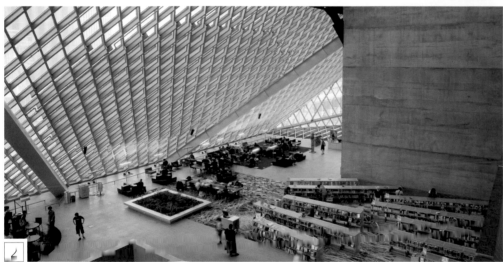

▲ **接待大廳** 一樓的接待大廳相當寬敞，裡頭有書架、閱覽桌和休息區，巨大的傾斜玻璃牆照亮了這個多功能空間，印有醒目葉子圖騰的地毯覆蓋了部分地板。在接待大廳的後方，訪客可以使用有好幾層樓高的螺旋書架。

▼ **閱覽室** 這個閱讀和學習區位於圖書館頂樓。一般的圖書館是將一排排的書桌設置於陰暗或隱密的空間，但西雅圖中央圖書館設有舒適的座椅，供人閱讀與休憩。從大片的玻璃屋頂到紫色的螺旋圖案地毯，閱覽室都令人耳目一新。

3

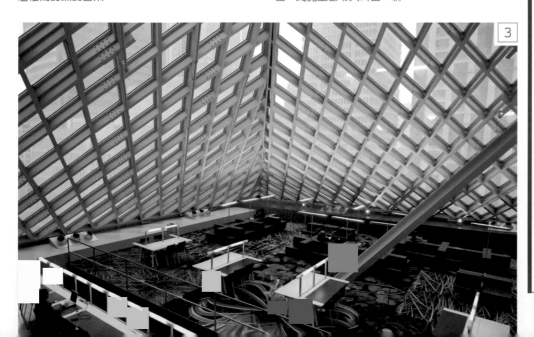

關於**設計**

這座圖書館出色的設計乍看像是隨機組合的形狀，但其實有非常實用的考量。建築師將整棟建築物視為一連串的箱子（包含辦公室和展間），他先將這些組件全部堆疊在一起，之後才調整位置。像是如果將其中一個組件移動到一側，就能減少多元室裡眩目的陽光，而另一個調動，則能加強閱覽室的視野。此外，主要空間外部覆蓋的菱形玻璃也增強了多面向的效果。

▲ **玻璃** 巨大的玻璃區域採用三層玻璃以節省能源。玻璃窗能減少冬季的熱能損失，並防止建築物在夏季溫度過高。

建築**脈絡**

許多像OMA這樣的事務所都會設計出非比尋常的建築。這些事務所的前衛風格不僅是為了效果，也是為了解決實質的設計難題。為了達成目的，建築師會借助電腦設計，並善用新的建築技術。扭曲的大樓、不規則的窗戶以奇怪的角度橫跨立方體、誇張的懸挑設計，和幾乎看不見支撐結構的大型建築，都成了世界各地的建築奇景。這些建築打破傳統建築的極限，替人們打開了嶄新的都市體驗。

▲ **美國舊金山，笛洋美術館** 這座美術館由瑞士建築師赫爾佐格和德梅隆（Herzog & de Meuron）設計，於2005年完工，有前衛的楔形結構，外部則以布滿圓孔的銅板包覆。

藝術歌劇院 Palace of the Arts

公元2005年　■　歌劇院　■　西班牙，瓦倫西亞

建築者：聖地牙哥 卡拉特拉瓦 Santiago Calatrava

索菲亞王后藝術歌劇院（Queen Sofia Palace of the Arts）是瓦倫西亞藝術科學城中最富麗堂皇的建築之一。這座大型歌劇院以馬賽克瓷磚覆蓋，結構為混凝土和鋼。非凡高聳的白色屋頂是招牌特色，外型類似一隻躍出水面的海洋生物的大型雕塑。王后藝術歌劇院高75公尺，是世界上最高的歌劇院，包含四個演藝廳：兩個大廳（一個用於歌劇表演，另一個則用於各類型活動）和一些較小的表演空間。從歌劇院的窗戶望出去，觀眾可以透過宏偉屋頂上的空隙欣賞周圍的裝飾性湖泊和蒼翠的花園，以及藝術科學城裡其他浮華絢爛的建築。

聖地牙哥·卡拉特拉瓦

1951年生

聖地牙哥·卡拉特拉瓦出生於瓦倫西亞，他先在瓦倫西亞修習建築，之後移居瑞士攻讀土木工程。卡拉特拉瓦以結構工程師作為職業生涯起點，建造了許多橋梁和火車站，並以創新的工程和優雅的設計聞名於世。他集雕塑家、建築師和工程師於一身，設計了許多備受矚目的公共建築，例如博物館、體育場館和文化中心，大部分建築都展現了創意十足的雕塑風格。

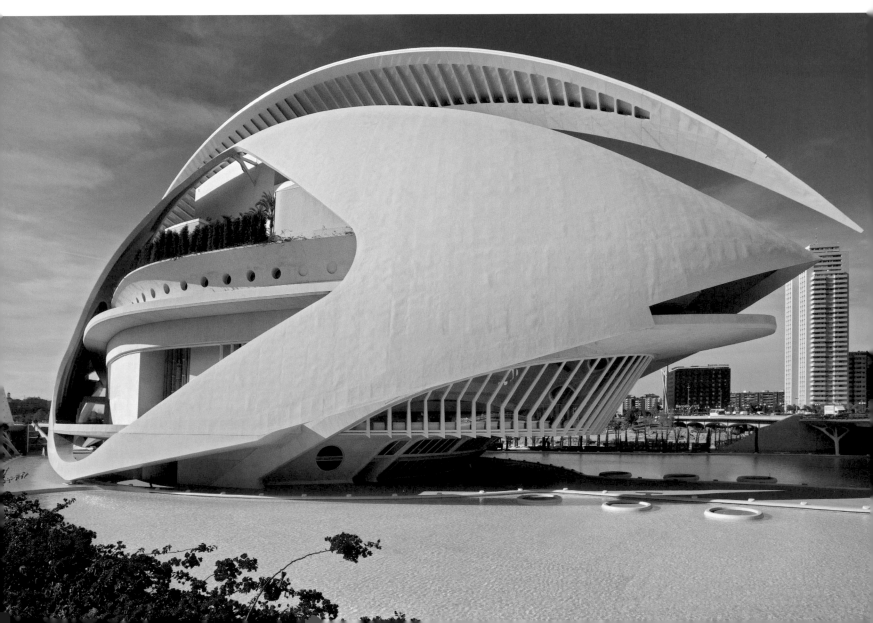

層壓鋼屋頂覆蓋著馬賽克磚

屋頂的一端保持懸空

建築延伸至一樓下方

▶ **殼體結構屋頂** 歌劇院由兩個巨大、對稱、半剖面的殼體結構屋頂覆蓋，屋頂在建築物上方呈拱形，底座上幾乎沒有可見的支撐。雖然殼體結構屋頂看起來薄又脆弱，但其實是由層壓鋼製成，重約3000公噸。屋頂上的許多開口，讓自然光能照進建築物。

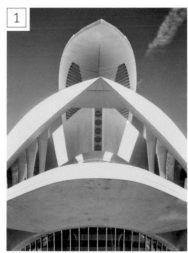

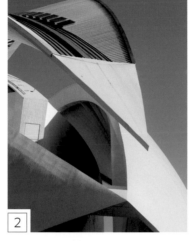

▶ **圓錐場館** 歌劇院旁的輔助建築也有不亞於主建築的精妙設計，大量採用奇特的幾何形狀，以增添驚奇元素。這個圓錐形屋頂位於歌劇院附近停車場的入口上方，和後方主建築的屋頂一樣，覆蓋著閃閃發亮的白色馬賽克瓷磚。

▲ **馬賽克瓷磚覆面** 閃閃發亮的白色屋頂是卡拉特拉瓦用春卡迪斯瓷磚（Trencadis）貼滿屋頂的成果，這是一種破碎不規則的傳統馬賽克拼貼，受早期西班牙建築師（如安東尼 高第）所喜愛。在建築師的大膽手法下，殼體結構屋頂的尖端為懸空設計。

▼ **卡廳** 主廳通常上演歌劇（偶爾也有交響音樂會和戲劇表演），這是最大的演藝廳，最多可容納1800人。主廳內部奇特的曲面造型陽台、高聳的天花板線條、發亮的白色表層，都與建築的外觀十分神似。

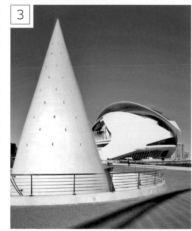

關於**設計**

斜張橋的設計通常是結構鋼纜從橋梁中央直立的橋柱兩側延伸至橋面，但卡拉特拉瓦設計的許多橋梁其實是斜張橋的變體。他將橋柱以傾斜的方式置於橋的一側，只有一側有鋼纜，橋柱內灌滿水泥以抵消橋面的重量，進而創造出類似豎琴的造型。

此外，卡拉特拉瓦還設計了許多創新的橋梁，包括繫桿拱橋和可以旋轉、讓船隻通過的吊橋。這些橋梁已成為地標，閃亮的白色外型配上雕塑形式的風格，早已是其他工程師和建築師爭相模仿的對象。

▲ **西班牙塞維亞，阿拉米略橋** 這座橋於1992年完工，跨度為200公尺，由58度仰角的單座懸臂橋柱和13根鋼索支撐。

關於**地點**

瓦倫西亞曾於1957年發生毀滅性的洪災，為了防止洪水再度氾濫，貫穿市中心的圖里亞河經過河川改道處理，之前的河床則改建成一座大型公園，後來成為藝術科學城的所在地。在卡拉特拉瓦的監督下，藝術科學城於1996年開始興建，這座複合建築包含幾座由卡拉特拉瓦親自設計的建築，例如艾密斯菲立克天文館（L'Hemisfèric），裡面有Imax電影院和數位放映設備，以及互動式的「費利佩王子科學博物館」。瓦倫西亞海洋公園（L'Oceanogràfic）則是歐洲最大的水族館，由西班牙建築師菲利克斯·坎德拉（Félix Candela）操刀，這些前衛的建築都擁有跟歌劇院一樣的曲線幾何形狀。

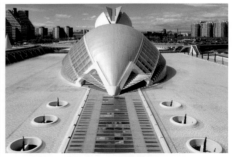

▲ **艾密斯菲立克天文館** 這棟建築內有900平方公尺的凹面螢幕，上方的半球形圓頂從側面看起來就像一顆巨大的人類眼球。

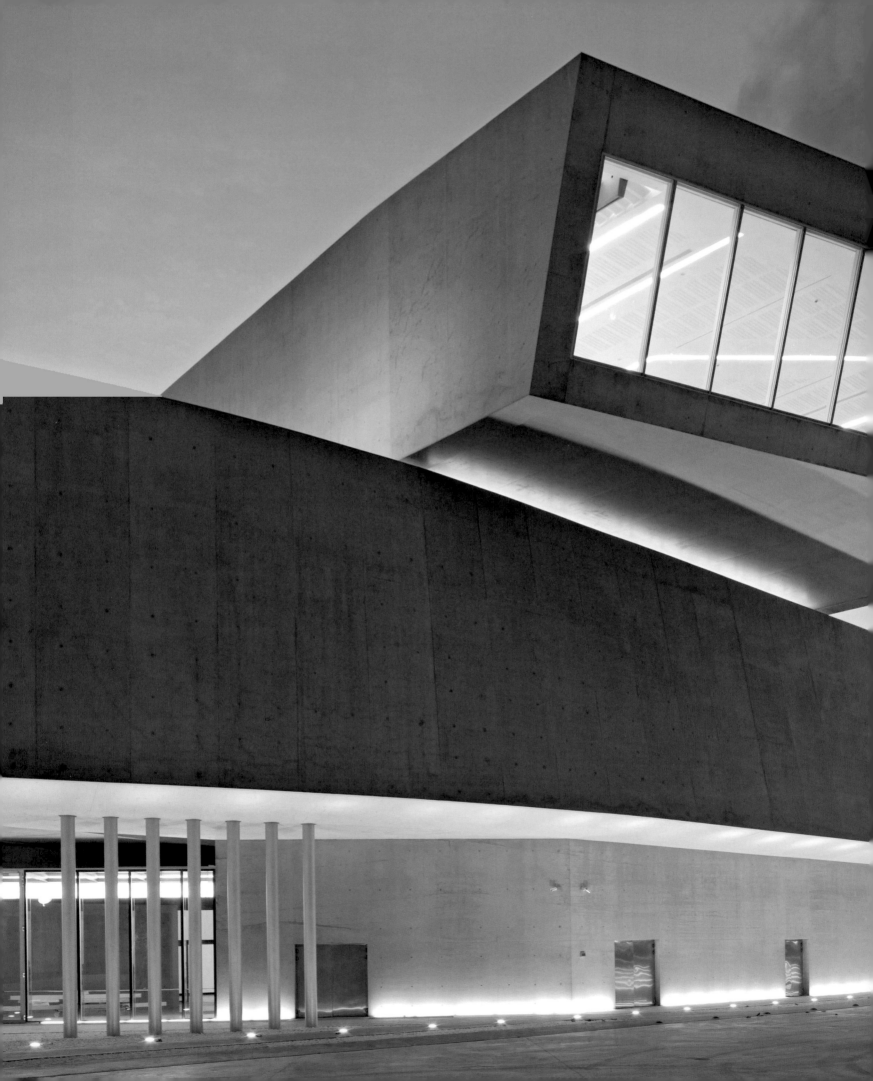

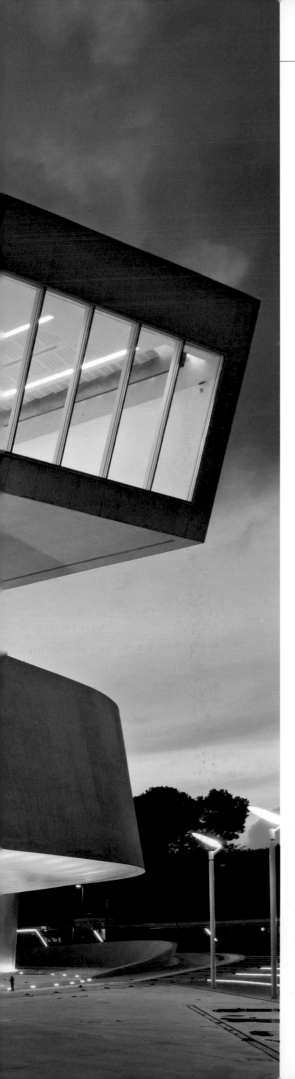

21世紀國家藝術博物館 MAXXI

公元2010年 ■ 博物館 ■ 義大利，羅馬

建築者：札哈 哈蒂 Zaha Hadid

義大利國立21世紀視覺藝術美術館是個提倡文化創新、深具未來感的展覽空間。為了回應美術館的設計難題，建築師札哈 哈蒂創造出一座和博物館本身一樣前衛又新穎的建築。

面對棘手的L形基地圖，哈蒂提出蜿蜒的曲線概念，線條不只上下游移，還穿越場地兩端。這些線條轉化成牆壁，不僅區隔出單棟建築，也區隔出可以當成獨立建築的「展館組合」。這些展館組合包含展間和其他空間，能讓策展人同時舉辦好幾個獨立展覽。其他線條則化為樓梯、走道和橋梁，貫穿並連接不同的展館組合。從外觀來看，這棟革命性的建築彎曲起伏，構成波浪的形狀和柔和的輪廓線，令人想一窺究竟。大片的窗戶讓路過的行人能一瞥內部，外部的角度則能看到建築的周遭環境。和外觀相同，建築內部也有婉轉曲折的空間設計，但通道和橋梁帶來另類衝擊，部分緊貼內部空間，其他則躍過空隙，創造出充滿活力的嶄新線條。

21世紀國家藝術博物館透過非常有限的顏色營造出不斷變換的效果。由於建築外觀主要是白色，起伏的牆面間得以創造出陰影變化。入夜後，建築會從一樓進行部分打光，加強明暗對比的效果。建築內部則是由白皙的牆面搭配漆黑的樓梯和走道，這樣的線條組合也營造出與外部類似的風格。一座讓人讚嘆的建築因此而生，風格內斂卻不顯平庸無奇，吸引目光的同時也不會壓過藝術品的風采。

札哈・哈蒂

1950-2016年

伊拉克裔英國建築師札哈・哈蒂在貝魯特拿到數學系學位，之後前往倫敦攻讀建築。她曾在大都會建築事務所和自己過去在倫敦建築聯盟學院的老師雷姆・庫哈斯共事。1980年，哈蒂在倫敦成立自己的事務所，建築作品深受好評並榮獲許多獎項。哈蒂設計的建築外觀充滿戲劇性風格，像是怪誕搶眼的幾何形狀，內部和外部的空間使用也有創新的設計。哈蒂的職業生涯成長緩慢，部分原因是她設計的獨特建築外觀，建造過程似乎相當困難，甚至根本不可能建造。然而，小規模的計畫卻為她帶來更大的委託案，例如辛辛那提的羅森塔當代藝術中心（Rosenthal Center for Contemporary Art）和廣州大劇院。2004年，哈蒂成為第一位獲得普立茲克建築獎的女性，這個獎項被視為建築界的最高榮譽。

視覺導覽

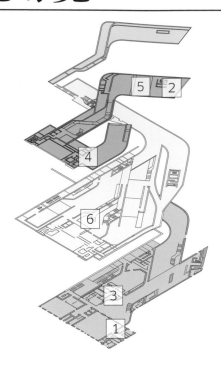

▼ **入口** 從這個角度可以發現，建築很明顯由不同的牆面元素組成。這些牆面上下、彼此互相交錯，除了構成內部的展館外，牆面也劃出了外部空間。圖中的區域位於入口附近，除了能為訪客提供遮蔽之外，還能供雕塑作品在戶外展示。

▶ **第五展間的窗戶** 這個展間居高臨下、橫越建築上方，除了顯眼的出挑外觀，還有大片的落地窗。怪誕的幾何形狀使得懸挑設計更顯誇張，也為原本看似穩固的建築帶來了不安定的元素。此外，這項受人矚目的特色也能為訪客提供更廣闊的視野。

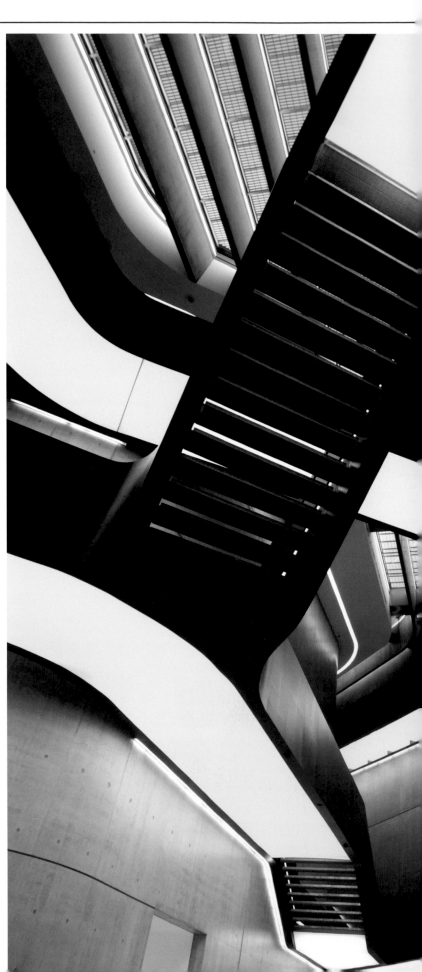

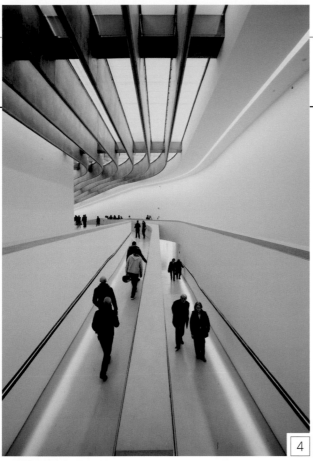

◀ **路線**　建築內的走道給人冒險的感覺。21世紀博物館的空間具有綿延不絕的流動性，而不像一般美術館，是由不同的獨立展館組成。因此就算牆上沒有陳列藝術品，空間本身就已如同巨大的雕塑作品。

▼ **第五號展間內部**　這個展館內的展品既享有人工打光，也享有巨大窗戶透進來的自然光線。建築師透過窗戶的設計，成功讓博物館與周遭環境融為一體，因為從窗戶可以飽覽附近建築的美景。

關於**設計**

札哈·哈蒂認為博物館並非單一的「個體」，不能以一般傳統的建築視之，而是應該視為一系列建築的組合或「平面」，供人自由進出，而且內部和外部沒有明顯的界限。這個概念透過將博物館視為一連串迂迴曲折的線條落實，這從下圖的建築模型可以清楚看出。如果從上方觀看模型，就能了解線條如何穿過三度空間，分開後又像高架公路一樣聚集在一起。

▲ **21世紀國家藝術博物館的模型**　札哈 哈蒂的建築模型展現了她對建築的概念，例如這個MAXXI的模型。

建築**脈絡**

札哈·哈蒂以替不同設計難題找到創新的解決之道而聞名，而成果常常是深具啟發性的驚人之作。即使是她的小型建築，如為香奈兒設計的流動藝術館（Mobile Art exhibition pavilion），也呈現了這些特色。流動藝術館小巧緊實，以特殊的材料（如PVC和纖維強化塑膠）製成，組裝時間只需不到一週，因此能輕鬆拆卸，移動上相當方便。另外，建築師也特別加強了流動藝術館的採光。不管是自然光還是人工照明，透過屋頂中央透明的區域，光線都得以照進建築的中庭。

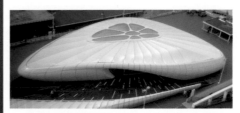

▲ **香奈兒流動藝術館**　這個小型建築外觀奇特，各種不同的組件相互配合構成完美光滑的表面。

◀ **樓梯與橋梁**　連接各個展館的內部通道，如同建築的牆面一樣彎曲、上升和下降，另外，通道還帶來視覺上的衝擊：漆黑的平面使其他平面更顯蒼白，而樓梯踏板的規律圖樣則是玻璃屋頂上百葉窗網格線條圖樣的縮影。

▲ **展覽空間**　展間的牆面樸素單調，為各種不同的當代藝術作品提供了絕佳的展覽環境。內部彎曲的空間設計似乎在邀請訪客進一步探索，發掘下一個轉角能帶來的驚喜。大多數展間都採頂部照明，天花板的花紋圖樣與樸素的白色牆面形成鮮明對比。

檮原木橋博物館

公元2010年 ■ 博物館 ■ 日本，高知縣

建築者：隈研吾

這座雄偉壯觀的博物館坐落於一片高大的常青樹林中，是知名日本建築師隈研吾的作品。他擅長使用傳統素材打造獨特的當代建築，並力求建築與環境和諧地融合。檮原町是高知縣的一座城鎮，位在樹木林立的山區，隈研吾在設計長岡市市政廳時，將當地生產的日本柳杉運用於牆壁、地板和天花板，而他也為檮原木橋博物館選擇了一樣的建材。錯綜複雜的木製橫梁結構，取經自日本傳統寺廟屋頂的懸臂設計，但藉由延長和增加梁柱，隈研吾創造出一座寬闊而大膽的大跨度結構建築。這座博物館獨一無二，由一根細長的木柱為支柱，梁柱向兩側擴展開來，支撐著有大廳和房間、類似橋梁形狀的長形建築。這座非比尋常的建築如同開枝散葉的樹木，和諧地隱身在周遭枝葉扶疏的山區森林中。

隈研吾

1954年生

隈研吾生於日本神奈川縣，在東京攻讀建築後，前往紐約哥倫比亞大學擔任研究員。1990年代初，他受到後現代主義影響，在東京設計了兩座建築：多立克大樓（Doric Building）和M2大樓。這兩座建築都是向西方古典建築致敬。此後，隈研吾採用許多不同的手法（例如採用玻璃牆面或直立條板屏幕）來模糊建築的邊界，進而創造出明亮縹緲的空間。近年他則試圖復興日本傳統建築風格，在建築裡採用木頭等材料。這樣的做法能善加利用場地和周圍環境，也能營造出柔和的氣息。

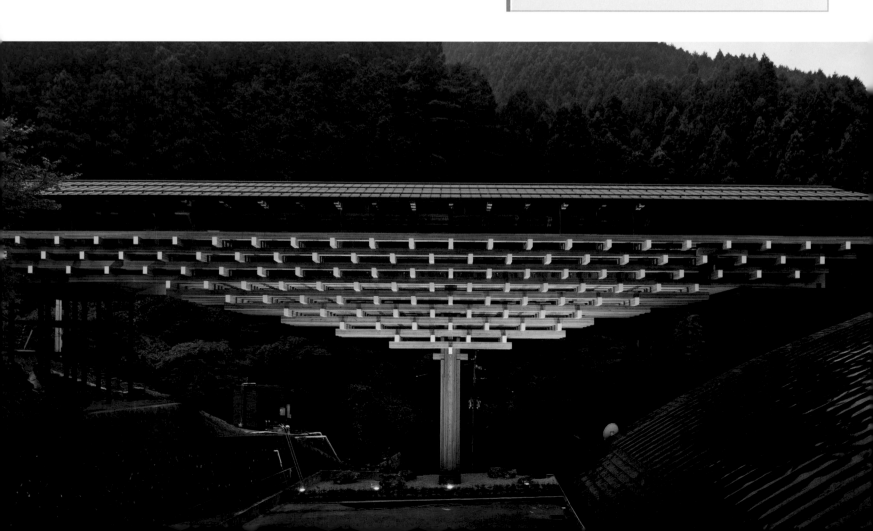

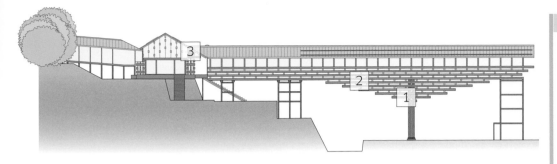

關於地點

隈研吾遇到的難題，是要把博物館建在已有兩棟大型公共建築、還被公路一分為二的狹窄空地上。他的解決之道就是將現有建築以橋梁連接起來，並透過一端較小的場館建築進入。這樣的設計讓他成功地在道路上方創造出一個架空的空間，並為場地帶來嶄新的連貫效果。

▲ **鳥瞰圖** 比起旁邊兩棟建築，博物館更能融入自然環境中。

▼ **木梁** 從這張懸臂橫梁的特寫中可以看出建築師有多麼精心處理木材。每根木梁都經過細心篩選，以呈現原木的美麗紋理和賞心悅目的明暗搭配。木梁並不是直接放在另一根木梁上，而是放在下方梁柱切好的淺槽中使之固定，這樣就能牢牢固定所有的組件。

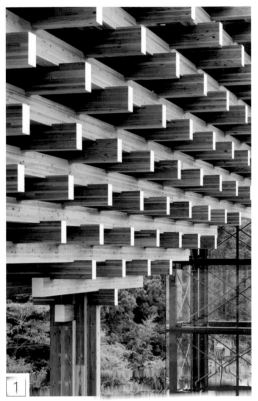

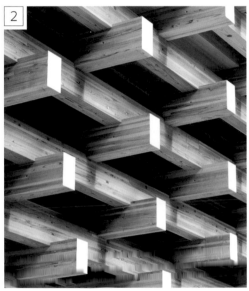

▲ **立柱和電梯井** 博物館的橫梁從中央的柱子以懸臂設計向外出挑，每層都比下層還寬一點，所以建築物可以橫跨下方的空間。中央的柱子無法單獨負荷所有木材的重量，因此兩端的玻璃和鋼構電梯井能提供額外的支撐。深色的金屬支架與電梯井的透明牆面能有效降低視覺衝擊，也讓後方的森林得以顯露，使焦點落在木頭結構上。

▼ **博物館內部** 館內選用的木板和橫梁與外部的木材一樣。長長的中央走廊有光滑的拋光木地板、牆壁及斜面屋頂，重複的對角線增添視覺趣味。一排排的玻璃門從走廊通向兩側的房間，使內部充滿光線，也使牆壁看起來就像透明的。透過玻璃往外望，周圍的鄉村美景一覽無遺。

建築脈絡

博物館錯縱複雜的木材結構，靈感來自傳統的日本佛塔，例如下圖的法隆寺。這些佛塔上翹的屋頂下藏有梁柱組成的網絡，由建築本身延伸出來並支撐懸挑。建築內部則有一根主要的木柱藏匿其中，也就是佛塔的「脊柱」。博物館外露的中央立柱與佛塔隱藏的脊柱一樣，都負責主要的支撐功能。

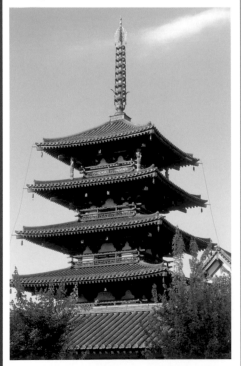

▲ **日本斑鳩町，法隆寺** 這座著名佛塔的木造結構最早是建於公元6世紀。

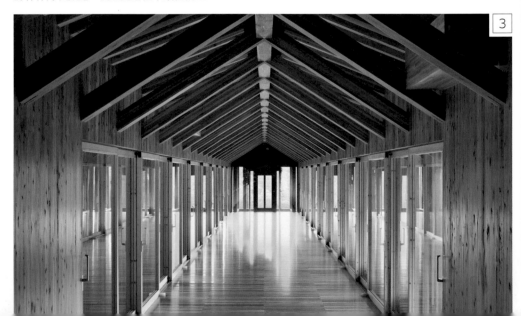

名詞解釋

柱頂板（abacus）
樸素扁平的石板，置於柱頭上方。

葉薊（acanthus）
一種具有大型扇貝狀葉子的植物，葉子的造型常見於古典建築的雕刻裝飾中，最常出現於柯林斯式和混合式柱頭上，同時也會用於橫飾帶或鑄模上。

壓克力（acrylic）
堅硬透明的片狀塑膠，具有彈性、不易碎裂，可以取代玻璃。

側廊（aisle）
教堂或類似建築的側邊部分，與中殿之間通常會由一列立柱隔開。教堂和羅馬式長方形大會堂通常有兩個側廊，中殿兩邊各一個，但偶爾也會出現四個。

翼廊（ambulatory）
通道的一種，通常是沿著教堂的半圓形後殿而建，原本是用於儀式。

圓形劇場（amphitheater）
圓形或橢圓形的禮堂，周圍環繞層層座位，用於舉行古羅馬時期的格鬥比賽和其他活動。

半圓形後殿（apse）
半圓形或多邊形的區域，通常位於教堂東側，但有時會建在建築物的其他地方，上方通常為拱頂。

楣梁（architrave）
古典建築柱頂楣構最下方的部分，是橫置的帶狀結構，位於立柱列上方，廣泛可指門口、窗戶或類似開口旁的模製條狀結構。

裝飾藝術（art deco）
於 1920 和 1930 年代在歐洲及北美洲盛行的一種建築和裝飾風格，結合鮮豔色彩和幾何造型的裝飾，特別的圖案設計取材自古埃及藝術。

新藝術（art nouveau）
於 1890 至 1910 年間在歐洲廣為流行的裝飾藝術，常以曲折的造型模仿植物的捲鬚和根莖。名稱是要強調這是全新的風格，並不是要復興以往的風格。

中庭（atrium）
在羅馬式建築中，房屋的一部分是露天的中庭，四周環繞著房間。之後也指有屋頂（通常是玻璃）的中庭，是大型建築的一部分。

欄杆小柱（baluster）
支撐扶手的短柱，通常是樓梯或陽台的一部分。

條紋石砌（banded rustication）
以巨大石塊堆砌的石工，橫向的接口切得很深，讓牆面看起來彷彿由水平橫條組成。

洗禮堂（baptistery）
基督教洗禮用的建築或房間，通常是圓形或多角形，中間擺放洗禮池。

巴洛克（baroque）
17 到 18 世紀教堂和大型宮殿的流行建築風格，特別盛行於西班牙、義大利和中歐地區。巴洛克式建築龐大，採用曲型牆面和造型，裝飾非常豐富。

筒形拱頂（barrel vault）
截面呈半圓形的拱頂，造型類似切半的圓筒，又叫隧道拱頂（tunnel vault）。

望樓（bartizan）
從城堡或塔樓等建築上方或角落突出來的小角樓。

長方形會堂（basilica）
通常由長形中殿和兩邊的側廊組成，底端為半圓形後殿。這種結構常見於古羅馬政府建築，之後則為基督教教堂所採用。

城垛（battlement）
高起的牆體與開口交替的護牆，通常用於城堡和其他堡壘建築上，又叫雉堞（crenellation）。

梁（beam）
建築骨架橫向的部分，例如屋頂椽木或現代建築框架結構中的橫置鋼板。

布雜風格（beaux arts）
以古典建築為模板的複雜裝飾風格，於 19 世紀末在法國流行，並在歐洲其他地方和美國受到模仿。原文取自巴黎的美術學院（École des Beaux-Arts），許多建築師都是這個學院培養出來的。

凸飾（boss）
突出的裝飾性石塊或鈕，置於拱肋的交會處。

扶壁（buttress）
從建築外側突出的磚石，用途是強化建築結構，也可參見「飛扶壁」。

拜占庭（Byzantine）
以 4 世紀東羅馬帝國首都君士坦丁堡（今日伊斯坦堡）為中心的文明。拜占庭教堂採中心式設計，常有圓頂，是早期基督教留下來最重要的建築。

鐘塔（campanile）
設有大鐘的塔樓，通常獨立於主建築之外。

柱頭（capital）
立柱頂端的結構。古典建築的柱頭會依照特定的柱式設計。在埃及的建築中，柱頭通常為蓮花造型，哥德式建築則常有一些葉形雕刻或簡單的造型。

砲塔（casemate）
有拱頂的房間，是堡壘的一部分。放置大砲的砲塔會有開口供發炮使用。

鑄鐵（cast iron）
以模型鑄造的鐵件，17 世紀廣泛用於打造欄杆扶手、大門、街具和裝飾。工業革命時期，鑄鐵首次被用來建構工廠和倉庫的骨架。

城堡（castle）
中世紀的建築，是君主或國王的堡壘，具有防禦性質，也有寬敞的居住空間。在中世紀後的建築裡，城堡也可以指大型鄉村別墅，尤其是歌德復興風格的別墅。

內殿（cella）
希臘神廟最主要的內部房間，用以放置神像。

古典（classical）
古希臘羅馬建築傳統。古典建築通常會結合不同柱式，但強調對稱。這種建築風格最純粹的形式體現於神廟當中。

古典主義（classicism）
古典風格的復興。從文藝復興開始，許多復興運動相繼展開。

高側窗（clerestory）
連拱廊上方的一排窗戶，通常位於教堂中殿。

迴廊（cloister）
開放的空間或中庭，通常位於修道院內，四周環繞著有拱頂的走廊。

花格鑲板（coffer）
拱頂或天花板上凹陷的裝飾性嵌板。

柱廊（colonnade）
用來支撐柱頂楣構或拱券的成排立柱。

立柱（column）
由基座、柱身和柱頭組成的圓柱狀支撐結構，另可參見「柱式」。

組合柱式（composite）
古典建築的其中一種柱式，柱頭結合柯林斯柱式的葉薊雕刻和愛奧尼亞式的螺旋卷渦。

梁托（corbel）
用來支撐屋梁或部分拱頂等結構的突出石塊，上面通常有裝飾性的雕刻。

柯林斯式（Corinthian）
古典建築中的其中一種柱式。柯林斯式的柱頭以葉薊雕刻裝飾。

簷口（cornice）
建築上方邊緣突出的橫向結構，特別是古典建築柱頂楣構上方的突出部分。

凹圓線腳（cove/coving）
凹面構造，特別是位於牆和天花板的交界處。

雉堞（crenellation）
見「城垛」。

捲葉飾（crocket）
樹葉造型的裝飾性雕刻，沿著尖頂或尖塔邊緣交替向外突出。捲葉飾特別流行於哥德式建築晚期，常見於當時繁複的建築結構中。

交叉點（crossing）
教堂中殿、唱詩班席和耳堂交會處的空間，上方通常會有高塔、小塔或圓頂。

圓屋頂（cupola）
塔樓或角樓上方的小型圓頂。

幕牆（curtain wall）
中世紀城堡的外層防護牆，通常有塔樓和城垛。在現代建築裡，摩天大樓或其他框架建築的外層非承重牆也稱為幕牆。

解構主義（deconstructivism）
指自 1980 年代起出現的建築理論與實務概念，探索錯位、中斷、偏移和扭曲等意象。

齒狀飾（dentil）
沿著古典式簷口或一般屋簷排列的矩形石塊列。

戴克里先窗（Diocletian window）
半圓形窗，中間的空間由一對橫柱分隔。首先用於羅馬式建築，尤其是戴克里先在羅馬的浴場，之後也常見於古典復興式建築。

城堡主樓（donjon）
構成中世紀城堡核心的大型塔樓，也稱作要塞。城堡主樓有足夠的空間可以在戰亂時期為堡主家人和僕役提供安全的庇護。

多立克柱式（Doric）
古典建築的柱式之一，典型特色是柱頭不加裝飾，柱腳也沒有底座。

鼓形座（drum）
垂直立牆，設計通常是圓形或多邊形，用來支撐圓頂。

折衷主義（eclectic）
指結合超過一種造型元素的建築和設計（通常出自 19 或 20 世紀）。

立面圖（elevation）
建築的外側立面，這類型的圖會呈現一個以上的立面。

柱頂楣構（entablature）
古典柱式的上層結構，由柱頂上方完全水平的帶狀結構組成，共有三層：最底的楣梁、中間的橫飾帶，以及最上方的簷口。

立面（façade）
建築的正面。

扇形拱頂（fan vault）
中世紀晚期英式建築的一種拱頂，拱肋的形式類似打開的扇子。扇形拱頂不同於其他類型的中世紀拱頂，拱肋純屬裝飾，並非結構所需。

尖頂飾（finial）
小尖頂、山牆或其他位於建築高處類似結構上的裝飾。

凹槽（flute）
古典立柱或壁柱表面由上而下的淺溝。

飛扶壁（flying buttress）
拱形的扶壁，能將屋頂或拱頂的橫向推力傳遞到建築外側的支撐物上。飛扶壁是哥德式建築的關鍵元素，特別常見於哥德式教堂等大型建築中。

框架建築（framework building）
以木頭、金屬或其他材料的框架而非外牆來支撐的建築。

溼壁畫（fresco）
石膏還是溼的時候就塗上顏料的壁畫。

橫飾帶（frieze）
古典建築柱頂楣構的中間部分，有時會以浮雕或鑄模裝飾。內牆上方（簷口之下）的裝飾性帶狀結構也稱為橫飾帶。

山牆（gable）
斜屋頂建築邊牆的上方部分，通常呈三角形。

迴廊（gallery）
教堂裡側廊的上層結構，面對中殿。在大型房屋裡則是指位於上方樓層的長型房間，供欣賞娛樂節目使用。

觀景亭（gazebo）
小型的塔樓、亭子或涼亭，可以欣賞公園或花園景致。

懸臂支梁（gerberette）
由鑄鐵製成的一種結構性元素，可以連接立柱和橫梁。

哥德式（Gothic）
歐洲中世紀的主要建築風格，特色是石造肋拱頂、飛扶壁、尖拱和大型彩繪玻璃窗。18 和 19 世紀這種風格再次復興，尤其體現於教堂和公家建築上。

交叉拱頂（groined vault）
兩個筒形拱頂相交所形成的拱頂結構，無拱肋。

懸臂托梁（hammer beam）
橫向凸出的屋頂架，支撐屋梁，讓人可以建造大跨度的中世紀木架屋頂。

半身像柱（herm）
方形石柱，柱頂是雕刻的頭像或半身像，用來裝飾某些古典建築和花園。

高科技風格（high-tech）
1970 年代發展出來的建築設計。高科技建築的結構和功能通常一目瞭然，外部結構通常也很平齊。

聖像屏（iconostasis）
東正教傳統教堂中擺放的屏風，上面通常有聖像。

嵌木細工（intarsia）
一種鑲嵌造型，做法是用不同顏色的木頭拼貼出紋樣或圖像。嵌木細工流行於文藝復興時期的義大利，特別適合裝飾宮殿和鄉村別墅中書房之類的小型房間。

愛奧尼亞式（Ionic）
古典建築的柱式之一，特色是刻有一對螺旋卷渦的柱頭。

伊斯蘭式建築（Islamic architecture）
指穆斯林世界的宗教性或非宗教建築，包括位於西方世界、中亞、北非、西班牙和印度的建築，特色是抽象或樹葉造型的裝飾，大量使用磁磚。

伊萬（iwan）
牆面凹陷處的拱門，用於某些類型的伊斯蘭教建築中。

佳利（jali）
伊斯蘭建築使用鏤空屏風。

要塞（keep）
見「城堡主樓」。

拱心石（keystone）
拱頂或拱肋頂端中央的楔形石塊。

尖頂拱窄窗（lancet）
早期歌德建築中的尖頂高窄窗。

燈籠式天窗（lantern）
圓形或多角形結構，通常有窗戶，位於屋頂或拱頂頂端。

枝肋拱頂（lierne vault）
有小型枝肋的肋拱頂，枝肋的排列並非從中央浮雕開始，也不是從拱頂的主要起拱點發展開來。枝肋拱頂的拱肋可能極為繁複，且裝飾性十足。

過梁（lintel）
支撐性的橫梁，橫跨牆面開口處或兩個立柱之間。

敞廊（loggia）
一側開方的迴廊、陽台或房間。

環孔窗（loop）
牆上沒有鑲玻璃的小型開口，通常見於城堡或堡壘中，供守衛向外攻擊。

百葉窗（louvre）
相互交疊的板子或玻璃條，微微傾斜以方便光線照入，同時避免雨水落入內部空間。部分百葉窗可以調整，控制通風程度。

堞眼（machicolation）
城堡或塔樓上突出的女兒牆，地板上有洞，可以發射彈藥或倒下沸騰的液體，攻擊下方的敵人。

馬薩式屋頂（mansard）
一種屋頂形式，具有雙層斜頂，下層比上層陡。

板間壁（metope）
古典建築橫飾帶中的方形平板，可能有雕刻或毫無裝飾，架在兩個三槽板之間。

米哈拉布（mihrab）
清真寺禱告廳內的壁龕，方位朝向聖城麥加，通常會有豐富的磁磚或鐘乳石裝飾。

喚拜塔（minaret）
伊斯蘭建築中的高塔，通常是清真寺的一部分，用於呼喚信徒前來禮拜。

鐘乳石檐口（mocarabe）
伊斯蘭建築中常見的一種裝飾，以小型拱和鐘乳石狀的造型來裝飾天花板和拱頂。

現代主義（modernism）
20 世紀早期掀起的建築運動，希望能使建築滿足社會需求。現代主義的建築師受到功能主義的影響（建築的形式應由其功能決定），用鋼鐵、水泥、玻璃來打造他們建築，排斥裝飾。現代主義的建築通常不對稱，屋頂是平的，由長條形的窗戶提供照明。

清真寺（mosque）
伊斯蘭建築，用來禮拜並指出麥加方向。清真寺可能會結合學校和禱告廳。

裝飾線條（moulding）
裝飾邊或裝飾帶，通常以雕刻過的石塊組成，突出於牆面或其他表面上。

蒙兀兒風格（Mughal）
優雅的建築風格，裝飾繁複，源自蒙兀兒皇帝領導下的印度（16 世紀早期到 18 世紀早期），結合了洋蔥頂之類的的波斯和亞洲元素。

直櫺（mullion）
將窗戶分隔成不同區塊的垂直長條。

多葉拱（multifoil arch）
拱形結構，雕刻的邊緣有一系列的突出造型，形成好幾個小型凹槽。

教堂前廳（narthex）
在拜占庭式建築中，指教堂西側的入口玄關。

中殿（nave）
教堂或長方形會堂的中心空間，兩邊通常有側廊，是教堂的主要集會空間。

新古典主義（neo-classicim）
以希臘羅馬建築為基礎的一種建築風格，出現於18 世紀中葉。新古典主義的建築通常較為樸素，呈幾何造型。

眼窗（oculus）
圓形的窗戶或開口，通常位在圓頂上。

蔥形拱（ogee）
兩條曲線構成的拱，一條凹一條凸。蔥形頂廣泛用於晚期裝飾性十足的歌德建築。

柱式（order）
古典建築中立柱、柱頭和柱頂楣構的設計和排列方式。古典柱式共有五種：多立克柱式、愛奧尼亞式、柯林斯式，以及羅馬建築加上的托斯坎柱式和複合柱式。

有機建築（organic architecture）
描述法蘭克・洛伊・萊特和旗下建築師所設計的作品。有機建築與所在環境緊密結合，且會受到自然環境機制所影響。也用來泛指設計上反映自然結構的建築。

佛塔（pagoda）
日本或中國寺廟的塔樓，結構上通常有很多層，每層都有一個懸挑屋頂，最上方則有一個高高的尖頂飾。

帕拉底歐風格（Palladian）
受義大利建築師安卓・帕拉底歐作品和古典（羅馬和義大利）風格結構所影響的建築。帕拉底歐風格在 18 世紀的義大利和英格蘭尤其盛行，也流行到了美國。一般而言，同樣是採用這種風格，義大利的建築師比其他地方的建築師會更加遵循帕拉底歐的嚴謹比例。

女兒牆（parapet）
環繞屋頂或橋梁等結構的低矮小牆，用以防止人們從建築結構上跌落。

花壇（parterre）
房子附近花園的一個部分，空間配置嚴謹，花床、走道和低矮灌木都經過仔細安排。整體設計是為了營造出一個好看的樣式，供人從窗戶或露台上欣賞。

亭子（pavilion）
小型點綴性建築，通常是花園中的一個裝飾，建築材料比較輕。

三角楣（pediment）
微微傾斜的山牆，有時會有裝飾性的雕刻，在古典建築中置於柱廊頂上，也可指門窗等開口上方類似的三角形結構。

帆拱（pendentive）
連結兩個直立牆面以及圓頂曲形低邊的凹形結構。

主層（piano nobile）
文藝復興或古典式房屋的第一層樓，主要房間所在，窗戶通常比上下樓層的還大。

支柱（pier）
用以支撐拱等類似結構的磚石群。

半露柱（pilaster）
突出的垂直帶狀磚石，像立柱一樣有特定的柱式。

基樁（pile）
木頭、金屬或水泥結構，打入地底，支撐建築地基。

底層架空柱（pilotis）
現代主義建築中用以支撐建築立於地面之上的狹窄立柱。最有名的使用者是勒・柯比意。

柱基座（plinth）
立柱基座或任何其他建築突出基座下方的塊狀結構。

吊閘（portcullis）
木門，由鐵加強，可以上下滑動，中世紀城堡中的防禦結構。

柱廊（portico）
古典寺廟或其他建築中有頂覆蓋的入口門廊，前側有立柱，上方是三角楣，通常是立面中央設計的一部分。

裸童（putti）
裸體有翅膀兒童（包含天使或愛神邱比特）的繪畫或雕刻，常見於文藝復興和巴洛克式裝飾藝術上。

四葉飾（quartrefoil）
圓形的開口，在邊緣分裂成四個葉片狀造型。

隅石（quoin）
建築角落的修琢石（原文名稱源自法文的「角落」：coin）。

鋼筋混凝土（reinforced concrete）
抗張力較強的水泥，製作方式是將水泥倒到金屬網格或金屬桿結構上。自 19 世紀問世以來，鋼筋混凝土獲得廣泛使用，尤其因為防火特質而時常用在高大建築中，有時也稱作鋼筋水泥。

輔助拱（relieving arch）
建於牆裡面的拱，位於開口或窗戶上方，用於減緩上方磚石重量所造成的影響。

文藝復興（Renaissance）
在建築領域裡，這個詞最早是指公元 1420 到 1550 年的義大利建築，重新運用古羅馬建築的比例和桿式。在其他國家，文藝復興建築是指恢復位並改進義大利的文藝復興風格，通常加上裝飾性設計。

肋拱頂（ribbed vault）
由稱為拱肋的突出磚石帶分出不同隔間的一種拱頂。

洛可可（Rococo）
盛行於 18 世紀歐洲的建築和裝飾風格，特點是淺色系和例如貝殼、卷軸和珊瑚狀的裝飾造型，通常呈不對稱排列。儘管洛可可通常被視為巴洛克式建築的最終發展階段，但與許多巴洛克式建築龐大沉重的特質相比，洛可可設計通常比較溫和與輕柔。

羅馬式風格（Romanesque）
這種建築風格在 10 到 12 世紀間流行於歐洲，部分靈感源自古羅馬建築。羅馬式風格的建築通常有圓頂拱、巨大牆面和相對較小的窗戶，有拱頂的羅馬式風格建築通常使用筒形拱頂或交叉拱頂。

玫瑰窗（rose window）
以花飾窗格分隔的圓形窗戶，類似輪軸，可見於哥德式教堂和主教座堂。

圓形大廳（rotunda）
配置為圓形的建築或客房，屋頂通常有圓頂。

小圓窗（roundel）
通常為裝飾性的小型圓形開口或窗戶。

毛石砌（rustication）
用大塊石頭堆砌的石工，石塊之間的接縫很深。

沙龍（salon）
宮殿或鄉村別墅裡的大型接待室。

聖所（sanctuary）
教建堂東邊的空間，主祭壇所在。

石棺（sarcophagus）
石製或赤陶製的棺材，通常會以浮雕裝飾。

上下滑窗（sash window）
由兩個或多個可垂直滑動區塊組成的窗戶，各區塊由溝槽支撐並以重量相互平衡。

弓形（segmental）
用以形容形狀類似圓圈淺弧的拱，小於半圓。

外牆收進（setback）
例如摩天大樓等高大建築的上方部分，從立面下方逐漸向上收進，讓接近街道的樓層能照射到更多自然光。

內牆柱（shaft）
與門口或窗戶連接的細柱，或一組圍著較大型立柱或墩柱而立的柱子。

木瓦板（single）
切割成標準形狀的木片，用於覆蓋在屋頂、尖塔和部分牆面。

摩天大樓（skyscraper）
高聳的多樓層建築，以鋼架支撐，配備有高速電梯。

拱肩（spandrel）
拱旁邊三角形空間。

起拱點（springing line/springer）
拱或拱頂從基座開始向上延伸的線或層。

木板（stave）
筆直的木板，構成早期斯堪地維尼亞教堂或大廳牆面的一部分。

石落
日式城堡中具有挑檐的窗戶，方便人把石塊或其他彈藥丟到下方的敵人身上。

灰墁（stucco）
一種形式的石膏，可用於建築內部和外牆上，特性是會慢慢固定，方便建築者加上模製裝飾。

窣堵坡（stupa）
一種形式的佛堂，最早是一種山丘狀的結構，後來有時也會出現鐘狀造型。

上部結構（superstructure）
建築地基上方的部分。

垂花飾（swag）
一種裝飾性細節，由經過雕塑或模製處理的織品或水果環／花環組成，織品和花彩圈環都會垂墜在兩個支柱之間，並綁上緞帶。

斜面牆（talus）
堡壘裡傾斜的立牆底部。

鑲嵌物（tessera）
玻璃、大理石或其他石頭製成的小型立方體，用於組成馬賽克。

花飾窗格（tracery）
上光的桿狀物組成的裝飾系統，通常為石頭製成，將窗戶上方分隔成一系列小區間。哥德式建築廣泛使用花飾窗格來形塑各種精緻的紋樣。

耳堂（transept）
教堂的翼廊，從一側延伸到另一側，與中殿和聖所形成特定角度。

三槽板（triglyph）
在古典模式帶上分隔板間垂直槽狀飾塊。

錯視畫法（trompe l'oeil）
一種運用錯視技巧的裝飾性繪圖風格，尤其常見於巴洛克式建築中。

托斯坎柱式（Tuscan）
由羅馬人發展出來的一種柱式，特色是立柱樸素、沒有凹凸紋樣，柱頭和基座都很簡單。

半月楣（tympanum）
門口橫置過梁和上方拱之間的區域，通常有一個刻有浮雕的石板。

拱頂（vault）
由石頭、磚塊或水泥建成的拱形天花板。

前庭（vestibule）
建築入口和建築內部之間的通道或空間。

卷渦（volute）
愛奧尼亞式或組合式柱頭的部分裝飾。

索引

關於作者

菲力普‧威金森（Philip Wilkinson）撰寫過許多建築和歷史相關書籍，作品包含獲獎的《Amazing Buildings》、開創性十足的《The English Buildings Book》、《The Shock of the Old》和《Turn Back Time: The High Street》。後面三本書是配合英國廣播公司BBC最近的電視系列節目撰寫。威金森對所有與建築相關的事物充滿熱情，經常演講並教授歷史建築相關的主題，也會擔任廣播節目來賓，並定期撰寫英國建築相關的部落格文章（www.englishbuildings.blogspot.com）。他定居英國的科茲窩（Cotswolds）和捷克的南波希米亞州（Southern Bohemia）。

關於插畫者

Dotnamestudios工作室製作iPad應用程式和3D視覺效果，旗下作品包括超過50本書籍。他們的應用程式曾受《Gizmodo》和《3d Arts》的報導，並在New York 1 News的「Appwrap」上廣播。

謝誌

Dorling Kindersley感謝以下人士協助完成此書：Anna Fischel和Kajal Mistry協助編輯工作、Yenmai Tsang協助設計工作，Margaret McCormack協助編纂索引。

本社也感謝以下人士與單位允許此書使用他們的攝影作品：

(Key: a-above; b-below/bottom; c-centre; f-far; l-left; r-right; t-top)

1 SuperStock: Cosmo Condina (cl); TAO Images (c). View Pictures: Inigo Bujedo Aguirre (cr). 2–3 Getty Images: Ian Cumming. 4–5 Corbis: Christopher Pillitz. 6 Alamy Images: Joshua Murnane (tr); Mark Sunderland (bc). Corbis: Charles Lenars (tl); George Hammerstein (bl). Getty Images: Carma Casula / Cover (br); H P Merten (c). Lonely Planet Images: Izzet Keribar (cl). SuperStock: Fancy Collection (tc); Marka (cr). 7 Alamy Images: hemis.fr (bl). Corbis: Paul Souders (tl). SuperStock: Photononstop (cl). 8–9 Getty Images: Marco Simoni (b). 8 Corbis: Yann Arthus-Bertrand (bl). Photolibrary: (bc). 9 akg-images: Andrea Jemolo (br). Getty Images: Marc Garanger (tr); Philippe Bourseiller (tl). 10 RMN: GP (Château de Versailles) / Harry Bréjat (crb). SuperStock: Universal Images Group (bl). 11 Corbis: Jane Sweeney (br); Max Rossi / Reuters (tc). Mary Evans Picture Library: Aisa Media (clb). 12 Alamy Images: Arcaid Images (bc). Corbis: Jake Warga (br). Masterfile: Zoran Milich (bl). 13 Corbis: Abu'l Qasim (bl). Photolibrary: Keith Levit (tl). Sonia Halliday Photographs: (br). 14–15 Corbis: Mike Burton / Arcaid 16–17 SuperStock: imagebroker.net. 17 Getty Images: DEA / G. Jemolo (br). 18 Alamy Images: Jim Henderson (tl). The Trustees of the British Museum: (cb). 19 Getty Images: (cr); Patrick Chapuis / Gamma-Rapho (bc, bl); Richard Nowitz (br). Jim Henderson / Crooktree Images: (tc). SuperStock: Robert Harding Picture Library (tl). 20–21 Alamy Images: nagelestock.com. 21 4Corners: Reinhard Schmid / Huber (br). 22 Alamy Images: Bill Heinsohn (tl). Sites & Photos: Samuel Magal (br). Werner Forman Archive: (bl). 23 Corbis: Vanni Archive (tr). Werner Forman Archive: (fbl, cr). 24 Photo Scala, Florence: Courtesy of the Ministero Beni e Att. Culturali (br). 24–25 SuperStock: age fotostock. 26 4Corners: Giovanni Simeone / SIME (bl). Getty Images: Photoservice Electa (c). SuperStock: Ingram Publishing (tl). Travel Pictures: (tl). 27 Alamy Images: Yannick Luthy (tr). Lonely Planet Images: Linda Ching (cl). Photo Scala, Florence: Courtesy of the Ministero Beni e Att. Culturali (c). Werner Forman Archive: (bl). 28–29 Masterfile: Bryan Reinhart. 29 Corbis: Alinari Archives (br). 30 Alamy Images: Gary Hebding Jr. (cl). Corbis: Vanni Archive (bl). SuperStock: Fotosearch (tl). 31 4Corners: Luigi Vaccarella / SIME (tl). Alamy Images: Joshua Murnane (c). Getty Images: Image Source (bc). SuperStock: age fotostock (br). 32–33 Corbis: Tolga Bozoglu / Epa. 33 Werner Forman Archive: (br). 34 akg-images: Electa (tl); Gerard Degeorge (br). Getty Images: Pete Ryan (cl). Photolibrary: (bc). 35 Alamy Images: Melvyn Longhurst (br). Corbis: Bob Krist (cr); Mike McQueen (bl). 36 Corbis: Atlantide Phototravel (bl); Bob Krist (r). Lonely Planet Images: Izzet Keribar (cl). 37 Alamy Images: Gezmen (tl); Michele Burgess (br). Getty Images: Ayse Topbas (cra); Kimberley Coole (tr). Lonely Planet Images: Izzet Keribar (br). 38–39 4Corners: Fridmar Damm / Huber. 38 Corbis: Danny Lehman (bc). 40 Mary Evans Picture Library: Aisa Media (bl, br). 41 Alamy Images: Carver Mostardi (cr). The Art Archive: Gianni Dagli / National Anthropological Museum MexicoOrti (br). Mary Evans Picture Library: Aisa Media (bl). 42–43 Corbis: Steven Vidler / Eurasia Press. 43 Ancient Art & Architecture Collection: EuroCreon (br). 44 De Agostini Editore: W. Buss (tr). SuperStock: Eye Ubiquitous (bl); Fotosearch (br). 45 Alamy Images: David Parker (cl). SuperStock: JTB Photo (tl, cr, br); Pixtal (br). 46–47 akg-images: Bildarchiv Monheim. 47 Lebrecht Music and Arts: RA (br). 48 Photolibrary: (tr). SuperStock: imagebroker.net (bl, br). 49 4Corners: Guido Baviera / SIME (br). Alamy Images: Bildarchiv Monheim GmbH (bl). Photolibrary: (c, tc, cra). 50–51 Getty Images: Philippe Bourseiller. 52 Corbis: Charles Lenars (b). Photolibrary: (c).

SuperStock: Clover (cl). 52–53 Photolibrary: (t). 53 Corbis: Albrecht G. Schaefer (bl). SuperStock: age fotostock (br). Thinkstock: iStockphoto (cr). 54–55 Alamy Images: Matt Botwood. 56–57 Corbis: Joson. 56 Lebrecht Music and Arts: Leemage (tr). 58 Alamy Images: Andrew Morse (bc). Corbis: Jake Warga (br). Photolibrary: (tl). 58–59 Alamy Images: Cathy Topping (b). 59 akg-images: Bildarchiv Monheim (bl). Ancient Art & Architecture Collection: Barry Crisp (br). Wolfgang Kaehler Photography: (tc). SuperStock: Pixtal (cr); Robert Harding Picture Library (c). 60–61 Getty Images: Herve Champollion / Gamma-Rapho. 61 SuperStock: Universal Images Group (br). 62 Corbis: Gianni Dagli Orti (br). Getty Images: Herve Champollion / Gamma-Rapho (bl). SuperStock: (tl). 63 Mary Evans Picture Library: Aisa Media (bl). Photolibrary: (c). SuperStock: Photononstop (cl). 64–65 Corbis: Michael Jenner / Robert Harding World Imagery. 65 Ancient Art & Architecture Collection: Richard Ashworth (tr). 66 akg-images: Tarek Camoisson (bl). Ancient Art & Architecture Collection: Prisma (tl). Getty Images: Manuel Cohen (br). Photolibrary: (cl). 67 Getty Images: DEA / C. Sappa / De Agostini (tr). Photolibrary: (bl). SuperStock: age fotostock (br). 68–69 Mariusz Petelicki. 69 4Corners: Günter Gräfenhain / Huber (br). 70 Alamy Images: Aivar Mikko (tr); David Robertson (bl). Getty Images: Rob Watkins (tc). 71 akg-images: Nadine Dinter (tl). Alamy Images: Bildarchiv Monheim (bl). Lonely Planet Images: Grant Dixon (tl). Photolibrary: (br). 72 Sonia Halliday Photographs: (br). 72–73 Superstock: Fotonostop (br). 73 Getty Images: (tl). 74 Alamy Images: Scott Hortop Images (tl). SuperStock: Photononstop (bl, tc). 75 Sonia Halliday Photographs: (tc, br). 76 Sonia Halliday Photographs: (r). 77 Art History Images: Holly Hayes (br). Sonia Halliday Photographs: (fbl, bc, cb, crb). SuperStock: Peter Willi (tl); Photononstop (bl). 78 Alamy Images: Blickwinkel (bc). 78–79 Thinkstock: Salih Kuelcue. 80 Alamy Images: imagebroker (ca); Peter Widmann (cb, tr). 80–81 SuperStock: imagebroker.net (b). 81 akg-images: Erich Lessing (cla). Alamy Images: imagebroker (cra); Pieder (br). Bayerische Schlösserverwaltung, München, www.schloesser.bayern.de: (cb). 82–83 Masterfile: Larry Fisher. 83 Corbis: Michael Nicholson (br). 84 Corbis: Justin Foulkes / SOPA (tl); Mike Burton / Arcaid (tr). 85 4Corners: Giovanni Simeone / SIME (tc). Photo Scala, Florence: Courtesy of the Ministero Beni e Att. Culturali (cra); Photo Spectrum / Heritage Images (bl). 86 Alamy Images: Ian Dagnall (bc). 86–87 Alamy Images: Arcaid Images (r). 87 Dorling Kindersley: John Heseltine / Courtesy of Opera Di S. Maria del Fiore Di Firenze (bl). 88–89 4Corners: Richard Taylor. 90 4Corners: Giovanni Simeone / SIME (bl). Alamy Images: Bill Heinsohn (br). Getty Images: Maurizio Borgese (tl). Photolibrary: (bc). 91 4Corners: Massimo Ripani / SIME (bl). Mary Evans Picture Library: Aisa Media (br). Photolibrary: (tr). 92-tc Alamy Images: HP Canada. 92–93 Photolibrary: (t). 92 Photolibrary: (br); Doco Dalfiano (bl). Photo Scala, Florence: White Images (bc). 93 4Corners: Massimo Ripani / SIME (br). Getty Images: Image Source (cr). Photolibrary: (bl). SuperStock: imagebroker.net (c). Thinkstock: Alfredo Maiquez (tc). 94–95 SuperStock: De Agostini. 94 TipsImages: Francesco Reginato (bc). 96 Corbis: Angelo Hornak (br); Danny Lehman (tl). 97 4Corners: Guido Baviera / SIME (br). Photoshot: (tc). Robert Harding Picture Library: Mel Longhurst (br). TipsImages: Mark Edward Smith (bl). 98–99 Photolibrary. 99 TopFoto.co.uk: The Granger Collection (br). 100 Getty Images: Shi Wei (br). 101 4Corners: HP Huber / Huber (br). Photolibrary: (cra). SuperStock: imagebroker.net (cl); TAO Images (bl). 102–103 Getty Images: Andrew Holt. 103 Alamy Images: Bhandol (crb). 104 Getty Images: Peter Packer (cr). Lonely Planet Images: Jon Davison (tc). SuperStock: imagebroker.net (bl); Universal Images Group (br). 105 Alamy Images: Matt Botwood (br). Art History Images: Holly Hayes (bl). With permission by The Provost and Scholars of King's College, Cambridge: (cr). 106–107 Corbis: Miles Ertman. 107 Corbis: The Gallery Collection. 108 Alamy Images: Christine Webb (bc). Photo Scala, Florence: Courtesy of the Ministero Beni e Att. Culturali (tl, br). Eva Suba: (bl). 109 Corbis: Alfredo Dagli Orti (br). Getty Images: De